중국사원 문화기행

불교미술 입문을 위한

중국사원 문화기행

바이화원 지음 | 배진달 옮김

예경

불교미술입문을 위한
중국사원문화기행

초판인쇄 · 2001년 7월 23일
초판발행 · 2001년 7월 28일

지은이 · 바이화원 白化文
옮긴이 · 배 진 달 裵珍達

펴낸이 · 한 병 화
펴낸곳 · 도서출판 예경
　주소 · 종로구 평창동 345-6
　전화 · (02)396-3040~3
　팩스 · (02)396-3044
　e-mail · yekyong@chollian.net
　http://www.yekyong.com
　출판등록 · 1980. 1. 30. 제 1-349호

ⓒ 2001 도서출판 예경
ISBN 89-7084-173-3

漢化佛教與寺院生活
1989 Bai Hua wen (白化文)

차 례

제1장

불과 불교

1. 불교와 한화漢化 불교

종교의 성립에는 몇 가지 전제 조건이 있다. 첫째, 교의敎義가 정해진 다음 그것이 경전經典의 형식으로 기록되어야 한다. 둘째, 예배 대상인 신神이 있어야 하며, 구체적인 모습으로 표현되어야 한다. 셋째, 상당수의 신도가 있어야 하며, 그들이 활동할 장소가 구비되어야 한다.

불교의 교의는 다른 종교의 내용뿐만 아니라 인도 고대의 신화와 전설을 수용하였기 때문에 철학적·학술적인 면에 있어서 비교적 잘 구성되어 있다고 할 수 있다. 이후 경전의 내용이 더욱 풍부해지면서 삼장三藏, 즉 대장경大藏經이 결집되었다. 예배 대상도 불佛, 보살菩薩, 나한羅漢, 여러 천신諸天, 귀신鬼神 등으로, 마치 다신교 같은 느낌이 들 정도로 다양해졌다. 또 각 예배 대상은 도상화圖像化되었고, 신도들이 이들을 예배하기 때문에 불교를 상교像教라고 한다.

불교에서 신도는 출가오중出家五衆과 재가이중在家二衆의 칠중七衆으로 구분된다. 출가오중은 비구比丘(和尙), 비구니比丘尼(尼姑), 식차마나式叉摩那(學戒女), 사미沙彌(小和尙), 사미니沙彌尼(小尼姑)이며, 재가이중은 우바새優婆塞(淸信士), 우바이優婆夷(淸信女)이다. 신도들이 지켜야 할 계율은 신분에 따라 각각 다르지만, 처음 신도가 될 때에는 모두 수계受戒를 받아야 한다. 불사佛寺(寺院)는 활동의 장소로서, 불상佛像, 승려僧侶, 경전經典이 주된 역할을 한다. 불사에 대한 이해는 불교 전체를 파악하는 것이다.

기원전 6·5세기경, 석가모니釋迦牟尼께서 개창했던 불교의 교의는 인생이 한 순간에 지나지 않는 무상(人生無常)한 것이라는 관점에서 비롯된다. 즉 인생 자체를 괴로움(苦)으로 보는 것이다. 이 괴로움은 개개의 인간이 만들어내는 혹惑이나 업業에 의해 비롯된다. 혹은 탐貪, 진瞋, 치痴 등 정신적인 번뇌를 말하며, 업은 몸(身), 입(口), 마음(意) 등 행동의 결과를 뜻한다. 또한 현생에서의 개인의 선악 행위는 내세에 그 결과가 나타난다는 윤회보응輪廻報

應의 사상도 불교의 기본적인 개념이다. 불교관에 의하면, 생사윤회生死輪廻의 괴로움으로부터 벗어나 최고의 경지인 열반涅槃(解脫)에 이르기 위해서는 불佛에게 귀의하여 교의를 철저하게 준수하고, 자신의 인생관을 완전히 바꾸어 세속의 욕망을 버려야 한다고 한다.

불교가 발전하면서 교의와 계율戒律에 대한 인식의 차이로 여러 교파가 출현했다. 최초의 원시불교 교파인 소승불교小乘佛教는 나한과羅漢果의 수행을 최종 목적으로 한다. 한편 대승불교大乘佛教는 기원후 1세기경에 흥기하였으며, 다른 사람들을 이롭게 하는 보살행菩薩行을 통하여 여래如來(佛)가 되는 것을 궁극의 목적으로 한다. 소승에서는 석가모니 한 분만을 여래로 인정하는 반면, 대승에서는 수없이 많은 불이 대천세계大千世界에 존재하고 있다고 인식한다. 밀교密敎는 7세기 이후에 대승불교의 부파部派와 브라흐만교婆羅門敎가 결합하여 만들어진 것이다.

불교는 국가나 지역·민족마다 각기 독특한 특징을 가진 교파를 형성하고 있다. 대표적인 예가 한화불교漢化佛敎로, 중국 한족漢族의 활동지역에서 형성되어 우리나라와 일본에 전해진 불교를 말한다. 한화불교는 북전불교北傳佛敎라고도 하며, 대승사상大乘思想을 바탕으로 하고 한문漢文 경전經典을 사용한다는 점이 특징이다. 반면, 멍꾸蒙古나 티벳西藏 불교는 장전불교藏傳佛敎 혹은 라마교喇嘛敎라고 한다. 이 교파는 불교—대부분이 밀교 계통이긴 하나—가 본교本敎와 같은 지역 종교와 결합한 것으로, 경전은 티벳어藏文로 되어 있다. 한편, 스리랑카, 버마, 타이, 인도네시아, 말레이시아 및 중국 서남부 지방에 전래된 불교를 남전불교南傳佛敎라고 하는데, 소승 사상에 바탕을 두고 있으며 빨리문Pali文으로 구성되어 있는 점이 특징이다.

한화불교는 약 이천 년 동안 중국의 전통 문화와 융합하여 새로운 형식과 양식으로 정립되었다고 볼 수 있는데, 이러한 내용은 불교 사원의 건축·조각·경전·종교의식 등에서 확인된다.

2. 석가모니釋迦牟尼

석가모니의 석가釋迦(샤카Śākya)는 종족種族의 이름으로 능능을 뜻하며, 모니牟尼(무니Muni)는 문文이나 인仁·유문儒文·적묵寂默·인忍 등을 의미한다. 즉 석가모니는 '능인能仁'이나 '석가족의 성인'이라는 뜻이다. 불교도는 석가모니를 석존釋尊이라고 부른다. 석가모니의 성姓인 고타마Gautama(喬答摩)는 '가장 좋은 소'라는 뜻이며, 이름인 싯다르타Siddhārtha(悉達多)는 '목석에 도달한 사람'을 의미한다.

석가의 일생은 구체적인 문헌 기록이 없기 때문에 경전의 기록을 통하여 추측할 수 있다. 경전에 기록된 석존에 관한 전설은 상당히 많지만 크게 본생이야기(본생담本生譚, 본생고사本生故事)와 불전佛傳으로 구분된다. 본생이야기는 전생前生의 석가모니가 행했던 여러 가지 선행에 관한 것으로, 고대 인도인들이 창작했던 우화寓話나 동화 등 문학 작품의 내용과 연관된다. 각 지역의 교파에서는 이러한 이야기를 재구성하여 교의를 선전하는 방법으로 브라흐만교와 경쟁하였다. 본생이야기의 내용은 본생도本生圖로 그려지며, 한화사원에서 본생고사는 연환連環형식으로 표현되고 있다. 석존의 탄생誕生에서 열반涅槃에 이르는 일생에 관한 이야기인 불전에는 적지 않은 전설이나 역사적인 사실이 포함되어 있다. 불전 중에 가장 중요한 내용인 팔상성도八相成道는 연환형식의 불전도佛傳圖에 자주 표현되는 주제이다.

불교에서는 석존이 열반하여 인간세를 떠난 해를 불력기원佛歷紀元으로 정하고 있다. 불멸佛滅하는 시기에 대한 60여 개의 설 중에서, 현재 불교계에서는 다음의 몇 가지 설을 사용하고 있다.

첫째, 남전불교에서 사용하는 기원전 544년 설이다. 이 설에 의하면, 불의 탄생이 기원전 623년으로, 2000년은 불력 2544년이 된다. 이 기년은 세계불교연합회에서 사용하고 있기 때문에 중국불교협회에서도 채용하고 있다. 둘째, 장전불교 지역인 라마교의 황교黃教에서 주로 사용하는 방법으로, 기원전 961년

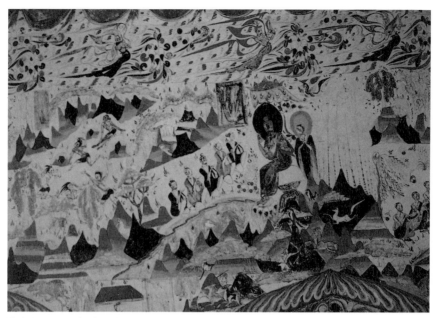

불전도佛傳圖 - 뚠황敦煌 뭐까오쿠莫高窟 제285굴 남벽 위층 오백강도성불五百强盜成佛, 서위西魏

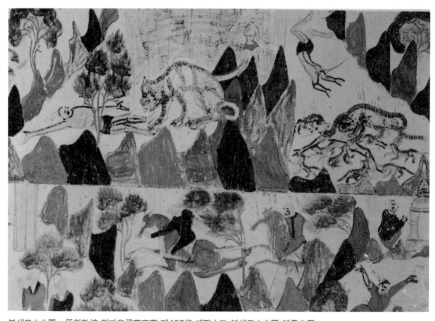

본생도本生圖 - 뚠황敦煌 뭐까오쿠莫高窟 제428굴 태자太子 본생도本生圖 북주北周

을 기년으로 하여 2000년을 불력 2961년으로 보는 것이다. 셋째, 점기설点記說이다. 인도 초기불교의 안거安居라는 제도는 승려들이 우기雨期인 삼 개월 동안일정한 곳에서 비를 피하면서 경전을 읽거나 계율을 배우는 것을 말한다. 한 번의 안거가 끝나면 계본戒本-계율을 적은 책-에 기록을 남기는 것을 일점一点이라고 한다. 『선견율비바사善見律毘婆沙』에는 불멸 후 일년부터 매년 기록(점点)하기 시작하여, 남제南齊 영명永明 7년(489년)이 되면 975점이 된다는 내용이 있다. 이것을 기준으로 계산하면 불멸은 기원전 486년이며, 탄생은 기원전565년이 되는 것이다. 중국의 학자들은 1923년부터 이 설을 채용하고 있으며, 우리나라를 비롯한 일본 및 서구학자들도 대부분 이 설을 따르고 있다. 석존이기원전 6세기 중엽에 태어나 기원전 5세기에 열반하기까지 약 80세 정도를 살았다는 것은 위의 세 가지 설 모두가 대체로 일치하는 점이다.

석존은 현재 인도와 네팔 국경지역에 위치해 있는 작은 나라였던 카필라바스투Kapilavastu(迦毘羅衛, 妙德城)국에서 태어났다. 당시 인도 북부에는열여섯 개의 강대국이 있었는데, 갠지스강 남쪽에 위치한 마가다Magadha(摩揭陀)국, 서북 지방의 코살라Kosala(憍薩羅)국, 그리고 동북 지방의 비르지Vṛjji(跋耆)국 등이 대표적인 나라이다. 이 밖에 네 개의 공화국은 비교적 낙후된 상태로, 여전히 초기 원시 정치형태인 추장합의제도酋長合議制度를 시행하고 있었다. 카필라바스투국도 낙후된 네 나라 중의 하나로서, 코살라국을 종주국으로 하는 반독립상태의 국가였다.

당시 이미 몇 나라에서는 사람들을 엄격하게 네 계급의 집단으로 구별하여 대대로 각자의 직업을 세습하게 하는 바르마Varma(四大種姓)제도를 시행하고 있었다. 브라흐만Brāhman(婆羅門)은 승려僧侶와 귀족貴族들로 구성된집단이다. 브라흐만 천신에게 제사를 올리며, 『베다』 경전을 외우고 브라흐만교의 일을 한다. 이들은 가장 특권계층으로서, 국가의 정신적인 지도자들이다. 크샤트리아Kṣatriya(剎帝利)는 관원과 무사 귀족들로서, 정치나 군사적인 실권을 장악하고 있는 세속적인 통치자들이다. 바이샤Vaiśya(吠舍)는 농민, 수

공업자, 상인 등 생산자들이다. 수드라Śūdra(首陀羅)는 하급노동자 집단으로, 어떤 권리도 없는 정복당한 토착인들이다. 이 밖에 이 계급에도 속하지 못하는 천민 집단이 있다.

석존은 네 계급 중에서 크샤트리아에 속한다. 부친은 카필라바스투국의 숫도다나Suddhodana(淨飯, 首圖馱那)왕이며, 삼촌은 도로도다나Drodhodana (斛飯, 途盧馱那)로, 이들은 부와 권력을 가지고 국가를 통치하는 대추장大酋長이었다. 이들 형제는 인접국이었던 데바다하Devadaha(天臂, 提婆陀訶)국의 선각장자善覺長者였던 수프라붓다Suprabuddha의 네 딸을 아내로 삼았다. 이 중 숫도다나왕의 아내는 장녀인 마하마야Mahāmāyā(摩耶夫人, 摩訶摩耶, 大幻化)와 4녀인 마하프라자포티Mahāprajāpoti(摩訶波闍波提, 大生主, 大愛道, 波闍波提, 大愛)였다.

3. 불전佛傳 − 팔상성도八相成道

불전에는 석존의 일생을 여덟 단계로 나누어 기록하고 있는데, 이것을 팔상성도라고 한다.

첫째 단계는 하천下天이다. 석존에 관한 무량수겁無量數劫(500∼600개)의 본생담이 있다. 본생 때마다 한 번씩 전생윤회轉生輪廻한다. 마지막으로 윤회한 석존은 다시 도솔천 내원內院에 이르러 브라흐만교의 여러 천신天神과 논의한 후, 마야부인을 어머니로 삼아 전생轉生하기를 결심하고 흰코끼리를 타고 도솔천 내원을 출발하여 인간 세상으로 내려온다는 내용이다.

둘째 단계는 입태入胎이다. 코끼리를 타고 온 석존이 마야부인의 오른쪽 겨드랑이에 들어와 마야부인이 임신한다는 내용이다. 이 때 부인은 꿈 속에서 잉태孕胎를 느끼게 된다.

셋째 단계는 주태住胎이다. 이 내용은 대승경전의 팔상에는 셋째 단계로 기록되어 있지만 소승경전에서는 포함되지 않는다. 석존이 마야부인의 몸 속

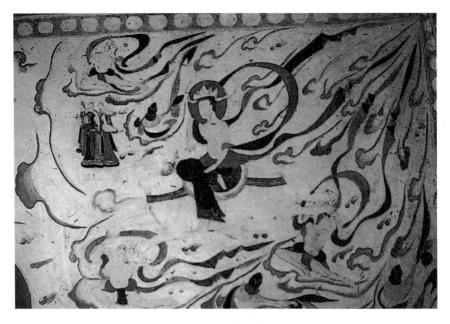

▲ 태몽胎夢 - 뚠황 뭐까오쿠 제280굴
 서벽 북측 위쪽 승상입태乘象入胎,
 수隋

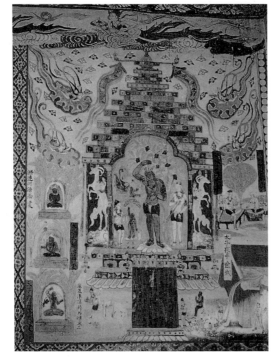

▶ 불탄생佛誕生 - 뚠황 뭐까오쿠
 제76굴 동벽 남측 팔탑변八塔變
 중 제1탑, 송宋

에서 도솔천에서 행한 것과 같이 여러 천인을 위하여 하루에 여섯 차례 —새벽, 정오, 일몰 후, 초야, 중야, 후야— 설법한다는 내용이다.

넷째 단계는 출태出胎, 즉 탄생이다. 마야부인은 당시의 풍습에 따라 출산을 위하여 동생인 마하프라자포티와 함께 친정집으로 향하고 있었다. 부인은 도중에 룸비니Lumbinī(藍毘尼, 鹽, 可愛) 화원에서 몸을 씻은 후에 산기産氣를 느끼게 된다. 한화불교의 대표적인 불전문학인 『태자성도경太子成道經』에는, 동생 마하프라자포티가 출산 때에 마야부인의 허리를 잡아 주는 산파의 역할을 했던 것으로 기록하고 있다. 석존은 마야부인의 오른쪽 겨드랑이를 통하여 인간세에 탄생하였다. 탄생 직후, 일곱 발자국—중국에서는 동·서·남·북으로 각각 일곱 발자국을 걸었다고 알려져 있다—을 걸었으며, 발을 옮길 때마다 연꽃이 피어났다고 한다. 석존은 일곱 걸음 후에, 한 손은 하늘을 가리키고 다른 손은 땅을 가리키면서 "천상천하유아독존天上天下唯我獨尊!"이라고 외쳤다. 이 때 두 마리의 용이 나타나 더운 물과 찬 물을 토하여 태자를 목욕시킨다. 중국에서는 이것을 '구룡토향수九龍吐香水—아홉마리 용이 향기로운 물을 뿜어 내어 싯다르타 태자를 목욕시킨다—'라고 한다.

한화불교에서는 태자의 탄생일을 음력 4월 8일로, 장전불교에서는 음력 4월 15일로 정하고 있다. 남전불교의 영향을 받은 태족傣族불교에서는 청명절淸明節 십일 후를 탄생일로 삼아 발수절潑水節이라 한다. 한화불교에서는 탄생일을 욕불절浴佛節로 칭하면서, 이 날을 위하여 한 손은 하늘을 향해 있고, 다른 손은 땅을 향하고 있는 어린아이 모습의 탄생불을 만든다. 즉 사월초파일에 우리가 쉽게 볼 수 있는 탄생상을 금반金盤(洗佛盤) 위에 만드는 것이다. 탄생불은 벗은 상태의 상반신에 치마나 반바지 모양의 옷을 입은 모습이다. 주로 금속이나 옥석을 재질로 사용하며, 세불반洗佛盤과 함께 제작되는 경우도 있다. 불탄일의 행사 중에 고승이 탄생불을, 아홉 마리 용이 향수香水를 토하여 목욕시킨 것과 같이 목욕—이것을 향수관정香水灌頂이라고 한다—시킨 후 받쳐들고 돌아다니는 순서가 있다. 한화불교에서 탄생불은 불탄일(浴佛節)

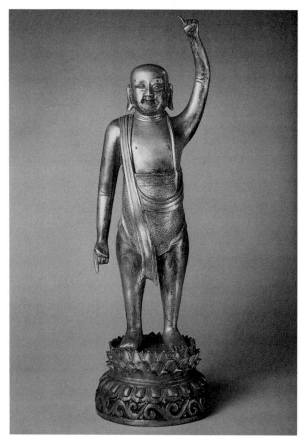

금동탄생불입상金銅誕生佛立像, 56.8cm, 일본 니따新田그룹 소장, 명明, 1624년

에만 사용하고, 평상시에는 방장方丈이나 불각佛閣 속에 모셔 둔다.

인도 북부의 팔대 성지 중에 불전의 순서로 보면 첫번째 지역은 룸비니동산—지금의 네팔 남부 티라우라 코트Tilaura Kot—이다. 기원전 250년경, 마우리야 왕조의 아쇼카Asóka(阿育, 無憂王)왕이 이곳에 와서 성지를 순례하고 석주石柱를 세웠다. 기원후 405년과 635년에는 동진東晉의 고승 법현法顯과 당唐의 승려 현장玄奘이 각각 이곳을 순례하고 기록을 남겼다. 19세기 말, 영국인들이 법현과 현장의 기록을 근거로 이 지역을 발굴하기 시작하였다. 현재 룸비니 화원은 네팔 정부에 의해 재정비되었다. 이곳의 중요한 유적은 유지遺

址에서 출토된 전돌을 사용하여 현대식으로 새로 조성된 불탑佛塔 두 기와 옛 절터 한 곳, 마야부인이 목욕한 곳으로 전해지고 있는 연못, 마야부인이 무우수無憂樹 가지를 잡고 싯다르타 태자를 낳는 모습이 조각된 불탄생석각佛誕生石刻 한 기 등이다. 이 밖에 4미터가 넘는 아쇼카 석주가 있다. 석주 상부에는 '재위 이십년에 친히 석가모니 탄생지를 순례하고, 석주를 세우는데, 불타께서 이곳에서 탄생하심을 기념하기 위함이다'라고 새겨져 있다.

싯다르타 태자가 태어나고 7일 후에 마야부인은 45세의 나이로 세상을 떠났다. 마야부인이 도솔천 내원으로 승천한 후, 작은 어머니이자 이모였던 마하프라자포티가 태자를 양육하였다. 싯다르타는 29세까지 카필라바스투국의 태자였다. 그가 태어났을 때 선인仙人이, 만약 싯다르타가 출가하지 않으면 전륜성왕轉輪聖王(카크라 바르티라자Cakra vartirāja)이 될 것이라고 예언하였다. 숫도다나왕은 태자에게 학문과 무예를 철저하게 교육시켰다. 궁전에서 호화로운 생활을 향유하던 태자는 19세 때에 이종 사촌 동생인 야소다라Yaśodharā(耶輸陀羅, 持譽)와 결혼하였다. 야소다라 공주는 매우 아름답고 지혜로운 여자로 당시 16세였으며, 아들 라후라Rāhula(羅怙羅)를 낳았다.

태자는 여러 번의 출궁出宮을 계기로 마음에 변화가 일어나는데, 이것을 유사문游四門이라 한다. 즉 첫 번째 출행出行 때 태자는 노인을 보고 마음이 심란하여 궁전으로 돌아왔으며, 두 번째에는 병든 자를 보았고, 세 번째는 죽은 자를, 네 번째는 고행苦行하는 승려를 만났다. 태자가 만났던 이들 네 사람은 천신天神의 변신이었다. 태자는 끊임없이 생각하고, 최고의 진리인 깨달음을 얻기 위하여 마침내 출가를 결심하였다. 어느날 밤, 태자는 마부馬夫인 찬다카Chandaka(車匿, 樂欲)와 함께 백마를 타고 궁전을 떠나고자 하였지만, 성문이 닫혀 있어 나갈 수가 없었다. 이 때 사천왕四天王이 말발굽을 받쳐들고 성벽을 날아서 넘을 수 있었다. 이것을 유성출가踰城出家라고 하며, 팔상 중 다섯째 단계이다. 한화불교에서는 음력 2월 8일을 불출가일佛出家日로 삼는다.

그런데 태자는 왜 출가를 결행하였을까? 이것은 개인적인 입장에서는 부귀영화를 버리고, 전통적인 브라흐만교의 신분체계에서 벗어나서 진리를 탐구하는 자세를 보여 주는 것이며, 사회전반적인 상황에서 보면 당시 상당수의 사람들이 브라흐만교에 대해서 불만을 가지고 있었고, 그러한 분위기 때문에 태자의 출가가 이루어졌던 것으로 볼 수 있다.

태자가 출가 후에 걸었던 고행의 길은 태자 이전에도 많은 사람들이 선택한 적이 있다. 숫도다나왕은 출가한 태자가 돌아오지 않을 것을 알고 다섯 명의 석가족釋迦族으로 하여금 태자를 따라 수행하게 하였다. 콘다냐Kondañña(憍陳如, 阿若憍陳如), 바드리카Bhadrika(跋提), 바파Vappa(跋波, 十力迦葉), 마하나마 쿠리카Mahānāma Kulika(摩訶男拘利), 아스바짓Aśvajit(阿說示, 馬勝) 등이 그들이다. 이들은 석가와 함께 유명한 두 분의 선인을 방문하여 수행하였으나 깨달음을 얻지 못했다. 태자는 하루에 마麻 한 줄기 혹은 보리 한 톨로 끼니를 이어가며, 육 년 동안 고행을 계속하였다. 남전 불교나 장전 불교에서 많이 볼 수 있는 피골皮骨이 상접한 모습의 고행불苦行佛은 바로 이러한 정황을 표현한 것이다. 한화불교에서도 고행불을 마치 해골처럼 표현하여 사람들을 놀라게 한다. 이것은 부처가 되기 전의 모습으로, 부처가 된 이후에는 이러한 형상으로 표현하지 않는다.

싯다르타 태자는 마침내 깨달음을 얻었다.『불소행찬佛所行贊』에서는 태자가 깨달음에 도달할 수 있었던 이유로 음식을 먹고 수행했기 때문이라고 기록하고 있다－"如是等妙法, 悉由飮食生"－. 그는 처음부터 다시 수행하고자 결심하고, 걸어서 나이란쟈나Nairañjanā(尼連禪)강에 도착하여 목욕을 하였다. 목욕 후에 몸이 쇠약해진 태자가 강 언덕을 올라올 힘이 없자, 나무 신神이 긴 가지를 드리워 끌어올려 주었다. 언덕에서 방목하던 목녀牧女인 수자타Sujātā(善生)는 태자에게 한 그릇의 우유죽乳糜을 주어 기력을 회복하게 도와주었다. 이런 일로 함께 수행했던 다섯 사람은 태자가 원래의 신념을 잃어 버렸다고 생각하고 상대도 하지 않았으며, 다른 곳으로 수행의 길을 떠나버렸다.

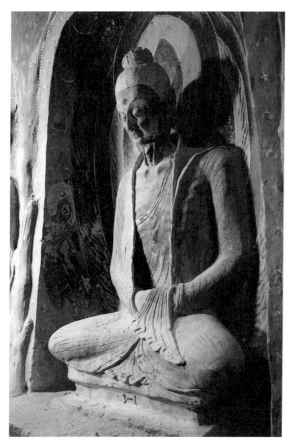

고행苦行 - 뚠황 뭐까오쿠 제248굴 중심주中心柱 서향감西向龕 고행상苦行像, 북위北魏

이 때 태자는 나이란쟈나강 서쪽 언덕에 있는 피팔라pippala나무(無花果
樹) 아래로 가서 길상초吉祥草(쿠사Kuśa)를 깔고 앉아 "만약 깨달음을 얻지
못하면 결코 이 자리에서 일어나지 않겠다"라고 맹세하였다. 일설에 의하면,
나무 아래에 7일 동안 앉아 있었는데, 바람이 불고 비가 오면 나무 신이 큰 가
지로 보호해 주었다고 한다. 이 때 마왕魔王은 태자가 성불成佛하면 자기에게
불리할 것을 알고 마녀魔女와 마군魔軍을 동원하여 방해하였는데, 결국 실패
하고 말았다. 마왕은 마지막으로 태자를 향하여 "너의 깨달음을 과연 누가 증
명할 수 있느냐?"라고 고함을 질렀다. 태자는 자기의 오른손으로 땅을 가리키

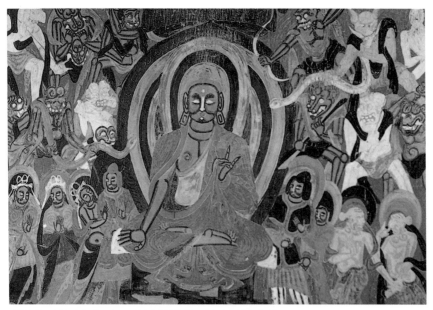

성불成佛 - 뚠황 뭐까오쿠 제428굴 북벽 중간층 항마변상도降魔變相圖, 북주北周

면서 대지大地가 능히 증명할 수 있다고 하였다. 이 때 대지가 여섯 번 진동하면서 지신地神이 땅 속에서 솟아 나와 크게 소리지르기를 "내가 능히 증명할 수 있다!"고 하였다. 이에 마왕의 무리들이 겁에 질려 달아났으며, 태자는 마침내 성불하게 되었다. 이것이 여섯 번째 단계인 성도成道이다. 소승불교에서는 주태住胎의 단계가 없는 대신에 성도 앞에 항마降魔의 단계를 두고 있다. 성도한 이후에는 경전에서는 태자라 하지 않고 석존釋尊이라고 한다.

　팔대 성지 중에서는 두 번째 지역이 카필라바스투이고, 부처의 성도 장소가 세 번째 성지로 되어 있지만, 석가의 일생 중 가장 중요한 지역이라 볼 수 있다. 후대에는 이곳을 보드가야Buddhagayā(菩提伽耶, 證成正覺處)라고 하는데, 인도 동북부 가야Gaya에서 남쪽으로 11킬로미터 떨어진 곳에 위치해 있다. 피팔라 나무는 보리수菩提樹(보디드루마Bodhidruma, 覺樹, 道樹)라고도 한다. 현재 보리수 아래에는 길상초 자리를 상징하는 금강좌金剛座가 석각되어 있다. 전하는 바에 의하면, 성도 후에 석가모니는 자리에서 일어나 북쪽

에서 동쪽으로, 다시 서쪽으로 나무를 돌았다고 하는데, 이것을 관수경행觀樹經行이라고 한다. 이 때 발자국마다 연화蓮花가 피어올라 모두 열여덟 개의 연화가 되었다고 한다. 현재 나무 아래에 있는 연화 석각은 상징적인 표현이다. 남전 불교의 승려들이 항상 향香을 피우고 꽃을 뿌리면서 나무 주위를 도는 예禮를 올리는 것은 이러한 석가의 행동을 모방한 것이다. 불교 성지인 보드가야는 중국 당대唐代의 현장법사가 고개를 숙여 예를 올리니 석존의 감응력을 느낄 수 있었다고 전하는 곳이다. 이곳에는 송대宋代의 고승인 회문懷問이 인종仁宗 명도明道 2년(1033년)에 황제를 위하여 세운 두 기의 탑이 있고, 그 아래에는 송 진종眞宗의 어제御制인『성교서聖敎序』, 황태후皇太后의『원문원文』, 어제『삼보찬三寶贊』등이 새겨져 있다. 보리수 앞에는 높이 52척의 대각탑大覺塔이 있고, 탑의 사방에 있는 백여 개의 소탑小塔은 기원탑의 성격을 띠고 있다. 지금은 탑 옆으로 보드가야박물관이 있으며, 많은 불상이 전시되어 있다.

한화불교에서는 석존의 성도일成道日을 음력 12월 8일로 정하여 속칭 납팔臘八이라 한다. 그러나 정식 명칭은 성도절成道節 혹은 성도회成道會의 날이다. 이 날 중국 불교도들은 부처님께 쌀과 과일 등 각종 잡곡을 섞어 만든 죽을 바친다. 이 죽은 태자가 강에서 목욕을 하고 기력을 회복할 때 먹었던 것을 상징하는 것이다. 이후 중국에서는 성도일에 죽을 먹는 것이 관례화되었다.

성도 후 석존은 전도를 시작하였다. 그는 우선 같이 출가했던 콘다냐憍陳如 등 다섯 명의 제자를 전도하기 위해서 그들을 미르가다바Mrgadava(鹿野園)에서 만났다. 이곳은 오백 명의 선인仙人이 미녀를 만나 신통력을 잃어 버렸다는 전설 때문에 선인타처仙人墮處(리시 파타나Rsi Patana)라고 부른다. 당시에는 바라나시Bārānasī국에 속해 있었으며, 지금의 인도 북부 바라나시 Varanāsi—원래는 베나레스였는데, 1957년에 개명되었다—로부터 서북쪽으로 약 10킬로미터 떨어진 곳에 위치하고 있다.

전법륜轉法輪은 일곱째 단계로 제 7상이라고 한다. 이 단계는 석존이 성

도 후에 중생들을 전도·교화하는 것을 내용으로 한다. 석존이 성도한 35세 때부터 80세에 입멸入滅하기까지 45년간이 전도傳道 기간에 해당됨으로, 시간적으로는 가장 긴 단계이다. 법륜法輪(다르마카크라Dharmacakra)은 일종의 불법佛法을 비유한 것으로, 전법륜에는 두 가지의 뜻이 있다. 하나는 전륜왕이 윤보輪寶를 굴려 산과 바위를 깨뜨리듯이 부처의 설법으로 중생의 번뇌를 없앤다는 뜻이며, 다른 하나는 부처의 설법이 마치 수레바퀴가 굴러가듯이 계속된다는 것을 의미한다.

석존에게 설법說法을 들은 다섯 제자가 귀의歸依(사라나Saraṇa)하자, 불佛·법법法·승僧의 삼보三寶가 갖추어져 불교가 창시되었다. 이것을 초전법륜初傳法輪이라 한다.

불타佛陀(붓다Buddha)는 원래 '깨달은 자', '아는 자'를 뜻하며, 일반적으로 지식을 습득하여 깨달은 자를 통칭하는 것이다. 석존은 불교의 창시자이고 정신적인 지도자인 동시에, 조사祖師들의 아버지이기 때문에 불佛이라고 하는 것은 당연하다. 소승불교小乘佛教에서는 석존만을 불로 인정하지만, 대승불교大乘佛教에서는 모든 중생들이 불성佛性을 가지고 있어 성불할 수 있다고 본다. 따라서 대승불교에서는 삼세시방三世十方 도처到處에 불이 존재하며, 그 수는 갠지스 강의 모래알 만큼 많다고 한다. 한화불교에서는 대승불교의 관념을 따르고 있지만 석존은 불 중에서 가장 중요한 존재로 인식된다.

승僧(僧伽, 和合衆, 상가Saṅghā)은 불교의 교의에 따라서 출가한 집단을 의미하며, 네 사람 이상으로 구성된다. 최초의 승가僧伽는 초전법륜 때 석존과 다섯 비구가 이룬 승단僧團이다.

법법은 부처께서 말씀하신 교법教法, 즉 불법佛法을 뜻한다. 각종 교의와 교규教規, 청규淸規, 계율戒律 등 불교 이론과 규장規章제도 등이 포함된다.

석존의 설법은 구전口傳되다가 입멸 후에 불경佛經으로 기록되기 시작하였다. 초전법륜 때의 설법이나 그 후의 설법 내용을 기억만으로는 정확하게 전달할 수 없었기 때문이었다.

한화불교의 기본 교의는 다음과 같다.

불교에서는 모든 법이 인연에 의해 발생된다고 한다. 인因(헤투Hetu)과 연緣(페케야Paccaya)은 사사가 발생하는 원인으로, 인은 직접적으로, 연은 간접적으로 작용한다고 한다. 연기緣起(프라티야사뭇파다Pratīyasamutpāda)는 모든 사물이 인연 속에서 조건에 따라 변화를 일으키는 것을 말한다. 이후 인연 중 생사生死의 근원과 관련한 철학적인 사유로 12인연因緣이 만들어진다.

무명無明(無知, 어리석음, 분명하지 못한 사물, 상식과는 다른 것), 행行(인연관계에서 형성된 힘), 식識(인식, 철학적인 인식), 명색名色(사물의 이름과 형체), 육입六入(六處, 감각기관 및 감각기관과 접촉하는 대상), 촉觸(감각기관 및 감각대상과의 접촉), 수受(감각기관 및 머리와 가슴의 감수感受), 애愛(일종의 갈망, 추구), 취取(愛着, 존재에 대한 집착), 유有(존재, 무無와 유有의 대립 상황), 생生(현실 생활 중의 생존과 생활), 노사老死(老衰, 死亡) 등이 그것이다.

불경에서는 12 인연을 무명에서부터 시작한다. 무명은 여래가 이해하고 있는 사제四諦(카투르사타catursatya)에 대해 모르는 것이다. 기본 교의인 사제는 고제苦諦(두카사타duḥkhasatya), 집제集諦(사무다야사타samudayasatya), 멸제滅諦(니로다사타nirodhasatya), 도제道諦(마르가사타mārgasatya)이다. 제諦는 최종의 진리를 뜻한다. 고제는 인생을 포함한 모든 것이 괴롭다는 인식이다. 집제는 괴로움의 원인을 말한다. 따라서 집제는 인과관계에 있는 모든 사물이 형성될 때 반드시 내재하는 것이다. 그 속에는 업業(카르마Karma)과 혹惑이 있는데, 업이란 인간의 행동(身), 말(口), 생각(意)을 통해 일어나는 인과응보이며, 혹이란 불법을 이해하지 못하거나 불을 믿지 못하는 것에서 일어나는 어리석음을 뜻한다. 멸제는 괴로움이 소멸되는 단계를 의미하기 때문에 수행의 최종 목적이 된다. 이 최고의 경지에 이르면, 업과 혹을 끊어버리고 해탈이나 열반에 이를 수 있다는 것이다. 도제는 열반에 이르는 모든 이론과 수행 방법으로, 불법 그 자체를 뜻한다. 사제는 이후 불경에서 삼장三藏에 포함된다.

한화불교의 수행방법 중에 계戒·정定·혜慧로 구성된 삼학三學이 가장 중요하다. 계학은 행동·말·생각 때문에 깨끗하지 못한 업業을 계율 행사를 통해 방지하는 것이다. 정학은 수행자가 정신을 집중하여 불교 교의를 깨닫고 번뇌煩惱를 소멸시키기 위해서 선정禪定을 배우는 것이다. 혜학은 불법을 깨닫고 번뇌를 없애면 해탈한다는 것이다. 이와 같이 삼장三藏에 의지하여 삼학三學을 수행하면, 수행자는 세속적인 욕망을 버리고 생사윤회의 괴로움에서 벗어나 최종목적인 열반涅槃(滅度, 入滅, 圓寂, 니르바나nirvāṇa)에 이르게 된다. 열반 후에는 즐거움만 있는 세계에서 영원히 죽지 않는 불신佛身이 된다.

이상의 내용을 종합하면 다음과 같다. 첫째, 모든 종교 중에서도 불교는 철학적인 면에 많은 비중을 두고 있다. 둘째, 불교는 여러 종교의 교의나 전설을 포함하고 있어서 내용이 상당히 풍부하다. 남전불교·장전불교·한화불교는 불교가 각 지방의 풍습과 융화되어 나타난 지역 불교를 말한다. 티벳 지역의 장전불교는 본교本教와 융화된 것이고, 중국 중원中原 지방의 한화불교는 중국의 전통적인 사상과 융화된 것이다. 특히 중국에서 한화불교가 발전하고 성행함에 따라서 불교 자체에서도 다양한 종파宗派가 출현하게 된다. 셋째, 인도에서 불교는 처음에 브라흐만교와 대립적인 관계였다. 즉 불교에서 제시한 사성평등四姓平等과 모든 사람이 부처가 될 수 있다는 관념은 브라흐만교에서 사성을 명확히 구분하는 것과 모순되기 때문이다.

처음 설법한 장소인 녹야원鹿野園은 여덟 번째 성지이다. 법현法顯과 현장玄奘의 기록을 참고로 하여 영국인들은 1835년부터 이 곳을 발굴하였다. 현재 유적지에는 영불탑迎佛塔, 높이 48미터의 전탑塼塔, 설법대說法臺 및 1931년에 건립된 기념 사원이 있다. 1910년에 건립된 사르나트 고고박물관考古博物館에는 5세기에 제작된 전법륜불좌상轉法輪佛坐像 등 많은 유물이 소장되어 있다.

석존은 성불 후 45년의 교화敎化 기간 동안 녹야원 주변에서 활동하였다. 점차 제자들의 수가 늘어남에 따라 설법을 듣거나 수행을 위한 장소가 필요하

게 되었다. 또한 인도는 일년 중 3달이 우기雨期로, 비를 피할 곳이 필요하였
다. 국왕이나 부호들이 석존의 설법과 승가僧伽의 수행을 위해 제공했던 하안
거夏安居 장소인 학원식學院式 주거지가 최초의 사원 역할을 하였다. 이런 사
원 형태는 한화사원과는 완전히 다른 것으로, 불상이나 불경이 없는 제자들의
숙소나 강의실로만 구성된 것이다. 대표적인 예는 다섯째, 여섯째, 일곱째 성
지이다. 첫번째 장소는 스라바스티Śrāvasti(舍衛國)의 기수급고독원祇樹給孤
獨園이며, 두 번째 장소는 라자가르하Rājagṛha(王舍城)의 죽림정사竹林精舍
와 성성城의 동북쪽에 위치하고 있는 영취산靈鷲山이다. 그리고 세 번째 장소는
날란다Nālandā이다.

　　스라바스티(豊德·好道)는 왕국으로, 원래 이름이 코살라였지만 남부 지
역에 위치한 같은 이름의 다른 나라와 구별하기 위하여 수도인 스라바스티의
지명地名을 국명으로 하였다. 이곳은 인도 서북부의 라뽀티강 남쪽에 위치하
며, 국왕인 프라세나지Prasenajit는 석존을 존경하였다. 스라바스티에서 대부
호이자 대신인 수다타Sudatta는 고아孤兒, 과부寡婦, 가난한 자貧者를 위하여
항상 보시布施하였는데, 이로 인해 급고독장자給孤獨長者라고 불리웠다. 그는
석존과 승가를 위하여 학원을 건립할 장소로 태자 제타Jeta(祇陀)의 화원花園
을 택하였다. 그런데 태자가 만약 황금으로 그 땅을 다 깔면 팔겠다고 조건을
내걸자, 수다타는 태자의 요구대로 그 땅을 모두 황금으로 깔았다고 한다. 이
에 감동한 태자는 땅을 팔았으며, 나무들을 봉헌하였다. 그래서 이 화원을 두
사람의 이름을 따서 기수급고독원 혹은 기원정사祇園精舍라고 한다. 이곳은
불교 최초의 근거지이자 사원으로 불교사에서 매우 중요하다. 이러한 이유로
중국 사원에 국왕이나 태자, 급고독장자상이 모셔져 있는 것이다. 전하는 바
에 의하면, 석존은 재세在世 시에 스무 차례나 이곳에서 머물렀다고 한다. 그
러나 현장이 7세기경에 이곳을 방문했을 때에는 이미 도시는 폐허가 되어 있
었으며, 가람伽藍은 흔적도 없었다고 한다.

　　마가다국의 수도인 라자가르하는 지금의 인도 틸라야Tilayā 부근에 위치

하고 있다. 이곳에 수도를 정한 빔비사라Bimbi-sāra왕은 삼보에 귀의한 최초의 국왕이었다. 죽림정사竹林精舍는 라자가르하의 카란다Kâranda 장자가 화원을 기증하고 빔비사라왕이 나머지 비용을 부담하여 건립되었다. 이곳은 석존의 두 번째 근거지이며 여섯번째 성지이지만, 현장이 방문했을 때에는 이미 성과 가람이 허물어져 흔적을 찾을 수 없었다고 한다. 이 성의 주위에 있는 5개의 산 중에 동북부의 그르드라쿠타Gṛdhrakūṭa(靈鷲山)산은 취봉鷲峰의 뜻으로, 기도굴산耆闍崛山으로 음역된다. 전하는 바로는 석존이 이곳에서 여러 차례 설법을 했다고 하며, 죽림정사와 함께 여섯 번째 성시에 포함된다. 법현이 4세기에 이 산을 올랐을 때에는 이미 설법당說法堂이 훼손되어, 주춧돌과 벽돌담만이 허물어진 채 남아 있었다고 한다. 지금 남아 있는 길은 빔비사라왕의 등산로이다.

라자가르하의 동쪽에 위치해 있는 날란다도 석존이 설법하던 곳으로, 특히 불입멸 후에 번성했던 곳이다. 5세기에는 날란다에 불교 대학이 건립되어, 전성기에는 만 명이 넘는 학승學僧이 있었다. 중국의 고승 현장과 의정義淨도 몇 년 간 유학하였지만, 12세기 이후 회교도의 공격으로 훼손되었다. 현존하는 유적은 규모가 상당히 크며, 당당堂과 탑塔, 승방僧房의 흔적이 남아 있다. 날란다 박물관에는 이곳에서 출토된 많은 고대 유물이 전시되어 있다.

석존이 살아계실 때 수천 명의 제자들 중에서 수백 명 정도가 수행을 하였으며, 그 중에서도 십대제자十大弟子가 가장 유명하였다.

마하카샤파Mahākaśyapa(摩訶迦葉, 大迦葉, 迦葉)는 마가다국摩揭陀國 사람으로 브라흐만 계급 출신이다. 그는 두타제일頭陀第一로, 한화불교에서는 항상 석존의 옆에 서 있으며, 늙은 승려의 모습을 하고 있어 노가섭老迦葉이라고 속칭된다.

아난다Ananda(阿難陀, 阿難, 慶喜)는 석존의 사촌으로, 다문제일多聞第一이다. 항상 석존 옆에서 시립侍立하고 있으며, 청년의 모습을 하고 있어 소아난小阿難이라고 속칭된다.

윈깡雲岡 석굴 제18굴 십대제자상十大弟子像, 북위北魏, 5세기

사리불舍利弗(사리푸트라Śāriputra)은 왕사성王舍城의 브라흐만 계급 출신이다. 지혜제일智慧第一로 호칭되며, 석존보다 먼저 입멸하였다.

대목건련大目犍連(마하마우드갈야야나Mahāmaudgalyāyana)은 바로 중국 희곡戲曲인『목련구모目連救母』에 나오는 목련目連을 말한다. 중국사람들이 그를 중국화시켜서 많은 이야기를 만들었다. 그도 왕사성의 브라흐만 출신으로, 신통제일神通第一로 칭해진다. 석존을 반대하는 브라흐만에 의해 맞아 죽어 석존보다 먼저 입적한다. 한화불교의 조기早期 조상에는 석존의 협시로 사리불舍利弗과 목건련目犍連이 등장한다.

가섭迦葉 - 뚠황 뭐까오쿠 제328굴 서벽 감 속의 북측면 가섭상 迦葉像, 성당盛唐

아난阿難 - 뚠황 뭐까오쿠 제328굴 서벽 감 속의 남측면 아난 상阿難像, 성당盛唐

수보리須菩提(善吉, 수부티Subhūti)는 사위성舍衛城의 브라흐만이며, 제법성공諸法性空을 잘해서 해공제일解空第一로 호칭된다.

푸루나Pūrna(富樓那, 滿慈子)는 카필라바스투국의 국사國師의 아들로, 설법제일이다.

카타야나Kātyāyana(迦旃延)는 아반리국阿槃提國의 브라흐만으로, 논의제일議論第一이다.

아니룻다Aniruddha(阿那律, 如意)은 석존의 사촌 동생으로, 천안天眼을 얻어 능히 육도중생六道衆生을 볼 수 있어, 천안제일天眼第一로 호칭된다.

우파리Upāli(優波離, 近執)는 수드라首陀羅 출신으로, 석존이 태자일 때 궁중宮中의 이발사였으며, 지율제일持律第一이다. 삼장 중 율장律藏은 그의 기

억으로 이루어진 것이다. 따라서 한화불교 사원의 계단戒壇 앞 작은 산문山門 옆에는 그를 봉안하기 위하여 우파리전優波離殿이 조성되어 있다.

라후라Rāhula(羅怙羅, 障月)는 석존의 아들이다. 싯다르타 태자가 유성 출가하던 밤에 임신이 되어 6년 후인 성도일에 태어났다고 한다. 어릴 때부터 석존을 따라 출가하여 계율을 잘 지켜 외우고 읽는 것을 게을리 하지 않아 밀행제일密行第一이라고 한다.

석존의 이모인 마하프라자포티, 석존의 아내였던 야쇼다라도 출가하여 비구니의 일원이 되었다. 마하프라자포티는 비구니 중에 첫번째 출가자이다. 이 밖에 지혜제일智慧第一의 차마니差摩尼, 신통제일神通第一의 연화색니蓮花色尼, 지율제일持律第一의 파타차라니波吒遮羅尼, 법어제일法語第一의 법여니法與尼, 조의제일粗衣第一의 기사교답미니機舍喬答彌尼, 그리고 녹모鹿母인 비사카Viśakhā(毘舍佉)가 있는데, 이들을 일컬어 칠상속니七相續尼-일곱 명의 여자가 연속해서 출가하는 것-라고 한다.

이들 승려와 비구니들은 직접 석존의 가르침을 들었는데, 이를 성문聲聞(스라바카Śrāvaka)이라고 한다. 마하 카샤파와 아난다를 제외한 나머지 팔대 제자들은 대웅보전大雄寶殿 불단후벽佛壇後壁에 그려서 석존을 협시하도록 하였다. 십대 제자는 열반상에서도 항상 시립侍立하거나 시좌侍坐한 모습으로 표현되지만, 구체적으로 누구인지는 알 수 없다.

석존은 80세가 되자 스스로 양수陽壽(목숨)가 다한 것을 알고 왕사성을 향하여 여행길에 오른다. 그는 아난다를 데리고 서북쪽에 있는 말라Malla국의 수도인 쿠시나가라Kuśinagara에서 멀지 않은 마을인 파바Pāvā 부근의 히란나바티Hirannavatii강 서쪽 언덕 쌍사라수雙娑羅樹(사라Sala) 아래에 도착한다. 도착 후 머리를 북쪽에 두고, 양발은 가지런히 한 다음 오른쪽 겨드랑이를 바닥에 댄 채, 서향한 자세로 열반涅槃(大解脫, 大圓寂, 大入滅)에 들어간다. 이것을 쌍림열반雙林涅槃이라고 한다. 석가는 입멸 전에 아난다에게 "이미 이룬 것은 모두 없어진다. 게을리 하지 말고 나의 법을 수행하는 데 전념하라. 내가

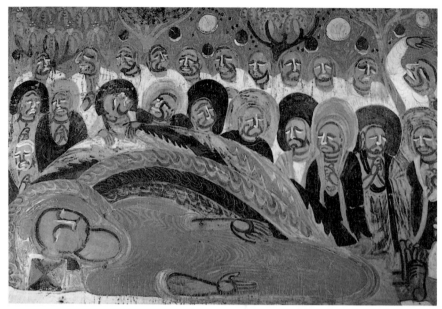

열반涅槃 - 뚠황 뭐까오쿠 제428굴 서벽 중간층 열반변상도涅槃變相圖, 북주北周

cf) 안씨安西 위린쿠榆林窟 제3굴 동벽 위층 열반변상도涅槃變相圖, 서하西夏

죽고 난 후, 나의 법을 스승으로 삼으라"고 유언하였다.

석존의 유체遺體는 마라국 도성 밖 보관사寶冠寺에 모셔져서, 7일 후에 대제자인 마하 카샤파가 도착하자 화장茶毘되었다. 화장 후에 나온 유골인 생신 사리生身舍利(사리라Sarīra)를 8등분 하여 석존과 깊은 인연이 있었던 여덟 나라에 분배하고, 늦게 도착한 나라에게는 뼈 조각을 각각 나누어 주었다. 사리는 탑塔을 세워 봉안하니, 모두 열 개의 탑이 건립되었다. 탑은 스투파Stūpa(率堵波)를 음역한 것으로, 고현처高顯處, 고분高墳의 뜻이다. 원래 한 지역에서 기념할 만한 분묘墳廟를 지칭하는 말이었지만, 복발형覆鉢形이나 찰주刹柱 등과 조형적으로 동일하기 때문에 이렇게 명명되었다.

여덟째 성지인 불열반처는 현재 고락푸르Gorakhpur에서 55킬로미터 떨어진 작은 마을이다. 현존하는 유물로는 와불사臥佛寺에 있는 6미터의 와불臥佛과 석존의 화장터에 세웠다고 하는 안가라Angara탑 한 기, 대열반탑大涅槃塔 등 기념적인 건축만이 남아 있다. 팔상 중에서 여덟 번째 단계인 열반에서 불전이 완료된다. 한화불교에서는 음력 2월 15일을 불열반일로 정하고 있다.

제2장
불상佛像

1. 상호相好

팔상성도에 의하면, 석존이 불교를 창시하기 바로 전에 보리수菩提樹 아래에서 성불成佛했다고 한다. 그러나 불전의 내용을 보다 면밀히 검토해 보면, 이 때의 석가모니는 단지 선지先知·선각先覺, 즉 승가僧伽를 구성하여 스스로 스승이 된 한 명의 정신적인 지도자인 '깨달은 자'로서의 불佛에 불과하였으며, 신화神化된 불佛은 아니었다. 또한 후원자들이 땅이나 집을 기진하였지만 설법이나 주거를 위한 몇 칸의 숙소와 교실에 지나지 않는 시설로서 후대의 사원과는 구별된다. 석존은 재세 시에 단지 진정한 인생 철학을 전하는 선지식先知識에 불과하였기 때문에 구두口頭로 가르침을 전하였을 뿐 기록을 남기지는 않았다. 그는 신도들의 존경을 받기 위하여 절대적인 권위를 유지할 필요가 있었기 때문에 자기의 모습을 상으로 제작하는 것도 금지하였다. 재세 시에 전단栴壇나무로 불상을 제작했다는 것은 후대 사람들이 조작한 전설이다.

제자들은 석존이 입멸한 후 일이백 년 동안 불상을 제작하지 않는다는 규칙을 따르고 있었다. 그러나 이 때부터 석존은 선각자가 아니라 신성화된 존재로 인식되었기 때문에 그들은 석존을 상징하는 물건들을 대상으로 예배하기 시작하였다. 열반을 상징하는 사리나 사리를 안치한 탑, 성도를 의미하는 보리수와 길상초의 금강좌金剛座, 석존이 남겼던 발자국, 입었던 옷, 설법을 뜻하는 법륜 등이 예배의 대상이 되었다. 이 가운데 석존이 입멸 후에도 거처하고 있다고 믿었던 탑은 당시 불교도들에게 가장 중요한 예배물이었다.

그 후 불교도들은 고대 그리스문화의 영향으로 불상을 만들기 시작하였다. 처음에 불상을 단지 보살로 부른 것은 성불하기 전의 싯다르타 태자를 상징한 것으로, 불상을 만들지 말라는 석존의 유교遺敎를 의식한 방편方便이었다. 불상은 이러한 과정을 통하여 조성되었다. 즉 처음에는 상징적인 예배물을 제작하는 것에서 출발하였지만 후에는 구체적인 불상을 조성하게 된 것이다.

불교도들이 예배했던 상像의 종류는 갈수록 다양해졌다. 불상과 보살상

菩薩像은 물론 나한상羅漢像, 신상神像, 마귀魔鬼 및 고승상高僧像 등 다양한 예배상으로 인하여 일부에서는 불교를 상교像教라고도 한다. 또한 불교는 지역·시대·민족에 따라서 약간씩 다른 성격을 나타낸다.

소승불교에서는 오직 석가모니 한 분만을 불로서 인정하지만, 대승불교에서는 수많은 불이 존재한다. 대승불교에서 예배되는 불이 많다고 하더라도 모습은 대동소이하며, 그 차이는 인상印相이다. 인도에서 불교도들은 시대에 따라 다른 귀족들의 미감을 기준으로 하고 약간의 신비감을 부여하여 석존의 형상을 제작하였다. 즉 각 시대마다 조성된 불상에서 당시 귀족 남자들의 모습을 엿볼 수 있다.

석가모니의 구체적인 모습을 상호相好라고 하며, 32상相 80종호種好를 말한다. 32상(드바트림사마하푸루살락사나Dvātrimśamahāpurusalaksana)은 32대인상大人相, 32대장부상大丈夫相, 사팔상四八相이라고도 하며, 세존이 일반인의 모습과 구별되는 서른두 가지 종류의 분명한 특징을 말한다. 구체적인 내용은 다음과 같다.

① 발은 평발이다.
② 발바닥에 윤보輪寶가 표현되어 있다. 대상大像이면서 좌상坐像일 때는 간혹 표현된 예가 확인되나, 입상에서는 대개 표현하지 않는 것이 상례이다.
③ 손가락과 발가락이 가늘고 길다.
④ 발꿈치가 넓으며 둥글다.
⑤ 손가락과 발가락 사이에 오리발의 물갈퀴와 같은 것이 있다. 그러나 이러한 표현은 실제 조상에서는 거의 확인되지 않고, 일반적으로 손가락이나 발가락을 모은 채로 표현되는 것이 상례이다.
⑥ 손과 발이 유연하다. 이는 노동을 하지 않는 귀족들의 강건하지 못한 모습을 나타낸 것이다.
⑦ 다리의 뒷모습이 원만하다.

⑧ 대퇴부가 사슴의 대퇴부와 유사하다.

⑨ 바로 서 있을 때, 두 팔이 무릎 아래로 내려온다.

⑩ 음장陰藏(성기)은 말과 비슷하다. 일반적으로 이것은 표현하지 않는다.

⑪ 불신佛身과 팔은 넓게 벌린 모습이다.

⑫ 몸에 있는 모든 털은 위를 향하고 있다.

⑬ 몸의 숨구멍 하나 하나에 털이 하나씩 나 있다. 몸에는 청색의 털이 있다고 하지만 일반적으로 표현되지 않는다.

⑭ 금빛을 하고 있다. 금동불을 만드는 것도 이러한 연유에서이다.

⑮ 몸에서 사방 1장丈의 빛을 발한다. 배광背光을 표현하는 기준이 된다.

⑯ 피부는 매우 얇다. 피부 위에는 한 점의 먼지도 없다.

⑰ 일곱 곳(양 손, 양 발, 양 어깨, 목)이 원만하다.

⑱ 양쪽 겨드랑이도 원만하다.

⑲ 상반신이 사자의 모습과 같다.

⑳ 직립直立해 있는 모습이다.

㉑ 어깨가 원만하고 아름답다.

㉒ 마흔 개의 치아가 있다. 보통 입을 다문 모습으로 조성되기 때문에 표현되지 않는다.

㉓ 치아는 가지런하다.

㉔ 치아는 흰색이다.

㉕ 뺨은 사자의 뺨과 같다.

㉖ 입 속의 식도 부분에는 맛을 증진시켜 주는 진액이 있다. 표현할 수 없는 부분이다.

㉗ 혀는 넓고 길며 부드럽고 얇다.

㉘ 말을 하면 사방 멀리서도 들을 수 있을 정도의 심원한 목소리이다.

㉙ 눈동자는 청색靑色 연화蓮花의 모습이다.

㉚ 속눈썹이 길고 많으나 뒤엉키지 않는다.

㉛ 눈썹 사이 약간 위쪽에는 흰털이 나 있다. 털은 오른쪽으로 휘감겨져 있으며, 빛을 발하는데 펼치면 1장 5척의 길이이다. 실제로 조상할 때는 눈썹 사이에 흰 점을 찍는 것으로 대신한다.

㉜ 정수리는 상투의 모습이다. 머리 정상부분에 살 한 덩어리가 놓여 있는 듯하여 육계肉髻라고 한다. 중국의 불상에는 나발螺髮 위에 놓이는 것이 상례이며, 나발은 푸른 색을 띠고 있다.

한화불교의 조상 중에는 실제로 이러한 서른두 가지의 특징을 모두 표현한 예는 없으며, 일반적으로 열두세 가지 정도를 표현한다.

80종호(아시탸누브얀자나니Aśityānuvyañjanāni)는 80수형호隨形好, 80미묘종호微妙種好, 80종소상種小相이라 하며, 석존의 모습 중에서 눈으로 잘 확인되지 않는 80가지의 미세한 특징을 말한다. 주로 머리, 얼굴, 코, 입, 눈, 귀, 손, 발 등에 나타나는 특징들이다. 몇 가지를 소개하면 다음과 같다.

코가 길며 콧구멍이 없는 것, 눈썹은 초생달과 같아야 하며, 입술은 붉은 사과빛을 머금고 있어야 할 것, 얼굴은 가을 보름달과 같이 원만해야 하고, 눈은 넓고 길어야 하며, 눈동자는 청백靑白의 색 구별이 명확해야 한다는 것, 손가락과 발가락은 가늘고 길며 유연하여 뼈가 없는 듯해야 하고, 머리칼은 길지만 엉켜 있지 않으며 오른쪽으로 말려진 소라와 같고 푸른 색일 것, 그리고 손·발과 가슴 중앙에는 상서로움을 상징하는 만자卍字가 있어야 하는 것 등이다.

한화사원에서 모든 불상들은 천불일면千佛一面이라 할 정도로 비슷한 모습이다. 즉 각 존상들은 기본적으로 석존의 모습을 표현한 것이기 때문에 거의 비슷하며, 불상 간의 차이는 인상印相으로 결정된다. 탄생상誕生相, 성도상成道相, 설법상說法相, 열반상涅槃相에서 보이는 석존의 모습은 모두 비슷하다. 다만 탄생상에서 석존은 상반신을 노출하고, 하반신에는 반바지나 짧은 치마를 걸치고 있다. 어떤 열반상에는 나이 든 석존의 모습을 나타내기 위해서, 머리의 앞부분을 삼각형 모양으로 하여 머리칼을 표현하지 않은 경우(대

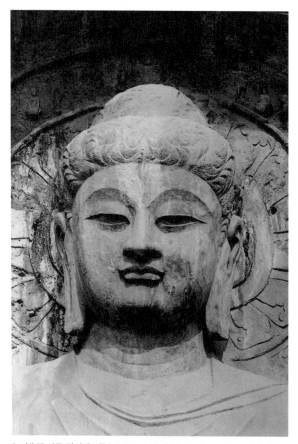

농먼龍門 석굴 펑씨엔쓰동奉先寺洞 노사나불盧舍那佛 상호相好, 당唐, 675년

머리)도 있다. 이러한 것은 중국 사람들의 창의력이다.

　　중국인에게 석존은 실제로 외국인으로서, 모습을 변형시킨다는 것은 쉽지 않은 일이었다. 그러나 중국의 황제와 귀족들은 때때로 불상을 자기의 모습으로 표현하기도 하였다. 남북조南北朝 시대의 선비 모습에 영향을 받은 수골청상秀骨淸相의 불상이나 당대에 조성된 농먼석굴龍門石窟 펑시엔쓰동奉先寺洞 노사나불盧舍那佛이 즉천무후則天武后를 모델로 한 것은 대표적인 예에 속한다. 그러나 백호白毫나 큰 귀, 나발, 정계頂髻 등은 중국인들에게서는 찾아볼 수 없는 것으로, 친숙한 표현은 아니나 신기하게 여겼을 것으로 짐작된다.

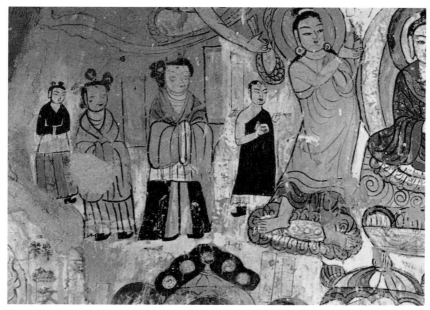

삥링쓰炳靈寺 석굴 제169굴 공양자도供養者圖, 5세기초

　우리는 중국에서 조성된 불전도에서 가장 중국화된 석존의 모습을 확인할 수 있다. 출가 전의 석존 모습을 중국 왕자나 관인官人의 모습으로 표현한 것은 대표적인 예이다. 그러나 불은 상호의 규정을 철저하게 따라서 만들었기 때문에, 일반인들에게는 석존이 자신들과 다른 종족으로서 친숙함보다는 존경해야만 하는 일종의 예배 대상으로 여겼다. 중국의 사원에서 볼 수 있는 불상의 모습은 실제로 중국화되어 있다. 중국화된 모습은 여래보다는 보살이나 나한, 천신, 고승상에서 많이 확인되며, 특히 공양자상은 대부분 중국인의 모습을 하고 있다.

2. 인상印相

　모든 불상은 기본적으로 석가모니불의 상호를 기준으로 만들어지거나 그려진다. 따라서 인상印相은 여러 불상을 구별하는 기준이 된다. 인상은 각 존

상들의 일반적인 자세, 손의 모습, 지물持物 등을 가리킨다. 이 중에서 손 자세를 뜻하는 수인手印은 중국 경극京劇의 양상亮相, 무술武術하는 사람, 안무가 등의 손 동작과도 통하는 점이 있다. 즉 수인은 상징적인 고정된 손 동작을 뜻한다. 구체적으로 정형화된 조형造形을 인印이라고 하며, 인의 모습을 인상印相이라고 한다. 즉 인상은 법계法界의 성덕聖德으로, 불·보살이 행하는 일과 심리 상태, 성격을 나타낸 것이다. 따라서 변하지 않는 계약과 같은 것이기 때문에 인계印契라고도 한다. 또한 불, 보살, 제천이 가지고 있는 도구를 법기法器, 法寶라고 한다. 밀교의 수인과 법기는 다른 불교보다 다양하다.

수인을 행하는 양손 열 손가락에는 표 1에서와 같이 각각 구체적인 역할이 있다.

왼손(定手 · 理手 · 月手)					內 涵	오른손(慧手 · 智手 · 日手)				
1	2	3	4	5		5	4	3	2	1
大指	二指	中指	四指	小指		小指	四指	中指	二指	大指
智	力	願	方	慧	十度	檀	戒	忍	進	禪
空	風	火	水	地	五大	地	水	火	風	空
識	行	想	受	色	五蘊	色	受	想	行	識
輪	盖	光	高	胜	五佛頂	胜	高	光	盖	輪

표 1. 수인의 구체적 의미

(1) 십도十度

십도란 십바라밀十波羅蜜을 말한다. 바라밀은 바라밀다波羅蜜多(파라미타Pāramitā)의 약어로, 도度나 도피안到彼岸을 뜻한다. 도度란 생사生死의 차안此岸에서 열반涅槃·해탈解脫의 피안彼岸에 이르는 것이다.

대승불교에 의하면, 피안에 도달하기 위해서는 6가지 방법, 즉 육도六度를 준수해야만 가능하다고 한다. 육도란 보시布施(檀, 檀那, 다나Dāna), 지계

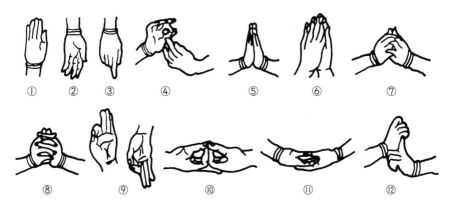

일반적인 수인; ① 시무외인施無畏印, ② 여원인與願印, ③ 촉지인觸地印, ④ 전법륜인轉法輪印, ⑤ 합장인合掌印,
⑥ 금강합장인金剛合掌印, ⑦ 내박거인內縛擧印, ⑧ 외박거인外縛擧印, ⑨ 안위인安慰印,
⑩ 상품상생인上品上生印, ⑪ 법계정인法界定印, ⑫ 지혜인智慧印

持戒(戒), 인忍, 정진精進(進), 정정(禪那, 禪), 지혜智慧(般若, 慧) 등을 말한
다. 후대에 법상종法相宗에서 방편선교方便善巧(方), 원願, 력力, 지智가 육도
속에 포함되어 십도가 되었다.

(2) 오대五大

불교의 관념에 의하면, 세계는 기본 물질인 흙, 물, 불, 바람, 공기, 즉 오
대五大로 이루어졌다고 한다. 그러나 사대 기본 물질인 흙, 물, 불, 바람은 결
국 공空으로 변한다고 한다. 이것이 물질에 대한 불교의 인식태도이다.

(3) 오온五蘊

온蘊은 범어인 스칸다Skandha의 음역으로, 적취積聚·유별類別을 뜻한
다. 온은 다시 다섯 가지로 나뉜다. 색온色蘊은 육안肉眼으로 보이는 것이고,
나머지 사온四蘊은 마음 속에 있는 것이다. 사온은 수온受蘊(느낌), 상온想蘊
(생각), 행온行蘊(외부 자극에 의한 행동), 식온識蘊(수온, 상온, 행온을 합한
철학적 사유)을 말한다.

오불정五佛頂은 밀교에서 말하는 석가모니 불두정상佛頭頂上에 표현되
는 오존불五尊佛로, 금륜金輪(輪), 백산白傘(蓋), 광취光聚(光), 고高, 승승勝勝 등

오불을 지칭한다.

표 1에서 소개한 바와 같이 쌍수십지雙手十指는 각각 그 의미를 나타내고 있다. 또한 수인은 두 손을 다 사용해야만 그 뜻을 알 수 있으며, 한 손의 수인만으로는 상징적인 의미를 이해하기 힘들다. 인상印相은 불신佛身의 사세나 주위 상황과 잘 어울리게 표현된다.

불의 전신은 입상, 좌상, 궤상, 와상, 자유스런 모습 등 여러 자세로 표현된다. 입상은 불과 대보살 등에서 볼 수 있으며, 다리는 붙인 자세이다. 천왕天王 등의 무장武將도 입상이지만, 이들은 두 다리를 벌린 사세를 하고 있다. 좌상 중 남북조시대의 불·보살에서 볼 수 있는 교각좌交脚坐는 당시 귀족들이 의자에 앉던 좌법坐法과 연관된다. 후대로 가면서 불보살들이 결가부좌結跏趺坐의 자세로 표현된다. 궤상跪像은 항상 한쪽 다리만 꿇어앉는 자세인데, 서역西域 지방에서 전래되었기 때문에 호궤胡跪라고도 한다. 당대唐代의 공양보살상에서 이 자세를 많이 볼 수 있다. 근래에 조성된 관음에 예불하는 동자상童子像의 자세 중에는 한 다리만을 꿇어앉거나 두 다리를 다 꿇고 앉는 예가 있다. 누워있는 자세는 열반상에서 주로 나타난다. 이 밖에 천왕天王은 작은 귀신을 밟고 서 있는 자세를 하고 있으며, 비천飛天이나 기락천伎樂天은 춤추거나 날아다니는 모습으로, 대부분 회화적으로 처리된다.

불·보살의 자세 중에서 가장 중요한 것이 여래의 좌법인 결가부좌結跏趺坐이다. 우선 오른발을 왼쪽 다리의 대퇴부 위에 걸치고, 다시 왼발을 꺾어서 오른쪽 다리의 대퇴부 위에 두는 방식을 항마좌降魔坐 혹은 항복좌降伏坐라고 한다. 이와 반대로 한 것을 길상좌吉祥坐라고 한다. 보살의 자세는 연화좌蓮華座 위에서 결가부좌한 모습에서 한 발을 내리는 것이 일반적인데, 이것을 반가부좌半跏趺坐라고 한다. 이 경우도 결가부좌와 같이 오른발을 왼쪽 다리의 대퇴부 위에 올려 두고 왼발을 아래로 내리는 자세를 반가부길상좌半跏趺吉祥坐라고 하며, 그 반대를 반가부항마좌半跏趺降魔坐라고 한다.

불, 보살, 제천 등이 취하는 수인과 가지고 있는 법기는 매우 다양하다.

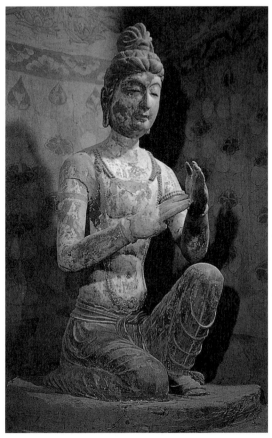

뚠황 뭐까오쿠 제328굴 서벽 남측 공양보살상供養菩薩像, 성당盛唐

석가모니는 법기가 없는 대신 몇 가지 자세와 수인을 취한다. 정인定印은 결가부좌의 상태에서 왼손의 손바닥을 위로 향하게 하여 왼쪽 다리 위에 가지런히 두는 것으로, 선정禪定을 뜻한다. 촉지인觸地印은 오른손을 아래로 내리는 것으로, 석가가 성도하기 전에 중생을 위하여 자신을 희생한 것은 오로지 대지大地만이 증명할 수 있다는 것을 상징적으로 표현한 것이다. 이러한 자세의 존상을 성도상成道像이라고 한다. 설법인說法印도 결가부좌의 상태에서 왼손을 왼쪽 다리 위에 두고 오른손은 위로 올려 손가락을 둥글게 한 자세로, 이러한 모습의 존상을 설법상說法像이라고 한다.

둔황 뭐까오쿠 제275굴 북벽 위측 반가사유보살상半跏思惟菩薩像, 북량北涼

입상 중 왼손을 아래로 내려뜨리고, 오른손은 팔꿈치를 꺾어 위로 향하게 한 자세의 상을 전단불상栴檀佛像이라고 한다. 이 존상은 석가 재세 시에 우전왕優塡王이 조성했던 전단栴檀나무로 된 석가상에서 유래했다고 한다. 아래로 내린 왼손은 여원인與願印으로 중생들의 바램을 만족시켜 주는 것을 뜻하고, 위로 올린 오른손은 시무외인施無畏印으로 중생들의 고난을 제거해 주는 것을 뜻한다.

아미타불阿彌陀佛은 범어 아미타바Amitābha의 음역으로, 무량수불無量壽佛을 뜻한다. 그는 서방극락세계西方極樂世界의 교주教主로서, 염불念佛하

는 사람들을 서방정토西方淨土로 데려올 수 있기 때문에 접인불接引佛이라고
도 한다. 따라서 아미타불은 항상 사람을 맞아들이는 자세를 취하고 있다. 즉
오른손은 아래로 내려뜨린 여원인을 취하고, 왼손은 가슴 앞까지 끌어당긴 모
습으로, 왼손의 바닥에는 금련대金蓮臺가 표현되어 있다. 이 금련대좌金蓮臺
座는 바로 중생들이 극락왕생極樂往生 후에 앉는 자리를 상징화한 것이다. 정
토종淨土宗에서는 그 자리를 아홉 등급等級으로 나누어 구품연대九品蓮臺라
고 한다. 중생들은 각각 염불공행念佛功行의 깊이에 따라 다른 등급의 연화대
에 앉게 된다.

아미타불상 중에는 두 손으로 수인을 결하여 중생을 맞이하는 모습을 한
경우도 있다. 수인은 상품상생上品上生에서 하품하생下品下生까지 모두 아홉
가지로, 통칭하여 내영인來迎印이라고 한다. 즉 서방극락정토에 태어날 중생
들이 어느 등급에 갈 것인지를 아미타불이 두 손으로 나타내는 것이다. 대웅
보전에 모셔져 있는 아미타불은 보통 상품상생의 수인을 결하는 것이 상례이
다. 이것은 예불하러 오는 중생들이 누구나 할 것 없이 모두 최고 등급의 자리
를 원하기 때문이며, 아미타불은 그에 맞추어 자세를 취하고 있는 것이다. 아
미타구존상阿彌陀九尊像이 조성될 때에는 일반적으로 상품상생에서 하품하생
에 이르는 각각 다른 수인을 결하고 있다. 쓰촨성四川省 따쭈석각大足石刻 중
에서 그러한 예가 있는데, 아홉 존마다 각각 어떤 중생들이 어떤 자리에 왕생
할 것인가를 설명하고 있어, 중생들이 현세現世에서 해야 할 도리를 알려주는
역할을 하고 있다.

약사불藥師佛의 전형적인 모습은 한 손에 감로수甘露水가 든 발鉢 혹은 완
碗, 약합藥盒, 약환藥丸 등을 들고 있는 지인持印을 취하는 것이다.

보살이나 제천諸天은 옷 입는 모습이나 자세, 법기, 심지어 타고 다니는
동물에 이르기까지 매우 다양하다. 법기의 경우, 비록 상당히 많은 종류가 있
으나, 무기武器나 주보珠寶를 제외하면 대부분 일반적으로 볼 수 있는 물건들
이다. 법기 중에서 가장 대표적인 것은 금강저金剛杵이다. 금강저는 양 끝단

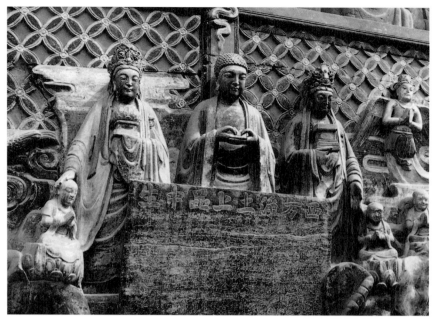

쓰촨四川 따쭈大足 빠오띵산寶頂山 대불만大佛灣 18호 관무량수불경상觀無量壽佛經變相 중 아미타阿彌陀 상품중생인上品中生印, 남송南宋

이 예리한 칼로 되어 있으며, 중간을 손으로 쥐게 되어 있는 일종의 무기이다. 중국의 경극 중에 자주 사용되는 화창花創과 비슷하나 매우 짧은 것이 다른 점이다. 이것은 본래 중국 고대 병기의 일종이었으나, 불가佛家에서 호법護法의 보물로 채용한 것이다.

3. 한화불교조상의 특색

청대 이후에 조성된 사원의 조상造像과 벽화는 다음과 같은 특색이 있다. 첫째, 주종主從의 구별이 명확하며, 조상들은 등급에 의해 엄격히 배열되어 있다. 불상 제작에 있어 도량度量의 기준은 불신佛身의 경우 120푼分, 보살신菩薩身과 나한신羅漢身은 108푼, 제천諸天은 96푼, 고승상高僧像은 84푼, 그리고 주유량侏儒量과 같은 작은 귀신은 72푼이다. 이러한 기준은 변함이 없으

나 눈이 세 개이거나 삼두三頭 육비六臂 등 세부적인 특징은 자유롭게 표현된다. 이 밖에 복제服制, 모습, 안치 장소 등도 각 존상을 구별할 수 있는 기준이 된다. 다만 각 존상의 표준화·유형화·정형화는 그것을 조성하는 예술가의 능력에 따라 좌우된다.

둘째, 시간이 흐를수록 보다 한화되어 중국사람들이 좋아하는 모습으로 변화한다. 제천 중 제석천帝釋天과 범천梵天은 원래 인도 초기 신화에 등장하는 중요한 신이지만, 중국에서는 중국식 모자와 복장을 하고 있다.

셋째, 시대에 따라서 불상의 특징이 다르다. 특히 당대唐代의 보살은 삼굴三屈 자세를 한다거나, 상반신을 노출시키고 가슴과 배꼽은 영락瓔珞으로 가리고 있는 모습을 하지만, 후대에는 곧추 서 있는 자세로, 상반신과 목에 천의天衣를 걸치고 있는 것으로 변한다. 또한 한화불교에서는 새로운 존상을 무조건 받아들이는 것이 아니라 상황에 따라서 취사선택한다. 장전불교에서 성행했던 환희불歡喜佛이 한화사원에서는 찾아볼 수 없는 점이 그 예이다. 이와 같이 한화불교는 장전불교나 남전불교에 비해 보수성을 띄고 있으며, 아울러 정통적이면서 정리된 느낌이 강하다고 할 수 있다.

제3장

전당殿堂의 배치 I

-전전前殿-

1, 불사佛寺의 배치형식

고대 그리스 문화의 영향에 의해 존상尊像의 제작이 시작되면서 예배 대상도 탑塔에서 불상으로 변하게 된다. 탑은 원래 건축물이기 때문에 별도로 안치장소가 필요없지만 불상은 따로 봉안할 장소가 필요하였기 때문에 기념당이나 예배당 형태의 불전佛殿이 발전하게 되었다.

인도 초기의 불교도들은 활동의 장소로 석굴을 선택하였다. 석굴 중앙에는 소형의 상징적인 탑을 안치하고, 네 벽에는 거주를 위한 감실龕室을 마련해 두었다. 중국도 불교를 수용하면서 석굴 사원과 불사佛寺를 건립하기 시작하였다.

중국 사원의 시작은 후한後漢 명제明帝(재위 58~75년) 때 뤄양洛陽에 바이마쓰白馬寺를 건립하면서부터라고 할 수 있다. 사寺는 원래 한대漢代에 일종의 공무公務를 집행하던 중급中級 이상 관청을 통칭하던 말로, 태상시太常寺, 태복시太僕寺, 홍려시鴻臚寺 등이 그 예이다. 당시 바이마쓰는 외국 사신들이 머무는 아문衙門으로, 지금의 국빈관國賓館과 같은 곳이었다.

중국의 고대 건축은 사용자의 지위에 따라 규모의 규제가 있었다. 궁전과 서민의 집은 모두 원락식院落式으로 형식에서는 큰 차이가 없었지만, 크기나 칸 수에 차이를 두어 등급을 나누었다. 불사도 처음에는 일반 주택을 개조하여 사용했기 때문에 일반적인 주택과 별반 차이가 없었을 것으로 짐작된다. 『낙양가람기洛陽伽藍記』에 자주 확인되는 "사택위사舍宅爲寺─주택을 기진寄進하여 불사를 만든다─"의 기록은 이러한 사실을 뒷받침해 준다.

일반 주택을 개조하여 만든 불사佛寺는 불상을 모신다거나 법사法事를 행하거나, 혹은 승려들이 생활하는 데에는 별다른 문제가 없었으나, 불교의 특색을 나타내기에는 부족하였다. 따라서 기존에 중국에는 없었던 탑이라는 조형물을 일반 주택에 배치함으로써 불사의 특징을 나타낼 수 있었다. 이 때에는 탑이 건축의 정면 앞쪽이나 중앙에 배치되어 불사의 중심이 되었으며,

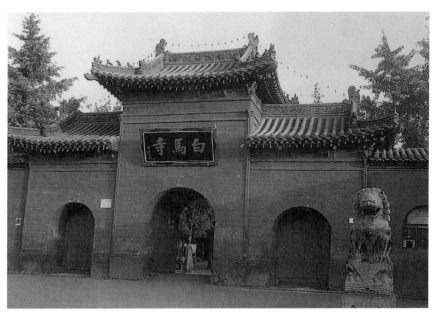

뤄양洛陽 바이마쓰白馬寺, 동한東漢, 영평永平 11(68)년

이에 비해 불전佛殿은 부수적인 위치에 있었다. 이 같은 상황은 동한東漢에서 남북조시대까지 지속되는데, 당시의 사원을 부도사浮圖寺라고 지칭하는 것도 이러한 연유에서이다. 부도는 탑의 음역이다. 탑을 돌면서 예배하는 것은 탑 속 사리舍利를 예배하는 것을 의미하고, 또한 이것은 석가모니를 예배하는 것 으로서 당시 신도들의 주요 예불방법이었다.

그러나 탑을 예배하는 것은 불상을 직접 대하면서 예불하는 것보다 그 효 과가 적다고 여겨지게 되었다. 따라서 수·당 이후에는 불상의 조성이 성행하 여 사원도 탑 중심에서 불전 중심으로 변하게 된다. 신도들은 각 전각 속에 각 각 다른 존상을 모셔두고 불상을 돌면서 예불하였다. 비록 사원의 중심이 불 전이라고 하더라도 여전히 탑과 불전이 예배의 중심 위치에 있는 혼합된 양상 이라고 할 수 있다.

대규모의 불상과 불전, 대탑大塔은 조성비용이 많이 들기 때문에 그 양식 이나 형식이 다른 지역으로 쉽게 전해지는 것은 아니었다. 그런데 선종禪宗의

홍기와 더불어 가람칠당伽藍七堂의 제도가 도입되면서 불사의 형식이 본격적으로 갖추어지게 되었다. 불사는 크게 포교구布敎區와 생활구生活區로 구분되며, 이들 구역은 다시 기본 형식과 첨가 형식으로 나누어진다. 만약 포교구의 기본 형식이 갖추어지지 않았다면 불사라고 할 수 없다. 탑은 불사의 구성요소이지만 탑이 없어도 사원으로 성립될 수 있으며, 탑만으로는 사원이 될 수 없다.

전당은 사원의 중심이 되는 건물이다. 불상의 유무有無와 용도用途로 구별하면 전殿은 불상을 모신 곳으로 예불의 장소이며, 당堂은 승려들이 설법과 수행, 일상 생활을 하는 장소이다.

당·송대唐宋代 이후 불사는 각각 다른 용도로 사용되는 일곱 동棟의 건물이 갖추어진 칠당가람으로 조성된다. 종파에 따라 기준이 다르지만 산문山門, 불전佛殿, 강당講堂, 방장方丈, 식당食堂, 욕실浴室, 동사東司(화장실) 등이 그것이다. 근대로 내려올수록 불전이 중심 부분으로 자리를 잡고 정형화된다. 선종의 전당 배치방법은 장법章法에 의해 결정된다. 그러나 고대의 사찰은 지형적인 이유인지 산기슭에 물을 바라보며 위치하고 있어서 규칙을 따르지 않는 경우도 있다. 이 밖에 대도시에 위치한 사원이나, 화원花園, 별장別莊 혹은 주택을 개조하여 만든 경우도 배치방법이 제대로 되어 있다고 볼 수 없다. 한양漢陽의 꾸이웬쓰歸元寺는 대찰大刹이지만 전당배치가 정형화되어 있지 않아 좋은 예가 된다고 하겠다.

전형적인 전당 배치는 다음과 같다. 중국의 『영조법식營造法式』에 의하면, 중요한 건물은 남북 일직선상에 배치하고, 부수적인 건물은 동서 양측에 배치한다고 한다. 사원도 이러한 법칙에 의해 조영되어 남쪽에서 북쪽으로 주요 건물들인 산문山門, 천왕전天王殿, 대웅보전大雄寶殿, 법당法堂이 놓이며, 때에 따라서는 장경각藏經閣이 추가되기도 한다. 이들 전각들은 모두 남향하고 있는 정전正殿들이다. 동·서 양쪽에 있는 배전配殿으로는 가람전伽藍殿, 조사당祖師堂, 관음전觀音殿, 약사전藥師殿 등이 있다. 사원의 주요 생활구역은 중심축선의 좌측東側에 놓이는데, 승방僧房, 향적주香積廚(주방), 재당齋

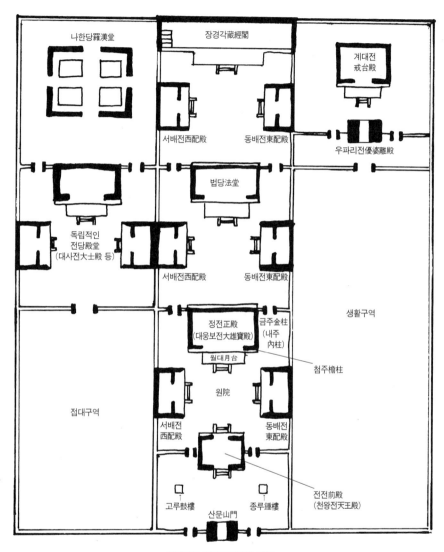

나한당羅漢堂

장경각藏經閣

계대전
戒台殿

서배전西配殿 동배전東配殿

우파리전優婆離殿

법당法堂

독립적인
전당殿堂
(대사전大士殿 등)

서배전西配殿 동배전東配殿

정전正殿
(대웅보전大雄寶殿)

금주金柱
(내주
內柱)

월대月台

첨주檐柱

생활구역

원院

접대구역

서배전
西配殿 동배전
東配殿

전전前殿
(천왕전天王殿)

고루鼓樓 종루鍾樓

산문山門

한화불교 사원의 전형적 배치

堂(식당), 직사당職事堂(창고), 다당茶堂(접견실) 등이 여기에 포함된다. 여관구旅館區는 일반적으로 중심축의 우측西側에 놓이며, 운회당雲會堂(禪堂), 방문객이 머무는 장소 등이 여기에 포함된다.

근대 사원은 기본적으로 두 개 부분으로 나뉜다. 산문山門과 천왕전天王

殿이 한 부분으로, 전전前殿이라고 한다. 다른 한 부분은 대웅전大雄殿을 중심으로 하는 건물로 사원의 중심건축이다. 이 두 부분이 다 갖추어진 것을 사寺라고 한다. 이러한 조건을 갖추지 못한 관음암觀音庵과 같은 작은 절을 암庵이라고 한다.

2. 산문山門과 금강金剛

산문이란 불사의 대문大門으로, 세 개의 문으로 구성되기 때문에 삼해달문三解脫門이라고도 한다. 삼문三門인 공문空門, 무상문無相門, 무작문無作門은 모두 전당식殿堂式으로 되어 있기 때문에 산문전山門殿, 삼문전三門殿이라한다.

전각 내에는 금강역사상金剛力士像 두 존이 배치되어 있다. 금강역사는 금강저를 가지고 있는 불교의 호법신이다. 『대보적경大寶積經』 권8, 「밀적금강역사회密迹金剛力士會」에 의하면, 금강역사는 원래 법의태자法意太子로, 일찍이 서원하기를 불법에 귀의하여 부처의 곁에서 금강역사가 되어 부처님께서 말씀하신 일체一切의 법문法門을 듣고자 하였다고 한다. 그는 성불한 후 오백 명의 집금강執金剛의 우두머리가 되었고, 이로 인해 밀적금강密迹金剛이라한다. 금강역사는 호위대장護衛大將으로, 전달실傳達室에 앉아서 문을 지키는 임무를 수행한다.

중국의 조기 조상이나 중국으로 수용되기 이전의 인도나 다른 지역에서 볼 수 있는 금강역사는 한 존이었다. 그러나 중국인들의 대칭습관 때문에 후대에 두 존으로 바뀌었다는 것은, 경전에는 언급된 바 없기 때문에 해석상에 무리가 있지만 어느 정도 부합되는 것 같다. 당대 승려가 주소注疏한『금광명경문구金光明經文句』에 보면, 금강역사는 원래 한 분이지만 지금 사원에 두 존이 있는 것은 불교 외적인 내용을 고려한 것으로 관습에 의한 것이라고 기록하고 있다.

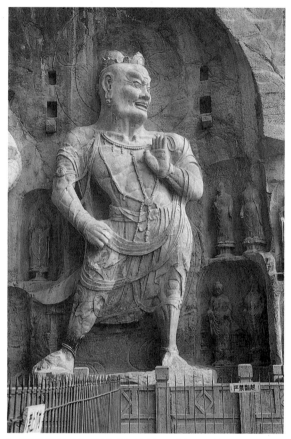

농먼龍門석굴 펑씨엔쓰동奉先寺洞 역사力士, 당唐, 675년

금강역사상은 힘차고 분노한 모습으로 상반신에는 옷을 입지 않았으며, 손에 금강저를 쥐고 다리를 벌리고 있다. 다만 좌측상은 분노의 얼굴에 입을 벌리고 있는 반면 우측상은 입을 다물고 있는 것이 차이점이다. 따라서 입의 개폐開閉에 따라 금강의 구별이 가능하다.

일설에 의하면, 입을 벌린 좌측상은 아阿로, 입을 다문 우측상은 우吽라고 소리낸다고 한다. 이들 소리(음픔)는 불가佛家에서 범어梵語 중에 처음 시작하는 말과 끝맺는 말이다. 즉 그들은 발음에 있어서 기본적이고 근본적인 말을 하고 있는 것이다("阿是吐聲權與, 一心舒遍, 綸法界, 是吸聲條末, 卷縮塵

利, 攝藏一念", "恒沙萬德, 莫不包括此二音兩字"). 이들의 소리는 신령스러운 것으로서, 속인들은 이해하지 못하여 다르게 해석하게 된다. 즉 『봉신연의封神演義』에는 두 존의 금강을 보다 한화시키고 있는데, 형합哼哈의 두 장군인 정륜鄭倫과 진기陳奇가 죽은 후에 신神으로 변한 것으로 해석하고 있다. 아와 우를 발음할 때, 혀를 가볍게 굴려서 감정을 넣어 발음하면 합이나 형이 된다는 해석이 일부 불교도들에게 받아들여지고 있다.

산문山門 앞에는 "고기와 술을 산문 안으로 가지고 들어갈 수 없다(不許葷酒入山門)"고 새겨진 석비石碑가 있다. 탐욕을 가지거나 술을 먹는 승려들로 하여금 이 문구를 읽고 산문 출입을 금하기 위한 목적으로 세운 것이다. 지금은 속세의 사람들이 많이 드나들고 있기 때문에 비의 내용은 중요하지 않다. 또한 문화혁명文化革命을 겪으면서 많은 비碑가 소실되었고, 혹은 전각 뒷 켠으로 옮겨져 원래의 목적을 다하지 못하는 경우도 있다.

산문에 들어서면 좌측에 종루鐘樓가 있고, 우측에 고루鼓樓가 있다. 신종모고晨鐘暮鼓라는 말이 있듯이 이른 새벽에는 종을 먼저 치고 북은 종소리에 따라서 두들기며, 저녁에는 북을 먼저 치고 종을 나중에 두들긴다. 불사에는 종과 북을 안치해 둔 곳이 많고 상당 부분의 면적을 차지하기 때문에 대종대고大鐘大鼓라고 부른다. 종을 칠 때에는 저杵를 사용하여 음을 적당히 조절한다. 새벽에는 연속으로 세 통通을 친다. 통이란 강하고 약하게 치는 두 가지 타법을 사용하여 각각 열여덟 추椎를 행하는 것으로, 세 통을 친다는 것은 108번 종을 울린다는 의미가 된다. 이들 종소리는 사람들에게 경각심을 불러일으킨다든가 아니면 깊은 반성을 하게 한다.

종에는 주조 때에 사용된 경문經文이나 제작 연대, 목적, 시주자, 제작자의 이름이 새겨져 있다. 이것은 종의 연구에 결정적인 자료를 제공해 준다. 현재 중국에서 종을 가장 많이 소장하고 있는 곳은 베이징北京의 따종쓰大鐘寺이며, 가장 아름다운 종소리를 내는 종은 꾸수청姑蘇城 밖에 있는 한산쓰寒山寺의 것이다.

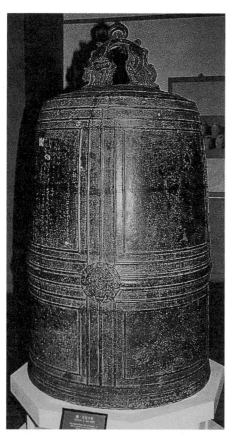

◀ 베이징北京 따종쓰大鐘寺 소장,
 천보天寶 10년(751) 명銘 동종銅鐘, 당唐

▼ 장쑤江蘇 수저우蘇州 한산쓰寒山寺, 근대

3. 천왕전天王殿의 주존主尊 – 미륵보살彌勒菩薩

산문을 지나서 처음 도착하는 곳은 천왕전이다. 천왕전의 중앙에는 미륵상이 산문을 향하고 있으며, 미륵상을 등지고 위타천韋馱天이 대웅보전을 보고 있다. 그 양쪽 옆에는 사천왕상四天王像이 조성된다.

미륵에 대해 살펴보기 전에, 불과 보살의 관계에 대하여 설명하고자 한다. 범어 보드Bodhi의 음역은 보리菩提이며, 각覺이나 지智의 뜻으로, 진리에 대한 이해를 의미한다. 속세의 번뇌를 끊어 버리고 불가佛家 최고의 경지인 열반에 이르는 것이 지혜이다. 이것을 깨닫는 것이 보리이다.

깨달음은 다시 세 가지 뜻을 지닌다. 첫째는 자각自覺이다. 스스로의 깨달음을 말하며, 정각正覺이라고도 한다. 둘째는 각타覺他로, 중생들로 하여금 깨닫게 하는 것을 말하며, 등각等覺(遍覺)이라고도 한다. 셋째는 각행원만覺行圓滿이다. 자각自覺이나 각타覺他를 행함으로써 원만한 경지에 이르는 것을 말하는데, 원각圓覺(無上覺)이라고도 한다.

일반인은 세 가지 모두 없으나, 나한(성문을 포함한)은 자각을 구비하고 있다. 나한이 수행을 통하여 보살의 경지에 이르면 등각위等覺位를 얻어, 자각과 각타를 가지게 된다. 또한 보살이 성불成佛하게 되면, 이들을 모두 지니게 된다. 즉 보살행菩薩行 – 보살의 모든 행위 – 을 행하면 성불한다는 것이다.

미륵은 마이트레야Maitreya의 음역으로, 자씨慈氏를 뜻한다. 그는 현재는 보살이지만, 미래에는 반드시 불이 되어 석가모니의 뒤를 잇게 된다.『미륵상생경彌勒上生經』과『미륵하생경彌勒下生經』에 의하면, 미륵은 인도 브라흐만 가정에서 태어나 후에 석가모니의 제자가 되었으며, 석가보다 먼저 입멸하여 도솔천兜率天의 내원內院에 상생上生하였다고 한다.

불교는 인도의 신화·전설과 고대 종교의 여러 천天을 수용하여 삼계三界라는 천天의 세계를 창출하였다. 즉 생사윤회의 과정 중에 있는 모든 중생은 욕계欲界, 색계色界, 무색계無色界의 삼계 속에 있다는 것이다. 열반에 임하여

성불을 해야만 삼계로부터 벗어나 불생불멸의 서방극락정토에 들어갈 수 있다. 욕계는 삼계 중에서 가장 낮은 위치의 세계로, 이곳에 사는 사람은 식욕食欲과 음욕淫欲을 가진 자들이다. 지옥地獄이나 축생畜生, 아귀餓鬼, 여러 천신天神도 모두 이곳에 속한다.

삼계 속에 있는 이십팔 천은 표 2와 같다. 일반인들이 이 표를 봤을 때, 너무 전문적인 것이기 때문에 아무런 소용이 없을지도 모른다. 사실 절에 와서 기쁨을 느끼는 사람은 도솔천兜率天이나 도리천忉利天, 사천왕천四天王天에만 이를 수 있을 뿐이다.

도솔천은 불교 이전에 이미 존재하고 있었다. 고대 인도에서 이곳은 여러 신들이 즐겁게 노는 일종의 구락부였지만, 불가佛家에서 수용하여 내·외원內·外院으로 구분하였다. 외원은 여전히 신들의 구락부 역할을 하고 있으며, 내원은 새롭게 만들어진 것으로, 일종의 회의실이나 중간 지점적인 역할을 수행하고 있다. 일설에 의하면, 석가모니가 태어나기 전에 여러 천신天神과 내원에서 어떻게 강생降生할 것인가를 회의한 후에 이곳으로부터 나와서 입태入胎하였다고 한다. 또한 석가모니의 강생 후 칠 일 뒤에 모친인 마야부인이 세상을 떠났는데, 바로 이 내원으로 왕생하였다. 아울러 미륵보살이 입멸할 때 석가가 그를 위하여 수기受記하고, 미륵이 자신의 후계인으로 장차 중생들을 제도하기 위하여 성불할 것이라고 예언하였다. 이러한 제반 준비를 위하여 미륵을 보낸 곳도 바로 내원이었다.

미륵은 내원의 후원後院을 개조하여 욕계 중의 미륵정토彌勒淨土를 만들었다. 미륵에 의탁해서 왕생하는 자는 모두 이곳으로 왔는데, 불교에서는 이곳을 태자파太子派나 미래파未來派의 본부라고 한다. 미륵은 이곳에서 4천 세歲를 살고 난 후, 인간세에 하생하게 된다. 중국 원·명·청대의 백련교도白蓮敎徒 계통의 농민전쟁의 기치旗幟도 "미륵하범彌勒下凡－미륵이 인간세에 하생함－"이었는데, 이러한 미륵 사상과 연관된다고 하겠다.

미륵은 하생한 후 화림원華林園－용화수龍華樹로 구성된 화원－의 용화

欲界天 (六天)	四天王天 忉利天		地居天
	夜摩天 兜率天 化樂天 他化自在天		空
色界天 (十八天)	初禪	梵衆天 梵輔天 大梵天	
	二禪	少光天 無量光天 光音天	居
	三禪	少淨天 無量淨天 徧淨天	
	四禪	無云天 福生天 廣果天 無想天	天
		無煩天 無熱天 善見天 善現天 色究竟天　五淨居天	
無色界天 (四天)	空無邊處天 識無邊處天 無所有處天 非想非非想處天		

표 2. 삼계이십팔천三界二十八天

수龍華樹—나뭇가지가 마치 용에서 백 가지 꽃을 토해 내는 듯한 모습의 나무— 아래에 앉아서 도道를 터득하여 미륵불이 된다. 이후 화원花園에서 세 번의 법회를 개최하고 설법함으로써 상·중·하 세 가지 부류의 중생들을 모두 제도濟度하기에 이른다. 이것이 모든 사람들을 성불하게 하는 용화삼회龍華三會이다. 그러나 이것은 아주 먼 미래의 일이다. 현재의 미륵은 아직 보살이지만 그 자질은 미래불이다. 따라서 미륵의 모습은 기본적으로 두 가지로 나타난다. 하나는 불상의 모습을 하고 있는데, 삼세불三世佛의 하나로, 항상 석가모니와 함께 대웅보전에 봉안된다. 그러나 삼세불의 하나로서 봉안은 가능하나, 독존으로 안치되는 것은 불가능하다. 다른 하나는 보살의 모습으로, 항상 천관天冠을 쓰고 독존으로 공양되는 것이 특징이다.

천왕전에 모셔지는 존상은 보살 모습의 미륵상이다. 통불법通佛法의 관념에 사로잡혀 있는 신도들은 미륵보살로 보면서 미래불인 미륵불을 예배하는 것으로 생각한다. 베이징北京 광지쓰廣濟寺 천왕전天王殿이나 수저우蘇州 닝안쓰靈岩寺 미륵각彌勒閣에 모셔져 있는 존상은 모두 미륵보살들로, 중세의 형식을 그대로 답습하고 있다.

근·현대 사원에서 천왕전의 주존은 복부腹部를 드러내고 입을 벌리고 있는 대두미륵大肚彌勒이다. 본래 이 존상은 중국 미륵의 화신化身이다. 일설에 의하면, 그는 바로 오대五代 때의 포대화상布袋和尙이라고 한다. 화상의 이름은 계차契此로, 몸이 뚱뚱하며 언변言辯이 끊임없고, 등에는 항상 커다란 보따리를 달고 있으며, 미소를 머금고 있다고 한다. 보따리 속에는 온갖 물건이 들어 있는데, 그는 항상 이들 물건들을 땅에 쏟으면서 "봐라! 봐라!"하고 외쳤다. 그러나 사람들은 그 물건이 무엇인지를 몰랐다. 후량後凉 정명貞明 2년(916년), 그는 저쨩성浙江省 펑화奉化 위에린쓰岳林寺 동랑반석東廊磐石 위에서 입적하면서 "미륵이다. 진짜 미륵이다. 분신分身이 수없이 많은데, 항상 사람들을 알지만, 사람들은 모두 알지 못하는구나(彌勒眞彌勒, 分身百千億, 時時識世人, 世人總不識)"라고 유언했고, 아울러 보따리는 사라졌다고 한다.

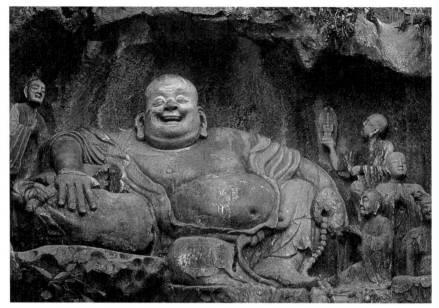

항저우杭州 페이라이펑飛來峰 마애대미륵磨崖大彌勒, 원말元末

미륵은 북송대가 되면서 한화되어 대두미륵大肚彌勒이 천관미륵天冠彌勒을 대신하게 되었다. 이것이 근래에 와서는 대두미륵 옆에 다섯 내지 여섯 명의 어린아이를 함께 조성하는데, 이를 "오자희미륵五子戱彌勒"이라 한다. 자식을 간절히 바라는 여인들의 신앙 형태를 상징적으로 표현한 것으로, "송자미륵送子彌勒"의 역할을 하고 있는 것이다.

4. 사대천왕四大天王

고대 인도의 신화에 의하면, 수미산須彌山 중턱에 사천왕천四天王天(카투르마하라자카이카Caturmahārājakāyika)이 있다고 한다. 사천왕천은 사천왕과 그의 권속들이 거처하는 곳이다. 사천왕천은 수미산의 중턱에 위치해 있고, 그 곳에는 비교적 작은 산인 건다라산犍陀羅山이 있다. 산은 네 개의 봉우리로 되어 있고, 사천왕과 그의 권속들은 각각 나뉘어 네 봉우리 위에서 거주

한다. 사대천왕의 임무는 각각의 천하를 보호하는 것이다. 즉 수미산 사방의 인간 세상인 동승신東勝身, 남섬부南贍部, 서우화西牛貨, 북구려北俱盧 등 사대부주四大部洲의 산과 강, 삼림, 땅을 보호하는 역할을 하기 때문에 호세사천왕護世四天王이라고도 한다.

사대천왕은 중앙아시아를 통하여 중국으로 들어오는 과정에서 호탄 지방의 영향을 많이 받아 새로운 모습으로 변화되었다. 중국사원에 사천왕이 출현하는 시기는 이미 수·당대부터인데, 이 시기의 사천왕은 인도 사천왕과는 다른 한화된 서역西域 장군의 모습을 하고 있다. 지금 사천왕의 모습은 명·청대에 정형화된 것이다.

북방北方 다문천多聞天(毘沙門, 바이스라마나Vaisrāmana)은 사천왕 중에서 가장 중요하다. 본래 힌두교의 천신이었던 쿠베라Kubera(俱毘羅)였으며, 시재천施財天(단나다Dhanada : 재산과 부를 기증하는 자)으로 별칭된다. 고대 인도의 역사시에는 북방을 수호하는 신이자 재부財富의 신으로 표현되고 있다. 또한 길상천녀吉祥天女와 관계가 밀접하여 쿠베라의 여동생이거나 아내라고 한다. 고대 베다吠陀 신화에서는 다문천왕이 제석천帝釋天의 부하였다. 제석천의 음역은 인드라Indra(因陀羅)로, 태양이라는 뜻이다. 즉 영웅적인 인간과 천상의 자연력을 합쳐놓은 것으로, 번개와 폭우가 인격화된 것이다. 제석천의 부하는 대부분 무사이거나 장군이다. 그러나 신화 속의 제석천은 지위가 매우 낮고, 불교에서도 제석천은 힘이 약한 존재로 간주된다. 따라서 비사문천 등도 그의 수하에서 벗어나 독립된 존재로 등장한다. 중국의 초기불교에서는 이미 제석천과 비사문천이 거의 관계가 없는 듯이 기록되거나 표현되어 있다. 비사문천은 착한 중생들을 보호하고 재물을 주기 때문에 누구나 그를 존경한다. 따라서 그는 사천왕 중에서도 가장 중요시되었다. 뚠황 뭐까오쿠에는, 비사문천이 바다를 건너 도道를 행할 때 기이한 보물과 많은 돈을 뿌리고 있는 장면이 도시되어 있다.

비사문천에 대한 전설은 대부분 당대에 만들어졌다. 천보天寶 원년元年

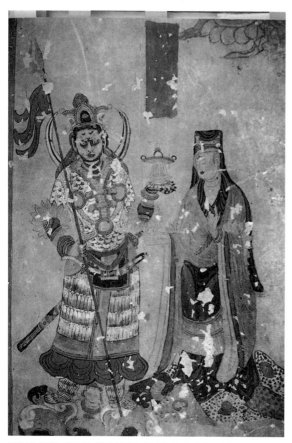

뚠황 뭐까오쿠 제154굴 북벽 보은경변報恩經變의 비사문천왕毘沙門天王, 중당中唐

(742년)에 안서安西 지방이 투르판 군사들에 의해 포위되었을 때, 비사문천왕이 성의 북쪽 문 위에 나타나 커다란 광명을 발하고, 아울러 금색의 쥐들을 동원하여 적병의 활시위를 끊었으며, 350명의 신병神兵이 금갑金甲을 입고 북을 치고 소리를 지르니, 그 소리가 삼백 리까지 울렸다고 한다. 이에 땅이 붕괴되고 적병들은 패배하여 안서는 안정을 되찾았다. 현종玄宗은 크게 기뻐하여 여러 도성의 성루마다 비사문천상을 세우도록 명하였다. 이처럼 비사문천 신앙은 성당盛唐 시대부터 만당晚唐·오대五代에 걸쳐 매우 유행하였다. 『수호전水滸傳』에서 임충林冲이 지켰던 천왕당天王堂 역시 당 현종 때 세웠졌던 북방천

왕의 묘당廟堂이었다.

비사문천왕은 당대가 되어 다른 천왕보다 훨씬 우위에 있는 독보적인 존재가 되었다. 석가모니의 좌우협시로 비사문천왕과 길상천녀가 시립하는데, 이것은 권속 배치에 있어서 덕과 위엄을 두루 갖추어야 되는 것과 연관된다. 비사문천에게는 다섯 명의 태자가 있는데, 두 번째 태자 독건獨健과 세 번째 태자 나타那吒가 가장 유명하다.

당대唐代에 조성된 것으로 추정되는 비사문천의 모습은 뚠황 뭐까오쿠에서 확인된다. 몸은 금색이며 칠보와 금강으로 장엄된 갑주甲胄를 입고, 머리에는 금시조金翅鳥 −혹은 봉황− 관冠을 쓰고 있다. 허리에 긴 칼을 차고 왼손으로 석가모니 봉양을 의미하는 보탑寶塔을 들고 있으며, 오른손으로 삼차극三叉戟을 쥐고 있다. 발로 세 마리의 야차귀신夜叉鬼神을 밟고 있다. 중앙의 것은 지천地天 혹은 환희천歡喜天으로, 여자의 모습을 하고 있으며, 왼쪽의 니람파尼藍婆와 오른쪽의 비람파毘藍婆는 아귀惡鬼의 모습이다. 천왕의 오른쪽에는 다섯 명의 태자와 야차夜叉, 나찰羅刹 등의 부하가 있고, 왼쪽에는 다섯 분의 행도천行道天과 천왕天王의 부인이 있다.

송·원 이후 사천왕은 더욱 한화되어 비사문천이 다른 세 천왕과 구별할 수 없을 정도로 비슷하게 표현된다. 아울러 재물신財物神이라는 의미도 사라진다. 인도식의 삼차극三叉戟은 중국식의 호차虎叉와 비슷한 병기로 변한다. 또한 비사문천으로부터 분신되어 나온 탁탑이천왕托塔李天王이 출현한다. 분신이 등장하면서 비사문천의 권속이나 병기 등이 탁탑이천왕의 화신化身이 된다. 여기서의 이천왕은 이정李靖으로, 중국 변경을 지키던 무장의 이름이다. 그에 의해 제작된 전무후무했던 병기인 방천화극方天畫戟은 보탑을 깨뜨릴 만큼 위협적인 것이었다. 그에게는 부인과 아들 셋, 딸 하나가 있었는데, 그 중 나타哪吒가 가장 유명하다.

나타는 북방천왕의 태자이다. 그의 아버지 이정은 옥황상제玉皇大帝의 영소보전靈霄寶殿에서 신하 생활을 하였으며, 이후 천병 총사령관天兵總司令

官이 되었다. 이 때 나타는 천병의 선봉관이었다. 이렇게 중국인들은 중국의 역사적인 인물과 신화를 적절하게 습합시키곤 하였다. 결국 한화된 비사문천은 모든 장엄과 권속들을 이정李靖에게 빼앗기고 말았던 것이다. 단지 비사문천이 좋아하며 쓰고 다녔던 번개幡蓋는 이후에 산傘으로 변하였지만 여전히 그의 장엄물이었다. 『봉신연의封神演義』의 기록에 의하면, 그는 혼원진주산混元珍珠傘 한 개와 우雨라는 직책만 가지게 되었다. 산傘이 비와 관련되는 것이 이러한 이유에서이다. 그러나 근대의 사원에서 볼 수 있는 비사문천왕은 우산을 가지지 않고 손잡이가 긴 깃발(幡)을 잡고 있는 모습이다.

다른 세 천왕도 중국으로 전래된 이후 끊임없이 한화되었다. 동방 지국천왕持國天王(提頭賴吒, 드르타라스트라Dhṛtarāṣtra)의 몸은 흰색이며, 갑주를 두르고 있다. 왼손에는 칼을 들고, 오른손은 긴 창稍을 잡고 땅을 짚고 있다. 때로는 활과 화살을 잡고 있는 경우도 있다. 남방 증장천왕增長天王(毘樓勒叉, 비루다카Virūḍhaka)의 몸은 청색이며, 역시 갑주를 입고 보검寶劍을 잡고 있다. 서방 광목천왕廣目天王(毘樓博叉, 비루팍사Virūpākṣa)의 몸은 붉은 색이며, 갑주를 입고 있다. 왼손으로 긴 창稍을 잡고, 오른 손으로 붉은 끈을 잡고 있다. 한 손으로만 보검을 잡고 있는 경우도 있다. 이러한 사천왕의 모습은 중국 당대 사천왕의 전형적인 형태이다.

원대元代의 조각 중에는 동방천왕의 손에 비파琵琶를 들고 있는 예가 있으며, 명대에는 북방천왕이 우산을 들고 있는 경우도 있다. 청대의 것 중에는 서방천왕이 뱀 같이 생긴 동물이나, 머리는 용의 모습이지만 몸은 뱀같이 생긴 동물을 들고 있는 예가 있다. 용머리 형상을 들고 있는 서방천왕의 경우, 다른 손으로는 보주를 잡고 있다. 이것은 용이 보주를 희롱하는 모습을 나타낸 것이다. 또한 어떤 경우에는 머리가 뾰족한 네 마리의 쥐를 잡고 있는 경우도 있다.

광목천왕의 광목廣目의 뜻은 맑은 눈으로 능히 관찰할 수 있다는 의미이다. 이것은 원래 인도 사냥꾼의 모습으로, 손으로 포승捕繩을 잡고, 등에 노획한 치타 같은 동물을 짊어지고 있는 모습과 연관된다. 치타는 원래 서아시아,

이란 일대에 서식하는 동물이다. 그래서 후대의 사람들은 이 동물을 실제로 보지 못했기 때문에 뱀을 잡아 먹고 사는 상상의 동물로 생각하여 화호초花狐貂라고 불렀다. 대개 대장군이 끈을 쥐고 있다는 것은 신분을 상실한 것이다. 서방천왕이 여러 용을 통솔한다는 또 다른 전설은 끈이 변해서 뱀이 된 것으로, 그러한 연유로 자금룡紫金龍이라고 한다. 뱀과 같은 동물은 어루만지기 힘드나 표범과 같은 동물은 어루만지면 침착해지기 때문에 서방천왕은 이로 인하여 순順이라는 직책을 가진다.

지금의 사원에서 볼 수 있는 사천왕의 모습은 기본적으로『봉신연의封神演義』의 내용에 의해 만들어진 것이다. 사천왕은 본래 '가佳', '몽夢', '관關', '마魔'의 성姓을 가진 4명의 중국 장군이었다. 죽은 후에 강자아姜子牙 등의 카이펑신방開封神榜이 서방으로 파견하여 사천왕이 되었다는 것이다. 비사문천의 화신인 탁탑이천왕과 그의 세 아들, 특히 그 중에서 나타는『봉신연의』, 『서유기西遊記』등의 희곡에서 본래의 의미를 상실하여 사천왕과는 거리가 먼 존재가 되었다. 이처럼 사천왕은 점차 한화되었으며, 심지어 그들이 들고 있는 병기도 한화되어 바뀌는 현상이 발생한다. 증장천왕은 청색으로, 청색의 보검을 들고 있으며 바람을 주관한다. 광목천왕은 홍색으로, 벽옥碧玉과 같은 비파琵琶를 들고 있으며, 음조音調를 주관한다. 다문천왕은 바다와 관련되고, 구슬같은 우산을 들고 있으며 비를 주관한다. 지국천왕은 목숨을 존중하고, 자금색紫金色의 표범과 같은 동물을 들고 순順을 주관한다. 결국 사천왕은 한화되어 호국안민이나 풍조우순風調雨順의 불교적인 천왕이 되었다.

5. 위타천韋馱天

위타천은 대두미륵大肚彌勒과 등지고 있는 형식으로 천왕전에 봉안된다. 그는 불사佛寺의 수호신으로 위타보살韋馱菩薩이라고도 한다. 위타천의 모습은 대략 두 가지이다. 하나는 두 손을 합장하고 보저寶杵를 양손 위에 가지런

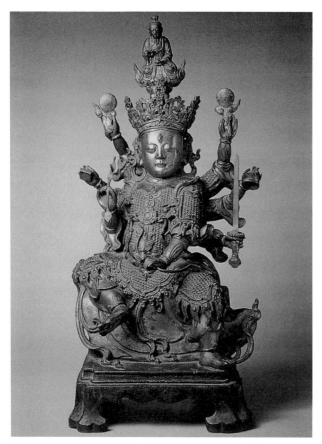

금동위타좌상金銅韋馱坐像, 69.9cm, 일본 니따新田 그룹 소장, 명明

히 두고서 땅을 딛고 곧바로 서 있는 모습이다. 다른 하나는 왼손으로 저杵를
잡고 땅을 짚고 서 있으며, 오른 손은 허리에 둔 채, 왼발을 약간 앞에 두고 있
는 모습이다. 그는 대웅보전을 향하고 있으며, 출입자들의 행동을 주시한다.
위타천은 처음부터 중국인들에 의해 창조된 것으로, 중국 땅에 내려온 이국異
國의 신이었다. 위타천이라는 명칭은 원래 스칸다데바Skanda deva(室健陀天,
陰天)의 음역이 와전된 것으로 생각된다. 스칸다데바는 본래 브라흐만교의 천
신으로, 불교에서는 중요한 위치를 가지지 않기 때문에 예가 매우 적다.

당대의 고승인 도선道宣은 꿈에서 위장군韋將軍이라는 사람을 만났는데,

그는 스스로 제천의 아들이라 칭하며 귀신들을 주관한다고 하였다. 석가가 입멸하기 전에 위장군에게 남섬부주에서 불법을 보호하라는 명령을 하였다고 한다. 이로 인해 위장군을 천인위곤天人韋琨이라고도 한다. 사천왕은 각각 8명의 장군을 부하로 두어서 모두 32명의 장군이 있다. 위장군은 남천왕南天王의 부하 여덟 장군 중의 한 사람으로, 32명의 장군 중에는 우두머리이다. 그는 어릴 때, 범행梵行을 수행하고 부처님의 부탁을 받아 동·서·남 삼주三洲의 법사法事를 보호하였기 때문에 삼주감응三洲感應이라고도 한다. 언제부터인지는 모르나 그와 위타韋馱를 혼동하여 같은 신으로 간주하였다. 또한 그는 불법을 보호하는 역할을 하기 때문에, 밀적금강密迹金剛이 금강저를 가지고 호법신의 역할을 하는 것과 같은 것으로 생각하여 가람 수호의 신이 되었다고 전해진다. 이로써 그의 모습은 기본적으로 정형화되었는데, 중국의 청년과 같은 모습의 무장으로 표현된다. 얼굴은 흰색 또는 금색으로, 머리에는 회盔를 쓰고 갑옷을 입고 있다. 손으로 금강저를 쥐고 있는데, 미화하여 항마저降魔杵라고 한다. 중국 소설 중에는 힘이 센 무장을 형합이장哼哈二將이라고 하는데, 힘이 센 무장의 대표적인 예인 『삼협검三俠劍』에 나오는 맹금룡孟金龍이나 가명賈明 등도 이러한 모습으로 묘사된다. 산문山門의 금강金剛도 중국적인 저杵의 형태인 금강저를 쥐고 있다. 중국의 저와 인도의 저는 기본적으로 다르다.

　『봉신연의』에서는 위타를 더욱더 한화시키고 있다. 항마저를 잡고 있던 원래의 위타는 이후 석가모니의 호위가 되었는데, 이것이 한화漢化의 예이다. 그의 이름인 위호韋護는 위타호법韋馱護法에서 유래된 것이다. 『봉신연의』에 "역대의 많은 수행자 중에서 오로지 전진이 최고이다(歷來多少修行客, 獨爾全眞第一人)"라는 시구에서 전진全眞은 동진범행童眞梵行을 줄인 말이다. 즉 서방으로 파견했다는 내용은 중국의 소설가들이 꾸며낸 것이다. 근대의 장인들은 미륵이나 사대천왕, 위타천이 누구인지 상관없이 『봉신연의』나 『서유기』의 내용에 의거하여 조성하였기 때문에 존상들은 모두 한화된 모습을 하고 있는 것이다.

제4장

전당殿堂의 배치 II

- 대웅보전大雄寶殿 -

1. 대웅보전大雄寶殿의 주존主尊

천왕전天王殿에서 서북쪽으로 향하면 정전正殿에 이르는데, 이것을 대웅보전大雄寶殿(大殿)이라 한다. 이곳은 최고의 지존至尊인 불佛을 모시는 장소이다. 대웅은 불의 존칭으로, 부처에게는 힘이 있어 오음마五陰魔나 번뇌마煩惱魔, 사마死魔, 천자마天子魔 등 네 가지의 마魔를 항복시킬 수 있다고 한다.

사찰에 봉안되는 주불主佛을 본존本尊(主尊)이라 한다. 본존은 시대나 종파에 따라 그 성격이 달라진다. 다만 주존의 수로 보면, 1, 3, 5, 7존 등 네 종류가 있다. 만약 한 존을 모신다면 석가모니불일 것이다. 석가모니 한 분의 자세가 좌상坐像일 경우 두 가지 형태가 있는데, 즉 선정禪定과 항마降魔를 나타내는 항마상降魔像과 설법인說法印을 하고 있는 설법상說法像이다. 입상은 전단불상栴壇佛像 한 유형만 있다.

정토종淨土宗 계통의 사원에서는 대전大殿에 아마타불阿彌陀佛을 모시는데, 이 때 부처의 수인은 내영인來迎印, 즉 접인상接引相을 맺는다. 불상의 대좌는 연화 모습의 연화좌蓮華座나 수미산須彌山을 상징하는 방형方形의 수미좌須彌座로 크게 나뉜다. 배광背光은 불의 신광身光을 상징하는데, 나뭇잎 모양의 병풍형이 일반적인 형태이다. 배광은 정광頂光과 신광身光으로 나뉜다.

불삼존佛三尊을 안치하는 대전을 삼불동전三佛同殿이라 하며, 다양한 형식으로 배치된다. 첫째, 삼신불三身佛은 천태종天台宗에서 주불로 봉안되는 존상으로, 법신法身(불법佛法의 불본신佛本身), 보신報身(법신에 의한 인因으로, 수행을 거쳐 불과佛果를 획득한 불신), 응신應身(세간의 중생을 위하여 실제 몸을 나투신 불신佛身, 즉 석가모니의 생신生身)으로 구성된다. 법신은 영도자의 기준이 될 수 있는 상을 뜻하며, 보신은 수준 높은 학식을 획득한 박사학위 취득자라고 할 수 있고, 응신은 아직 박사학위 과정에 있는 자라고 할 수 있다. 삼신불의 봉안은 교의敎義에 따라 행하는데, 중존中尊은 법신불인 비로자나불毘盧遮那佛을, 좌존左尊에는 보신불인 노사나불盧舍那佛을, 그리고 우

아미타불의 접인상接引相

존우존右尊은 응신불인 석가모니불로 배치한다. 비로자나나 노사나는 다 같이 범어인 바이로차나 Vairocana의 음역으로, 노사나는 비로자나의 간칭이다. 이와 같이 한 분의 불이 두 존의 불로 해석되는 경우는 불경에서 더러 보인다. 삼신불의 형식은 천태종에서 시작되었다. 한편 밀교密敎 최고의 불은 비로자나, 즉 대일여래大日如來로, 이지불이理智不二의 법신불로 간주된다.

둘째, 횡삼세불橫三世佛을 모시는 경우이다. 이 때 세世는 세 개의 공간적인 세계를 뜻하는데, 세계가 동시에 존재하기 때문에 횡삼세橫三世라고 한다. 배치 방법은 중앙에 사바娑婆 세계의 석가모니불을 안치하고, 문수보살과 보현보살이 협시한다. 다시 그 우측에는 서방극락세계西方極樂世界의 아미타불阿彌陀佛을 중심으로 관세음보살觀世音菩薩과 대세지보살大勢至菩薩이 협시한다. 아미타불의 손바닥에는 연대蓮臺가 표현되어 있다. 다시 그 좌측에는 동방정유리세계東方淨琉璃世界의 약사불藥師佛을 중심으로 일광보살日光菩薩과 월광보살月光菩薩이 안치된다. 약사불의 전형적인 모습은 왼손에 감로수甘露水가 가득 담긴 발鉢을 잡고 오른 손으로는 약환藥丸을 쥐고 있는 것이다. 약사불은 대의왕불大醫王佛이라고도 한다. 『약사경藥師經』에 의하면, 그는 일찍이 12가지 대원大願을 발하였는데, 이것은 중생들에게 모든 욕망을 만족시켜 주고 중생들의 모든 고통을 제거해 주기 위한 것이었다. 이 존상은 대웅보전뿐만 아니라 약사전藥師殿(藥王殿)에도 단독이나 일광·월광보살 및 약사 십이신장神將이 협시하는 형식으로 모셔진다. 이 12명의 대장大將은 모두 머리에 회관盔를 쓰고 갑옷을 입고 있으며, 손에는 무기를 들고 있다. 이들은 십이 지지

神　名	身　色	武　器	配合時辰
宮毘羅 (쿰비라Kumbhira)	黃	寶　杵	子
伐折羅 (바이라Vajra)	白	寶　劍	丑
迷企羅 (미히라Mihira)	黃	寶　棍	寅
安底羅 (안디라Aṇḍira)	綠	寶　錘	卯
摩尼羅 (마지라Majira)	紅	寶　叉	辰
珊底羅 (산디라Saṇḍira)	褐	寶　劍	巳
因達羅 (인드라Indra)	紅	寶　棍	午
波夷羅 (파이라Pajra)	紅	寶　錘	未
摩虎羅 (마쿠라Makura)	白	寶　斧	申
眞達羅 (신두라Sindūra)	黃	寶　索	酉
招杜羅 (카투라Catura)	靑	寶　錘	戌
毘伽羅 (비카라Vikarā)	紅	寶　輪	亥

표 3. 십이지지생초十二地支生肖

생초地支生肖의 시간적인 개념에 맞추어 배열되는 것이 특색이다. 십이 생초 生肖도 때때로 회光를 쓰고 등장하는데, 그 특징은 표 3과 같다. 십이 신장은 약사전에만 봉안되며, 대웅보전에 모시지는 않는다.

셋째, 수삼세불竪三世佛을 모시는 경우이다. 이 때의 세世는 전생윤회轉生輪廻하는 시간적인 의미를 지닌다. 삼세三世는 과거過去(前世, 前生), 현재 現在(現世, 現生), 미래未來(來世, 來生)를 말한다. 삼세는 시간적으로 서로 연결되기 때문에 수삼세라고 한다. 안치 방법은 중앙에 현재불인 석가모니불을, 좌측에 과거불인 연등불燃燈佛(錠光, 디팜카라Dīpaṃkara)을, 우측에 미래불인 미륵불을 봉안한다. 이 때 석가모니불은 설법인을, 연등불은 정인定印을, 그리고 미륵불은 시무외施無畏 여원인與願印을 맺는다.

이 밖에 석가모니불, 아미타불, 미륵불을 같이 모시거나 아니면 석가, 약

사, 미륵을 같이 모시는 경우가 있다. 미륵의 협시는 무착보살無着菩薩이나 천친보살天親菩薩이다.

어떤 사찰에서는 오존五尊과 칠존七尊의 형식으로 모셔지는 경우도 있는데, 이러한 사찰은 비교적 대찰大刹에 속한다. 오존을 모신 경우는 산씨성山西省 따통大同의 화엔쓰華嚴寺나 치엔저우泉州의 카이웬쓰開元寺 등과 같이 송·요대 사찰의 예에서 확인된다. 오불은 동·남·서·북·중앙의 오방불五方佛로, 오지여래五智如來라고도 하며, 밀교 계통에 속한다. 중앙에는 법신불인 비로자나불을 모시고, 좌측의 첫 번째에는 복덕福德을 뜻하는 남방 보생불寶生佛을, 두 번째에는 각성覺性을 의미하는 동방 아축불阿閦佛을 안치한다. 반대편인 우측의 첫 번째에는 지혜를 상징하는 서방 아미타불을, 두 번째에는 사업事業을 뜻하는 북방 불공성취불不空成就佛을 배치한다.

어떤 사원에서는 비로전毘盧殿이나 천불전千佛殿에 오지여래五智如來를 봉안하는 경우도 있다. 이 때에는 항상 아래 위로 양층兩層이 뚫려 있는 전각殿閣의 중앙에 장구腰鼓 모양의 금강계金剛界를 설치하여, 윗면에 소천불小千佛을 부조하고, 제일 위에는 연화좌蓮華座를 마련하여 거대한 비로자나불상을 앞 문을 향하게 안치한다. 그리고 이보다 약간 작은 크기의 사방불四方佛을 사면四面으로 향하게 안치하는데, 이것을 금강계金剛界 사불四佛이라 한다.

밀교에서는 금강계 사불 외에도 태장계胎藏界 사불四佛이 있다. 즉 보당불寶幢佛, 개부화왕불開敷華王佛, 무량수불無量壽佛(阿彌陀佛), 천고뇌음불天鼓雷音佛 등이다. 이들 불은 근·현대의 사원에서는 보기 드물다. 어떤 사원에는 밀교의 금강계 사불이나 태장계 사불을 두루마리 식이나 족자 형태의 불화로 제작하여 평상시에는 보관하다가 행사 때에 꺼내어 사용하는 경우가 있으며, 때에 따라서는 벽화로 직접 그리기도 한다.

만다라mandala(曼茶羅)는 단壇, 단장壇場의 뜻이다. 밀교에서 비법秘法을 행할 때 사용되는 단장壇場 형태로 보이는 그림의 표현형식을 말한다. 만다라는 원형圓形이나 방형方形의 그림으로서, 주존을 중심에 두고, 여러 불이

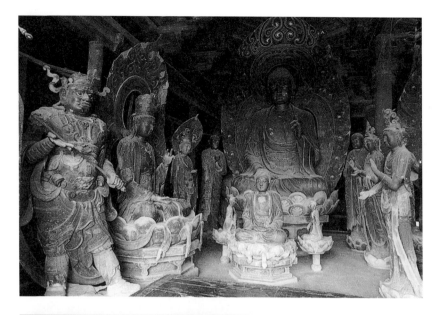

▲ 산씨山西 따통大同 상화옌쓰上華嚴寺
　오방불五方佛, 명明

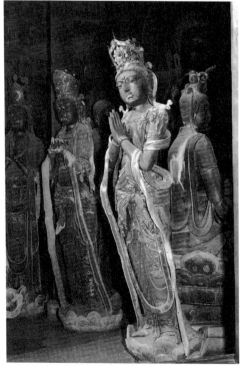

▶ 산씨山西 따통大同 하화옌쓰下華嚴寺
　박가교장전薄伽敎藏殿 소상塑像, 요遼

이 주존을 둘러싸는 형태로 그려진다.

칠존七尊 형식의 존상이 봉안되는 경우는 대부분 과거칠불過去七佛이다. 이러한 형식은 야오링성遼寧省 이시엔義縣의 펑궈쓰奉國寺 대전大殿 등의 예를 제외하고는 거의 없다. 『장아함경長阿含經』 권 1에는 석가모니 이전에 비파시불毘婆尸佛, 시기불尸棄佛, 비사파불毘舍婆佛, 구류손불拘樓孫佛, 구나함불拘那含佛, 가섭불迦葉佛 등 육불六佛이 있었다고 기록하고 있다. 그런데 정토종 계열의 사원에서는 아미타불을 주존으로 봉안하는 경우도 있기 때문에 이런 경우에는 칠불전七佛殿에 과거 칠불을 모시게 된다. 이는 불교의 전통적인 흐름을 잊지 않기 위해서이다. 정토종 계열의 사원에서 칠불전은 제 이二의 대전의 역할을 한다.

2. 권속眷屬

대웅보전 주존의 권속은 크게 세 가지 부류로 나뉜다. 첫째, 주존 양측에 협시, 즉 좌우근시左右近侍를 두는 경우이다. 둘째, 석가모니의 근시近侍로 카샤파迦葉와 아난다阿難 등 이대 제자나 이대 보살이 있으며, 제자상과 보살상이 함께 근시하는 경우도 있다. 또한 천왕天王이나 역사力士가 협시로 포함되는 경우도 있다. 이들 존상의 단위를 포鋪라고 한다. 일반적으로 삼존(불과 이대 제자이거나 이대 보살의 경우), 오존(불, 이대 제자, 이대 보살), 칠존(오존에 이대 천왕이 합해진 것), 구존(칠존에 이대 역사가 합해진 것)의 형식이 있다. 근대 사원에서는 주로 삼존의 형식을 취하고 있다.

어떤 사원에서는 동·서 양측에 십팔 나한羅漢이나 이십 제천諸天을 봉안하며, 큰 대전의 경우 십이 원각보살圓覺菩薩을 안치한 경우도 있다. 불단佛壇 뒤쪽에 해도관음당海島觀音堂을 별도로 마련해 두거나, 관음이나 문수 등 보살을 봉안하는 경우도 있다.

조기의 석굴조상에서 보이는 석가모니불과 다보불多寶佛을 다보탑多寶

윈깡雲岡석굴 이불병좌상二佛幷坐像, 북위北魏, 5세기말

塔 속에 함께 조상한 경우, 이를 이불동탑二佛同塔이라고 한다.『법화경法華
經』에 의하면, 석가가 영취산靈鷲山에서 설법할 때, 돌연 땅 속에서 거대한 보
탑寶塔이 솟아 나와 공중에 떠 있는데, 칠보七寶로 상감 장식을 하고 있는 모
습이었다고 한다. 이 칠보탑七寶塔 혹은 다보탑多寶塔 속에는 한 분의 다보불
이 있었는데, 그는 원래 동방보정세계東方寶淨世界의 불로, 열반 후에 전신이
탑 속에 들어갔다. 이 때, 그가 탑 속에서 큰소리로 석존이『법화경』을 설하는
공덕을 찬미하고, 앉아 있던 자리의 반을 내주어 석존을 그의 옆에 앉게 하였
다. 이것을 이불병좌二佛幷坐라고 한다. 다보불은 법신불로서 정학定學을 나
타낸 것이며, 석가모니는 보신불로서 혜학慧學을 상징한다. 또한 이불二佛이
같은 탑에 병좌한 것은 법法·보報가 둘이 아니라는 것을 뜻하며, 정·혜가 하
나임을 나타낸 것이다. 중국의 조기 불교조상은 탑을 중심으로 전개되었기 때
문에 당대 이전에는 이불동탑의 존상이 많았다. 그러나 명·청대 이후에는 전
당을 중심으로 하기 때문에 일부 벽화나 불화의 예에서 확인되며, 탑에 부조

베이징北京 똥성東城 즈화쓰智化寺 여래전如來殿 목조여래불木彫如來佛, 명明, 1443년

된 경우도 간혹 있다.

대전이나 법당의 벽에 천불상千佛像을 그리거나 계단식의 대좌를 마련한 다음 소형 천불상을 모시는 경우가 있는데, 법회 중에 여러 부처가 말씀을 듣는 것을 의미한다. 어떤 때에는 천불각이나 만불각을 건립하여 봉안하는 경우도 있는데, 이 때는 장경각藏經閣과 함께 조성되는 것을 원칙으로 하며, 설법을 듣고 경전을 읽는 것을 상징적으로 표현한 것이다. 베이징北京 즈화쓰智化寺의 여래전如來殿은 구조상 상하 양층으로 나뉘어져 있으며, 상층 세 칸의 벽에 불감佛龕을 마련하고, 약 만 존에 이르는 소조상塑造像을 봉안한 것으로, 전형적인 예라 할 수 있다.

천불千佛이라는 것은 과거의 장엄겁莊嚴劫 천불, 현재의 현겁賢劫 천불, 미래의 성숙겁星宿劫 천불을 말한다. 삼세 천불은 각각의 이름이 있다. 석가모니불은 현재 겁의 네 번째 불에 해당되기 때문에 삼세 중에서도 현겁이 중요시된다. 따라서 천불을 조성할 때는 보통 현겁 천불을 조성한다. 그러나 조

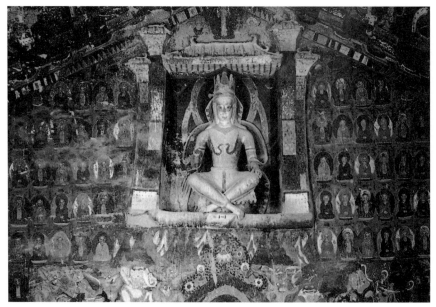

뚠황 뭐까오쿠 제254굴 남벽 앞쪽 삼천불三千佛, 북위

기의 대불전이나 석굴, 즉 뚠황敦煌 뭐까오쿠莫高窟 254굴의 경우와 같은 예
에서는 삼천불을 동시에 조성하고, 각각 이름을 존상 옆에 명기하기도 하였
다. 이들 존상의 이름은 각기 다르나 하나의 틀에 의해 제작되었기 때문에 그
모습은 기본적으로 일치하며, 조각 수준은 그다지 높지 않다. 그러나 전당에
봉안되는 경우는 주존을 둘러싸고 전체적인 분위기 연출을 위하여 주존과 거
의 동일한 수준에서 제작된다.

　　윈깡석굴雲岡石窟 제18굴과 같은 인중불人中佛은 청대 이후의 사원에서
는 거의 없으나 조기의 석굴 조상에서는 몇 예가 남아 있다. 이 존상은 불의
법의法衣 위에 작은 불상이나 육도윤회六道輪廻를 나타내는 것이 특징으로,
사람들 속에서 존재하고 있는 불의 상징적인 표현 형식이라고 할 수 있다. 여
기에서의 사람은 넓은 의미로, 불, 신, 인간, 귀신 등을 포함한다. 이런 존상은
대체로 노사나불이다. 당대 이후에 탑이나 큰 불상을 조성하는 것으로부터 전
당을 조성하는 분위기로 바뀌기 시작하면서, 천불이 전당 속에 배치되는 것과

원깡雲岡석굴 제18굴 인중상人中像, 북위北魏 5세기말

같이 육도윤회의 장면이 단독으로 진열되었기 때문에, 인중불은 당말 이후가
되면서 사라졌다.

3. 전각의 배치

　　대웅보전의 동측에는 가람전伽藍殿, 서측에는 조사전祖師殿으로, 동·서
면에 전각을 배치한다. 가람이란 상가라마Saṃghārāma(僧伽藍摩)의 약칭이
다. 가람은 중원衆園의 뜻으로, 승원僧園이라고도 하는데, 음역 또는 의역된

명칭이다. 원래는 승사僧舍를 짓기 위한 땅을 지칭하지만, 이후에는 땅을 포함한 건축 등 사원 전체를 통칭하게 되었다. 이 책에서는 구체적인 가람으로, 지수급고독원祗樹給孤獨園을 예로 들어 설명하고자 한다.

가람전 중앙에는 프라세나지왕波斯匿王이 모셔져 있으며, 좌측에 제타태자祇陀太子를, 우측에 급고독장자給孤獨長者를 봉안한다. 이것은 최초로 가람 건립을 위하여 땅을 기진했던 세 분을 모셔두기 위함이다. 전각 속 양측에 모두 열여덟 분의 가람신伽藍神을 배치하는데, 그들은 가람을 수호하는 신들이다. 『석씨요람釋氏要覽』 권상卷上에 기록된 그들의 이름은 미음美音, 범음梵音, 천고天鼓, 탄묘嘆妙, 탄미嘆美, 마묘摩妙, 뇌음雷音, 사자師子, 묘탄妙嘆, 범향梵響, 인음人音, 불노佛奴, 송덕頌德, 광목廣目, 묘안妙眼, 철청徹聽, 철시徹視, 변시遍視 등이다. 각각 일생에 대한 구체적인 기록을 가지고 있으며, 원래는 인도 고대의 전설 속에 나오는 작은 신들이었으나 후에 불교에 수용되었다고 한다. 한화사원에서 볼 수 있는 여러 신의 모습은 이미 중국화되어 있다.

이 외에 관공關公(關羽)이 봉안되는 경우도 있다. 백일白日이 관공의 현성顯聖을 보고 옥천사玉泉寺를 건립했다고 하는 수대隋代 지의智顗 대사의 말에 근거하여 관공도 가람신으로 간주되었던 것이다. 그러나 그는 한족이기 때문에 외래의 신들과 공봉되지 않고, 전각 속에 따로 작은 감을 마련하여 봉안한다.

항저우杭州의 닝인쓰靈隱寺 대웅보전과 같이 공간적인 여유가 있는 경우는 위타韋馱나 관공을 각각 작은 감에다 모시는데, 이것은 전중호법殿中護法을 목적으로 한 것이다. 어떤 사원에서는 관제전關帝殿을 마련하여, 좌우 협시로 관평關平과 주창周創을 두거나, 심지어는 적토마赤兎馬나 청룡언월도青龍偃月刀를 함께 구비해 두는 경우도 있다. 그리고 양 벽에는 도원결의桃園結義나 승촉관서秉燭觀書, 수엄칠군水淹七軍, 고성회古城會 등 『삼국연의三國演義』의 내용을 도회하여 완전히 한화된 전당의 모습을 보여 주고 있다.

서측의 전각인 조사당은 대부분 선종禪宗의 창시자를 기념하기 위하여

저짱浙江 항저우杭州 닝인쓰靈隱寺 대웅보전大雄寶殿 위타천韋馱天, 명明, 1582년

건립한 선종 계통의 건물이다. 정중앙에는 선종 이론을 중국으로 가지고 들어
온 선종 초대 조사인 달마선사達摩禪師(?~528)를 봉안한다. 좌측에는 선종
의 실제 창립자인 6조 혜능선사慧能禪師(638~713)를 모셨다. 우측에는 법명
이 회해懷海로, 홍저우洪州 빠이장산百丈山에서 선원을 창립한 백장선사百丈
禪師(720~814)를 봉안한다. 그는 선종의 청규淸規를 제정한 사람이다. 어떤
사원에서는 혜능을 모시지 않고 마조馬祖를 모시는 경우도 있다. 마조는 성이
마씨이며 이름은 도일道一로, 흔히 마조도일馬祖道一이라고 존칭된다. 그는
당대唐代 승려로서 처음에는 선종을 배웠으나, 나중에 지금의 푸지엔성福建省

장씨江西 일대에서 산악총림山岳叢林을 건립하여 처음으로 사규寺規를 세우고 스스로 홍주종洪州宗을 창립하였다. 이 때 많은 제자들이 그의 뒤를 따랐으며, 회해 역시 그의 적전嫡傳 제자였다.

　　대전 뒤에는 법당法堂, 즉 강당講堂이 있는데, 불법을 듣거나 수계를 행하는 집회의 장소로, 대전 다음으로 중요한 건물이다. 법당은 불상을 안치하는 것 외에 비교적 높은 위치에 있으며, 의좌식倚坐式으로 되어 있고, 설법을 위해 설법좌說法座가 마련되어 있다는 것이 특징이다. 법좌 뒤에는 석가모니께서 설법·전도하는 모습이 그려져 있다. 법좌의 앞에는 강대講臺가 마련되어 있으며, 대 위에는 소형 불상들이 모셔져 있는데, 이것은 석가모니의 설법을 듣는다는 상징적인 의미를 나타낸 것이다. 그 아래쪽에는 향안香案이 마련되어 있으며, 양측에는 설법을 들을 때 앉기 위한 법석法席이 있다. 또한 당 속에는 종과 북이 구비되어 있는데, 종은 좌측에, 북은 우측에 배치한다. 상당上堂하여 설법할 때 종을 치고 북을 울린다. 어떤 법당에는 북을 두 개 두는 경우가 있는데, 동북쪽 모서리에 법고法鼓를 두고, 서북쪽 모서리에는 다고茶鼓를 둔다. 또한 어떤 사원에는 법당이 없는 경우도 있는데, 설법할 때에는 대웅보전에 임시 설법대를 마련하거나 기타 전각을 이용한다.

4. 전당의 구성

　　전당에는 소상塑像과 벽화 외에 각종의 가구家具가 있다. 가장 다양한 종류를 갖추고 있는 대웅보전의 가구를 중심으로 살펴보고자 한다. 이들은 한마디로 장엄莊嚴이다. 장엄이란 아름답고 화려한 장식물을 말한다. 불전 장엄에는 보개寶蓋, 당幢, 번幡, 환문歡門 등이 있다.

1. 보개

화개華蓋, 천개天蓋라고도 하며, 황제가 출행할 때 위에 쓰는 원형 모양

의 산傘에서 유래되었다. 이것이 불상 위에 배치된 것이다. 목제, 금속제, 직물 등으로 만들어진다.

2. 당

원래 손으로 잡을 수 있는 막대기 위에 유소流蘇와 같은 것을 매단 형태를 말한다. 사원에서는 불·보살 장엄의 표식標識으로 사용되며, 비단이나 면포로 만든다. 당신幢身 가장자리는 여덟 내지 열 개의 간격으로 표시되며, 그 아래에 다시 네 개가 드리워진다. 당 표면에는 수나 채색으로 불상이 표현된다. 『관무량수경觀無量壽經』에, 보전寶殿에는 네 개의 보당寶幢이 있어야 된다고 기록하고 있다. 지금의 사원에서는 한 존의 불 앞에 네 개의 당을 배치하거나, 보개의 네 모서리마다 나누어 배치한다.

3. 번

승번勝幡으로, 긴 형태이다. 번 표면에 경문經文이 쓰여 있다. 번은 대개 불단 주위에 배치되며, 숫자의 제한은 없다.

4. 환문

불 앞에 드리우는 커다란 만장縵帳(帳幕)을 말한다. 표면에는 아름다운 비단실로 비천, 연화, 상서로운 동물, 기이한 꽃 등을 수놓아 장엄한다. 보통 양측에 번을 드리우기 때문에 번문幡門이라고도 한다. 환문 앞 공중에 유리등琉璃燈 한 개를 마련해 두는데, 불을 공양한다는 상징적인 뜻이다. 이 등은 상명등常明燈이다.

5. 공양구

공양물이라고도 하며, 불·보살을 공양할 때 사용하는 물품을 말한다. 공양물은 원칙적으로 여섯 가지이다. 꽃, 도향塗香, 물, 소향燒香, 밥, 등명燈明 등이다. 이는 보시布施, 지계持戒, 인욕忍辱, 정진精進, 선정禪定, 지혜智慧 등 육도六度를 뜻한다.

대개 공양물은 이 여섯 종류를 포함한 그 이상의 수를 말한다. 그 중에서도 한 개의 향로와 두 개의 화병, 두 개의 촛대를 삼구족三具足, 세 종류, 혹은 오구족五具足(모두 다섯 개)이라고 한다. 이들을 향안香案 위에 둔다. 향안의 뒤쪽에는 방형의 공양대를 마련하고, 그 위에 육도의 공양물을 둔다. 공양대 아래 다리부분은 수 놓은 비단으로 가린다. 공양대 앞의 향대香臺 위에는 자단목紫檀木으로 만든 향반香盤을 두고, 그 위에 다시 소향로小香爐 한 개와 향합香盒 두 개를 둔다. 향합 속은 각각 단향檀香과 말향末香으로 가득 채워둔다. 향반 앞에는 붉은 색 바탕에 수 놓은 것을 드리운다. 탁상용 촛대 이외에 바닥에도 한 셋트의 장경長檠을 마련해 둔다. 높이는 5척에서 8척 사이로, 보통 사람이나 그보다 한배 반 크기이다. 그 위에 목잔木盞을 마련해 두는데, 초에 불을 붙여 불을 공양하기 위함이다. 경은 비교적 좋은 재질의 나무로 만들어지는데, 항상 조각되거나 채색으로 장엄된다. 양경주兩檠柱 위에 선재善財 53참參의 이야기가 조각되는 경우도 있다. 대부분 수준 높은 공예품들이다.

5. 생활구

큰 사원에는 항상 승려들이 생활하기 위한 장소가 구비되어 있다. 이곳은 앞부분과 뒷부분으로 나뉜다. 전반부에는 승방僧房, 향적주香積廚(주방), 재당齋堂(식당), 직사당職事堂(창고), 다당茶堂(접견실) 등이 있다. 다당은 항상 동상방중東廂房中에 둔다. 외부인과 접촉이 쉬운 장소들은 대부분 동쪽에 위치해 있기 때문에, 일반인들은 사원에 가서 일을 볼 때 동쪽으로 가면 된다.

재당과 직사당에는 항상 방梆이 걸려 있다. 목어木魚의 형태로, 대전에서 경을 읽을 때 치는 목어와 달리, 밥을 먹을 때 치기 위해 마련된 것이다. 그 옆에는 구름 모양의 금속제 운판雲板이 있다. 때나 오재午齋를 알리기 위한 것이다. 오재를 알릴 때, 운고雲鼓를 치는 경우도 있는데, 이것은 구름 모습이 그려진 북을 말한다. 고대의 사원에서는 오재 때 종을 울려서 사람들을 모았다

고 한다. 현대의 사원에서는 큰 일이 있어 사람을 모을 때 종을 울리며, 오재 때에는 사용하지 않는다.

원경圓磬은 경을 읽을 때 두들기는 것으로, 대전에 배치해 둔다. 편경扁 磬은 옥석의 재질로 운판과 비슷한 모습이다. 보통 방장方丈의 처마에 걸어 둔다. 손님이 자기가 왔다는 것을 알리기 위해 세 번 울린다.

뒷부분은 보통 방장 등 비교적 지위가 높은 승려가 거주하는 곳으로, 항상 작은 화원이 조성되어 있다. 이곳은 일반인들의 출입이 금지된 구역이다.

제5장

나한羅漢

1. 아라한 과위阿羅漢果位

나한이란 아르하Arhat의 약칭으로, 원시 소승불교에서는 최고의 성취에 도달한 경지를 말한다. 한 사람의 불교도가 수행을 하면, 각각 다른 네 종류의 성취成就에 이르게 된다. 이들 성취를 과위라고 하며, 지금의 학위의 일종이라고 할 수 있다. 과위의 종류는 다음과 같다.

초과初果는 예류과預流果(須陀洹, 스로타판나Srotāpanna)로, 이 과를 성취하면 윤회전생할 때 악취惡趣(畜生이나 惡鬼)에 빠지지 않는다.

이과二果는 일래과一來果(斯陀含, 사크르다가민Sakṛdāgāmin)로, 성취하면 윤회 때에 한 번만 전생轉生한다.

삼과三果는 불환과不還果(阿那含, 아나가민Anāgāmin)로, 성취하면 욕계欲界)에 다시 태어나지 않고 천계天界에 태어난다.

사과四果는 아라한과阿羅漢果이며, 이 과를 통하여 생사윤회의 고통으로부터 벗어날 수 있다. 이 과를 얻은 사람을 아라한阿羅漢 혹은 나한羅漢이라고 한다.

모든 사람이 아라한과를 얻을 수는 없다. 전설적인 인물인 인도 고대의 밀린다Milinda(彌蘭陀)왕이 유명한 나선那先(나가세나Nāgasena)비구에게 재가 거사들도 아라한과를 얻을 수 있느냐고 물으니 얻을 수 있다고 하였다. 다만 아라한과를 얻기 위한 필수 조건은 거사가 아라한과를 얻는 그 날로 출가해야 한다는 것이다. 출가하지 않으면 죽을 것이라고 했기 때문에, 아라한과를 얻은 자는 모두 출가한 화상和尙(僧侶)이라고 할 수 있다.

2. 4대 나한과 16나한

아라한과를 증명하는 것은 요즘의 박사학위를 얻는 것에 비유할 수 있다. 과果를 증명한다는 것은 스스로 해탈할 수 있음을 뜻한다. 소승불교에서는 이

과위를 얻는 것이 최종적인 귀숙歸宿(涅槃)을 의미한다. 아라한 과위는 자력에 의해 성취되는 것이다. 그러나 대승불교에서는 이 논리를 보다 발전시켜서, 스스로의 해탈보다 중생의 해탈을 크게 중시하였다. 즉 모든 유정有情(凡夫)들도 성불할 수 있으며, 불법을 성취할 수 있다는 것이다. 따라서 불 입멸후 열반에 들지 않고 불법을 수호하는 아라한의 역할을 중시하게 되었다. 또한 아라한 과위를 얻은 사람의 임무는 여전히 미래에 중생들의 성불을 돕는 것이다. 석존은 그들 중에서 신중하게 사람을 뽑아서 그 임무가 지속되게 하였다.

서진西晉의 축법호竺法護가 번역한『미륵하생경彌勒下生經』과 동진東晉 때에 번역된『사리불문경舍利弗問經』에서는, 불이 열반할 때 마하 카샤파비구, 쿤도파다니야비구, 핀도라비구, 라후라비구에게 임무를 부여하면서 "세상에 있으면서 열반에 들지 말고 나의 법을 유통하라(住世不涅槃, 流通我法)"고 기록하고 있다. 그들은 모두 성문聲聞이라고 불리웠으며, 석존의 유일한 아들이었던 라후라를 포함하여 석존의 친·인척들이었다. 성문(스라바카Śrāvaka)은 석존께서 최초로 설하신 말씀을 듣고 깨달아서 과위를 얻은 자를 뜻한다. 석가를 따르고 수행하여 아라한 과위를 얻은 자는 상당히 많았지만, 모두 열반하여 종적을 알 수 없다. 석가가 세상에 있을 때 아라한이었던 4대 비구는 나한이자 성문이었다.

4대 나한은 불법의 전파에 중요한 역할을 했다. 이들은 아마 동·서·남·북의 네 방향과 연관되는 듯하다. 이후 나한의 수가 많아져서 16명으로 되었다. 북량北涼의 도태道泰가 번역했던『입대승론入大乘論』에 보이는 "존자 핀도라, 존자 라후라 등과 같은 열여섯 분의 여러 대성문들이… (중략) 불법을 수호한다(尊者賓頭盧, 尊者羅 羅如是第十六人諸大聲聞… (中略) 守護佛法)"라는 기록에서 확인된다. 당대唐代『보운경寶雲經』의 내용을 인용한 잠연湛然의『법화문구기法華文句記』에서도 16나한을 언급하고 있다. 그러나 이들 경전에서는 핀도라와 라후라 외의 나한의 이름은 언급하지 않고 있다. 한편 잠연

湛然의 책에서 인용하고 있는 내용들은 현존하는 양대梁代 『보운경寶雲經』의 역본에서는 확인되지 않는다.

현존하는 한역 경전 중에서 16나한과 관련된 가장 이른 기록은 당대의 현장玄奘이 번역한 『대아라한난리밀다라소설법주기大阿羅漢難提密多羅所說法住記』〈『법주기法住記』〉이다. 난디미트라Nandimitra(難提密多羅)는 불 입멸 후 팔백 년 뒤에 활동한 스리랑카(師子國)의 유명한 승려였으며, 경우慶友로 의역된다. 그는 비교적 늦은 나이에 나한이 되었지만, 성문은 되지 못했다고 한다. 『법주기』에 보이는 "이와 같이 〈직접〉 내가 들었다(如是我聞)"가 아닌 "이와 같이 〈또 다른 사람으로부터〉 전해 들었다(如是傳聞)"라는 기록에서 알 수 있다. 그는 열반 때에 16나한의 법명法名과 주소住所를 책으로 전했는데, 그 내용은 다음과 같다.

제1위인 핀도라 바라바쟈Piṇḍola Bhāradvāja(賓度羅跋囉惰闍)는 머리카락이 흰색이며, 눈썹도 길고 희다. 장미나한長眉羅漢으로 속칭되며, 주로 선림禪林의 식당에서 볼 수 있다.

제2위인 카나카바차Kanakavatsa(迦諾迦伐蹉)는 『불설아라한구덕경佛說阿羅漢具德經』에서 "일체의 선악법을 아는 성문(知一切善惡法之聲聞)"으로 기록하고 있다.

제3위는 카나카 바라바쟈Kanaka Bhāradvāja(迦諾迦跋厘惰闍)이며,

제4위는 수핀다Supiṇḍa(蘇頻陀),

제5위는 나쿠라Nakula(諾矩羅)로 기록하고 있다.

제6위인 바드라Bhadra(跋陀羅)는 현자賢者의 뜻으로, 불의 시자였다. 『능엄경楞嚴經』에 의하면, 목욕하는 일을 주관한다고 한다. 근대의 선림에서도 주로 욕실에 모신다.

제7위인 카리카Karika(迦理迦)도 불의 시자이며,

제8위인 바이라푸트라Vajraputra(伐闍羅弗多羅)는 금강자金剛子의 뜻이다.

제9위는 수파카Supāka(戌博迦)로, 천민 혹은 남근이 짧은 자를 의미하며, 출

신이 높지 않은 환관宦官으로 추정된다.

제10위인 판타카Panthaka(半托迦)는 제16위인 쿠다판타카와 형제 사이이다. 그들의 어머니는 돈 많은 장자長者의 딸이었지만 집안의 노비와 사통하여 다른 나라로 도망을 쳤다. 세월이 흘러서 임신을 한 그녀는 길을 가던 중에 두 아들을 낳아서 큰아들은 대로변생大路邊生을 의미하는 판타카로, 작은 아들은 소로변생小路邊生을 뜻하는 쿠다판타카로 이름을 지었다. 형은 총명하고 동생은 우둔하였지만 모두 출가하여 나한이 되었다.

제11위인 라후라Rāhula(羅怙羅)는 복장覆障, 장월障月, 집월執月을 뜻한다. 석가가 재세 때에 낳은 유일한 아들이다. 야소다라는 석가가 출가하던 날 밤에 임신하여, 6년 후인 월식月蝕이 있던 성도하던 밤에 출산하였는데, 그리하여 이름을 라후라로 지었다고 한다. 15세에 출가하여 10대 제자가 되었다. 그는 "계율을 잘 지키고, 책 읽기를 게을리 하지 않았다(不毁禁戒, 誦讀不懈)"고 하여, 밀행제일密行第一로 알려져 있다.

제12위는 나가세나Nāgasena(那伽犀那)로, 용군龍軍을 뜻한다. 일반적으로 나선비구那先比丘로 알려져 있으며, 불 입멸 후에 태어나서 일곱 살 때 출가하여 불법을 크게 전파하였다.

제13위는 인가다Ingada(因揭陀)이며,

제14위는 바나바신Vanavāsin(伐那婆斯),

제15위는 아지타Ajita(阿氏多), 그리고

제16위는 쿠다판타카Cūdapanthaka(注茶半托迦)이다.

중국에서 불과 보살의 형상은 대부분 당대唐代에 정형화되었다. 그들의 의습과 장식은 일반인들의 것과 다르다. 한편 나한은 『법주기』가 알려지면서 널리 유행하였다. 나한의 복식은 당시의 일반 승려들의 것과 별다른 차이가 없는데, 아마 그들의 모습에 대한 구체적인 기록이 많이 남아 있지 않기 때문

항저우杭州 이엔샤동烟霞洞 16나한羅漢, 후주後周

이라고 생각된다. 즉 나한상들은 당시 예술가들에 의해 일반 승려들을 모델로 삼아 상상 속에서 창출된 것이다.

『선화화보宣和畫譜』 권2에는 양대(梁代)의 유명한 화가였던 장승요張僧繇가 그렸다고 하는 16나한상이 있다. 그가 어떤 근거에 의해 그렸는지는 알 수 없지만, 『법주기』가 역출된 이후에 이러한 도상이 유행했다는 사실이 주목된다. 또한 당대唐代의 노릉가盧楞伽는 나한을 즐겨 그렸다고 전하며, 시불詩佛인 왕유王維도 나한도를 48폭이나 그렸다고 한다. 특히 오대가 되면서 16나한도에 대한 기록이 더욱 많아진다. 현존하는 16나한상 중에 가장 이른 시기의 것은 항저우杭州 이엔샤동烟霞洞 16나한상으로, 오월왕吳越王 전원관錢元瓘의 처제인 오연상吳延爽이 발원해서 만든 것이다.

3. 18 나한

16나한에 두 명을 더하여 18나한이 되었다. 대부분의 학자들은 이 두 사람을 『법주기』를 저술한 경우존자慶友尊者와 번역했던 현장법사라고 추정하고 있다. 십팔 나한이 성립되는 데 16나한이 중요한 역할을 한 것은 분명하다.

오대五代에 그려진 십팔 나한상의 가장 이른 기록은 소식蘇軾의 『십팔대아라한송十八大阿羅漢頌』〈『동파후집東坡后集』권20〉이다. 소식이 하이난따오海南島에 있을 때, 민간에서 전촉前蜀 간주簡州의 장씨張氏가 그린 십팔나한도를 구했다고 기록하고 있다. 그림에는 생활의 정취가 배어 있고, 나한마다 동자, 시녀, 호인胡人 등 한두 명이 함께 그려져 있다고 기록하고 있어서, 세속화인 연거도燕居圖적인 느낌의 그림이라는 것을 짐작할 수 있다. 그는 십팔 나한의 이름을 쓰지는 않았으나, 이후 저술한 『자해남귀과청원협보림사경찬선월소화십팔대아라한自海南歸過淸遠峽寶林寺敬贊禪月所畵十八大阿羅漢』에서 『법주기』에 있는 16나한과, 제17위는 경우존자로, 제18위는 핀도라賓頭盧尊者로 하는 구체적인 십팔 나한의 이름을 기록하고 있다. 기록을 보면, 제1위와 제18위가 중복되는 것을 알 수 있다. 그러나 불학에 정통했던 소식이 오류를 범했다기 보다는 아마도 당시 유행했던 십팔 나한에 대한 일반적인 설을 따른 것으로 생각된다.

송宋 함순咸淳 5년(1269년)에 지반志磐의 기록에 의하면, 『불조통기佛祖統紀』권 33에서 확인되는 경우慶友는 『법주기』의 저자로, 석가 재세시에 나한의 반열에는 해당되지 않으며, 핀도라賓頭盧는 중복된다고 한다. 따라서 제17위와 제18위는 당연히 카샤파존자迦葉尊者와 군도발탄존자君徒鉢嘆尊者이며, 『미륵하생경』의 16나한에도 포함되어 있다고 한다. 이 기록은 상당히 논리적이다. 그러나 청대 건륭년간乾隆年間(1736~1795)에 이르러 황제가 제17존자와 제18존자를 항룡나한降龍羅漢인 카샤파존자와 복호나한伏虎羅漢인 미륵존자彌勒尊者로 삼게 하였다. 항룡·복호의 전설은 중국적인 것으로, 북송

이후에 시작되었다. 이 두 존자는 용이나 호랑이와 함께 그려지거나 조성되어, 이후 십팔 나한의 전형이 되었다. 한편 장전 불교의 십팔 나한은 16나한에 석가모니의 어머니인 마야부인과 미륵으로 구성된다.

4. 오백나한五百羅漢과 제공濟公

불교에서는 오백 생生, 오백 세世, 오백 계戒, 오백 부部, 오백 문問, 오백 유순由旬, 오백 대원大願 등의 오백과 관련된 숫자가 많이 사용된다. 이 외에 오백 박쥐, 오백 대안大雁, 오백 원숭이, 오백 취도鷲徒, 오백 고객估客, 오백 왕자, 오백 역사, 오백 부인, 오백 나찰羅刹, 오백 유동幼童, 오백 선인仙人, 오백 제자 등이 있다. 오백이라는 수는 정확한 수가 아니라 모호한 수이다. 백에서 천까지의 중간이 오백이기 때문에 오백이라는 수가 불경에 많이 나오며, 오백 나한 역시 같은 맥락으로 볼 수 있다.

오백 나한에 관한 내용도 불경에 많이 보인다. 즉 석가가 탄생할 때 오백 제자가 옆에서 설법을 들었다는 『십송률十誦律』의 기록이나, 열반한 후에 카샤파가 오백 비구를 데리고 왕사성王舍城에서 삼장三藏을 결집하여 석가 생전에 말씀하신 불법을 기억해 기록하고 정리하였는데, 이 때 푸루나富樓那도 오백 비구를 데리고 집회에 참석했다고 한다. 또한 『법화경法華經』 「오백제자수기품五百弟子授記品」의 기록, 불사밀다라왕弗沙密多羅王이 불법을 멸한 후에 오백 나한이 불법을 중흥했다고 하는 『사리불문경』의 기록, 오백 제자 각각의 인연에 대한 『열반경涅槃經』과 『불오백제자본기경佛五百弟子本起經』의 기록, 불멸 후 사백 년이 되어 오백 비구가 가습미라국迦濕彌羅國에서 불장佛藏을 결집했다는 『대당서역기大唐西域記』의 기록 등 무수한 예가 있다. 그러나 불경에 기록된 오백 비구, 오백 나한, 오백 제자는 동일한 집단이 아니다.

불경 중에는 오백 나한에 대한 적지 않은 신화가 있다. 석가가 파라나국波羅捺國에서 설법할 때, 오백 마리의 큰 기러기가 공중으로부터 날아와 불의

음성을 듣고 즐거워하면서 석존 앞에 이르렀을 때, 사냥꾼이 망網을 던져 이들을 사로잡았다. 잡힌 기러기들은 모두 죽었지만, 불법을 들었던 인연으로 도리천에 승천하여 오백 나한이 되었다고 하는 내용이 『현우경賢愚經』에 기록되어 있다. 오백 나한에 대한 다른 신화는 『대당서역기』에서 찾아볼 수 있다. 남해南海의 물가에 한 그루의 고목 속에는 오백 마리의 박쥐가 살고 있었다고 한다. 하루는 여러 명의 상인들이 나무 아래에서 쉬고자 하여 추위를 피하기 위해 불을 피웠는데, 불이 나서 고목이 타게 될 상황이었다. 그 때 한 상인이 불경을 외우니 그 소리가 맑고 깨끗하여 박쥐들이 이를 듣고 마음이 평안하였다. 비록 박쥐들은 불에 타고 있었으나 끝까지 피하지 않았다. 오백 마리의 박쥐는 바로 가습미라국迦濕彌羅國에서 불장을 결집했던 오백 나한의 전신前身이었다. 또한 『대지도론大智度論』에는 오백 명의 선인이 산중에서 좌선을 하고 있을 때, 견타라녀甄陀羅女가 나타나 목욕을 하면서 노래를 부르니 참선하던 선인들이 이를 듣거나 보고 선정에 들 수가 없었다는 내용이 있다. 이 선인들은 나한을 뜻한다.

중국에서는 오대 이후에 나한 봉양이 유행하여, 명산대찰에는 반드시 오백 나한당五百羅漢堂을 건립할 정도였다. 현존하는 것으로는 베이징北京의 삐윈쓰碧雲寺, 상하이上海의 농화쓰龍華寺, 쿤밍昆明의 충쭈쓰筇竹寺, 한양漢陽의 꾸이웬쓰歸元寺의 오백 나한당 등이 있다. 불경에서는 나한마다 이름을 기록하고 있으나, 실제 조상에서 이름을 같이 새긴 예는 거의 찾아 볼 수 없다. 오백 나한은 주종의 구별 없이 나한당羅漢堂에 모셔지기 때문에 모두 중요한 존상들이다. 남송대에 고도소高道素는 자기가 만든 오백 나한의 명호를 장인江陰의 깐밍위엔乾明院에 비碑의 형태로 새겼다. 이것이 바로 『강음군건명원나한존호비江陰郡乾明院羅漢尊號碑』이다. 이후 각 사원의 나한당에 모셔진 오백 나한의 존명은 비碑의 내용에 따른 것이다.

오백 나한의 수는 너무 많기 때문에 어떤 경우에는 자신의 모습을 포함시키는 경우도 있다. 그 예로 삐윈쓰의 나한당에 모셔져 있는 제444존 나한의

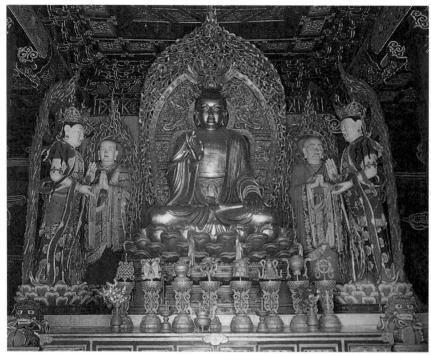

베이징北京 샹산香山 삐윈쓰碧雲寺 대웅보전大雄寶殿 석가모니불釋迦牟尼佛, 원元 1331년 창건, 명明·청대淸代 중창

상하이上海 쉬후이徐匯 농화쓰龍華寺 대웅보전大雄寶殿, 청淸

윈난雲南 쿤밍昆明 위안산玉案山 충쭈쓰筇竹寺, 원元

이름인 파사견존자破邪見尊者는 원래 청대 건륭황제가 자신을 위하여 만든 나
한상이다. 충쭈쓰에는 청말에 제작된 오백 나한상 중 예수의 모습을 한 상이
있다. 청말은 프랑스가 베트남을, 영국이 태국을 점령한 시기로, 크리스트교
전도사들이 이들 지역에서 활동하면서 때로는 국경을 넘어 윈난성雲南省까지
와서 선교하였다. 이러한 배경아래서 충쭈쓰 나한상 중에 예수의 모습을 한
존상이 조성되었던 것이다.

　　청대 이후의 나한당에는 오백 나한 이외에 제공濟公이 함께 봉안된다. 제
공은 남송대에 실존했던 승려(1148~1209)인 이심원李心遠이다. 그는 타이저

저짱浙江 항저우杭州 징즈챤쓰淨慈禪寺, 청淸

우臺州(浙江省 臨海)사람으로, 출가 후의 법명이 도제道濟였다. 항저우의 닝
인쓰靈隱寺에서 출가하고 징즈챤쓰淨慈寺에서 수행하였다. 고기와 술을 먹고
담배를 피우는 등 계율을 지키지 않았으며, 미치광이처럼 행동하여 '미친 승
려'라고 불리웠다. 후대에 그는 항룡나한降龍羅漢이 전세轉世한 것으로 간주
되어 신화적인 인물이 되었기 때문에 제공이라고 존칭되었다. 제공은 중국 중
생들의 마음 속에 있는 나한이라고 할 수 있다. 그러나 그는 주로 나한당의 문
옆에 서 있거나, 삐윈쓰에서 보는 바와 같이 들보 위에 쭈그리고 앉아 있다.
반은 울고 반은 웃고 있는 매우 특이한 모습이다. 수저우蘇州 서원西園에 있는
지땅뤼쓰戒幢律寺의 나한당의 문 옆에 서 있는 제공이 그 예이다. 나한당에 들
어서면 얼핏보아 다른 느낌을 주는 존상이 보이는데, 바로 제공이다.

제6장

보살菩薩

1. 보살행菩薩行 42현성四十二賢聖 계위階位

보디삿트바Bodhisattva(菩薩)의 음역은 보리살타菩提薩埵이다. 각유정覺有情, 도중생道衆生, 도심중생道心衆生의 뜻이다. 또한 개사開士, 시사始士, 성사聖士, 초사超士, 무쌍無雙, 법신法臣, 대성大聖, 대사大士라고 한다. 일반 사람들은 보통 대사라고 한다. 불교의 등급에서 보살은 불 다음의 존재이다. 석가모니도 성불하기 직전에 스스로 보살이라고 하였다.

불교도들이 지향하는 최고의 이상은 수행을 통하여 성불하고 열반하는 것이다. 수행해서 성불하는 방법은, 소승에서는 나한행羅漢行만을 하면 되지만, 대승에서는 보리행菩提行을 닦아야 한다. 한화불교에서는 일반인이 보리행을 닦아 성불하기 위해서는 사십이 개의 계위를 두루 거쳐야 하며, 여러 번의 겁劫을 전생해야만 가능하다고 한다.

겁劫은 범어 칼파Kalpa의 음역인 겁파劫波(劫簸)의 약칭이며, 영원한 시간을 뜻한다. 겁은 인도 브라흐만교나 힌두교에서 먼저 사용되었다. 불교에서 이것을 차용하였는데, 내용상 차이가 있다. 불교에서의 겁은 대겁大劫, 중겁中劫, 소겁小劫으로 나뉜다. 중생들의 수명은 길어지거나 줄어드는 경우가 있다. 매번 한 번 길어지거나(일증一增: 인간의 수명은 십세에서 출발하여 백세가 되면 한 살이 더해지며, 팔만 사천 세까지 살 수 있다), 한 번 줄어드는(일감一減: 인간의 수명은 팔만 사천 세에서 시작하여 매 백 세마다 한 살이 감소하며, 나중에는 십세까지 이른다) 경우를 각각 일 소겁이라고 한다. 중겁은 일증增 일 감減을 합한 것이고, 대겁은 성成, 주住, 괴壞, 공空 등 사겁四劫이 포함되며, 일 대겁 속에는 십팔 중겁이 있다.

승지겁僧祇劫은 아승지겁阿僧祇劫(아삼케야칼파Asaṃkhyeyakalpa)의 약어로, 무수장시無數長時를 의미한다. 하나의 아승지겁은 바로 일 대겁이다. 겁 속에 수가 많을 경우에는 지수화풍地水火風의 재앙을 당하며, 수가 적으면 도병기역刀兵饑疫의 해를 입는다. 따라서 꾸준히 수행하여 겁난劫難을 통과하

初僧祇劫	十住		三賢-資粮位
	十行		
	十回向		
	四尋思想		加行位
	四如實智		
二僧祇劫	初地	入心	通達位 (見道位)
		住心	
		出心	
	二地	十聖	修習位 (修道位)
	三地		
	四地		
	五地		
	六地		
	七地		
三僧祇劫	八地		
	九地		
	十地		
	等覺		
出劫	妙覺		究竟位

표 4. 대승보살행大乘菩薩行 42현성四十二賢聖 계위표階位表

여 위위에 계속 나아가면, 결국 겁에서 벗어나 묘각妙覺을 성취하고 궁극적인 위위인 불이 된다.

　보살행을 수행하면 출가나 재가에 관계없이 반드시 위를 얻게 되어 모두 보살이 된다. 보살에는 여러 등급이 있지만, 크게 두 개로 나눌 수 있다. 하나는 불경에 보이는 유명한 보살들로, 모두 등각위等覺位를 가진다. 한화불교에

서 도상으로 표현되어 있는 보살은 12원각보살十二圓覺菩薩이나 8대보살八大菩薩, 4대보살四大菩薩 등으로 많지 않다. 등각위 보살은 불의 협시로 등장하지만, 4대보살은 독립된 도량道場을 가진다. 다른 하나는 이름이 없는 작은 보살들로, 10성위十聖位를 가진다. 도상에서는 보통 공양보살의 분신으로 표현된다. 구체적인 보살의 위차位次는 42현성상四十二賢聖像으로 표현되며, 항상 불사佛寺의 대전大殿 벽에 그려진다. 42현성상은 등각보살상等覺菩薩像의 형식인 단독상으로 그려지기도 한다.

2. 한화불교의 보살상

보살은 출가한 승려의 옷을 입고 세속의 장식을 한다고 경전에 기록되어 있지만, 중국에서 보살이 승려의 옷을 착용한 예는 매우 드물다. 보살의 모습과 장식이 여성적으로 표현되는 특징은 당대唐代에 정형화된 것이다. 불경에 기록된 보살의 모습인 선남자善男子로 표현하기 위한 방편方便으로 간단한 콧수염을 그려 넣는 경우가 있지만, 송대 이후에 사라졌다. 얼굴이 둥글고 -송대 이후에는 긴 편이다- 길며, 휘어진 눈썹과 봉황의 눈, 앵두 같은 작은 입은 당대 보살의 전형적인 모습이다. 또한 상투를 높게 틀고 길게 드리운 두발은 어깨까지 닿아 있으며, 머리에는 보관을 쓰고 있다. 상반신은 완전히 벗거나 천의天衣-북송대 이후가 되면서 소매가 있는 천의를 걸쳤는데, 가슴은 노출시키고 있다-를 비스듬히 걸쳤으며, 피부 색은 깨끗하면서 희고 윤택이 난다. 상반신은 목걸이, 영락, 팔찌 등으로 장식하였으며, 잘록한 허리 아래로는 부드럽게 드리운 듯한 치마를 걸치고 있다. 보살의 풍만하면서도 화려한 복식과 장식은 중국인들이 고대 인도 귀족들의 모습과 당대 귀부인의 모습을 조화시킨 것이다. 보살의 건강하고 아름다운 얼굴과 자태는 당대 귀부인이나 가기家妓 등을 모델로 하여 만들어 졌다.

보살상은 불상과 같이 상호相好나 복식服飾, 수인手印, 양도量度 등 여러

부분에 신경을 써서 제작하지만, 불과 보살 사이에는 분명한 차이가 있다. 불의 상호는 단정·엄숙한 모습이지만, 보살의 얼굴 표정은 부드럽고 자상한 느낌이다. 불이 가사袈裟를 걸치고 편단우견偏袒右肩에 가슴을 노출시키는 단순·소박한 모습이 전형적이라면, 보살은 장엄·화려하며 장식이 복잡한 것이 특징이다. 또한 보살은 성격에 따라 수인手印과 지물持物이 다르다. 양도量度는 청나라 말기 이후에 규정되었다. 고대의 화가들은 존상의 중요도에 따라서 크기를 달리하여 그렸다. 제왕도帝王圖 중에 제왕과 신하의 크기를 다르게 그린 것이 대표적 예이다. 한화불교에서도 보살의 양도量度는 불의 9/10, 천신天神은 8/10, 고승高僧은 7/10, 소귀小鬼는 6/10의 크기로, 각각 일 등신씩 차이를 두는 등급량도법等級量度法을 사용하고 있다.

　　보살상의 모습은 불상과 비슷한 형태이지만, 육계肉髻가 없고 보관寶冠을 쓰거나 여러 갈래의 머리칼이 어깨까지 드리워지는 ─문수보살은 반드시 다섯 갈래이다─ 점이 다르다. 또한 보살의 허리가 잘록하게 표현되는 점이나 보살의 서 있는 모습이 삼굴三屈 자세를 하고 있는 점도 불상과 다르다. 보살의 정부頂部, 발제髮際, 경부頸部, 과부胯部, 슬부膝部, 족질부足跌部는 불상의 1/4 정도 크기이다. 보살신의 여섯 부분에서 불상보다 12푼分이 빠지기 때문에 불신을 120푼으로 계산하면, 보살신은 108푼이 된다.

3. 독립 도량의 문수보살과 보현보살

　　대승불교에서 지존至尊의 위치에 있는 불佛은 중생들이 근접하기 쉬운 인자한 모습이 아니다. 그러므로 신도들에게는 자상함이나 인자한 느낌을 주고, 그들의 요구를 들어줄 수 있는 보살의 역할이 필요하게 되었다. 따라서 불교가 전래된 이후, 중국에서는 단독으로 봉안되는 보살상이 출현하기 시작하였다. 수·당 이후에 불교신도들은 여러 종류의 부회附會를 통하여 유명한 보살을 단독의 신앙 대상으로 삼고, 그들을 봉안하기 위한 전각을 마련하기 시작하였다.

한문 불전漢文佛典에 보이는 보살 중 미륵彌勒, 문수文殊, 보현普賢, 관세음觀世音, 대세지大勢至, 지장地藏 등은 중요하다. 미륵보살은 성불하여 후에는 불의 지위에 오르게 된다. 이 중에서 대세지보살은 독립된 신앙 대상으로 수용되지 못했지만, 관음, 문수, 보현은 독립된 신앙의 대상이 되어 중국화된 보살의 상징으로 간주되었으며, 삼대사三大士라고 불리웠다. 여기에 지우화산九華山에서 도량을 일으킨 지장보살을 합쳐 사대 보살이라고 한다. 사대 보살이 영험의 도량으로 삼았던 특정한 산들은 한화불교의 사대 명산이 되었다.

사대 보살의 성별에 대해서는 대·소승 경전의 내용이 각각 다르다. 『소승경小乘經』에서는 "묘장왕의 세 딸은 장녀인 문수, 차녀인 보현, 삼녀인 관음이며, 아들은 지장이다(妙庄王三女, 長文殊, 次普賢, 次觀音, 一子卽地藏王)"라고 기록하고 있다. 대승경전인 『비화경悲華經』에서는 "전륜성왕이 있었는데, 이름이 무정념(아미타불)이다. 왕에게는 천 명의 아들이 있었다. 태자의 이름은 불순, 즉 관세음보살이다. 이남은 니마로 대세지보살이며, 삼남은 왕상으로 문수보살이고, 팔남은 민도로 보현보살이다(有轉輪聖王, 名無淨念〈卽阿彌陀佛〉. 王有千子, 第一太子名不眴, 卽觀世音菩薩, 第二王子名尼摩, 卽大勢至菩薩, 第三王子名王象, 卽文殊菩薩, 第八王子名泯圖, 卽普賢菩薩)"라고 기록하고 있는데, 이러한 설들은 후대에 첨삭된 것이다. 중국의 민간 신앙과 전설 속에서도 관음, 문수, 보현보살이 등장한다. 보살의 복식과 장식은 송대 이후부터 청대 이전까지 각 시대의 특징을 잘 반영하고 있다. 예를 들어, 『봉신연의封神演義』에서는 삼대사를 문수광법천존文殊廣法天尊, 보현진인普賢眞人, 자항도인慈航道人으로, 완전히 한화시켜 천교闡敎의 옥허문하玉虛門下의 십이대제자十二大弟子로 기록하고 있다. 그들은 규수선虯首仙인 청사자靑獅子나 영아선靈牙仙인 백상白象, 금광선金光仙인 금모공金毛犼을 타고 있으며, 절교截敎 중의 통천교주通天敎主의 부하로 묘사되고 있다. 사대 보살 중에서 특히 민간 신앙의 대상으로 인기가 있었던 관음과 지장은 다음 장에서 따로 소개하고, 여기서는 문수와 보현보살에 대하여 설명하고자 한다.

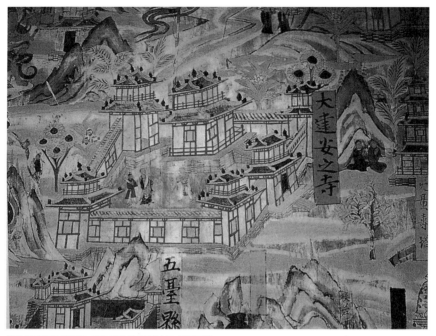

뚠황 뭐까오쿠 제61굴 서벽 오대산도五臺山圖, 오대五代

문수보살은 문수사리文殊師利라고 하며, 범어 만주스리mañjuśrī(曼殊師利)의 음역이다. 그 뜻은 묘덕妙德, 묘길상妙吉祥이다. 여러 보살 중에서 지혜변재제일智慧辯才第一이며, 대지문수大智文殊라는 존호도 가지고 있다. 문수보살의 모습法像은 두발을 다섯 가닥으로 땋아 내리고 손에는 보검을 쥐고 있으며, 연화좌에 앉아 사자를 타고 있다. 지혜나 변재가 예리하고 위용있는 모습을 상징하는 것이다. 주처主處는 『화엄경華嚴經』「보살주처품菩薩住處品」의 "동북방에 보살의 주처가 있는데, 청량산이라고 부른다. 문수사리가 이 산에 주처한다(東北方有菩薩住處, 名叫淸凉山, 文殊師利住在此山)"는 기록과 같이 청량산이다. 불교도들은 오대산五臺山을 "오랜 세월 얼음이 얼고 여름에도 눈이 날리는 등 일찍이 더운 적이 없었다(歲積堅氷, 夏仍飛雪, 曾無凉暑)"는 『광청량전廣淸凉傳』 권상卷上의 기록에 의하여 청량산에 비유하였다. 이 산에는 이미 북위北魏 때부터 불사佛寺가 건립되었으며, 북제北齊 때에 이르러서는

약 이백여 곳의 불사가 있었다고 한다. 수隋 문제文帝는 동·서·남·북과 중앙의 봉우리에 각각 절을 건립하게 하고, 신하를 보내어 산꼭대기에 재립비齋立碑를 세우게 하였다. 당唐 개원년간開元年間(713~741)에 문수 신앙이 발전하면서, 그 도량으로서 중심적인 위치를 점하게 된다. 당·송 때에는 일본이나 동남아시아, 네팔의 승려들이 이 곳을 순례하였다. 뚠황敦煌 뭐까오쿠莫高窟 제61굴의 「오대산도五臺山圖」는 오대 때의 것으로, 회창폐불會昌廢佛(845년) 이후 오대산 불사의 상황을 알 수 있는 중요한 자료이다. 그러나 송·원 이후에 민간에서 관음 신앙이 유행하면서 삼대사 중에 관음이 중앙에 안치되고, 문수보살은 그 좌측에 안치되는 경향을 볼 수 있다.

문수 신앙이 관음 신앙에 위축된 이유는 다음과 같다. 불교가 일차적으로 발전했던 남북조 시기에는 불경이 번역되거나 해석되고 전래될 때 청담淸談 풍습의 영향을 받았으며, 몇몇 고승들은 스스로를 청담명사淸談名士라고 생각하였다. 또한 『유마경維摩經』 「문수문질품文殊問疾品」이 당시에 매우 유행하여, 지배계층이나 문인들은 자연스럽게 문수보살을 좋아하게 되었다. 그러나 관음이 대자대비大慈大悲하고 삼재팔난三災八難에서 구제해 주는 역할을 함에 따라 중생들은 문수보다 관음을 좋아하였다. 특히 수·당 이후에, 관음보살은 끊임없이 중생들의 원願을 도와주는 역할을 했고, 이러한 성격 때문에 문인이나 지배 계층, 일반 중생들의 예배 대상으로 수용될 수 있었던 것으로 생각된다. 이후 관음은 『서유기西遊記』 등의 소설이나 희곡 작품에서 미화되면서 그 신앙이 더욱 유행하게 되었다.

보현普賢은 범어 사만타바드라Samantabhadra(三曼多跋陀羅)의 의역으로, 변길遍吉의 뜻이다. 여러 불의 이덕理德이나 행덕行德을 주관하며, 문수의 지혜와 증덕證德과는 대조적인 덕德과 행行을 뜻한다. 덕이란 연명延命하는 것이며, 행이란 그가 발했던 열 가지의 광대한 행원行願을 의미한다. 즉 보현보살은 불법을 홍보하는 역할을 하는 것이다. 따라서 대행보현大行普賢이라고도 한다. 보현은 행을 통하여 배우고, 행동을 할 때 신중한 정도가 코끼리와 같

쓰촨四川 어메이산峨眉山 완니엔쓰萬年寺 전전磚殿 보현기상상普賢騎象像, 송宋, 980년

다(普賢之學得于行, 行之謹審靜重莫若象, 故好象). 백상白象은 보현의 원행이 광대하고 공덕이 원만한 것을 상징적으로 표현한 것이다. 보현은 육아六牙의 백상을 타고 다닌다. 옛부터 명산으로 알려져 있는 쓰촨성四川省 어메이산峨嵋山은 진대晉代에 푸시엔쓰普賢寺(현 萬壽寺)가 건립된 이후에 보현주처普賢住處의 도량으로 자리잡게 되었다. 명·청대에는 이 산에 범우梵宇(사찰)·임궁

琳宮(도관)이 70여 곳 있었다고 한다. 그 중에 완니엔쓰萬年寺의 전전博殿에는 동으로 주조한 보현기상상普賢騎象像이 한 존 남아 있다. 코끼리의 몸은 흰색으로, 여섯 개의 상아가 있으며, 네 발로 세 척의 연화좌蓮花座를 밟고 있다. 보현보살은 코끼리 등 위에 마련된 연화대에 앉아 있으며, 손에는 여의如意를 들고 있다. 전체 높이가 7.35미터인데, 그 중에 코끼리의 높이는 3.3미터이며, 보현보살의 높이는 4.05미터이다. 중량은 62톤 정도이다. 북송北宋 태평흥국太平興國 5년(980)에 송 대종太宗이 장인찬張仁贊을 청뚜成都에 보내어 주조하게 한 것으로, 나중에 이곳에서 가까운 어메이산으로 옮겨 놓은 것이다. 이 존상은 중국의 대표적인 보현법상普賢法像이다.

4. 협시보살脇侍菩薩

협시보살은 불을 가까운 곳에서 모시는 분이다. 보통 세 존이 한 조가 되는데, 일불이보살一佛二菩薩이라고 한다.

석가모니불의 좌협시를 문수보살로, 우협시를 보현보살로 정한 형식은 『대방광불화엄경大方廣佛華嚴經』에 의한 것으로, 이들을 화엄삼성華嚴三聖이라고 한다. 아미타불의 좌협시는 관세음보살이며, 우협시는 대세지보살로, 서방삼성西方三聖 혹은 아미타삼존阿彌陀三尊이라고 한다. 동방정유리세계東方淨琉璃世界의 교주教主인 약사불藥師佛(藥師琉璃光如來)의 좌협시는 일광변조보살日光遍照菩薩(日光菩薩)이며, 우협시보살은 월광변조보살月光遍照菩薩(月光菩薩)로, 동방삼성東方三聖 혹은 약사삼존藥師三尊이라고 한다.

어떤 경우에는 불의 옆에 호궤胡跪를 하거나 허리를 굽힌 자세의 협시보살이 있는데, 이들을 일반적으로 공양보살이라고 칭한다. 한편 합장하거나 지물持物−그릇 등에 연화를 받쳐들고 있는 경우−을 들고 있는 자세의 보살은 헌화보살獻花菩薩(꽃), 헌향보살獻香菩薩(香), 낙음보살樂音菩薩(악기), 예배보살禮拜菩薩(合掌) 등으로 불리운다.

5. 8대보살八大菩薩과 12원각보살十二圓覺菩薩

독립된 도량을 가지고 있는 사대보살 외에, 등각위等覺位의 대보살大菩薩로 8대보살과 12원각보살이 있다. 8대보살의 명호와 배열 순서는 경전에 따라 다르며, 대략 6 내지 7가지 설이 있다. 그 중 4가지 설에 대한 내용을 표 5로 나타내었다. 이 밖에 여러 설이 있으나 일일이 기록하지는 않는다. 보통 8대보살상은 『팔대보살경八大菩薩經』 등 세 종류의 경전에 의거해서 조성된다.

성당盛唐에서 북송北宋 시대까지 유행했던 밀교에 의해 고승들은 관정법灌頂法을 얻는 것이 관례화되었다. 관정灌頂이나 수련할 때, 매번 한 분의 대보살이 단壇에 와서 동맹同盟을 증명하는 것이 필요하게 되었다. 『관정마니라단대신주경灌頂摩尼羅亶大神呪經』에 의하면, 밀교의 유가부瑜珈部에서 8대보살이 관정을 증명한다고 한다. 현교顯敎에서도 이러한 설법이 통용되었으나 관정은 행하지 않는다. 따라서 8대보살을 증명상證明像이라고 한다. 청대 이후의 불사에서는 이들 보살의 수가 상당히 줄어든다. 쓰촨성四川省 따쭈大足 대불만大佛灣의 도탑倒塔 제2층의 8대보살상은 가장 대표적인 예이다.

원각圓覺이란 원만圓滿한 영각靈覺의 뜻으로, 수행하는 공덕이 원만함을 의미한다. 이것을 진여眞如 혹은 불성佛性이라고도 한다. 당대 불타다라佛陀多羅가 역출한 『대방광원각수다라료의경大方廣圓覺修多羅了義經』 「원각경圓覺經」에 의하면, 모든 중생들의 본성은 원래 불성이라고 한다. 그러나 성불할 수 있는 불성을 지니고 태어났지만, 은恩, 애愛, 탐貪, 욕欲 등의 망념妄念으로 인하여 생사윤회生死輪廻를 전전轉轉하게 된다. 이러한 정욕情欲을 버리고 일체의 미혹한 것들을 제거해 버리면, 청정한 마음으로부터 깨달음을 얻을 수 있다("于淸靜心, 便得開悟"). 『원각경』은 12장으로 구성되어 있다. 12위位의 보살들이 순서대로 법문法門을 닦고 증명하는 것을 물으면, 불이 일일이 대답한다는 내용이다. 이 12위의 보살은 문수보살, 보현보살, 보안보살普眼菩薩, 금강장보살金剛藏菩薩, 미륵보살, 청정혜보살淸淨慧菩薩, 대세지보살, 관세음

경전\보살	七佛藥師經 (義淨譯)	八大菩薩 曼茶羅經	八大菩薩經	大妙金剛經
文殊師利(妙吉祥)	1	6	1	2
觀世音(觀自在)	2	1	2	5
大勢至	3			
無盡意	4			
寶檀華	5			
藥王	6			
藥上	7			
彌勒(慈氏)	8	2	3	4
金剛手		5	6	1
虛空藏		3	4	3
除盖障		7	7	7
普賢		4	5	8
地藏		8	8	6

표 5. 팔대보살명八大菩薩名과 소의경전所依經典

보살, 정업장보살淨業障菩薩, 보각보살普覺菩薩, 원각보살圓覺菩薩, 현선수보살賢善首菩薩 등이다.

일반적으로 세 종류의 불전佛殿에서 12원각보살을 볼 수 있다. 첫째, 전문적인 원각도량圓覺道場으로, 『원각경』에 따라서 세운 원각전圓覺殿이다. 전각 속에는 중앙에 불상을 안치하는데, 석가모니 한 분을 안치하거나 아니면 법신法身, 보신報身, 화신化身의 삼불삼신三佛三身을 봉안하기도 한다. 양측에는 12원각보살을 안치한다. 쓰촨성四川省 따쭈현大足縣 빠오띵산寶頂山 대불만大佛灣 제29호 굴인 이웬지웨동圓覺洞이 대표적인 예이다. 둘째, 비교적 대규모의 대웅보전大雄寶殿 속에 18나한과 20제천 등과 함께 봉안되는 경우

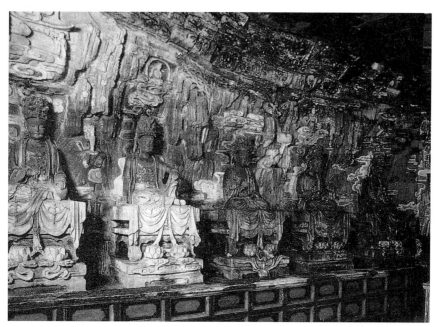

쓰촨四川 따쭈大足 빠오띵산寶頂山 대불만大佛灣 제29굴 이웬지웨동圓覺洞 십이원각보살상十二圓覺菩薩像, 남송南宋

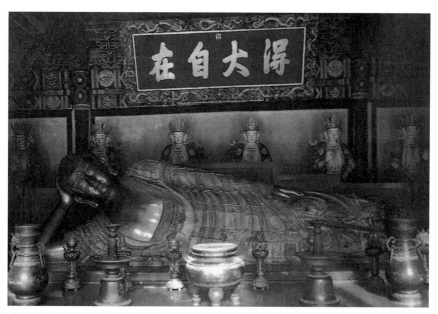

베이징北京 시산西山 시팡푸지웨쓰十方普覺寺(臥佛寺) 와불臥佛, 원元, 1330~1341년

이다. 항저우의 닝인쓰靈隱寺 대웅보전大雄寶殿이 그 예이다. 셋째, 와불상臥佛像 옆에 안치되는 경우이다. 베이징 시산西山 시팡푸지웨쓰十方普覺寺(臥佛寺)가 그 예이다. 이 형식은 예가 많지 않기 때문에 쟁론이 되고 있다.

『원각경』과『유마경』, 『능엄경楞嚴經』 등은 선종에서 사용하는 경전으로, 12원각보살은 항상 선종 묘당廟堂에 봉안된다. 선종은 한화불교에서 가장 대표적인 종파이다. 특히『원각경』은 그 유래가 모호하여 한족 승려에 의해 찬술되거나 역출되었을 가능성이 크다. 조상의 형식으로 보면, 12원각보살은 분명 한화불교에서만 볼 수 있는 독특한 보살이다.

6. 지장보살

지장보살地藏菩薩(乞叉底蘗婆, 크시티가르바Kṣitigarbha) 명칭의 유래를 『지장십륜경地藏十輪經』에서는 "참을성이 대지와 같아 동요되지 아니하고, 그 사려가 지장과 같다(安忍不動猶如大地, 靜慮深密猶如地藏)"라고 기록하고 있다. 불경에 의하면, 그는 석가모니불의 부탁을 받아 석가 입멸 후 미륵이 강생하기 전에 중생들을 제도하는 역할을 한다. 이 때 그는 대서원大誓願을 발하여, 육도윤회하는 중생들을 제도하고 각종의 고난으로부터 구하여 성불할 수 있도록 하겠다고 하였다. 이로 인하여 대원지장大願地藏이라고도 한다.

대원이란 첫째, 효도로 부모를 공양하는 것이며 둘째, 중생을 위하여 일체의 난행難行과 고행苦行을 부담하는 것이다. 셋째, 중생의 요구를 만족시켜주고 대지大地로 하여금 초목 화과가 잘 성장하게 하는 것이며 넷째, 질병을 제거하는 것이며 다섯째, 지옥의 중생들을 제도하고, 제도하지 못한다면 성불하지 않는다는 것이다. 이 내용들 중에서 효도는 불교가 한화된 이후 중국의 상황에 따라 첨가된 내용이며, 또한 농업을 보호하는 역할도 농업국인 중국의 상황을 고려한 것이다. 지장보살의 역할이 일체의 고난에서 중생들을 구제하는 것이므로 중생들의 마음 속에 그 존재가 쉽게 자리잡게 되어, 지장이 관음

다음으로 민간에 가장 많은 영향을 준 보살이 되었다.

일설에 의하면, 지장보살은 신라국新羅國에 강생하여 김교각金喬覺이라는 왕자로 태어났다. 기골이 장대하였고, 후에 지장비구地藏比丘라고 불리웠다. 당 고종高宗 때에 중국의 여러 곳을 참방하고, 수년 동안 여행을 하다가 마침내 지우화산九華山—지금의 안후이성安徽省 칭양시엔青陽縣에 위치해 있으며, 동남東南 제일산第一山이라고 불린다—에서 수행하였다. 몇 년 후에 지방 신사紳士인 제갈절諸葛節 등은 신라 왕자인 김교각이 동굴을 파고 수행하는 것을 보고, 그를 위하여 땅을 기진하고 사원을 세우고자 하여 땅주인을 찾았다. 땅주인인 민공閔公이 지장비구에게 얼마 만큼의 땅이 필요한지 물어 보자, 그는 가사袈裟로 덮을 만큼의 땅이면 충분하다고 대답하였다. 이에 민공이 허락하자, 지장비구의 가사가 계속 커지면서 지우화산 전체를 덮으므로 민공이 산 전체를 기진하였다고 한다. 민공은 지장을 호법하였으며, 그의 아들도 지장을 좇아 출가하였다. 법명은 도명道明이다. 지장비구는 수십 년 동안 이 산에서 거주하다가 성당 개원 26년(738) 7월 30일에 입적하였는데, 속세의 나이로는 99세였다. 입적한 후 육신이 썩지 않은 채 탑 속으로 들어갔다고 한다.

지우화산의 육신전肉身殿은 지장보살이 중국에 와서 화신한 후 성도한 곳이라고 전한다. 후대에 사원에서 이 날을 지장보살의 열반일로 삼아 지장법회를 거행한다.

지장보살은 신라 왕자의 화신이기 때문에 대보살들과는 다른 모습이다. 즉 항상 출가한 비구의 모습을 하고 있다. 지장보살상은 오른손에는 석장錫杖을, 왼손에는 여의보주如意寶珠를 잡고 있는 것이 일반적 모습이다. 석장은 중생들을 애호愛護하거나 계율戒律을 잘 지키는 것을 나타내며, 여의보주는 중생들의 소원을 만족시켜 주는 것을 상징한 것이다. 지장보살의 협시는 청년과 노인으로, 민공과 그의 아들이다.

당대 이후에 한화불교가 더욱 세속화되면서 한족 본래의 미신이나 전

안후이安徽 칭양시엔青陽縣 지우화산九華山 육신전肉身殿, 당唐, 794년, 청대淸代 재건

설·풍습 등과 습합하여, 관음과 지장은 가장 중국적인 보살로 자리잡는다. 관음의 역할은 구도救度하여 사람을 살리는 것이며, 지장은 주로 구발귀신救拔鬼神하는 것이다. 따라서 지장보살을 유명교주지장왕보살幽冥敎主地藏王菩薩이라고 한다.

각종 소설 등에서 지옥을 법정法庭과 감옥監獄이 있는 하나의 대법원大法院같이 묘사하고 있다. 대법원의 원장급인 염라대왕閻羅大王은 구체적인 일을 판단하는 역할을 한다. 반면 지장보살은 대법원의 원칙을 장악한 불교의 대표로서, 일상 생활의 일은 상관하지 않는다. 염라대왕은 인간적인 면이 전혀 없

는 존재이며, 지장은 중생들을 지옥에서 구제해 주는 자비로운 존재이다. 따라서 사람들은 망령亡靈을 제도하기를 원할 때 지장보살에게 소원을 빈다. 사람들은 살아서는 관음에게, 죽어서는 지장에게 자비를 구하는 것이다. 이로 인하여 관음과 지장은 한화불교의 가장 중요한 예배 대상이 되었던 것이다.

제7장

관세음보살觀世音菩薩

1. 관세음보살과 푸투워산普陀山

관세음觀世音(아발로키테스바라Avalokiteśvara)은 광세음光世音, 관자재觀自在, 관세자재觀世自在라고 번역된다. 음역은 아피로길지사파라阿婆盧吉低舍婆羅, 아박로지다이습벌라阿縛盧枳多伊濕伐羅이다. 관음은 관세음의 약칭이다. 관음이라는 약칭은 남북조시대부터 이미 통용되었다.

『묘법연화경妙法蓮華經』「보문품普門品」에 의하면 관세음보살은 대자대비보살大慈大悲菩薩로, 능히 33가지로 화신할 수 있으며, 12 대난大難에서 중생들을 구제할 수 있다고 한다. 즉 중생들이 고난을 당할 때 그의 명호를 외우면, 보살이 그 소리를 듣고 즉시 고난에 빠진 중생을 구해 준다는 것이다. 그는 지위고하를 따지지 않고 사람들을 구해 주기 때문에 대자대비구고구난관세음보살大慈大悲救苦救難觀世音菩薩이라고 존칭된다. 이 존호는 대비大悲라고 약칭된다.

관음은 남북조 시대에 이미 보편적인 민간 신앙으로 수용되었다. 이는 뚠황 뭐까오쿠敦煌 莫高窟에 남아 있는 수·당대의 40여 개의 법화경변法華經變 중에서 관세음을 주인공으로 하는 보문품의 내용이 반 이상을 차지하고 있는 점에서도 확인된다. 벽화는, 죄를 저지르려는 사람이 관음의 이름을 외우면 스스로 그러한 일을 하지 않게 되고, 사형장에서 명호를 외우면 사형을 집행하는 칼이 부러진다는 내용이다. 비록 이러한 장면은 환상적이고 비현실적인 내용이지만 당시의 민간 신앙을 대변하는 것이어서, 관세음보살이 사람들에게 가장 많은 영향을 주었던 것임을 입증해 준다.

관음의 도량은 저쨩성浙江省 저우산군도舟山群島에 있는 푸투워산普陀山이다. 당대 대중 연간(大中, 847~860)에 인도 승려가 이곳에 와서 자기의 손가락 열 개를 태우면서, "친히 관세음보살이 현신하여 설법하는 것을 보고자 하여 일곱 색깔 보석을 바친다(親睹觀世音菩薩現身說法, 授以七色寶石)"라고 한 후에, 이곳이 관음도량의 성지가 되었다고 한다. 『대방광불화엄경』에는 관

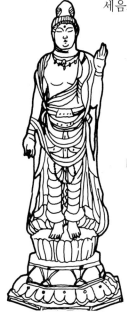

관세음보살觀世音菩薩

세음보살이 포탈라카Potalaka(普陀洛伽)산에서 설법한다고 기록하고 있어, 이 산을 푸투워普陀라고 한다. 한역漢譯으로는 소백화小白華이며, 석언釋言으로는 해안고절처海岸孤絶處이다. 일본 임제종臨濟宗의 명승인 혜악慧萼은 대략 대중 12년(858)과 함통咸通 5년(863)을 포함하여 4번 정도 입당하였다. 그는 우타이산五臺山에서 관음상을 가지고 일본으로 가기 위하여 푸투워산을 지나가는 도중 태풍을 만나 귀국이 좌절되었다. 이에 관음에게 기도를 드렸더니 일본으로 귀국하지 말고 당에 남으라는 영시靈示를 받는다. 그는 푸투워산 차오인동潮音洞 앞의 자죽림紫竹林에서 그 곳 사람들과 함께 불긍거관음원不肯去觀音院을 세웠는데, 이것이 관음도량의 시작이다. 북송대北宋代가 되어 사원이 더욱 확장되었다.

중국에서 관세음의 탄생일은 음력 2월 19일이며, 성도일은 6월 19일이고, 열반일은 9월 19일이라고 한다. 매년 이월, 유월, 구월에 참배자들의 수가 많은 것도 이러한 연유에서이다.

2. 6관음六觀音과 7관음七觀音

육도윤회六道輪廻란 생명을 가진 모든 중생(인간도 포함)들이 6개의 다른 세계를 윤회한다는 것이다. 6가지 다른 상황을 육도六道 혹은 육취六趣라고 한다. 즉 지옥도地獄道, 아귀도餓鬼道, 축생도畜生道, 아수라도阿修羅道(일종의 惡神), 천도天道, 인도人道이다. 중생들은 각각의 세계에서 행했던 행동에 따라서 다음의 세계로 윤회하게 된다. 이것은 중생들이 가야 하는 길이기 때문에 육도라고 하며, 각자의 업에 의해 다음 세계가 결정되기 때문에 육취

天台宗	密教	破障內容
大悲觀音	千手千眼觀音	"地獄道" 三障
大慈觀音	聖觀音	"惡鬼道" 三障
師子無畏觀音	馬頭觀音	"畜生道" 三障
大光普照觀音	十一面觀音	"修羅道" 三障
天人丈夫觀音	准胝觀音	"人　道" 三障
大梵深遠觀音	如意輪觀音	"天　道" 三障

표 6. 육관음六觀音

라고 한다.

인간은 물론 천신天神도 윤회의 과정에서 벗어날 수 없지만, 불이나 보살, 연각緣覺(二等의 菩薩), 성문聲聞―나한羅漢 중에 친히 석존의 가르침을 들은 자―은 윤회에서 벗어나 영생永生의 극락세계에 들어갈 수 있다. 극락세계는 지위가 높은 곳에서부터 불계佛界, 보살계菩薩界, 연각계緣覺界, 성문계聲聞界의 네 종류로 구분되며, 사성계四聖界라고 한다. 육도사성六道四聖을 합하여 십계十界라고 한다.

관음은 육도의 중생을 제도하기 위하여 삼장三障―불법佛法을 믿고 수행하는 데 방해가 되는 세 가지 장애障碍―을 깨뜨린다. 삼장 중 번뇌장煩惱障은 탐貪, 진瞋, 치痴 등의 마음으로부터 나오는 번뇌를 말한다. 업장業障은 신身(行爲), 구口(言談), 의意(思想)에서부터 기인되는, 불법에 방해가 되는 사상이나 행위이며, 보장報障은 지옥이나 아귀, 축생 등의 도에 가게 될 악보惡報이다.

관음은 삼장을 깨뜨리기 위해 화연化緣에 따라서 변신變身(化身)한다. 화신은 모두 6종류인데, 6관음六觀音이라고 한다. 천태종天台宗과 밀교에서 6관음의 명칭은 각기 다르며, 모습을 보고 구분한다. 그 내용은 표 6과 같다. 이들 6관음에는 불공견삭관음不空羂索觀音이 준지准胝(准提)관음을 대신하거나

7관음으로 첨가되기도 한다.

성관음聖觀音은 표준이 되는 대표적 관음상으로, 정관음正觀音이라고도 한다. 연화좌 위에 결가부좌의 아미타불이 새겨진 천관天冠을 머리에 쓰고 있다. 오른손은 반개한 연화를 잡고 있으며, 왼손은 대비시무외인大悲施無畏印 (팔을 가슴 앞까지 들어올려 엄지와 약지를 맞닿게 하여 원圓을 만들고 나머지 손가락은 세우는 자세)을 맺고 있다.

천수천안관음千手千眼觀音은 사원에서 흔히 볼 수 있다. 2가지의 조성 방법이 있다. 하나는 실제로 천 개의 손을 제작하는 방법이다. 법신法身 8개의 손은 가장 크게 만들고, 그 중 2개는 합장하게 하며, 보신 40개의 손은 조금 작게 만들고, 그 중 2개의 손은 합장하게 하고, 나머지 44개의 손은 각각 법기法器를 가지며 화신 952개의 손은 각각 손 안에 1개의 눈을 만들어 넣고 공작이 날개를 펴듯이 5~10개의 층으로 배열하는 것이다. 다른 하나는 일반 사원에서 흔히 사용하는 방법으로, 조형을 간단하게 제작하는 것이다. 두 눈이 새겨져 있는 양 손 아래에 각각 좌우로 20개의 손을 두고, 손 안에 각각 1개의 눈을 새겨 모두 40수 40안을 만드는 것이다. 이 숫자에 25유有를 곱하면 천수천안이 된다. 25유는 삼계三界 중 25종류의 유정有情이 각각의 환경에 존재하는 것을 뜻한다.

욕계십사유欲界十四有는 4악취惡趣, 4주洲, 6욕천欲天이며, **색계칠유**色界七有는 4선천禪天과 초선천初禪天에서 나온 대범천大梵天, 4선禪에서 나온 정거천淨居天·무상천無想天이고, **무색계사유**無色界四有는 4공처空處이다.

마두관음馬頭觀音은 머리가 말 머리 형태(말 머리 위에 작은 불상이 앉아 있음)를 하고 있다. 요즘 사원에서 볼 수 있는 마두관음이 분노형의 중년 남자로 표현되어 있는 것은 중국인들이 각색한 것이다. 전체적인 형태는 보살신을 하고 오른손에는 연화를, 왼손에는 무기(일반적으로 손잡이가 긴 큰 도끼)를 잡고 있다. 자세는 좌상과 입상이 있다. 위엄을 갖추고 마귀를 굴복시키는 모습으로 마두명왕馬頭明王이라고 한다.

십일면관음十一面觀音은 11개의 얼굴을 갖고 있다. 이것은 보살이 10지十地(대승보살大乘菩薩이 수행해야 하는 10개의 단계)의 수행을 통하여 최후에 공덕이 원만하게 됨에 따라서 마지막 11지十一地인 불지佛地에 이른다는 것을 뜻한다. 십일면관음의 모습을 서술한 경전으로는 북주北周의 야사굴다耶舍崛多가 번역한 『십일면관세음신주경十一面觀世音神呪經』, 당대 현장玄奘이 번역한 『십일면신주심경十一面神呪心經』, 당대 불공不空이 번역한 『십일면관자재보살심밀언염송의궤경十一面觀自在菩薩心密言念誦儀軌經』 등이 있다. 각 경전의 내용이 조금씩 다르기 때문에 사원에서 봉안되는 십일면관음의 형상도 약간씩 차이가 있다. 일반적으로 전면前面 3면은 자비로운 모습을 하고, 좌측 3면은 진노상瞋怒相으로, 우측 3면은 흰 치아를 드러내고 있는 보살의 형상을 하고 있다. 그리고 뒷면 중간의 일 면은 분노하면서 고함지르는 모습이며, 머리의 정상부에는 불면佛面이 있다. 머리에는 보관을 쓰고, 그 중앙에 아미타불이 새겨져 있다. 손은 2비臂와 4비의 두 가지 형식이 있다. 2비는 왼손으로 연화를 잡고 오른손으로 시무외인을 하면서 손가락으로 염주를 하나 가지고 있다. 4비는 오른쪽 첫째 손으로 염주를 잡고, 둘째 손으로 시무외인을 하며, 왼쪽 첫째 손으로 연화를, 둘째 손으로 정병을 잡고 있다.

불공견삭관음상不空羂索觀音像은 『불공견삭신변진언경不空羂索神變眞言經』에 2종류가 기록되어 있다. 10면10비, 3면4비, 3두6비 등이다. 보통 사원에서는 3두6비상을 봉안하는데, 3면에 각각 3개의 눈이 있다. 가운데는 자비상이, 왼쪽에 분노상(머리 칼이 쭈뼛하게 치솟아 있음)이, 그리고 오른쪽에 흰 치아를 드러낸 모습의 상이 있다. 6개의 손 중에 첫 번째 손은 대비시무외인大悲施無畏印을 취하고 있고, 나머지 5개의 손으로 견삭羂索―고대 인도에서 동물을 잡을 때 사용하던 끈으로, 5가지 색으로 구성되어 있음―, 연화蓮花, 극극(三叉戟), 월월 혹은 부부, 여의보장如意寶杖을 각각 들고 있다.

준지准胝(칸디Candi)는 준제准提라고 하며, 마음이 깨끗하다는 뜻이다. 준지관음은 항상 여성의 모습으로, 3목18비三目十八臂이다. 3개의 눈은 혹惑,

업業, 고苦로부터 벗어나게 하는 자비로운 눈을 뜻한다.

여의륜관음如意輪觀音은 항상 6비의 금신상金身像이다. 오른쪽 첫 번째 손으로 턱을 받치고 있어 사유상思惟相이라고도 한다. 왼쪽 첫 번째 손은 광명산光明山을 어루만지고 있으며, 나머지 4개의 손으로 여의보주, 윤보輪寶(轉法輪), 염주, 연화를 잡고 있다. 여의륜의 법호는 여의보주와 윤보에서 연유한 것이다. 6관음과 7관음은 요즘 사원에서 흔히 볼 수 있는 존상들이다.

3. 원통전圓通殿, 32응三十二應과 33신三十三身

관음을 주존으로 하는 불전佛殿을 대사전大士殿, 보살전菩薩殿이라고 한다. 이곳은 관음을 중간에, 문수를 왼쪽에, 보현을 오른쪽에 모시기 때문에 3대사전三大士殿이라고도 한다. 관음이 원통圓通의 존호를 가지고 있기 때문에 관음만 안치하는 전각을 원통전圓通殿이라고 한다. 대표적인 예로 푸투워산의 푸지쓰普濟寺 대원통전大圓通殿이 있다. 전각 속 양측에는 관음32응觀音三十二應과 33신三十三身이 봉안되어 있다.

관음은 여러 가지 분신分身으로 나타나 설법한다. 『법화경法華經』 「관세음보살보문품觀世音菩薩普門品」에서는 33신으로, 『능엄경楞嚴經』에서는 32응(중생들의 원하는 바에 응하여 변하는 모습이 32가지임)으로 기록하고 있다. 내용은 비슷하다. 원통전의 존상들은 대칭되게 배치된다. 『섭무애경攝無碍經』 등 각종 경전의 기록과 의궤, 실제 사원에 배치되어 있는 존상들은 다음과 같다.

불신佛身은 불의 전형적인 모습이다. 왼손은 정인定印으로, 손바닥을 편 채 무릎 앞에 두고 있으며, 혜인慧印을 취한 오른손은 가슴 앞까지 들어올려 엄지와 검지를 맞대어 원형圓形을 만들고, 나머지 손가락을 펴는 설법상說法相을 맺고 있다.

벽지불신辟支佛身(緣覺身)은 중년 승려의 모습으로, 얼굴은 희고 두 손을

저짱浙江 푸투워산普陀山 푸지쓰普濟寺 대원통전大圓通殿 관음상觀音像, 청淸

합장하고 있으며, 복의福衣를 입고 있다.

　　성문신聲聞身은 젊은 승려의 모습으로, 역시 얼굴이 희고 손으로는 삼의
함三衣函(소형 옷상자)를 들고 있으며, 몸에는 승가리의僧伽梨衣를 입고 있다.

　　범왕신梵王身은 얼굴이 4면面으로, 각 면에는 3개의 눈이 있다. 팔이 8개
이며 다리는 2개이다. 얼굴은 희며 천관을 쓰고 있다. 천의와 영락을 걸치고
가사를 입고 있다. 8개의 손 중에서 여섯 개는 각각 저杵, 군지軍持(水瓶), 연
화, 백불자白拂子, 검劍, 경鏡을 쥐고 있다. 나머지 두 손 중에 한 손은 들어올
렸으며, 다른 손은 시무외인을 하고 있다.

제석천신帝釋天身은 얼굴이 희고 보관을 쓰며 영락과 천의를 걸치고 있다. 왼손은 들어올렸으며, 오른손은 저를 잡고 있다.

자재천신自在天身은 흰 얼굴에 손으로 붉은 연화를 들고 있으며, 보관을 쓰고 왕의 복장을 하고 있다.

대자재천신大自在天身은 자주빛 얼굴을 하고 천관을 쓰고 있으며, 영락 장식에 천의를 입고 있다. 검은 색의 물소나 멧돼지를 타고 있으며 양손으로 검을 잡고 있다.

천대장군신天大將軍身은 홍색 얼굴에 합장한 왕의 모습이다.

비사문천신毘沙門天身은 황색 얼굴에 분노상이다. 머리에 보관을 쓰고 왼손에는 보탑寶塔을, 오른손에는 보검寶劍을 잡고, 몸에 갑옷을 입고 있다.

소왕신小王身은 홍색 얼굴을 하고 보관을 쓰고 있다. 홍색의 왕자 옷을 입고 있으며, 합장하고 있다.

장자신長者身은 백색 얼굴에 귀족의 복장을 하고 있다. 부귀인의 모습으로, 손으로 여의보주를 잡고 있다.

거사신居士身은 백색 얼굴에 귀족의 복장을 하고 있다. 귀족 중에서도 학식이 있는 모습으로, 손에는 마니보주摩尼寶珠를 들고 있다.

재관신宰官身은 홍색 얼굴에 관원의 복장을 착용하고 있다. 대관료의 모습으로 합장하고 있다.

브라흐만신婆羅門身은 홍색 얼굴에 고승의 복장과 모습을 하고 있다. 양손으로 석장을 잡고 있다.

비구신比丘身은 주름진 홍색 얼굴에 위엄있는 노승의 모습이다. 머리에 두건(혹은 頭光)을 쓰고 가사를 입고 있다. 손에는 발鉢을 잡고 있다.

비구니신比丘尼身은 흰 피부에 통통한 늙은 비구니의 모습이다. 복의福衣를 입고 있으며, 손으로 붉은 연화를 잡고 있다.

우바새신優婆塞身은 얼굴과 눈썹이 흰색이다. 기워서 입은 가난한 사람의 복장에, 향로 등 향과 관련된 물건을 들고 있다.

우바이신優婆夷身은 흰 얼굴에 긴 머리를 한 여인의 모습이다. 반쯤 치아를 드러내고 있으며, 오른손으로 연화를 들고 있다.

장자부녀신長者婦女身은 흰 얼굴에 천녀天女의 모습과 장식을 하고 있으며,

거사부녀신居士婦女身은 흰 얼굴에 학식이 있는 귀부인의 모습과 장식을 하고 있다.

재관부녀신宰官婦女身은 흰 얼굴에 중년 귀부인의 모습과 장식을 하고 있으며,

브라흐만부녀신婆羅門婦女身은 흰 얼굴에 빈곤한 중년 여인의 모습과 장식을 하고 있다.

동남신童男身은 흰 얼굴의 어린아이 모습으로, 보의寶衣를 걸치고 연화를 들고 있으며,

동녀신童女身은 옥색玉色 얼굴의 소녀 모습으로 장식하고 있으며, 청색 연화를 들고 있다.

천신天身은 붉은 연화색의 얼굴에, 백복白服의 천의를 입고 있다. 왼손에는 연화함(연화가 가득 든 소합)을 들고 있으며, 오른손은 연화를 잡고 있다.

용신龍身은 푸른 얼굴에 머리 위에 용두龍頭가 있다. 혹은 머리 자체가 용두龍頭의 모습을 하는 경우도 있다. 분노의 모습으로 양손에는 검은 색의 구름 꽃을 들고 있다.

야차신夜叉身은 붉은 색의 얼굴에 화염관火焰冠을 쓰고 있다. 눈에서 빛이 나며, 양손으로 저를 잡고 있다.

건달바신乾闥婆身은 붉은 색 얼굴에 팔각관八角冠을 쓰고 있다. 관 주위에는 화염 모습의 두발이 표현되어 있다. 왕의 융복戎服을 착용하고 있다. 왼손에는 피리를 들고, 오른손에는 보검을 잡고 있다.

아수라신阿修羅身의 얼굴은 삼 면이며, 청색의 분노상을 하고 있다. 붉은 팔을 노출시키고 있는데, 보통 여섯 개의 팔을 하고 있다. 양손은 합장하고,

나머지 손으로 칼이나 장杖, 금인金印을 잡고 있다.

가루라신迦樓羅身은 흑청색의 얼굴을 하고 있으며, 몸은 사람이지만 어깨에 날개가 달린 새의 형상이다. 왼손은 허리에 두고 있으며, 오른손으로 금강구金剛鉤를 잡고 있다.

긴나라신緊那羅身은 붉은 색 얼굴에 말 머리나 사슴 머리를 하고 있다. 반 나체의 모습으로 손에 악기를 들고 있다.

마후라가신摩睺羅伽身은 귀족의 모습으로, 머리 위에는 뱀의 형상이 있다. 혹은 뱀의 모습으로 얼굴을 대신하는 경우도 있다. 손에 생笙이나 세요고細腰鼓 등을 칠 때 사용되는 북채鼓杖를 가지고 있다.

집금강신신執金剛神身은 붉은 색 얼굴에 분노하는 모습이다. 갑옷을 입고 있으며, 갑옷 위에는 불꽃 모양의 끝이 뾰족한 것이 있다. 왼손은 허리에 두고, 오른손으로 금강저를 잡고 있다. 항상 짐승의 가죽으로 만든 전포戰袍를 입고 있다. 이 상들은 경전의 기록과 거의 동일한 형태로 표현된다.

4. 33관음三十三觀音

33관음은 33가지의 관음상을 말한다. 관음상은 돌이나 나무, 상아, 도자기 등 다양한 재료를 이용하여 만든다. 관음상은 당·송 이후에 한화되면서 중국 장인들에 의해 끊임없이 조성되었다. 신앙의 대상으로 제작되기도 하였지만, 감상용으로 만들어지기도 하였다. 또한 사원에서만 제작되었던 것이 아니라 일반 사람들에 의해서도 개인적인 이유로 만들어졌다. 삼십삼 관음의 명호名號와 특징은 다음과 같다.

양지관음楊枝觀音은 손에 정병淨瓶과 버들가지를 든 입상이다. 근대에 가장 많이 보이는 관음의 도상이다. 비정통적인 전당殿堂이나 민간에서는 성관음聖觀音의 역할을 대신한다. 머리에 여성용 모자를 쓰거나 큰 수건을 어깨에 걸친다.

용두관음龍頭觀音은 구름 속에서 용을 타고 있는 모습이다. 주로 그림으로 그려지며 걸작이 많다.

독경관음讀經觀音은 바위 위에 앉아서 경권經卷을 손에 쥐고서 읽고 있는 모습이다. 이 존상은 학식있는 사람들이 좋아한다.

원광관음圓光觀音은 등뒤에 활활 타오르는 화염 형태의 원광이 있다.

유희관음游戱觀音은 광활한 배경에 오색五色의 상서로운 구름 위에 표현된다.

백의관음白衣觀音은 승가僧家의 계율에 백의를 착용하는 것을 금하기 때문에 그 수가 매우 적다. 한족들도 백의를 상복喪服(孝衣)이라고 여겨 금기시한다. 일반적으로 왼손에는 연화를 잡고 오른손은 여원인을 취한다.

연와관음蓮臥觀音은 연못 속의 연화 위에 누워 있다.

농견관음瀧見觀音은 험준한 산에서 떨어지는 폭포나 흐르는 물을 보는 모습으로, 문인들이 좋아하는 존상이다.

시약관음施藥觀音은 오른손으로 뺨을 받치고 있으며, 왼손은 무릎 위에 두어 연화를 어루만지는 모습을 하고 있다.

어람관음魚籃觀音은 발로 오어鼇魚를 밟고서 고기가 가득 담긴 어망을 들고 있는 모습이다. 『서유기西遊記』에 이 관음에 대한 고사가 있는데, 고기를 낚아 요귀妖鬼를 항복시킨다는 내용이다. 관음의 명호는 여기에서 유래된 것이다.

덕왕관음德王觀音은 암반에 앉아 있으며, 손에 나뭇가지로 만든 지팡이를 들고 있다.

수월관음水月觀音은 달이 물 속에 비친 듯한 모습으로 제작된다. 물 속의 달은 여러 가지 법에 실체가 없다는 것을 비유한 것이다. 이 상은 철학적인 내용을 지니고 있기 때문에 문인들이 좋아하는 존상이다.

일엽관음一葉觀音은 물 위에 표류하는 연화 위에 앉아 있다.

청경관음靑頸觀音은 밀교의 존상으로, 중국에서는 예가 비교적 적고, 일

본에 많은 편이다. 고대 인도의 전설에 의하면, 항마대신降魔大神인 시바가 바다를 오염시키는 독약을 삼켰는데, 이 약이 목에 퍼져서 목이 푸르게 되었다고 한다. 청경靑頸은 시바신을 가리킨다. 관음도 마귀를 항복시켜 중생들을 구해 주기 때문에, 독약을 복용하고 목이 청색으로 변한 시바신의 고사와 습합되어 만들어진 존상이다. 그러나 이 이야기는 중국에서는 유행하지 않았다.

위덕관음威德觀音은 암반에 앉아서 왼손으로 연화를 잡고 있다.

연명관음延命觀音은 불상이 새겨진 모자를 쓰고 있다.

중보관음衆寶觀音은 땅 위에 앉아 있으며, 오른손으로 땅을 가리킨다. 왼손은 무릎 위에 둔다.

암호관음岩戶觀音은 산의 동굴 속에서 양반다리를 하고 앉아 있는 모습을 하고 있다.

능정관음能淨觀音은 암반에 기대어 서서 바다를 바라보면서 사유하는 모습이다.

아누관음阿耨觀音의 아누Anu는 극히 미세한 것도 볼 수 있다는 극미極微의 뜻이다. 천안天眼과 윤왕안輪王眼을 갖추고 있으며, 능히 불과佛果를 얻을 수 있는 보살이다. 그림으로 그려질 때에는 망망대해를 바라보는 모습으로 그려진다.

아마디관음阿摩提觀音은 사자를 타고 있으며, 몸에서 화염광을 발하고 있다. 밀교의 존상으로, 청대淸代 말기 이후에는 조상의 예가 드물다.

엽의관음葉衣觀音은 바위 위에 풀잎을 깔고 앉아 있다. 중국에서는 예가 드물다.

유리관음琉璃觀音은 향왕보살香王菩薩, 향왕관음香王觀音이라고 하며, 손에 향로를 들고 있다.

다라존관음多羅尊觀音의 다라Tārā는 눈, 눈동자를 뜻한다. 이 상은 합장하여 청연화靑蓮花를 들고 있는 중년 여인의 모습이다. 밀교의 존상으로, 중국에서는 드문 예이다.

합리관음蛤蜊觀音은 합리(조개) 위에 앉아 있으며, 그림으로 그릴 때에는 조개를 펼친 상태에서 그 사이에 존상을 묘사한다.

육시관음六時觀音은 인도의 시간적인 개념과 관련된다. 그 개념에 의하면, 하루는 낮과 밤으로 나뉘며 낮은 다시 해 뜨기 전의 새벽, 해가 있는 낮, 그리고 해가 진 후로 나뉜다. 밤은 초야初夜, 중야中夜, 후야後夜로 구분된다. 이를 육시라고 하여, 불교도들이 매일 여섯 번의 불법을 봉행하는 기준이 된다. 육시보살의 명칭도 여기에서 유래되었다. 이 보살은 일반적인 거사의 모습을 하고 있으며, 그 예는 매우 드물다.

보자관음普慈觀音은 대자재천大自在天이 화신한 모습이다.

마랑부관음馬郎婦觀音은 전설과 관련된다. 당唐 원화연간元和年間(806~820)에 쌴씨성陝西省에 아름다운 여인이 1명 있었는데, 많은 사람들이 그 여인을 아내로 맞이하고자 하였다. 그녀는 하루 저녁에 「보문품普門品」을 다 외울 수 있는 사람에게 시집 가겠다고 하자 28명이 경전을 외웠다. 그녀가 다시 『금강경金剛經』을 외우기를 요구하자 10여 명이 외웠다. 또 다시 『법화경法華經』을 외울 것을 요구하였고 3일 후 마馬씨의 남자가 『법화경』 7권을 외웠다. 그러나 결혼 전에 이 여인은 죽어서 부패하여 장사를 치르게 된다. 후에 노승老僧이 석장錫杖으로 무덤을 파보니 시신이 황금으로 변해 있었다. 노승은, 이것은 성인의 행동이라고 말한 후에 공중으로 홀연히 사라져 버렸다. 마랑부관음은 이러한 고사의 배경에서 각색된 것이다. 보통 여인의 모습이다.

합장관음合掌觀音은 합장하는 것이 특징이다.

일여관음一如觀音은 구름을 타고 비행하는 모습이다.

불이관음不二觀音은 물 속의 연잎 위에 앉은 채, 두 손은 약간 아래로 내리고 있다.

지련관음持蓮觀音은 연잎 위에 앉아서 양손으로 연화를 잡고 있으며, 소녀의 얼굴을 하고 있다.

쇄수관음灑水觀音은 적수관음滴水觀音이라고도 한다. 오른손으로 병을

잡고 물을 따르는 자세를 하고 있다. 도자기로 만든 상에서는 유약으로 물방울을 살짝 표현한다.

삼십삼 관음 이외에 청말 이후에는 송자관음送子觀音이 유행한다. 여성적인 존상으로 남자아이 한 명을 안고 있는 모습이다. 이 존상은 부인들에게 상당한 영향을 준 한화불교에서 만들어 낸 존상이다.

5. 해도관음海島觀音

해도관음은 도해관음渡海觀音이라고도 하며, 청말 이후의 한화사원에서 흔히 볼 수 있는 아름답고 인기있는 군상이다. 대웅보전의 불좌판벽佛座板壁 뒤쪽에 조성되어 후문을 바라보고 있거나 단독으로 봉안되기도 한다. 양손에 정병과 버들가지를 쥐고, 보탈라카산의 산과 바다 사이에 앉아 있는 형상이 일반적인 모습이다. 그 주위에는 선재善財 53인 중의 인물이나, 관음이 8난八難으로부터 구제한 중생들에 관한 내용들이 소상塑像 형식으로 조성된다.

『화엄경』「입법계품入法界品」에 선재동자는 복성장자福城長者의 오백 아들 중 한 명이라고 전한다. 그가 출생할 때 여러 가지 보물이 용출하여 선재라고 이름하였다. 그는 문수보살의 계시를 받아 구법하고자 남쪽으로 가서 53명의 선지식善知識(능히 중생들에게 보리심을 발하여 불법을 구하는 불가의 사람으로 사람들을 인도할 수 있는 존재)을 참배한다. 그 중에 28번째로 참배한 선지식이 동양東洋 자죽림紫竹林에 거처하는 관음이었다. 그와 관음과의 관계는 이러한 사실 뿐이지만, 언제부터인지 확실하진 않으나 선재가 동자童子로서 관음을 참배하는 형상이 관음의 좌협시로 변하였다. 우협시는 용녀龍女인데, 용녀는 20제천諸天 중의 한 분인 사갈용왕娑竭龍王의 딸이다. 그녀는 매우 지혜로워서 8살에 석가모니불을 알현하고, 남자의 몸으로 변하여 성불하였다고 한다. 경전에 보이는 관음과 선재는 관계가 없는데, 하나의 도상으로 조합된 이유는 알 수 없다. 결과적으로 관음과 선재동자의 관계는 신앙과 연관

안씨安西 위린쿠楡林窟 제3굴 서벽 남측 보현경변普賢經變 중 당승취경도唐僧取經圖, 서하西夏, 남측, 수

된 것으로 생각된다.

　일반 중생들은 불경의 내용에 집착하기 보다는 오히려 『서유기』에 등장하는 인물이나 내용 등에 관심을 갖는다. 따라서 청말 이후의 불교에서는 『서유기』에 나타나는 관음상이 조각가의 중요한 작품 대상이었다. 해도관음도 이러한 흐름의 영향을 받았을 것이다. 해도관음이 거처하는 보탈라카산은 선재나 용녀를 포함하여 붉은 색의 아이, 검은 색의 곰 등도 함께 그려진다. 아이와 곰은 『서유기』에서 관음이 쓰는 금金(禁)의 모자로, 산신山神을 지키는 역

항저우杭州 닝인쓰靈隱寺 대웅보전大雄寶殿 관음상觀音像, 청淸

할을 한다. 물론 그 속에는 당승唐僧과 손대성孫大聖, 저팔계猪八戒, 사화상沙和尙, 백룡마白龍馬 등도 그려지거나 조상되는데, 화면의 왼쪽 아래에 위치하는 것이 상례이다. 관음이 발로 오어鰲魚를 밟고 연지蓮池의 금어金魚를 희롱하는 것도 『서유기』의 영향에 의한 것이다.

6. 관음보살의 특징

불은 일반 중생들에게 있어서 존경의 대상이지만 친근감은 없다. 그는 한 족이 아니며, 오로지 내세來世의 문제를 해결하고 중생들에게 왕생往生의 희망을 주는 역할을 하고 있다. 그러나 중생들에게 절박하게 필요한 것은 현실 문제(금생 중의 문제)를 해결해 줄 수 있는 권위와 친근감이 있는 존재였다.

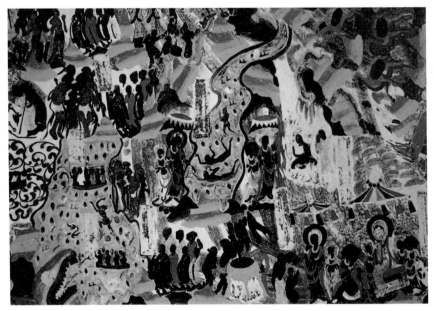

관음구난觀音救難, 뚠황 뭐까오쿠 제420굴 굴정 동측 천정, 수隋

불교의 불과 신들 중에서 관음은 이러한 욕구를 가장 잘 충족시켜 주는 역할을 하였다. 한화불교도들에게 비춰진 관음의 특징은 다음 3가지이다.

첫째, 관음은 현실의 모든 고난을 해결해 주며, 인간 내세의 왕생과는 무관하여 불교에서 가장 현실적인 존재이다. 둘째, 고난 속의 중생들이 관음의 도움을 얻고자 한다면, 그의 이름만 부르면 되는 매우 간단한 방법 때문에 폭넓은 신도를 가질 수 있었다. 셋째, 관음은 모든 사람을 예외없이 구제의 대상으로 삼고 해탈하게 한다. 또한 각각의 상황에 처한 사람마다 각각 다른 모습으로 나타나 구제한다. 그런데 관음은 남자로서, 여자 만이 활동하는 장소에 들어갈 수 없게 되자 여성으로 화신하여 구제하는데, 이로 인하여 우바이優婆夷나 비구니比丘尼에게도 인기가 있다. 비구니 위주의 암자에서 관음상을 모신다든가, 일반 민가에서 관음상을 봉양하는 것은 이러한 이유에서이다. 관음은 한화불교에서 폭 넓은 중생들의 신앙 대상으로, 그것은 한漢민족의 역사와 사회, 민족적 정서와 연관된다.

제8장

호법천신護法天神

1. 제천諸天

제천은 제위존천諸位尊天의 준말이다. 『금광명소金光明疏』에 "외국에서
는 신을 천이라고 부른다(外國呼神亦名爲天)"라는 기록이 있다. 중국에서 외
국의 신을 천 혹은 존천尊天이라고 한다는 내용이다. 존천이란 불교에서 한
부분을 주관하는 천신으로, 인간세의 제왕帝王에 해당된다. 존천은 성불한 것
도 아니며, 보살이나 나한과 같이 불문佛門의 존재도 아니다. 즉 출가한 신이
아니라 재가의 신들이지만 불법을 수호한다. 그들은 대부분 인도의 오래된 신
화 속에서 확인할 수 있는 구체적인 성장 배경을 가지고 있다. 어떤 경우는 신
분이 매우 높은 사람으로 묘사되고 있으며, 혹은 석가모니보다 훨씬 이전에
출생한 경우도 있다. 불교가 발전하고 불법이 광대해지면서 그들도 자연스럽
게 불교에 수용된 것이다. 불교에 수용된 후에 새롭게 각색되었고, 불교가 중
국에 수용되자 완전히 한화되었다. 따라서 중국 천天의 연구에서 고대 인도의
천에 대한 고찰이 원류를 파악하는 데는 도움이 되겠지만, 이미 그 성격이 완
전히 변했기 때문에 비교 연구를 하기는 어렵다. 예를 들어 인도의 『리그베다』
등의 책에서는 천을 이적夷狄의 신으로 간주하기 때문이다.

한화된 제천은 모두 20존으로, 20천이라고 한다. 후대에 불교와 도교가
대립할 때, 어떤 사원에서는 24천이나 28천을 모시기도 했는데, 이것은 도교
의 신들을 수용했던 결과였다. 그러나 순수한 개념에서 이들은 불교의 천으로
볼 수 없기 때문에 20천이 옳은 것이다.

천들은 주로 대웅보전의 양측에 봉안된다. 모두 머리를 약간 숙여서 불에
대해 예의를 표하고 있으며, 전형적인 예는 산씨성山西省 따통大同 화엔쓰華
嚴寺이다. 최근에 조성된 항저우杭州의 닝인쓰靈隱寺나 푸투워푸워띵산普陀
佛頂山의 후이지쓰慧濟寺 등의 천들은 모두 화엔쓰의 것을 기준으로 하여 만
들어진 것이다. 베이징 파하이쓰法海寺 대전大殿의 명대 벽화와 같이 대웅보
전의 양측 벽에는 제천예불도諸天禮佛圖가 그려진다. 채색된 구름이나 시종侍

從, 법구류法具類, 꽃과 동물 등은 생동감나게 표현된다. 제천의 모습은 당대 이후가 되면서 경전마다 내용을 다르게 기록하고 있다. 또한 도상도 장인들의 사승 관계나 시대·지역의 영향을 받아 다양한 형태로 표현된다.

불전佛前에 제천을 배열하는 순서는 여러 가지 방법이 있지만, 전형적인 두 가지 종류를 소개하고자 한다. 하나는 불교 법회 때 예불의 대열을 상징하는 것으로, 대전의 양측에 배열해 서 있는 것이다. 보통 홀수는 좌측에, 짝수는 우측에 선다. 대범천왕大梵天王(1), 제석존천帝釋尊天(2), 다문천왕多聞天王(3), 지국천왕持國天王(4), 증장천왕增長天王(5), 광목천왕廣目天王(6), 금강밀적金剛密迹(7), 마혜수라摩醯首羅(8), 산지대장散脂大將(9), 대변재천大辯才天(10), 대공덕천大功德天(11), 위타천신韋馱天神(12), 견뢰지신堅牢地神(13), 보리수신菩提樹神(14), 귀자모신鬼子母神(15), 마리지천摩利支天(16), 일궁천자日宮天子(17), 월궁천자月宮天子(18), 사갈용왕娑竭龍王(19), 염마라왕閻摩羅王(20) 등이다. 다른 하나는 금강명도량金剛明道場(熏修道場)을 상징하는 배열 방식이다. 공덕천功德天은 불의 왼쪽에 두고, 변재천辯才天은 불의 오른쪽에 배열하는 방식이다.

제석천帝釋天	대범천大梵天
동방천왕東方天王	북방천왕北方天王
서방천왕西方天王	남방천왕南方天王
월천月天	일천日天
대자재천大自在天	밀적금강密迹金剛
위타천韋馱王	산지대장散脂大將
보리수신菩提樹神	지천地天(牽牢地神)
마리지천摩利支天	귀자모鬼子母
염마라왕閻摩羅王	수천水天(娑竭龍王)

20천의 배치

불교 법회 때 예불 순서에 의한 20천 혹은 24천은 다음과 같다.

제1위는 대범천(摩訶婆羅賀摩, 마하브라흐마Mahābrahmā)이다. 본래 브라흐만교나 힌두교에서 창조의 신이다. 즉 시바와 비슈누와 더불어 브라흐만교와 힌두교의 삼대 신이다.

『마노법전摩奴法典』에 의하면, 범천은 금태金胎(梵卵)에서 출생했다고 한다. 이 때 알껍질이 두 개로 나누어지면서 천지가 되었고, 10개의 생주生主를 만들었다. 또 생주의 도움을 받아 모든 사물이 창조되었다. 이 때 마귀와 재난도 만들어졌다. 대범천은 원래 5개의 머리가 있었는데, 시바가 하나를 제거하여 4개의 머리가 되었다. 머리는 각각 사방을 향하고 있다. 팔도 4개이며, 각각 베다 경전과 연화, 젓가락, 염주 혹은 발鉢을 잡고 있다. 보통 연화좌 위에 앉아 있지만, 천아天鵝나 일곱 마리의 거위가 끄는 마차를 타고 있는 경우도 있다. 원래 지위가 상당히 높았기 때문에, 불교에 수용될 때 새로운 전설로 각색되었다. 즉 대범천은 석가모니가 도솔천에서 내려올 때 가장 측근에서 모셨다고 불전佛傳에 전한다. 그 때 그는 손으로 백불자白拂子를 들고 오른쪽 앞에서 석가모니를 인도하고 있었다. 석존이 성불한 후에는 자신의 궁전을 바쳐서 그 곳에서 설법하게 하였다. 불교의 호법신으로 제천의 우두머리지만, 3대 신神 중에서는 가장 낮은 지위이다. 중국에서는 마치 제왕 같은 모습을 하고 손에는 항상 연화를 들고 있다. 그러나 불협시일 때는 백불자를 드는 것이 상례이다. 제석천과 함께 불을 협시하는 분은 범왕이다. 범왕은 산傘(幢)을 받들고, 제석은 불자를 든다.

제2위는 제석천(因陀羅, 인드라Indra)이다. 본래 인도 고대 신화 중에 나오는 최고의 천신으로, 『리그베다』의 내용 중 그에 대한 묘사가 1/4 분량이나 된다. 모든 것을 주관하기 때문에 세계대왕世界大王이라 한다. 다갈색茶褐色의 몸을 하고 있지만 변신이 가능하다. 산을 무너뜨리거나 물을 끌어들일 만큼 힘이 세며, 번개와 비를 주관하기 때문에 전신電神이라고도 한다. 무기로 금강저, 구자鉤子, 망網 등을 가지고 있다. 사천왕은 그의 부하이다. 석존이

도솔천에서 하생下生할 때 칠보계단七寶階段에 나타나, 천상에서 한 발자국씩 지상으로 내려오는 석존의 왼쪽 앞에 서서 보개寶蓋를 들고 길을 인도하는 역할을 하였다고 한다. 즉 오른쪽에 있던 대범천과 한 조인 것이다. 그도 자신의 궁전에 석가모니불을 모셔다가 여러 경전을 설법할 것을 청하였다. 불교의 제천으로 수용되면서 비록 우두머리의 위치에 있기는 하였지만, 세계대왕으로서의 역할을 상실하고 그의 부하인 사천왕과 나란히 배열되었다. 불교에 수용된 후, 수미산 꼭대기의 선견성善見城에 거주하는 도리천의 주인으로 각색되었다.

『대지도론大智度論』에 의하면, 가타국迦陀國에 성姓이 교시가憍尸迦이고 이름이 마가摩迦인 브라흐만이 있었는데, 복덕福德과 지혜를 갖추고 있어 친구들이 32명이나 되었다고 한다. 이들은 모두 복덕을 닦아 열반하여 수미산 정상의 두 번째 천상에 태어났다. 마가 브라흐만을 천주天主로 하고 이들 32명을 보신補臣으로 삼아서 33천이 되었다.『정명소淨名疏』에는 카샤파迦葉불이 입멸한 후에 한 여인이 발원하여 그를 위해 탑을 세웠는데, 이 때 32명이 도왔다고 한다. 후에 이러한 인연으로 다 같이 33천에 태어났다. 그 여인은 제석천으로 화하였으며, 부인이 3명 있었다. 원생園生, 선법善法, 사우赦友가 그들이다. 이로 보면, 이 때의 제석천은 분명 여자에서 남자로 변한 것이다. 이 이야기는 한화불교에서도 수용되었다.

한화불교에서 제석천은 항상 소년 모습의 제왕으로 표현된다. 즉 산화공양散華供養하는 천녀와 같은 여장남자女裝男子이다. 혹은 젊은 황후의 모습을 하고 있는 경우도 있다. 중국의 화가나 장인들은 제석천이 수미산 정상인 삼십삼 천의 주인인 것을 표현하기 위하여 특별한 구도를 채택하고 있다. 예를 들어, 파하이쓰法海寺 벽화의 제석천은 여후女后의 모습을 하고 있으며, 그 뒤를 3명의 천녀(3명의 부인을 상징하기도 함)가 따르고 있다. 그 중 한 사람은 제석천을 위하여 네모난 산개傘蓋를 받쳐들어 제왕의 존위를 상징적으로 표현하고 있다. 다른 한 사람은 연화가 가득 들어 있는 반盤을 들고 있어, 공양을 암

대자재천大自在天

시한다. 세 번째 사람은 양손으로 산이나 돌과 같은 물건을 담은 그릇을 받쳐들고 있다. 이것은 수미산을 상징적으로 나타낸 것으로서 중국적인 표현이다.

제3위는 북방 다문천왕이며, **제4위**는 동방 지국천왕, **제5위**는 남방 증장천왕, **제6위**는 서방 광목천왕이다.

제7위는 밀적금강으로, 금강저를 들고 불법을 수호하는 호법신이다. 사원의 산문山門 앞에 봉안되는 호법금강護法金剛의 원형이다.

제8위는 대자재천(摩醯首羅, 마헤스바라 Maheśvara)이다. 인도의 신화에서 남성의 생식기를 숭배하는 신으로서, 남근男根이 그 상징이다. 모든 만물은 그에 의해 생성된 것으로, 원래는 그의 뱃 속에 있던 작은 벌레들이었다고 한다. 대지大地는 그의 몸이며, 물은 소변이고, 산은 대변이었다. 후대에 불교의 호법신으로 수용되어 일부 각색되었다. 예를 들어, 석존이 태자 때에 당시의 관습에 따라서 대자재천에게 참배하러 갔는데, 이 소식을 들은 대자재천이 자리에서 내려와 태자에게 먼저 예를 올렸다는 것이다. 이것은 외교外教 최고의 천신들이 불에 굴복하는 것을 내용으로 하는 불전의 대표적인 예이다.

이 천은 색계色界 18천의 최고 위치에 있으면서 "우주에서 자재를 얻는다(于大千世界中得自在)"고 한다. 본래는 축악丑惡이라고도 하는데, 한화된 이후에 이러한 의미는 사라진다.

밀교에서 대자재천은 8비3안八臂三眼의 모습으로 표현되는데, 손에는 불자拂子, 영령鈴, 저杵, 구척矩尺을 들고 있다. 얼굴은 보살형이며, 몸에는 보살 장

식을 하고, 흰 소를 타고 있다. 입상에서는 흰 소가 나타나지 않는다. 2비, 4비, 18비 등의 여러 모습이 있다. 3면상三面相의 정면은 천왕형天王形, 좌면左面은 천녀형天女形, 우면右面은 야차형夜叉形이다.

제9위는 산지대장散脂大將(散脂修摩, 판시카Pāñcika)으로, 음역은 부정확하다. 당대 신역新譯에서는 반지가半支迦로 음역되었는데, 밀密(密神)의 뜻이다. 야차대장夜叉(葯叉)大將이라고도 하며, 북방천왕의 8대장군 중 하나이다. 28부중部衆을 총관한다. 어떤 경전에서는 귀자모鬼子母의 남편 혹은 두 번째 아들이라고 한다. 한화사원에서는 금강무장金剛武將의 형상으로, 밀적금강密迹金剛과 함께 표현되는 것이 상례이며, 조각으로 조성될 때에는 형합哼哈장군의 모습을 한다. 밀적금강은 흰 얼굴에 선善한 모습이며, 산지대장은 금색金色(혹은 붉은 색) 얼굴에 분노한 형상이다. 각각 항마저降魔杵를 하나씩 잡고 있으며, 일반인들은 그들을 형합 이장二將이라고 한다.

제10위는 변재천(薩羅薩伐底, 사라스바티Sarasvatī)이다. 지혜와 복덕을 주관하는 천신으로, 지혜와 변재의 능력을 가지고 있기 때문에 변재천이라고 한다. 또한 아름다운 소리로 노래를 부를 수 있기 때문에 미음천美音天 혹은 묘음천妙音天이라고도 한다. 성별에 대하여 『대일경大日經』에서는 남천男天으로 기록하고 있으며, 『최승왕경最勝王經』과 『불공견삭경不空羂索經』에서는 여천女天이자, 염라閻羅의 큰 누이로 기록되어 있다. 대개 여천으로 보고 있다. 경전에 의하면, 깊은 산 속에 살며 공작의 날개로 번기旛旗를 삼는다고 한다. 얼굴은 둥근 달과 같고 눈은 푸른색의 연잎과 같다. 8개의 팔에는 장엄이 있고, 몸에는 항상 청색의 야탄의野蠶衣를 입고 있다. 사자나 호랑이, 이리, 양, 소, 닭 같은 모든 동물은 그를 흠모하여 잘 따른다("獅子虎狼恒圍繞, 牛羊鷄等亦相依"). 한화불교에서는 항상 보살의 모습을 하고, 8개의 손에는 화륜火輪, 칼, 활, 화살, 도끼, 견삭羂索 등을 잡고 있다. 일반적으로 6비는 지물을 잡고 있으며, 2비는 합장한다. 발 아래에는 사자, 호랑이, 이리, 표범과 같은 동물이 있다.

변재천辨才天

제11위는 공덕천으로, 길상천녀吉祥天女라고도 한다. 범어 락시미Lakṣ mī와 시비Śvi의 의역이며, 음역은 나걸십밀羅乞什密(吉祥)과 실리室利(女)이다. 베다 계통의 신화 속에 가장 먼저 출현하는 천이다. 원래 브라흐만교나 힌두교에서 운명이나 부富, 아름다움의 여신이었다. 일설에 의하면, 그는 신마대전神魔大戰에서 유해乳海를 휘저을 때 출생했다고 한다. 이러한 연유로 유해의 여인(乳海之女)이라고 한다. 이후 비슈누의 부인이 되었고, 사랑의 신의 어머니가 되었다. 항상 한 손에 연화를 가지고 있으며, 다른 한 손으로 금박을 입힌 돈(灑金錢)을 들고 있다. 가루라迦樓羅(金翅鳥)나 우루가優樓迦─고양이 머리를 하고 있는 독수리 같은 동물─를 타고 다닌다. 그 뒤를 흰 코끼리 두 마리가 수행한다. 불교에 수용되어 호법천신이 되었다. 일반적으로 이 천신을 취하면 재복이 있다는 이유 때문에, 재신財神인 비사문천毘沙門天과의 관계를 오누이의 관계나 부부로 본다. 재산을 뿌리면 길상이 되고, 여러 공덕이 사람

들에게 돌아가기 때문에 공덕천이라고도 한다.

한화사원에서 보이는 그의 모습은 단정하면서 아름답고 머리에 항상 화관花冠을 쓰고 있다. 여러 겹의 다양한 천의를 입고 있으며, 귀고리, 팔찌 및 상당히 많은 영락이 몸을 감고 있어서 매우 화려하면서 우아하다. 어떤 때에는 한족漢族의 복장을 착용하고 있는데, 중국 궁중의 후비들의 모습을 하고 있어 완전히 한화되었음을 알 수 있다. 주로 명대 중엽 이후에 출현한다. 전형적인 자태는 들어올린 왼손으로 여의보주如意寶珠를 잡고, 오른손은 시무외인을 취하고 있다. 항상 칠보산七寶山을 배경으로 머리 위에는 오색의 구름이 묘사되어 있으며, 구름 위에는 6개의 상아가 달린 흰 코끼리가 있는데, 코로 마노병瑪瑙瓶을 감고서 끊임없이 여러 종류의 보물을 병에서 쏟아 내고 있다. 그의 오른쪽에는 주사呪師가 한 명 있는데, 공덕천을 대신하여 병에서 보물을 꺼내기 위하여 주문을 외운다. 주사는 대개 서역 출신으로, 항상 늙은 호인胡人의 모습을 하고 있다. 백의白衣를 입고, 손에 긴 손잡이가 달린 향로를 들고 있다.

제12위는 위타천韋馱天이다.

제13위는 지천地天(比里底毘, 견뢰지신牽牢地神, 프르티비Pṛthivī)이며, 부인이 2명 있다. 당대에 전래된 지신은 남천으로 표현되었다. 손에 보병이나 발鉢을 잡고 있는데, 병이나 발 안에는 여러 색의 수륙선화水陸鮮花를 담고 있다. 4비의 경우는 손에 낫鐮, 도끼斧, 호미鋤, 가래鍬를 든 농사짓는 사람의 모습이다. 근대의 한화사원에서는 여신女神의 모습으로 봉안된다. 왼손에 든 선화가 가득한 발이나 곡수谷穗는 대지와 모든 식물의 성장을 상징하며, 이로 인해 대지신녀大地神女라고도 한다.

불전에, 마왕이 석가모니에게 물어 가로되 "너의 복업을 누가 증명할 수 있는가(汝之福業誰當證明)?"라고 하자 석가모니께서 오른손을 펴서 아래로 드리우는 촉지인觸地印을 취하면서 "이 모든 것은 오로지 대지가 능히 증명할 수 있다"고 하였다. 이 때 대지에 여섯 번의 진동이 있더니 지신地神이 땅으로

보리수신菩提樹神

부터 솟아나와 상반신을 드러내며 큰 소리로 말하여 가로되, "내가 증명한다 我是證明!"고 하였다. 마왕과 그의 부하들은 겁에 질려 도망가 버렸다. 이후 지신이 불교의 여러 신 중에서 대표적인 호법신이 되었다. 이 분은 아마 남천일 것이다.

제14위는 보리수신이다. 석가모니께서 보리수 아래에서 성도할 때 보리수를 수호했던 천녀이다. 석존께서 보리수 아래에서 결가부좌하고 있을 때 비가 내리자 천녀가 보리수 잎으로 비를 막아 주었다. 내용상 그는 최초의 호법신이다. 한화사원에서 보이는 이 상의 특징은, 손으로 줄기와 가지가 있는 나무를 잡고 있는 처녀의 모습이다.

제15위는 귀자모(歡喜母, 訶梨帝, 하리티Hārītī)이다. 그와 관련된 전설은 상당히 많으며, 그 중에 『비나야잡사毘奈耶雜事』의 내용을 보면 다음과 같다.

왕사성王舍城에서 한 분의 독각불獨覺佛이 태어나자 대회를 열어 경축하였다. 이 때 500명의 사람들이 함께 목욕하고, 방원芳園의 대회에 참가하고자 하여 길을 가다가 우유통을 들고 있는 임신한 목우녀牧牛女를 만났다. 500명은 그녀에게 함께 대회에 참가하자고 권유하였다. 그녀는 너무 흥분한 나머지 춤을 추다가 아기가 조산되었다. 500명은 대회에 늦을 것을 걱정하여 그녀를 두고 가 버렸고, 혼자 남겨진 여자는 화가 나 요절하였다. 이에 우유를 500개의 암몰라과庵沒羅果─柰나 餘甘子의 뜻─로 바꾸어, 독각불이 그녀의 옆을 지나갈 때 이 과일로 공양을 하면서 서원하기를, "내세에 왕사성에 다시 태어

나면 그 곳 아이들을 다 잡아 먹을 것이다"라고 하였다. 과연 그녀는 왕사성에서 사다약차娑多葯叉의 맏딸로 다시 태어나서 건타국犍陀國의 반발가약차半發迦葯叉와 결혼하여 500명의 귀자鬼子를 낳았다. 그녀는 매일 왕사성의 아이들을 잡아먹었다. 석존께서 만류하였지만 상관하지 않았다. 이에 석존께서 법력을 발하여 그녀의 아들 중 하나를 감추었다. 그녀가 울면서 이리저리 찾아다니자 석존이 말하기를 "너는 500명의 아이 중에 한 아이만 없어져도 이렇게 슬퍼하면서, 다른 사람은 1명의 아이뿐인데 네가 그것마저 잡아 먹으면 그들은 어떠하겠는가?"라고 하자, 드디어 그녀는 잘못을 뉘우치고 불법에 귀의하였다. 이 때 그녀가 석존께 "지금부터는 무엇을 먹고 생활합니까?"라고 묻자, 석존이 "네가 진심으로 불사佛寺와 승니僧尼를 보호하면, 나는 나의 제자들에게 그들이 밥을 먹을 때 너와 네 아이의 이름을 부르게 할 것인데, 이 때 너희들이 와서 먹으면 된다"라고 대답하였다.

한화사원에서 그녀는 중년 귀부인의 모습으로 표현된다. 손으로 5~6세 된 필리잉가畢哩孕迦를 어루만지거나 안는 자세를 하고 있다. 그녀의 주변에는 항상 여러 명의 아이가 둘러싸고 있다. 당대에는 목련구모目蓮救母의 이야기가 매우 유행하고 있었기 때문에 목련의 어머니 모습에서 귀자모의 특징이 간취된다.

제16위는 마리지천摩利支天(마리시데바Maricideva―마리시Marici(摩利支)는 "광光"을, 데바deva(提婆)는 "천天"을 뜻함―)이다. 광光은, 그녀가 태양 앞에 서 있으면 태양은 그녀를 볼 수 없지만, 그녀는 태양을 볼 수 있다는 뜻을 내포하고 있다. 즉 어떤 사람도 그녀를 보거나 만질 수 없고, 그녀에게 거짓말을 하거나 해를 줄 수 없다는 것이다. 그녀는 능히 은신법隱身法을 사용할 수 있다. 이 은신법은 사람들을 고난으로부터 구하는 데 사용된다.

마리지천은 일찍부터 신화에 등장하여 불교에 수용된다. 한화사원에서 볼 수 있는 이 존상의 특징은 얼굴이 해가 처음 떠오를 때의 색이며, 몸에 붉은 색의 천의를 착용하고 있다. 또한 귀걸이, 팔찌, 보대寶帶, 영락 등 여러 장

마리지천摩利支天

식물을 착용하고 있으며, 머리 위에는 보탑寶塔—탑 속에는 비로자나불毘盧遮那佛이 있다—이 있다. 세 방향을 향하고 있는 얼굴에는 눈이 각각 3개씩 있다. 정면의 얼굴은 미소를 띤 선한 보살의 모습이며, 좌측면은 드러낸 사나운 치아와 내민 입, 주름진 눈의 돼지 얼굴을 하고 있다. 우측면은 동녀童女의 모습으로, 연꽃과 같다. 팔은 8개로, 왼쪽 4개의 손에는 견삭, 활, 무우수無憂樹 꽃 가지, 선권線圈을 가지고 있으며, 오른쪽 4개의 손에는 금강저, 나침반, 갈고리(鉤), 화살을 가지고 있다.

마리지천은 돼지 수레를 타고 서 있거나 꿇어 앉은 자세로 허리를 굽혀 춤추고 있다. 그 주변을 돼지들이 둘러싸고 있다. 조상에서는 돼지의 모습이 아름답지 않기 때문에 보통 수레의 형상은 생략된다. 심지어 그녀의 발 아래에 서 있는 용감한 모습의 멧돼지마저 생략되기도 한다.

제17위는 일천이다. 모든 민족은 각각 그들만의 태양신이 있다. 고대 인도의 신화에서도 태양신日神인 수리야Sūrya신이 있다. 소리야蘇利耶, 수리修利, 수야修野 등으로 음역되며, 후에 불경에서 일천日天, 일궁천자日宮天子, 보광천자寶光天子, 보일천자寶日天子로 의역되었다.

일설에 의하면 그는 태양 속에 자신의 궁전을 가지고 있다고 한다. 리그베다 이후에 그는 태양신으로 묘사되고 있다. 그의 연인은 브샤스Vśas —拂曉 : 붉은 안개(紅霞)의 의미이다— 여신이다. 수리야는 금색의 말 수레를 타고 천상을 순행하면서 암흑을 제거하여 인간 세상을 내려다보는 대신大神이

삼족오三足烏 시안西安근교 당대 묘 천장 벽화

다. 그의 연인 홍하紅霞는 영원히 젊고 매력적인 모습이다. 또한 사람들에게
복과 수명과 자손을 주는 것으로 유명하다. 그들 부부는 사람들에게 존경을
받는다. 후대에 힌두교 계통에서 비슈누가 태양신으로서의 역할을 하면서 수
리야 부부의 영향력이 점점 줄어들었으나, 불교에서 호법신이자 태양신으로
서의 역할은 여전했다. 그는 붉은 색 얼굴에 손에는 연화를 잡고 있으며, 사두
四頭 마차를 타고 있다.

　　당대 이후 관음신앙이 유행하면서 승려들은『법화경』주소注疏에서 관세
음의 이름은 보의寶意이며, 일궁천자日宮天子가 바로 관음의 변화신變化身이
라고 기록하고 있다. 그러나 중국의 고대 신화 속에도 일신이 있는데, 태양 속
에 나타나는 삼족오三足烏(鳥鴉)가 그것이다. 명·청대 이후 한화사원의 일천
日天을 보면, 중국과 서방에서 전래된 요소가 혼합되어 표현되어 있다. 이 때
일천은 중년 제왕帝王의 모습을 하고 있다. 붉은 색의 얼굴에 연화를 들고 있
으며, 머리 위에는 조아烏鴉가 표현된 태양이 있다.

제18위는 월천으로, 민족마다 월신月神을 가지고 있다. 인도의 월신은 여러 번 변했다. 불교에서는 칸드라Candra를 월천으로 보고 있으며, 전타라旃陀羅, 전달라戰達羅 등으로 음역된다. 대세지보살과 관세음보살이 아미타불의 협시이고, 일궁천자日宮天子가 관음의 변화신이기 때문에 월궁천자月宮天子를 대세지보살의 변화신으로 간주한다. 『법화경』 주소에서는 보길상寶吉祥이라고 기록하고 있다.

밀교의 월천月天은 흰 얼굴에 반월형의 장杖을 가지고 세 마리의 거위가 끄는 수레를 타고 있다. 그의 부인은 얼굴이 흰 색이며, 손에는 청색 연화를 들고 있다. 달 속에는 검은 색의 태상太象 토끼의 모습이 있어서 달 속 토끼에 관한 전설은 상당히 많다. 불교의 본생담本生譚 중에는 석존이 전생에 토끼였으며, 원숭이, 여우와 더불어 친구였다는 이야기가 전한다. 하루는 제석천이 석존―이 때는 菩薩位였다―의 덕행을 시험하고자 하여 노인으로 변하여 세 마리 짐승에게 음식을 구걸하였는데, 여우는 물고기를 물어다 주었으며 원숭이는 과일을 바쳤는데, 토끼만 먹을 것을 준비하지 않고 스스로 몸을 태워 육신 공양하였다. 제석천이 감동하여 후세에 이 아름다운 이야기를 전하기 위해서 토끼의 몸을 달 속으로 보내었다.

달에 관한 인도의 전설 중에 중국과 같이 항아분월嫦娥奔月이나 옥토도약玉兎搗藥, 오강벌계나吳剛伐桂那 등의 아름다운 이야기로 사람들에게 깊은 감명을 주는 예는 없다. 일천과 한조로서, 월화여수月華如水와 같은 고요함을 나타내기 위하여 중국인들은 달을 여천女天으로 인식했다. 그래서 한화불교 사원에서는 월천이 여천의 모습으로 표현되며, 월천의 아내가 화신한 것으로 인식하고 있다. 남천으로 묘사되면, 흰 얼굴의 중국 제왕상을 하고 있으며, 여천이라면 중국의 젊은 후비后妃의 모습을 하고 있다. 관冠에는 둥근 달이 상감되어 있으며, 달 속에는 토끼가 표현되어 있다. 밀교 조상 중 조기의 예에서는 항상 흰 거위가 끄는 수레를 타고 다니는 모습으로 표현되었지만, 근대에 와서는 생략된다.

제19위는 수천水天(縛嚕拏, 바루나Varuṇa)이다. 베다 등 고대 신화에 나타나는 오래된 신으로, 천상천하를 주관하던 대신大神이다. 이후 점점 힘이 약해져 불교가 성립된 이후에는 바다를 다스리는 신이 되었다. 즉 서방西方의 대해 속에 있는 해왕국海王國의 신으로, 인도에서는 용왕龍王이라고 한다. 사갈용왕娑竭龍王이라고도 하는데, 바다의 이름인 범어 사가라Sāgara (娑竭羅, 娑竭羅龍)의 음역으로, 함해鹹海의 뜻이다. 이것도 역시 용왕으로, 본래 인도 전설 속에서 물뱀을 주관하는 해왕海王이었다. 경전에 의하면, 그의 궁전에는 불사리佛舍利, 불경 등의 법보法寶를 공양하고 있다고 한다. 이는 호법신이라는 것을 증명하는 것이다. 청대 이후가 되면 수천이나 사갈라와 상관없이 중국적인 용왕이 출현하는데, 모습은 불교나 도교에서 공봉되는 것이 비슷하며, 제왕의 몸에 용머리를 하고 있다.

제20위는 염마라왕閻摩羅王(야마라자Yamarāja)이다. 뜻은 쌍왕雙王이다.

그들은 남매 사이로, 모두 지옥을 주관하는 왕들이다. 오빠는 남자 죄인을, 여동생은 여자 죄인을 다스렸다고 하여 쌍왕이라고 한다. 인도의 고대 신화에서는 저승을 주관하는 왕으로, 이미 『리그베다』에 기록되어 있다. 불교에서 그대로 수용되어 지옥의 마왕을 다스리는 왕이 된다. 중국 민간에 전하는 염라왕의 연원이 여기에 있다. 그의 부하로 18판관十八判官이 있어, 각각 18지옥十八地獄을 나누어 다스린다고 한다.

중국인들은 염라왕과 지옥을 완전히 한화시켰다. 즉 이들을 중국의 타이산泰山 치귀治鬼 등의 신화와 습합하고, 여기에 다시 불교의 육도윤회의 내용을 삽입시켰다. 이러한 과정에서 미신이 나오고, 사람들이 무서워하는 존재들이 새롭게 창조된 것이다. 나하교奈河橋(奈何橋), 황파黃婆(黃酒의 黃), 송미혼탕送迷魂湯, 망향대望鄕臺, 우두牛頭, 마면馬面, 무상無常, 구혼패救魂牌 등이 그 예이다. 특히 염라왕은 짙은 눈썹과 큰 눈, 팔자형 수염을 가진 왕의 모습으로 한화되었다. 염왕閻王은 중국의 정서에 맞지 않기 때문에 저절로 사라졌다. 염라왕의 뒤편에는 항상 중국인 모습의 판관이나 소머리에 말의 얼굴을

뚠황 뭐까오쿠 제16굴 용도甬道 북벽 17굴(藏經洞) 입구

하고 있는 조상들이 손에 붓과 장부帳簿, 구혼패, 거치대감도鋸齒大砍刀 등의 중국식 도구를 들고 따르고 있다. 벽화에서 이들 수행자의 모습을 자주 볼 수 있다. 근대에 들어와 민간에서 전해지는 십전염왕十殿閻王이나 18층지옥十八層地獄이라는 명칭은 한화불교경전의 내용을 따른 것이다.

　뚠황 뭐까오쿠敦煌 莫高窟 제17굴인 창칭동藏經洞에서 발견된『불설시왕경佛說十王經』에는 경변화經變畵가 그려져 있고, "성도부사문장천술成都府沙門藏川述"이라는 제방題榜이 있다. 이것은 십전염왕에 대한 가장 이른 기록으로, 시왕과 귀신들이 십전을 지나는 시간이 상세히 적혀 있다.

"7일째 태광왕을 지나고, 14일째 초강왕을 지나며, 21일째 송제왕을 지난다. 28일째 오관왕을 지나며, 35일째 염라왕을 지나고, 42일째 변성왕을 지난다. 49일째 태산왕을, 800일째 평정왕을 지나고, 9년이 되면 도시왕을 지나며, 13년이 되면 전륜왕을 지난다(第一七日過泰〈秦〉廣王, 第二七日過初江王, 第三七日過宋帝王, 第四七日過五官王, 第五七日過閻羅王, 第六七日過變成王, 第七七日過太山王, 第八百日過平正王, 第九年過都市王, 第十三年過轉輪王)."

후대의 미신이나 전설 속에서 제왕의 직책을 보면, 제1전殿은 영혼을 접수하는 곳이다. 사람이 죽은 후 먼저 제1전에 보고하면, 태광왕秦廣王은 이에 장부를 통해 생전의 선악을 살펴본다. 착한 일을 많이 한 사람이면 윤회하는 명단에서 삭제하여 초생천계超生天界로 보내며, 선이 악보다 많거나 선악의 행위가 비슷하면 바로 제10전으로 보내져 전세轉世하게 한다. 만약 악이 선보다 많거나 악으로 가득 차 있는 영혼은 우선 얼경대孽鏡臺에서 생전에 자기가 행했던 악을 보게 한 다음, 자기의 죄를 인정하게 한다. 자신의 죄를 인정하고 벌을 받기를 원하면 제2전으로 보내져 형을 받게 하는데, 제2전에서 제9전까지는 가혹한 형벌을 가하는 지옥이다. 제10전은 형이 만기되어 석방되는 영혼들을 주관하는 곳으로, 그들로 하여금 다시 윤회하여 전생하게 한다. 이 때에 남녀귀천이나 동물 등으로 구별된다.

앞에서 말한 10전 중에서 제5전의 염라왕이 가장 대표적이기 때문에 십전염라十殿閻羅, 혹은 십전염군十殿閻君, 십전염왕十殿閻王이라고 한다. 실제로 이것은 인간세의 관부官府 구조를 차용하여, 명계冥界의 십왕을 아문화衙門化 한 것이다. 십전 제왕은 각각 한족의 성과 생일을 가지고 있는 완전한 중국인이다. 여기서 염마閻摩는 정식으로 염왕閻王으로 한화된다.

지옥은 범어 나라카Naraka(那落迦)의 의역으로, 이리泥犁라고도 한다. 불문佛門에서 말하는 십계十界나 육도 중에서 최저계最低界─가장 아랫 단계─나 최악도最惡道에 해당되는 곳으로, 중생들이 죄에 따라서 형벌을 받는 장소이다. 불경에 의하면 염마라閻摩羅는 팔대 지옥을 다스리는데, 각각의 지

옥 속에는 다시 8개의 염화炎火 지옥과 8개의 한빙寒氷 지옥이 있다고 한다. 이것을 16소옥十六小獄이라고 한다. 구조를 보면, 8대 지옥 속에는 128개의 소옥이 있고, 대옥 자체도 136개의 소옥으로 이루어져 있다. 이러한 구조는 이후 중국에서 미신·전설화되면서 18층 지옥으로 변하였다.

『십팔니리경十八泥犁經』 1부는 18지옥의 내용을 기록한 경전으로, 특이한 내용이 많다. 제1옥獄은 인간세 3,750년을 하루로 보고, 이러한 개념의 하루가 30개가 되면 한 달이 되고, 다시 열두 달이 일 년이 된다고 한다. 죄귀罪鬼는 이곳에서 일만 년을 지내야 하고, 이것을 인간세로 계산하면 135억 년이 된다. 제2옥은 인간세 750년을 하루로 삼고 있는데, 죄귀는 이곳에서 인간세 54억 년에 해당되는 이만 년을 지내야 한다. 이후의 여러 옥들도 이 정도의 기간으로 18옥 전체를 계산하면 인간세 23억억억 년 이상에 해당된다. 즉 죄귀들이 지옥에 한번 들어가면 영원히 그 곳을 벗어날 수 없다는 것을 뜻한다. 일반 사원에서는 지금까지 말한 20천을 주로 모신다. 그런데 청대부터 도교와의 융합으로 4천에 더해져서 24천이 되었다.

제21위는 긴나라Kinnara(緊那羅, 音樂天, 歌神)이다. 긴나라는 하나가 아니라 집단이다.

불교에서 이류신二流神―일류신은 20천임―은 팔부중八部衆 계통이다. 팔부중은 8가지 작은 신으로, 천중天衆, 용중龍衆, 야차夜叉, 건달바乾闥婆(香信 혹은 樂神), 아수라阿修羅, 가루라迦樓羅(金翅鳥), 긴나라緊那羅, 마후라가摩睺羅迦(大蟒神) 등을 말한다. 이들은 신, 귀, 동물 등의 비교적 지위가 높지 않는 존재들이다. 이 중에서 천중天衆, 용중龍衆을 우두머리로 하기 때문에 천룡팔부天龍八部, 용신팔부龍神八部라고 한다.

일설에 의하면, 긴나라는 사람 모습이지만 머리 위에 뿔이 하나 있어서 "사람같지 않은 사람(人非人)"이라고 한다. 긴나라는 남성이며, 말머리에 사람 몸을 하고 있는 경우도 있다. 뿔이 있든 말머리이든간에 그들은 능히 금琴을 연주하고 노래를 부를 수 있다. 긴나라 가정의 여자 아이들은 단정하고 아름

다우며 노래와 춤에 능하며, 보통 음악신인 건달바의 아들들에게 시집을 간
다. 긴나라의 남자들이 금을 연주하고 노래를 부르면서 불법을 찬미하면, 수
미산이 진동하여 제천들이 그 소리를 듣고 자리에 앉아 있을 수가 없었다. 또
한 긴나라의 여자들이 노래를 부르면, 오백 선인들이 그 소리에 취해서 파계
破戒한다고 한다.

중국 전설에는, 한 분의 긴나라가 성불한 후에 화하여 샤오린쓰少林寺 향
적주香積廚 화두火頭인 늙은 스님이 되어, 길이가 세 척인 화곤火棍을 사용하
는 법을 가르쳐 적을 퇴치하였는데, 이 법이 전수되어 소림곤법少林棍法이 되
었다고 한다. 옛날 샤오린쓰에서는 이 존상을 공양하였다.

제22위는 자미대제紫微大帝로, 옥황대제玉皇大帝라고도 한다. 보통 중년
의 제왕상이다.

제23위는 동악대제東岳大帝이다. 중국 고대에 귀신을 다스리는 역할을
하는 태산신泰山神이 있었다. 이 신은 중국의 고대 신화 속에서 지옥을 주관
하는 존재이다. 그가 도교에 수용된 후에는 오악존신五岳尊神의 우두머리가
되었으며, 동악대제라 하였다. 『봉신연의封神演意』에서는 동악대제를 무성왕
武成王 황비호黃飛虎로 새롭게 각색하고 있다. 이 천신은 위의 20천과 융합되
어 항상 백발의 제왕상으로 표현된다.

제24위는 뇌신雷神으로, 천둥의 우두머리이다. 인도와 중국의 고대 신화
에 뇌신이 있다. 도교에서는 뇌신을 원시천존元始天尊의 아홉 번째 아들인 구천
응원뢰성보화천존九天應元雷聲普化天尊으로 인식하고 있다. 한화된 불사佛寺
나 도관道觀에서 볼 수 있는 그의 모습은 분노형의 귀신으로, 갑옷을 입고 손
에 도끼山斧를 들고 있다. 그의 부하로 순풍기順風旗를 들고 있는 풍백風伯이
있다. 풍백은 손으로 날개 달린 뇌공雷公과 양면의 동경銅鏡을 가진 전모電母
를 가지고 있다. 이것은 한족의 미신과 도교의 내용에 의해 각색된 것이다. 제
22위에서 제24위까지의 3존은 본래 도교 계통에 있던 것으로, 불교에서 도교
와 불교 사이의 갈등을 해소하기 위해 융합하는 과정에서 수용된 존상들이다.

뚠황 뭐까오쿠 제6굴 서벽 감 속의 남측 천룡팔부天龍八部 부분, 오대五代

2. 천룡 8부天龍八部

불교는 여러 동물들까지 포용하는 다신교이다. 다른 종교의 신들을 호법 신으로 둠으로써 불의 위상은 더욱 높아졌다. 천룡팔부는 잡다한 존재들을 습합하여 불교의 호법신으로 만든 대표적인 예이다. 8부 중에서 우두머리는 천天이며, 다음이 용龍이다. 용 이하는 야차, 건달바, 아수라, 가루라, 긴나라, 마후라가 등의 순서이다. 이들은 고대 인도의 브라흐만교나 기타 다른 종교에서 불교로 수용된 것이다.

천天은 20제천과 기타 잡신을 말한다. 천의 의미는 두 가지이다. 하나는 인간계의 아름다운 세상과는 다른 것으로, 맑고 광명스럽고 아름다운 음악이 흐르고 여러 가지 맛있는 음식과 진기한 보물이 있어 매우 즐겁고 행복하여 대자재大自在를 얻을 수 있기 때문에 천이라고 한다. 다른 하나는 일반인들이 말하는 신들과는 구별되는 것이다. 사실 신도 천상에 주재하고 있기 때문에 천신天神도 천이라고 부를 수 있다. 천룡팔부 중의 천은 천에 해당된다. 유명한 대범천은 원래 브라흐만교의 창세신創世神이었으며, 제석천은 뇌우신雷雨神과 전신戰神을 겸하고 있었다. 다문천, 지국천, 증장천, 광목천은 사대천왕이라고 하고, 대자재천은 인간을 포함한 만물의 생식과 관계된 신이며, 길상천吉祥天은 인간들의 부귀를 관장하는 신이다. 또한 묘음천妙音天은 음악을 주관하는 신이며, 이 밖에 의복이나 시위侍衛, 생사를 예측하는 신 등도 있다.

천신들 사이에는 친속 관계, 예속 관계, 동료 관계, 적대 관계가 있다. 천신들이 불교에 수용된 이후에는 모두 불의 제자가 되거나 호법신이 되었다. 만약 복종하지 않을 때에는 천마天魔로 만들어 버린다. 비록 불교에서 제천을 신으로 인정하고는 있으나, 그들은 생사윤회에서 벗어날 수는 없는 존재들로서, 중생과 같은 대열에 있다.

십도十道 중 앞의 사도四度는 불, 보살, 연각, 성문으로, 사성四聖이라고도 한다. 이들은 생사윤회의 고통에서 벗어난 존재들이다. 나머지 육도는 천天, 사람人, 아수라阿修羅, 축생畜生, 아귀餓鬼, 지옥地獄으로, 이를 제유정諸有情 혹은 중생衆生이라고 한다. 축생 이하는 삼악도三惡道이다. 비록 천은 육도의 우두머리이나, 그도 인간도人間道를 지나 악도惡道에 떨어질 수 있는 윤회의 고통 속에 있는 존재이다. 이는 불교의 잡신雜神에 대한 관념을 나타낸 것이다. 그들은 천신으로서의 자격을 박탈당하지 않기 위해서 불법을 신앙하고 불문佛門에 도움이 될 수 있는 일을 해야만 한다.

용신龍神에 대해서는 이미 앞에서도 살펴본 바 있다. 인도의 용은 중국과는 달리 수륙양서水陸兩棲의 커다랗고 기어다니는 동물로, 바다나 물에서의

왕이다. 중국에서 용은 고대 부족의 토템으로서, 뱀과 같이 생긴 동물로 각색된 것이다. 『여씨춘추呂氏春秋』에는 용을 비雨의 상징으로 보고 있으며, 『예기禮記』에는 용과 기린麒麟, 봉황鳳凰, 거북을 합쳐서 사령四靈이라고 기록하고 있다. 『설문說文』에서는 용을 비늘이 달린 동물로, 몸 자체의 색을 변화시키거나 크기를 조절할 수 있는 능력을 갖춘 것으로 보고 있다. 또 춘분春分이 되면 하늘로 올라가고, 추분秋分이 되면 다시 연못으로 내려온다고 한다. 『광아廣雅』「석고釋詁」에서는 용을 임금으로 비유하고, 제왕의 상징으로 기록하고 있다. 종합해 보면, 용은 일종의 상서로운 동물이다. 그런데 불경에서는 용이 단지 불법을 수호하는 존재로서 많은 보주를 가지고 있다고 기록하고 있다. 보주는 바다 속의 부자를 상징하는데, 중국의 용은 보주를 많이 갖지 않는 것이 일반적이다. 불교가 중국에 전래된 이후 민간에서는 용왕과 용궁에 대한 이야기가 상당히 많이 유행하였는데, 이것은 불경의 영향에 의한 것이다.

야차夜叉(葯叉, 能啖鬼, 捷疾鬼, 약사Yakṣa)는 원래 남인도의 고대 신화에 나오는 일종의 작은 신이다. 어머니는 미천한 출신인 재신財神 구비라가俱毘羅家나 비슈누의 종從이었다는 설이 있다. 아버지에 대해서는 잘 알려져 있지 않으나, 천신 중에서 존귀한 존재이거나 대범천이라는 설이 있다. 즉 야차의 어머니는 미천하지만 아버지는 존귀한 분이었다. 그의 본성에는 선악의 양면성이 있다. 불교에서는 항상 북방천왕北方天王의 권속으로 출현하는데, 어머니가 재신 계통과 관련되는 점과 연관된다. 불전佛典에는 항상 나쁜 면만이 표현되어 있으며, 한화불교에서는 그 정도가 더욱 심하다. 얼굴의 모습이 거칠고, 행동이 난폭하며 빠를 뿐만 아니라, 능히 날 수도 있으며, 사람들의 나쁜 습관을 먹어 버린다고 한다. 그래서 중국에서는 얼굴이 못생겼으며 흉악한 모습을 하고 있는 부인을 모야차母夜叉라고 부른다.

건달바乾闥婆(香神, 樂神, 간다르바Gandharva)는 긴나라와 더불어 제석천의 음악신이다. 건달바는 음악을 연주하고 긴나라는 노래를 부른다. 그들은 원래 다른 종족이었는데, 불교에 함께 수용되었다. 인도의 조기 불교 조각에

서 그들은 항상 불 위에서 날고 있는 모습으로 표현된다. 이들은 서역西域에 이르러서 날개가 달린 원시적인 비천飛天으로 변하며, 불가佛家에서는 기락공 양신伎樂供養神으로 간주된다. 한화불교에서는 날개 없이 구름을 타고 옷자락 이 바람에 날리는 모습으로 정착된다.

　　아수라Asura(阿修羅)는 본래 인도 지방의 고대 악신惡神이었다. 부하로 4명의 대왕이 있는데, 그 중 가장 강력한 왕이 바로 라후라羅睺羅(覆障)이다. 석가모니 아들의 이름과 동일하지만 사람이 아니다.

　　아수라 종족 중 남자는 흉악하게 생겼으나 여자들은 굉장한 미인이었다. 특히 공주인 사지舍脂는 매우 아름다웠으며, 제석천이 그녀에게 청혼했지만 거절당하였다. 이로 인해 양측간에 싸움이 벌어졌다. 제석천은 교전 중에 강 력한 빛을 내뿜는 태양과 달을 그의 선봉先鋒으로 이용하여 아수라 군사들의 시력을 잃게 하였다. 그러나 라후라 왕의 힘이 무궁하여 바로 하늘로 뛰어올 라가 한 손으로 해를, 다른 손으로 달을 잡고서 그들의 빛을 차단하였다. 태양 선봉日先鋒은 혼신의 힘을 다하여 라후라의 손바닥 속으로부터 탈출하기 위하 여 빛으로 손바닥을 태워 나올 수 있었다. 달 선봉月先鋒은 당황하여 불에게 "큰 지혜로 정진하시는 불 석존이시여, 제가 지금 귀명하여 머리를 숙여 예를 올립니다. 이 라후라가 나를 괴롭히고 있으니 원컨대 불께서는 불쌍히 여겨 살려 주십시오(大智精進佛釋尊, 我今歸命稽首禮, 是羅睺羅惱亂我, 願佛怜憫見 救護)!"라고 하니, 불이 이 소리를 듣고 라후라에게 "달은 어두움을 밝게 해 주고 청량하게 할 수 있다. 달은 허공 중의 천등명이라고 할 수 있다. 그 색은 희고 맑아 천광이 있으므로, 너는 달을 삼키지 말고 풀어주어라(月能照暗而淸 涼, 是虛空中天燈明, 其色白淨有天光, 汝莫呑月疾放去)"라고 하였다. 이에 라 후라는 하는 수 없이 월 선봉을 놓아 주었다. 또한 불의 중개로 아수라의 딸과 제석천은 혼인을 하게 되었다. 이들의 전쟁은 험악하기 짝이 없는데, 불가에 서 자주 사용하는 수라장修羅場이라는 용어는 여기에서 기인된 것이다. 이후 전장戰場을 수라장修羅場이라고 하게 되었다.

가루라迦樓羅(金翅鳥, 가루다Garuḍa)는 양 날개의 폭이 336만리萬里로서, 우리들이 살고 있는 세계는 이 새의 발톱 속에 들어갈 정도의 크기에 지나지 않는다. 매일 한 마리의 큰 용과 오백여 마리의 작은 용을 먹는다. 중국인들은 이것과 『장자莊子』의 곤붕鯤鵬을 자주 혼동한다. 『서유기西遊記』와 『설악전전說岳全傳』에 묘사되어 있는 한화된 금시조金翅鳥는 생동감이 있으며, 악비岳飛를 대붕大鵬인 금시조가 전세轉世한 것으로 간주하기도 한다. 이것은 비록 신화에 불과하나 중국인들의 마음 속에 한 마리의 익조翼鳥로 받아들여지고 있다.

마후라가摩睺羅迦(마호라가Mahoraga, 大蟒神)는 가슴이나 배를 이용하여 걸어가는 신으로, 일종의 뱀과 같은 것이다. 모습은 뱀 머리에 사람의 몸이다. 아마 인도 지방의 고대 신화에서 나오는 사신蛇神이 각색된 것으로 생각되는데, 아직 그 원류에 대해서는 알려져 있지 않다. 한화불상 중에는 예가 없으나, 벽화에는 간혹 보인다.

3. 10대十大 명왕明王

명왕明王(비다라자Vidyā-rāja)은 밀교 계통의 존상이다. 그는 불과 보살이 중생을 교화할 때, 충분히 교화되지 않아 얼굴에 분노가 가득한 모습을 하고 있다. 불과 보살의 변화신을 명왕이라고 한다. 북송대 이후 밀교가 쇠퇴하면서 한화사원에서는 그 예를 거의 찾아볼 수 없다. 수륙법회도水陸法會圖나 석굴 조상에서 명왕의 모습이 확인될 뿐이다. 일본에는 명왕이 상당히 많이 남아 있으며, 신앙도 유행되었다.

명왕의 종류에 대해서는 여러 가지 설이 있다. 쓰촨성四川省 따쭈 빠오띵산大足 寶頂山 대불만大佛灣의 송대에 조성된 제22호 마애조상에 보이는 그 존호는 다음과 같다. 즉 대예적명왕大穢迹明王(석가모니불의 변화신), 대화두명왕大火頭明王(노사나불盧舍那佛의 변화신), 대위덕명왕大威德明王(금륜치

쓰촨四川 따쭈大足 빠오띵산寶頂山 대불만大佛灣 22굴 10대명왕十大明王, 남송南宋

성광불金輪熾盛光佛의 변화신), 대분노명왕大憤怒明王(제개장보살除盖障菩薩의 변화신), 항삼세명왕降三世明王(금강수보살金剛手菩薩의 변화신), 마두명왕馬頭明王(관세음보살觀世音菩薩의 변화신), 대소금강명왕大笑金剛明王(허공장보살虛空藏菩薩의 변화신), 무능승금강명왕無能勝金剛明王(지장보살地藏菩薩의 변화신), 대륜금강명왕大輪金剛明王(미륵불彌勒佛의 변화신), 보척금강명왕步擲金剛明王(보현보살普賢菩薩의 변화신) 등이다.

명왕은 대개 여러 개의 머리와 팔을 가진 모습으로 표현된다. 항상 3두4비三頭四臂나 3두6비三頭六臂로 표현되며, 손에는 여러 가지 무기와 불경을 가지고 있어서 부드러움과 강인함을 함께 가진 존재임을 나타내고 있다. 이외에 대공작명왕大孔雀明王은 항상 자비로운 중년의 여성상으로 공작을 타고 있다. 『서유기』에서는 이것을 불모공작대명왕보살佛母孔雀大明王菩薩이라고 칭한다.

4. 3두8비三頭八臂와 3두6비三頭六臂

인도 지방에는 불교의 성립 이전부터 일찍이 베다 등의 경전에서 보는 바와 같이 여러 신들이 있었다. 이들은 여러 개의 머리와 눈과 팔을 가진 모습으로 묘사되어 있다.

루드라Rudra(樓陀羅, 暴惡)는 선악의 신으로, 벼락霹靂으로 사람을 죽이고, 약초로 병을 치유한다. 천 개의 눈동자를 가지고 있다. 후대에 5개의 머리와 4개의 손을 가진 시바신으로 각색되어 훼멸毁滅과 항마降魔의 대신大神이 되었다. 머리 위에는 3개의 눈이 있으며, 이들 눈에서 발하는 신령스런 불꽃은 모든 것을 태울 수 있다.

비슈누Viṣṇu(毘濕奴, 遍入天)는 창조와 항마의 대신으로, 4개의 손을 가지고 있다.

비슈바카르만Viśvakarman(毘首羯磨, 모든 것을 창조하는 신인神人)은 공예工藝의 대신이다. 4면8방四面八方을 보기 위하여 각 방향마다 얼굴, 눈, 손, 다리를 가지고 있다.

신들이 머리와 눈, 팔, 다리가 많은 것은 인도 고대 신들의 특징이다. 현재 힌두교의 일부 신들도 이러한 특징들을 그대로 답습하고 있다. 이들은 불교에 수용되어 새롭게 각색되면서 모습도 약간씩 변화되었다. 그러나 밀교 계통에서는 이들의 본래 모습이 그대로 남아 있다. 밀교는 당대 중기에 수용되어 북송 이후에 쇠퇴한다. 그러나 밀교 조상은 송·원 이후 명·청대까지 끊임없이 조성된다. 이러한 과정에서 일부 존상이 원래의 모습을 상실하기도 한다. 그 중에서도 머리나 팔, 눈이 3개 이상인 조상은 2가지 형태로 변화되어 정형화되었다. 3두三頭, 8비八臂, 3안三眼의 존상이 3두6비의 존상으로 변하는 것이 그 한 유형이다. 이 존상은 청대의 문학 작품에 자주 등장하는 주제이다. 다른 한 유형은 천수천안千手千眼의 존상으로서, 순수한 불교 존상이다.

다두多頭, 다비多臂, 다목多目의 모습이 창출된 이유는 일종의 신통력을

나타내기 위해서이다. 즉 인간이 아닌 신적 존재임을 나타내는 것이다. 불조佛祖인 석가모니도 세상을 자비로 제도하기 위하여 3신三身(法身, 報身, 應身)으로 출현한다. 또한 32상三十二相 80종호八十種號를 갖춘 장육금상丈六金像의 장대한 모습으로 표현된다. 이것은 불과 중생들이 서로 친근감을 갖기 위한 방편으로 이용된 것이다. 따라서 불과 나한과 같이 정통적인 불문의 과위를 얻은 존재들은 인간 본래의 모습으로 현신하여 중생들의 소원에 응한다. 그러나 잡신雜神이라고 할 수 있는 제천의 경우는 항상 괴기한 모습을 하고 있다. 밀교의 영향을 받은 보살 중에서 특히 관음은 주로 화신의 모습으로 표현된다.

원·명·청대에 귀신과 관련된 소설이 유행하면서, 머리와 눈, 손이 3개 이상인 존상들 중에서 특히 3두8비三頭八臂와 3두6비三頭六臂의 존상에 관심이 많아졌다. 작가들은 소설 속에서 이들을 중국식으로 각색하였다. 『봉신연의封神演義』에서 이러한 현상을 확인할 수 있는 다음과 같은 내용이 있다.

후에 온신두자瘟神頭子로 봉해진 여악呂岳의 모습을 "견주장유증見周將有增, 수장신수요동隨將身手搖動, 삼백육십골절三百六十骨節, 삽시현출삼두육비霎時現出三頭六臂, 일지수집형천인一只手執刑天印, 일지수경주온역종一只手擎住瘟疫鐘, 일지수지정형온번一只手持定形瘟幡, 일지수집주지온검一只手執住止瘟劍, 쌍수사검雙手使劍, 현출청렴료아現出靑臉獠牙 (중략中略) 여아견료려악현여차형상予牙見了呂岳現如此形象, 심하십분구박心下十分懼怕"(第58回)이라고 기록하고 있다.

또한 은교殷郊는 "일회아홀장출삼두육비一會兒忽長出三頭六臂 (중략中略) 면여람전面如藍靛, 발사주사發似硃砂, 상하료아上下獠牙, 다생일목多生一目"(第63回)이라고 묘사되어 있다.

한편 나타哪吒는 "태을진인왈太乙眞人曰, 여아행영유허다이사予牙行營有許多異士, 연이유쌍익자然而有雙翼者, 유변화자有變化者, 유지행자有地行者, 유진기자有珍奇者, 유이보자有異寶者, 금착이현삼두팔비今着你現三頭八臂, 불부아금광동리소전不負我金光洞里所傳. 차거진오관此去進五關, 야견주조

인물희기야견주조인물희기也見周朝人物稀奇, 개개준걸個個俊杰. 저법은은현현這法隱隱現現, 단빙니자기심의但凭你自己心意; 나타감사사존은덕哪吒感謝師尊恩德. 태을진인전나타은현지법太乙眞人傳哪吒隱現之法, 나타대희哪吒大喜, 일수집건곤권一手執乾坤圈, 일수집혼천릉一手執混天綾, 일수집금전一手執金磚, 양지수격양근화첨창兩只手擊兩根火尖槍, 환공삼수還空三手. 진인우장구룡신화조眞人又將九龍神火罩, 우취음양검又取陰陽劍, 공성팔건병기共成八件兵器, 나타배사료사부하산哪吒拜辭了師父下山"(第76回)으로 기록되고 있다.

『봉신연의』의 내용을 통하여 다음과 같은 사실을 알 수 있다. 첫째, 3두6비나 8비로 변한 존상들은 음식물을 섭취함으로써 살 수 있다. 은교가 먹었던 것은 콩 6~7매枚(제63회)였고, 나타는 3잔의 술과 3개의 대추를 먹었다(제76회). 다만 여악은 절교截敎 야문邪門으로, 법술法術을 어디에서 배웠는지 알 수는 없지만, 그의 법술은 상당한 것이었다. 이러한 복식구신선服食求神仙식의 법술은 스스로 터득한 것으로, 도교적인 색채가 강한 중국식이다. 둘째, 나타는 3두8비의 모습으로 불교의 전형적인 예이다. 원래는 북방천왕의 태자인 나타哪吒였을 것이다. 여악과 은교의 3두6비는 중국식 표현이다. 불교의 천신은 3두8비이며, 그 중에서 두 손은 항상 합장하고 있는데, 이런 모습은 중국에 와서 각색되어 3두6비의 존상이 되었다.

『서유기』에 표현된 상상력은 『봉신연의』보다 중국화되었다. 손오공孫悟空과 나타가 싸울 때 변화무쌍한 그들의 모습이 기록되어 있다.

"나나타분노那哪吒奮怒, 대갈일성大喝一聲, 규변즉변주삼두육비叫"變!" 즉변주삼두육비卽變做三頭六臂, 악간간惡狠狠, 수지착육반병기手持着六般兵器, 내시참요검乃是斬妖劍, 감요도砍妖刀, 박요삭縛妖索, 항요저降妖杵, 수구이繡球兒, 화륜아火輪兒. 호대성好大聖, 갈성喝聲, 변야변주삼두육비"變!"也變做三頭六臂, 파금고봉황일황把金箍棒幌一幌, 야변작삼조也變作三條, 육지수나착삼조봉가주六只手拿着三條棒架住"

여기에서 나타는 두 개의 손이 생략되어 한화된 3두6비로 출현하고 있다.

그러면 왜 중국인들은 3두6비만 만들었을까? 3두8비나 4두8비, 2두4비 등의 존상은 왜 채택하지 않았을까? 개인적인 추정이지만, 당시 무술가들이 적과의 대치 상황에서 가장 효과적인 방어나 공격에 6개의 팔이 적절하다고 생각했을 것이다. 3두6비의 내용 속에는 중국 무술의 사상과 경험이 들어 있으며, 이것이 당시 소설의 유행과 더불어 각색된 것으로 보인다.

제9장
대장경大藏經과 경장經藏

1. 불경佛經의 한역漢譯

석존 재세 시에 설법의 방법은 구전口傳에 의한 것으로, 문자를 전혀 사용하지 않았다. 구전으로 설법하는 가장 효과적인 방법은 게송偈頌—장長·단편短篇의 시詩 형식의 설법說法—이다. 기억을 보다 쉽게 하기 위하여, 상관되는 내용을 사제四諦, 팔정도八正道, 십이인연十二因緣 등과 같이 몇 개의 특정한 숫자를 이용하였다.

석존의 설법은 불립문자不立文字였지만, 열반 후에 각 성문聲聞들이 들었던 바가 각기 다르자, 문제가 속출하기 시작하였다. 이 때, 제자들은 결집結集(상기티Saṅgiti)이라는 집회를 열어 각자가 들은 내용을 정리하기 시작하였다. 한 사람이 우선 자기가 들었던 내용을 여러 사람들 앞에서 외우면, 여러 사람들이 보충하고 첨삭하여 내용을 선정한 후 기록하는 방법이었다. 불전佛傳에 의하면, 이런 대결집大結集이 네 차례 있었는데, 불사佛寺와 관련된 가장 중요한 결집은 첫 번째 모임이었다.

석존이 열반한 후 일 년이 지나서, 카샤파大迦葉가 왕사성王舍城 칠엽굴七葉窟에 오백 비구를 불러 모아서 각자가 기억하고 있던 석존의 말씀을 기록하게 한 것이 일차 결집이다. 아난다가 석존께서 말씀하신 이론 부분에 대한 내용을 기억하였다. 내용을 적은 후, 인도에서 많이 사용되던 물건을 담는 대나무로 만든 통인 장藏(피타카Pitaka) 속에 담아 두었다. 이러한 연유로 경장經藏 또는 수트라피타카Sūtrapiṭaka(수다라장修多羅藏)라고 한다. 우파리優波離—10대 제자 중에서 가장 천한 이발사 출신인 자—는 석존께서 말씀하신 계율 부분에 대하여 기억하였다. 이것이 율장律藏이며, 비나야피타카Vinayapiṭaka(毘奈耶藏)로 음역된다. 그리고 석존의 말씀을 다시 풀이하거나 해석한 것을 논장論藏이라 한다. 여기에 뜻이 가미된 음역일 때, 아비다르마피타카Abhidharmapiṭaka(아비달마장阿毘達磨藏)라고 한다. 이것은 후대의 사람들에 의해 각색되거나 첨삭된 경우가 많다. 이들을 합하면 불교의 전적典籍을 총칭하는 삼장三藏(트

리-피타카Tri-Piṭaka)이 된다.

이후 인도의 승려들은 철필鐵筆로 페트라pattra(貝多羅)나무 잎에 경전의 내용을 범문梵文으로 적기 시작하였다. 다 쓴 후에는 장방형의 목판夾板으로 책을 고정하기 위하여 앞뒷면에 대어 묶는 방식)으로 묶었다. 이를 패엽경貝 葉經 혹은 범협梵夾이라고 한다. 범어는 당시 인도에서 통용되는 서간체書柬 體의 언어이다. 빨리어로 기록되는 경우도 상당수 있었다. 완성된 불경은 기원 후 1세기경부터 서역이나 중국으로 전해지기 시작하였다. 이 때부터 중국에서는 한역본漢譯本과 장역본藏譯本의 번역본이 이루어진다.

불경의 번역은 동한東漢 때부터 시작되어 남북조·수·당 시대에 성행하였으며, 송대 이후에는 쇠퇴하였다. 중국에서 불경의 번역은 거의 천 년에 걸쳐 진행된다. 이 시기는 다시 두 개의 단계로 구분된다.

첫 번째 단계인 동한 말에서 위진남북조 시대에는 비교적 중요한 경전들이 번역되거나 두세 번씩 중복 번역된 경전도 있었다. 이 때의 번역은 몇 명의 대 번역가를 제외하면 서역에서 온 호승胡僧과 한승漢僧의 합작이었기 때문에 그 수준이 그다지 높지 않았다. 호승들은 인도나 서역·신장新疆 등지에서 온 사람들이었으며, 호승이 읽으면 한승이 기록하는 방법으로 번역이 이루어졌던 것으로 생각된다. 각 지마다 불경문佛經文이 다르고 호승들이 한어를 잘 모르기 때문에, 옮겨 적는 과정에서 하나 하나의 문구에 대한 정확한 직역보다는 대략적인 내용이 전달되었을 가능성이 높다.

당시 불경 번역으로 유명했던 구마라집鳩摩羅什(343~413)은 원래 남인도 사람으로, 쿠차에서 출생하였다. 어릴 때에는 주로 신장 일대인 카피시나 월씨月氏, 사차莎車 등지에서 생활하였으며, 중년 이후에는 창안長安으로 와서 번역을 시작하였다. 그는 불학과 인도의 고전 문헌에 매우 밝았을 뿐만 아니라 범문이나 빨리문에도 정통하였다. 중국에 머물렀던 기간이 상당히 길어서 한어를 잘 하였으며, 동시에 문학적인 표현력도 갖추고 있었다. 이러한 배경은 불경의 원문인 범문 및 빨리문과 한어의 미묘한 언어적인 차이를 극복할

수 있었다. 그의 번역은 이후 역경문체譯經文體의 모델이 되었다. 그러나 그는 외국인으로서 한어에 대한 완전한 이해는 부족했으며, 당시 중국에서 가장 훌륭한 승려였던 도생道生이나 승융僧融, 승조僧肇 등을 조수로 삼아서 부족한 부분을 보완했던 것으로 생각된다.

구마라집과 함께 불경 번역으로 유명했던 진체眞諦(499~569년)는 남인도 지방의 브라흐만족으로, 양무제 연간에 중국으로 건너와 번역을 시작하였다. 그 때 나이가 이미 50세 전후였다고 한다. 그가 번역했던 경론經論은 상당히 많은데, 『역대삼보기歷代三寶記』에는 48부部 232권卷의 분량으로 기록되어 있다. 그가 막 중국에 도착했을 때는 한어를 잘 이해하지 못했을 것이므로, 번역 작업에는 번역을 전담하는 승려와 기록하는 승려가 함께 참여했을 것으로 생각된다. 그러나 만년에는 그 자신이 이미 한어에 익숙해 있었기 때문에, 혜개慧愷 등 기록하는 승려와 함께 공동 번역을 했던 것으로 생각된다.

두 번째 단계는 수·당 시대부터 송대까지이다. 그 중 초당初唐과 성당盛唐 시대(7세기~8세기초)는 불경 번역의 전성기이다. 이 때 중국은 현장玄奘(약 600~664)과 의정義淨(635~713)을 비롯한 수많은 서행西行 구법명승求法名僧들이 귀국하여 중국인들의 번역이 많아지던 시기였다. 당삼장唐三藏인 현장은 당시 유명한 인도 나란타 사원에서 공부한 후에 귀국하여 번역을 시작하였으며, 대표적인 저서인 『대당서역기大唐西域記』를 남기고 있다. 중국불교사에서 불경의 사대 번역가는 구마라집, 진체, 현장, 의정이다.

조기의 불경 번역은 주로 여러 명으로 구성된 소규모의 사가私家에서 행해졌다. 남북조 시대가 되면서 불경 번역은 황제의 칙명에 의한 국가가 개입하는 대규모 불사佛事로 변한다. 다만 아직 번역 기구는 정비되지 않은 상태였다. 당 태종太宗 때부터는 불경 번역을 위한 역장譯場인 편역관編譯館이 설립된다. 역장은 임시 조직으로서 상설기구는 아니었다. 즉 전국에서 뛰어난 승려들을 선발하여 역장에 머물면서 번역에 참가하게 한 후, 완역完譯되면 각자의 사원으로 되돌아가게 하였다. 역장의 조직은 상당히 대규모였다. 인원은

구법취경도求法取經圖, 일본日本 덴리대학天理大學 도서관圖書館, 만당晩唐

오백 내지 육백 명에서 천 명에 달했다. 번역의 과정과 작업은 분업으로 진행되었다. 과정이 많으면 10개 부문으로 나누어지는데, 대략 몇 개만 소개하면 다음과 같다.

역주譯主는 역장의 책임자로, 번역을 주관한다. 불경의 서두序頭나 후미後尾의 제발題跋에 보이는 사람이 바로 역주이다. 역주는 한어와 외국어에 능통해야 하며, 불학에 대한 폭 넓은 지식과 계행戒行이 바른 사람이어야 한다.

증역證譯은 역주의 왼편에 앉아서 역주가 한문으로 번역한 내용이 제대로 되었는지를 검색하는 역할이다.

증문證文은 역주의 오른편에 앉아서 역주가 원문을 읽을 때 제대로 읽는지 확인하는 역할이다.

서자書字는 범문을 음역하는 역할로, 도어度語라고도 한다. 역주가 외국인이므로 한어에 능통하지 못하기 때문에 매우 중요한 역할이다.

필수筆受는 범어를 한어로 번역하여 기록하는 역할을 한다.

철문綴文은, 범문이나 빨리문의 문장 형식이 한어와 다름에도 불구하고 역주가 범문이나 빨리문의 문장 형식을 그대로 한어에 사용하는 경우가 간혹 있는데, 이 때 한어식 문장으로 다시 고치는 역할을 한다.

참역參譯은 철문에 의해 점검된 내용을 다시 원문과 비교하면서 재확인하는 역할이다.

감정勘定은, 경전의 내용을 직역하면 문장 구조가 유려하지 않기 때문에 윤색하거나 첨삭하는 역할이다.

윤문潤文은 감정과 같은 역할이다.

범패梵唄는, 경전이 완역된 이후에 큰 소리로 경문의 내용을 읽고 외위, 중생들이 쉽게 따라 읽거나 외울 수 있는지 점검하는 역할이다.

이 밖에 역장에 있는 적지 않은 수의 승려들은 주로 역주가 새로운 경전을 설하는 것을 듣기 위해 온 사람들이다. 내용을 듣고 의문이 있으면 즉시 질문하거나 토론이 이루어진다. 경전을 번역할 때, 국가에서는 예의로서 흠명대신欽命大臣을 역장에 파견하여 감독하고 보호하는 역할을 하게 한다. 초당 시기에는 번역을 처음 시작하는 날에 황제가 친히 왕림하여 제발을 쓰기도 하였다.

이런 일련의 번역에 대한 관심과 분업이라는 철저한 공정 작업은 기타 다른 나라에서는 찾아보기 힘든 것으로, 막대한 『대장경大藏經』을 번역할 수 있었던 배경이 되었다.

2. 대장경大藏經

대장경은 한문漢文 불경佛經의 총칭이며, 한문 불교 전적典籍으로 편집된 총서이다. 이 개념은 초기에만 해당된다. 후대로 가면서 여러 종류의 언어에 의한 총서叢書적인 경전이 나온다. 즉 시샤문西夏文, 티벳문西藏文, 만저우문滿州文, 멍꾸문蒙古文, 빨리문, 일문日文, 한글 등의 대장경이 그 예이다. 그 중 한문 대장경은 가장 영향을 많이 주었던 경전이다. 내용은 주로 남인도 지방의 불전인 경·율·논이며, 인도나 중국의 불교 찬술을 포함하고 있다.

중국의 경우 대장경의 편집이 이미 남북조 시대에 시작되었는데, 그 때는 일체경一切經이라고 불렀다. 대장경이라는 명칭은 수대부터 시작되었다. 당시는 손으로 직접 대장경을 기록했다. 성당 개원 연간에 지승智昇이 편찬한 경전 목록인 『개원석교록開元釋教錄』20권 중 입장록入藏錄에 수록된 불전佛典은 1,076부 5,048권이다. 후대의 사람이 관장목록館藏目錄과 같은 성격의 『개원석교록략출開元釋教錄略出』4권을 편집하였다. 지승의 편찬은 내용 면에서 국가서목國家書目적인 경향을 띠고 있다고 할 수 있다. 그는 대장경을 내용이 정밀하고 완벽함을 갖춘 목록으로 분류하였다.

송 태조太祖는 개보開寶 4년(971)에 청뚜成都에서 대장경을 조판雕版할 것을 명하여, 태종太宗 때인 태평흥국太平興國 8년(982)에 조판 수가 13만 개인 대장경을 완성하였다. 매 판은 정문正文 23행行으로 구성되어 있으며, 매 행은 14자字이다. 판의 후미에는 작은 글자로 한 행을 두어, 각경刻經의 이름과 권수卷數를 기록하고 있다. 각 판의 순서는 천자문으로 표시하였다. 권의 마지막 부분에는 경의 이름과 권수, 조판 연대를 새겼다.

후대 사람들은 이 장경을 『북송관판대장경北宋官版大藏經』, 『촉판장경蜀版藏經』, 『개보장開寶藏』이라고 한다. 완성된 조판은 당시의 수도였던 변경汴京(지금의 河南省 開封)으로 옮겨져서 인경원印經院에서 인쇄되었다. 책의 형태는 권축본卷軸本으로, 480질帙을 만들었으며, 각 질의 순서는 천자문으로

산씨山西 잉시엔應縣 푸워꿍쓰佛宮寺 석가탑釋迦塔(應縣 木塔), 67.31m, 요遼, 1056년

정해졌다. 질 속의 각 권은 숫자로 순서를 정하였다.

중국의 한문판 대장경은 잔본殘本과 전질全帙 전세본傳世本을 합하여 10여 종이 남아 있다. 우리나라와 일본에서도 여러 종의 한문판 대장경이 제작되었다. 중국, 우리나라, 일본의 판각版刻을 차례대로 소개하고자 한다.

『거란본대장경契丹本大藏經』은 요대遼代에 관청에서 판각한 경전으로, 『거란장契丹藏』 혹은 『요장遼藏』이라고도 한다. 일본에서는 단본丹本이라고 한다. 1974년, 산씨성山西省 잉시엔應縣 목탑에서 겨우 12권이 발견되었을 뿐이다. 권자본卷子本이며, 기본적으로 『개보장』에 의해서 판각된 것이다. 그러

나 내용은 『개보장』보다 많이 수록되어 있다. 팡산房山 석경石經 속에도 『거
란경契丹經』 내용이 대부분 포함되어 있다.

『송복주동선등각원대장경宋福州東禪等覺院大藏經』은 『숭령만수대장崇寧
萬壽大藏』이나 『동선장東禪藏』으로 약칭된다. 북송 원풍元豊 3년(1080)에서
남송 순희淳熙 3년(1176)경까지 간각刊刻되었다. 약 580여 함函 6천여 권으
로, 현재 중국에 한 질이 남아 있지만, 그 중에 몇 권은 결본되었다. 일본에도
몇 권 남아 있다.

『송복주개원사대장경宋福州開元寺大藏經』은 『개원장開元藏』, 『비로대장
毘盧大藏』 혹은 『비로장毘盧藏』이라고 한다. 북송 정화政和 2년(1112)에 간각
을 시작하여, 남송 소흥紹興 18년(1148)경까지 계속되었다. 융흥隆興 2년
(1164)에 이르러 새로 간행된 몇 권을 더하여, 그 수량은 대략 580함 전후이
다. 일본에 5부 내지 6부가 빠진 전권全卷이 남아 있어, 흔히 일본에 전해진
『숭령장崇寧藏』과 혼동한다.

『송안길주사계원각원대장경宋安吉州思溪圓覺院大藏經』은 『원각장圓覺
藏』이라고도 한다. 안길주安吉州는 후대에 호주湖州로 개명되었던 곳으로, 지
금의 우싱吳興 지방이다. 현존하는 것은 겨우 몇 권이지만, 원래는 548함 6천
여 권이었다. 간각 시기는 남송 초기이다.

『송안길주사계자복선사대장경宋安吉州思溪資福禪寺大藏經』은 『자복장資
福藏』이라고 하며, 대략 6백 함 전후의 분량이다. 남송 때 간각된 것으로, 경
절본經折本이다. 『자복장』은 광框框의 높이나 행수, 글자 수가 『원각장』과 비슷
하기 때문에 동일한 장으로 생각하는 경우도 있다. 이 장은 중국에서는 이미
잃어버렸으며, 청말에 일본 사람이 이것을 구입하여 가져갔는데, 이후 일부를
보완하여 완전하지는 않지만 일본에 전한다.

『금해주천령사대장경金解州天寧寺大藏經』에 보이는 해주解州는 지금의
산씨성山西省 하이시엔解縣이다. 이 장은 산씨성 짜오청시엔趙城縣의 광승쓰
廣勝寺에서 1936년에 처음 발견되었다. 『금장金藏』, 『조성장趙城藏』이라고도

티벳西藏 르크츠日喀則 사자쓰薩迦寺, 티벳 점령기

한다. 금나라 여인 최법진崔法珍이 자신의 팔을 잘라 새겼다는 전설과 연관된다. 1949년 이후, 티벳西藏의 사자쓰薩迦寺에서 오백여 권이 발견되었다. 『중화대장경中華大藏經』영인본 구성에 있어 기본 자료가 되었다.

『**송평강부적사연성원대장경**宋平江府磧砂延聖院大藏經』의 평강부平江府는 지금의 우싱吳興이다. 적사는 우싱에서 동남쪽으로 35리 떨어진 곳에 있는 진호陳湖라는 마을이다. 이 대장경은 『적사장磧砂藏』, 『연성사장延聖寺藏』이라고 약칭된다. 남송 중엽에 간각되기 시작하여 원대에 완성되었으며, 인쇄는 명대까지 계속되었다. 경절본으로, 수량은 591함 6천3백여 권이다. 쐰씨성陝西省, 윈난성雲南省 등지에 완전하지는 않지만 두세 질이 있으며, 일본에 몇 권 남아 있다.

『**원항주로여항현대보령사대장경**元杭州路余杭縣大普寧寺大藏經』은 『보령장普寧藏』이라고 약칭하며, 수량은 587함 6천3백여 권이다. 산씨성에 완전하지는 않지만 한 질이 남아 있다. 중국의 다른 몇 곳과 일본에도 남아 있을 것

으로 추정된다.

『**원대관각대장경**元代官刻大藏經』은 대략 원 문종文宗 천력天歷 3년 (1330)에 간각하기 시작하여 원 순제順帝 지원至元 2년(1336)에 완성된, 약 651함 6천5백여 권의 경절본이다. 이 대장경은 문종의 황후인 복답실리卜答失里가 발원하여 당시 휘정원徽政院에서 간각되었다. 1982년에 윈난성 도서관에서 32권이 발견되었으며, 일본에도 몇 권이 전해진다.

『**홍법장**弘法藏』은 원 세조 지원至元 년간에 대도大都(北京)의 홍법사弘法寺에서 간각하였다. 『홍법장』이 『금장』을 보충하기 위하여 새겼던 장으로 생각하는 견해와, 『금장』의 보조補助가 이루어진 후에 『홍법장』이 성립되었기 때문에 『금장』과는 구별된다고 보는 설이 있다. 1984년에 베이징의 즈화쓰智化寺에서 천자문호千字文號의 장경藏經 세 권이 발견되었다. 형식은 권자본으로, 이것을 『홍법장』이라고 생각하는 경우도 있다. 이것과 『금장』의 판본과는 여러 가지 면에서 다르다.

『**명홍무남장**明洪武南藏』은 명대에 들어와 처음으로 판각한 대장경으로, 『초각남장初刻南藏』이라고도 한다. 태조太祖 주원장朱元璋이 홍무洪武 5년 (1372)에 난징南京 장산蔣山에서 승려들로 하여금 간각하게 한 것이다. 경절본이며, 678함 7천여 권의 분량이다. 영락永樂 6년(1408)에 소실되었으며, 전해오는 인쇄본도 매우 적다. 쓰촨성 도서관에 불완전한 한 질이 있으며, 산씨성에도 있다.

우리나라의 고려시대에도 일찍이 2부의 대장경을 간각하였다. 첫 번째인 『초조대장경初雕大藏經』은 1011년 이후에 시작하여 1082년까지 간각한 것으로, 약 571질 6천여 권의 분량이다. 1232년, 몽고난으로 경판經版이 훼손되었으며 인쇄본의 일부가 일본에 전해지고 있다. 고려는 1236년에 다시 수량이 539함 6,557권인 『재조고려장再雕高麗藏』을 간각하여 1251년에 완성하였다. 이것은 8만 1,000여 개의 경판으로 되어 있으며, 경상남도 합천군 가야산 해인사에 보전되고 있어서, 해인사를 해동돈황海東敦煌이라고 한다.

일본에서도 대장경 2부가 간각되었다. 한 부는 일본 대승정大僧正인 천해天海가 관영寬永 14년(1637)에 만든 목활자인 『천해본天海本』으로, 1648년에 완성되었다. 경절본으로, 수량은 660함 6천3백여 권이며, 관영사寬永寺에 전해지고 있다. 다른 1부는 황벽종黃蘗宗의 승려인 철안도광鐵眼道光이 관문寬文 8년(1668)에 간각한 『황벽판黃蘗版』으로, 1678년에 완간되었다. 이것은 중국의 『경산장徑山藏』을 모방하여 제작된 것으로, 모두 7천여 권이다.

중국, 우리나라, 일본에서 간각된 대장경은 일반적으로 사원의 대장경각大藏經閣에 보관되고 있다. 일반 사원과 관련된 명조明朝의 정속止續인 『북장北藏』과 청조의 『건륭장乾隆藏』이 일반 사원에 전해지는 이유는, 명·청대의 황제들이 매번 어각장경御刻藏經을 간각하여 이름있는 사찰에 하사했기 때문이다. 경전을 받은 사원에서는 장경각을 건축하여 보관하며, 장경각 앞에는 사장경비賜藏經碑를 세웠다.

명대에 어각御刻은 세 번 행해졌다. 그 중 두 번은 난징南京에서 간각되었는데, 황제의 호칭에 의해 『홍무남장洪武南藏』과 『영락남장永樂南藏』이라고 한다. 『홍무남장』은 원판이 소실되어 인쇄본만 일부 전할 뿐이다. 『영락남장』은 민간에서도 인쇄하는 것이 허락되어 청대 초기까지 계속되었다. 많은 양이 인쇄되었기 때문에 적지 않는 수량이 전하지만, 학계에서는 중요하게 생각하지 않는다. 나머지 한 번은 베이징에서 간각되었으며, 『영락북장永樂北藏』이라고 한다. 영락永樂 19년(1421)에서 정통正統 5년(1440) 사이에 간각된 것으로, 1,657부 6,361권의 분량이다. 만력萬曆 12년(1584)에 다시 41권을 간각하여 보충하였다. 이 장은 황제가 내린 어각경장으로, 건각립비建閣立碑가 확인된다.

『건륭장乾隆藏』은 건륭판대장경乾隆版大藏經의 약칭으로, 청장淸藏, 용장龍藏이라고도 한다. 간각 시기는 청 옹정雍正 13년(1735)에서 건륭 3년(1738) 사이로, 북경에서 완간되었다. 청대의 유일한 어각이자, 목각판木刻版 한문 대장경 중에서 마지막으로 간행된 것이다. 1,670부 7,167권의 분량으로,

판편版片은 78,230개이다. 현재 베이징 윈쥐쓰雲居寺에 전해진다. 인쇄 부수는 200부가 되지 않으며, 초기엔 반사용頒賜用이었다. 큰 사원의 장경각 앞에서 있는『사장경비賜藏經碑』의 내용을 보면, 3부의 경전이 보급된 것을 알 수 있다.

『**경산장徑山藏**』은 명대 후기에 간각된 사판 대장私版大藏으로, 만력萬曆 7년(1579)에 시작되어 청 강희康熙 16년(1677)까지 약 100여 년이 걸려 완각되었다. 장판藏版 지역에 의해『경산장徑山藏』이라고 하나, 인쇄를 필요로 했던 곳이 저짱성浙江省 자싱嘉興의 능엔쓰楞嚴寺였기 때문에『가흥장嘉興藏』이라고도 한다. 이 장은『정장正藏』,『속장續藏』,『우속장又續藏』등 몇 개의 부분으로 나뉜다. 이전에 간각된 대장경이 대부분 권자본이거나 경절본인 데 반해 이 장은 방책본方冊本으로, 이후 간각되는 대장경에 상당한 영향을 미쳤다. 상당수가 전해지기 때문에 비교적 쉽게 구할 수 있다. 윈난성雲南省 도서관에 1질이 전해지는데, 9,500여 권이다.

일본에서는 1902년에서 1905년 사이에『대일본교정훈점대장경大日本校訂訓点大藏經』1부를 편집·출판하였다.『만자경卍字經』은 활자배인본活字排印本으로, 345책冊 6,992권의 분량이다. 1905년에 다시『만자속경卍字續經』을 편집하기 시작하여 1912년에 완성하였는데, 750책의 분량이다. 1923년부터 1926년까지 상하이上海 함분루涵芬樓에서『만자속경』을 영인한 후 중국에서는 이 장이 상당히 많이 전해지고 있다. 1970년대에 홍콩의 영인속장경위원회影印續藏經委員會와 타이완의 신문풍출판공사新文豊出版公司에서 두 차례 영인하였다. 1980년에 신문풍출판공사에서 다시『만자경』을 영인하였다. 따라서『만자경』과『만자속경』은 중국에서는 흔히 볼 수 있다.

일본은 명치明治 13년(1880)에『대일본교정축쇄대장경大日本校訂縮刷大藏經』을 출판하였다.『축쇄경縮刷經』이라고도 하는 이 장은 활자 인쇄로서, 1885년에 완성되었으며, 모두 40함 1,916부 418책의 분량이다. 중국에서 청말·민국 초기에 이 장을 번역·인쇄하여『빈가정사교감대장경頻伽精舍校勘大

藏經』이라고 하였으며, 『빈가장頻伽藏』이라고 약칭한다. 이것은 중국에서 처음으로 활자배인活字排印한 대장경으로서, 1913년에 완성되었다.

현재 가장 많이 사용되는 대장경은 『대정신수대장경大正新修大藏經』이다. 1924년부터 1934년 사이에 일본의 대정일체경간행회大正一切經刊行會에서 편찬·출판하였다. 정편正編이 55책, 속편續編 30책이며, 12책은 도상圖像, 총목록은 3책으로, 모두 100책이다. 권수는 1만 3천여 권으로, 가장 많은 분량의 대장경이다. 여러 번 재판되었다. 정편에 대한 색인이 편찬되어 불교와 관련된 내용을 연구할 때 가장 많이 활용된다. 타이완에서도 1956년부터 『직사장磧砂藏』 등의 경전을 첨가하여 영인하기 시작하였는데, 1980년대 후반에 편집이 완성되었다.

현재 사용되는 대장경들은 일부분이 빠져있기 때문에 완전하다고 할 수 없다. 그래서 중국 국무원國務院의 고적정리출판규획古籍整理出版規劃팀의 주도 아래 중화대장경中華大藏經 편집국編輯局이 성립하였다. 런지위任繼愈 선생의 감수하에 『중화대장경中華大藏經(한문부분)』이 편집되었다. 이것은 지금까지 간행된 대장경 중에 가장 많은 분량의 내용이 수록된 것이다.

『중화대장경(한문부분)』은 이만여 권으로, 티벳西藏의 불교 경적經籍을 수록하여 정·속 양편으로 나누었다. 정편은 『조성금장趙城金藏』을 바탕본으로 하고 있으며, 이 장의 천자문 편차의 목록 체계에 의거하여 영인하였다. 빠진 부분은 『고려장高麗藏』으로 보충하였으며, 기타 여러 경전의 내용을 참고하였다.

속편에는 『방산운거사석경房山雲居寺石經』, 『빈가장頻伽藏』, 『보혜장普慧藏』, 『대정장大正藏』, 『가흥장속장嘉興藏續藏』, 『가흥장우속장嘉興藏又續藏』, 『만속장卍續藏』 등이 수록되어 있다. 중복되는 내용을 제외하면, 『중화대장경(한문부분)』 정·속 양편에 수록되어 있는 경적은 모두 4천2백여 종 2만 3천 권이다. 『중화대장경(한문부분)』은 규모도 크며, 편집도 상당히 긴 기간이 필요하다. 정·속 양편을 220책으로 분류하고 있다.

베이징北京 스징산石經山 윈쥐쓰雲居寺 석경관石經館

베이징北京 스징산石經山 윈쥐쓰雲居寺 용장경龍藏經 목각판木刻板, 수당대隋唐代

　　중국의 석경石經은 한 영제靈帝 희평년간熹平年間에 처음 시작되었다. 즉 벽옹리辟雍里에 석비를 마련하고, 그 위에 유가의 몇 가지 중요한 경전을 새겨서 유학자들이 그것을 베끼고, 또한 출입할 때마다 읽게 하기 위한 목적으로 세워진 것이었다. 유가의 각경이 불교도들에게도 영향을 주었다. 북제北齊 시대에 산씨성山西省 타이위엔太原에는『화엄경』을 새기는 풍습이 있었으며, 산뚱성山東省 타이산泰山의 석경욕石經峪에는『금강경金剛經』이 새겨져 있고, 라이산徠山에는『반야경般若經』이 새겨져 있다. 허베이성河北省 우안武安 베이샹탕산北響堂山에는『유마힐경維摩詰經』과『승만경勝鬘經』등이 새겨져 있다.

　　중국의 석경 중에서 가장 규모가 방대하면서 후대에 많은 영향을 준 것은 팡산房山 석경이다. 팡산 윈쥐쓰雲居寺는 팡산시엔房山縣 남쪽에 있는 샹르향

쉐이떠우촌尙樂鄉 水頭村에 위치해 있으며, 베이징에서 약 75킬로미터 떨어져
있다.

수대에 유주幽州 지천사智泉寺의 승려인 정완靜琬이 석존께서 말씀하신
제법무상諸法無常의 교리에 의거해서 불법佛法을 세 단계로 나누었다. 즉 정
법正法 시기―불교의 발흥기―, 상법像法 시기―불교의 변천기―, 말법末法
시기―불교의 쇠퇴기―이다. 북위 태무제太武帝의 태평진군太平眞君 년간이
나 북주 무제武帝의 건덕建德 년간에 있었던 두 번의 폐불廢佛 사건을 교훈으
로 삼아, 정완은 글로 쓰여진 책은 영원히 존속하기가 어렵다고 판단하여 팡
산에 각경하기 시작하였다. 수 대업大業 년간에서 당 정관貞觀 년간까지 30여
년에 걸쳐 『법화경』 등 백여 개의 비碑를 새겼다. 정완이 죽은 후에도 각경은
그의 제자들과 황실 및 지방 관리들의 후원하에서 계속되었다. 성당 시기인
개원·천보 년간에 새로 번역된 4천 권의 불경을 바탕본으로 삼아 계속해서 각
경하였다. 당대에 각경된 분량은 100여 부 400만 자이다. 당대는 각경의 첫
번째 전성기였다.

요대遼代는 법난法難이 없었음에도 불구하고 각경이 많았던 시기로, 두
번째 전성기로 간주된다. 이 때는 각경을 행하는 것이 곧 공덕功德을 쌓는 일
로 생각되던 시기였다. 승속僧俗이 앞을 다투어 후원하였다. 흥종興宗 때에 거
란장경契丹藏經을 바탕본으로 하여 『대보적경大寶積經』 등 87질 161부 656권
등을 새긴 석경이 천여 개에 달했다. 요 대안大安 9년(1093) 이후에는 통리대
사通理大師가 주도하여 『수능엄경首楞嚴經』 등 69부 443권 등을 새긴 작은 비
碑가 4천여 석石이나 되었다. 금대金代 전기에는 전대의 각경의 전통을 유지
하면서, 장경藏經의 총수나 제자 목록題字目錄 등을 새긴 각석刻石을 묻어 두
는 풍습이 생겼다. 금대 후기에는 송·요 시대에 새롭게 번역된 경전을 새겼
다. 원·명 시대는 각경은 행하였으나 쇠퇴기라고 볼 수 있다.

팡산 각경의 총수는 15,061석이며, 비교적 완전한 것은 14,621석(洞 밖
에 서 있는 중요한 비명은 82석임)이다. 새겨진 불경은 대략 1,025종, 9백여

부, 3천여 권이다. 이들 각석은 샤오시티엔小西天 9동과 야징타壓經塔 아래에
분산·보관되어 있다.

중국불교협회에서는 1956년부터 1958년 사이에 팡산 석경에 대한 종합
적인 조사와 발굴을 시행하였다. 이후 20년 간의 정리와 연구를 통하여, 1987
년부터 팡산 석경 중 요·금 시대의 부분을 먼저 편집하여 출판함으로써 세인
의 주목을 받았다. 이 부분은 23책으로 구성되어 있으며, 앞으로 35년 동안
『방산석경房山石經』의 전체 분량이 56책으로 발간될 예정이다. 『방산석경』이
중국불교사에서 차지하는 비중은 매우 크며, 불교사 연구에 중요한 자료이다.

3. 경장經藏 – 장경전藏經殿

불사佛寺에서 불경을 두는 곳을 장경각藏經閣(殿)이라고 한다. 주로 사
원의 중심에서 제일 뒤편에 위치하며, 이층의 정전正殿으로 되어 있다. 이곳은
불교와 관련된 전문적인 도서관이라 할 수 있어, 특별히 경장經藏이라고 한다.

이층 불각佛閣의 아래층은 천불각千佛閣이다. 주존인 비로자나불이 중앙
에 위치하며, 주위 벽에는 천불이나 만불萬佛(萬佛閣)이 작은 불감佛龕 속에
모셔져 있다. 위층 벽에는 불경을 두기 위한 시설로 꾸며지며, 중앙에 독서용
탁자와 의자가 마련되어 있다. 불경을 벽에 두는 시설을 벽장壁藏이라고 한
다. 이러한 기본적인 시설에다가 불경을 두기 위해 나무로 만든 누각식樓閣式
시설물인 천궁장天宮藏이 있다. 불전佛典에 의하면, 불멸 후 법장法藏을 두 곳
에 숨겼는데 하나는 용궁해장龍宮海藏이며, 다른 하나는 천궁보장天宮寶藏이
라고 한다. 천궁이란 도솔천에서 미륵보살이 거주하는 내원內院으로, 그 곳에
모든 경전을 보관해 두었던 것이다. 천궁장天宮藏은 천궁보장을 모방한 것이
다. 산씨성山西省 따퉁大同의 화엔쓰華嚴寺의 것이 대표적인 예로서, 국보로
지정되어 있다.

한편 전륜장轉輪藏이 있는데, 윤장輪藏이라고 약칭된다. 한 칸의 전각으

후베이湖北 한양漢陽 꾸이웬쓰歸元寺 장경각藏經閣, 청淸, 1658년

로, 보통 이삼 층이며 속은 트여 있다. 전각 속 바닥에 대전축大轉軸을 하나 묻고, 전축 위에는 8면八面 혹은 6면六面의 커다란 감을 두며, 감의 각 면에는 추계저경抽屉儲經을 안치한다. 감은 회전시킬 수 있다. 양나라의 불교 신사信士인 부흡傅翕(497~569)이 문맹자文盲者가 경을 읽지 못하는 것을 보고, 이러한 기구를 만들어 돌리게 하였다고 한다. 즉 한 바퀴 돌리면 경을 한 번 읽는 것과 같다고 간주한다.

전륜장을 안치하는 전각을 전륜장전轉輪藏殿이라고 한다. 이 시설은 많은 돈이 소요되기 때문에 큰 사찰에서만 볼 수 있다. 즉 허베이성 정띵시엔河北省 正定縣의 농싱쓰龍興寺나 베이징 완서우산萬壽山 등지의 큰 사찰에서 볼 수 있다. 한편 감이 상당히 크기 때문에 돌릴 때 많은 힘을 필요로 한다. 송대에 어떤 사찰에서는 소형의 전륜장을 만들고, 그 위에 약간의 경권을 두었다. 이것은 가볍기 때문에 쉽고 빠르게 돌릴 수 있었다고 한다. 그리고 한 번 돌리

기 위해서는 서른여섯 개의 동전이 필요하기 때문에 사원에서는 상당한 수입
이 되었다.

후대에 장전藏傳 불교에는 장경통藏經筒이라는 것이 있는데, 장경각의
영향에 의한 것이다. 원통형으로, 중앙에 축이 있어 돌릴 수 있다. 통의 표면
에는 경문(육자진언六字眞言)이 새겨져 있거나 쓰여 있다. 이것도 한 바퀴 돌
리면 진언이나 경전을 한 번 읽는 것으로 간주된다. 돌리는 방식은 손으로 돌
리는 방법과 발로 돌리는 방법이 있다. 또한 바람이나 물을 이용하여 돌리는
경우도 있다.

경장의 제작 수준을 통하여 중국의 장인들이 건축 기술에 상당한 역량이
있다는 것을 확인할 수 있다. 송대에 이계李誡가 편찬한 『영조법식營造法式』
권11의 「소목작제도육小木作制度六」조에는 전륜경장이나 벽장에 관한 내용이
기록되어 있다.

제10장
탑塔과 경당經幢

1. 탑

(1) 개념

탑塔은 원래 인도지방에서는 일종의 문門이었지만, 불교도들이 사리舍利를 안치하기 시작하면서 뼈를 보관하는 장소로 기능이 변하였다. 바리를 엎어 놓은 듯한 모습(복발식覆鉢式)이었으나 중국에 전래되면서 원형이 많이 변화되었다.

불교 탑이라는 관점에서는, 일반적인 사리탑 이외에 시안西安의 따이엔탑大雁塔 등과 같이 대형의 장경탑藏經塔이 있는가 하면, 소형의 장경탑과 장발탑藏發塔이 있다. 송·원대 이후에는 탑의 조성이 반드시 불교적인 이유에서만 아니라 독립된 하나의 표식으로 등장한다. 각종 용도에 따른 탑의 종류는 다양하나, 몇 가지 예를 보면 다음과 같다.

풍수탑風水塔은 미신과 풍수에 의해 세워진 것이다. 과거시험에 많이 합격한 지역에 이 탑을 세워 문풍文風이 왕성하기를 바라는 목적으로 조성된다. 탑 속에는 문창제군文昌帝君과 괴성魁星 등의 신들이 봉안되어 있어, 문창탑文昌塔, 괴성탑魁星塔이라고도 한다. 탑은 주로 경관이 아름다운 산 정상에 위치한다. 이러한 면에서 풍경탑風景塔이라고 할 수 있다. 베이징 대학에 있는 이름 없는 호반수탑湖畔水塔이나, 기념탑의 성격을 지닌 난징南京의 영곡탑靈谷塔 등이 그 예이다. 넓은 의미에서 대부분의 기념탑은 풍경탑의 범주에 속한다.

등탑燈塔은 주로 해변이나 강가에 위치하는데, 밤에 길을 밝힐 목적으로 세운다. 푸저우福州 나성탑羅星塔이나 항저우杭州 육화탑六和塔, 안칭安慶 잉장쓰탑迎江寺塔 등이 이러한 목적으로 세워졌다. 치엔저우泉州의 낙양교탑洛陽橋塔이나 수저우蘇州의 보대교탑寶帶橋塔 등과 같이 진량津梁을 나타내기 위해서 세워진 교두탑橋頭塔, 교변탑橋邊塔 등도 이 범주에 속한다. 이 경우 주로 양쪽으로 세우기 때문에 쌍탑雙塔의 형식이 많다.

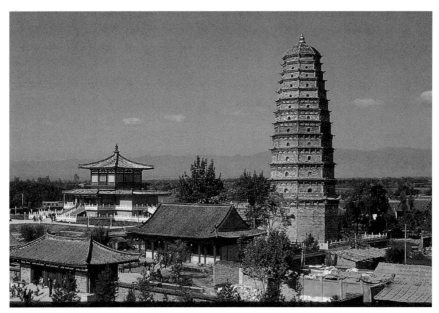

시안西安 즈인쓰慈恩寺 따이옌탑大雁塔, 당唐, 648년경

요적탑料敵塔은 고대에 군사적인 목적에서 세운 탑이다. 평상시에 멀리 볼 수 있게 아주 높게 세운다. 띵시옌定縣의 요적탑은 중국 최고最高의 탑으로, 높이가 85미터이다. 탑에 오르면 수백 리가 한눈에 들어온다.

중국 탑의 형식은 6각, 8각, 12각, 원형 등이 있으며, 사용되는 재료는 나무, 벽돌, 돌, 금속 등이다. 중국의 탑은 기타 다른 건축물과는 달리 제약을 받지 않고 조성된다. 쌍탑을 제외하면 각기 개성있는 모습으로 조성되는 것이 특징이다.

(2) 구조

중국의 탑은 지궁地宮, 기좌基座, 탑신塔身, 탑찰塔刹 등으로 구성된다. **지궁**地宮은 중국식 불탑의 특징적인 요소이다. 이것은 중국 고대 제왕의 능침陵寢인 지하궁전과 비슷하나 그만큼 크지는 않다. 지궁은 전돌이나 돌을 잘라서 만든 여러 가지 형태의 지혈地穴로, 대부분 지하에 설치된다. 반은 땅 속에

허난河南 등펑登封 숭위에쓰嵩岳寺 탑塔, 39.8m,
북위北魏, 520년

저짱浙江 티엔타이산天臺山 궈칭쓰國淸寺 탑塔, 59.3m,
수隋, 598년

두고, 반은 탑 속에 두는 예도 있다. 사리나 불경, 진귀한 보물을 봉납하기 위
한 장소로 사용된다. 탑의 바닥에 위치하기 때문에 안치한 이후는 봉쇄된다.
지궁은 분묘墳墓의 지혈地穴과 같이 항상 물이 고이는 취약점을 가지고 있다.

　　탑기塔基는 탑의 기초로서 지궁 위에 위치한다. 조기의 탑기는 보통 낮고
작았지만, 당대 이후에는 기대基臺와 기좌基座로 나누어진다. 기대는 바로 조
기의 탑기이며, 기대 위에는 탑신을 받치기 위한 자리인 기좌가 있다. 이후 기
좌는 갈수록 높고 화려해졌다. 탑기는 탑을 안정시켜 주는 기반이자 장엄적인
요소이다.

탑신塔身은 탑의 주요 부분이다. 탑신은 안이 비어 있는 중공식中空式과 차 있는 실심식實心式으로 나뉜다. 중공식은 일반적으로 올라가서 관망할 수 있는 구조이다. 탑의 층수는 탑신 수에 의해 결정되는데, 수에 대해서는 경전마다 여러 가지 설이 있다. 보통 층수가 가장 많은 탑은 13층으로, 석존 열반 후에 사리를 장치했던 칠보탑七寶塔을 상징한다. 보살은 7층, 연각緣覺은 6층, 나한은 5층, 불환과不環果의 과위를 얻은 자는 3층, 일래과一來果는 2층雙層, 예류과預流果는 단층單層으로 한다고 기록되어 있다. 13층 이하 7층 이상은 성불과成佛果를 얻은 자를 상징하는데, 사실 이러한 숫자는 경전마다 다르기 때문에 참고 내용일 뿐이다.

탑찰塔刹은 탑 위에 장식되는 것을 말한다. 탑찰은 탑의 제일 윗부분으로, 탑의 모자와 같기 때문에 찰刹이라고 하는 것이다. 찰은 토전土田으로, 불이 주관하는 국토인 불국을 뜻한다. 원래 탑찰은 탑을 가려 주는 보개寶蓋의 역할을 하였는데, 장인들의 미적 감각으로 현재의 형태로 변한 것이다. 탑찰의 세부 구성은 다음과 같다.

찰간刹竿(刹柱)은 탑신 윗 부분의 장엄을 연결해 주는 직선의 축으로, 사원의 번간幡竿을 탑의 정상부인 찰좌刹座 위에 세운 것이다. 찰간은 탑 속에도 연결되어 탑이 보다 안정되게 서 있게 하는 역할을 한다. 찰좌는 항상 탑첨塔尖의 평대平臺에 고정된다. 대형 찰좌刹座는 복발형覆鉢形, 수미좌형須彌座形, 연화좌형蓮花座形 등의 종류가 있다. 대탑大塔의 찰좌 부분에 소탑이 세워지기도 한다. 대형 탑좌에는 항상 중앙에 공간을 마련하고 사리와 경권 등을 안치하는 천궁天宮이 있다.

상륜相輪은 찰간 위에 있는 원반 형태의 것으로, 가운데에 있는 구멍에 찰주를 끼우게 되어 있다. 상相은 표상고출表相高出에서의 상을 말하며, 원륜圓輪이 드러나면 사람들이 그것을 우러러보면서 표상으로 생각하여 상륜이라고 한다. 보통 아홉 개로 되어 있어 구륜九輪이라고도 한다. 숫자에 대해서는 경전마다 내용이 다르다. 경전 중에 상륜이 13개 이상은 불가능하다는 내용이

있지만, 1978년 윈난성雲南省 따리大理 숭성쓰崇聖寺에서 출토된 소형의 금동 라마탑小形鎏金喇麻塔의 상륜은 24개나 된다. 명·청대의 탑 중에 불경에 의거해서 조성된 탑은 대체로 많지 않은 수의 상륜을 하고 있으나, 그렇지 않은 경우도 많이 있다.

원광圓光은 찰 위에 세워 둔 원반圓盤이나 잎사귀 모양의 것이다. 이것은 불과 보살의 머리를 둘러싸고 있는 원륜 광명圓輪光明을 상징한다.

앙월仰月은 찰 위에 있는 초생달 모양의 것으로, 금강계金剛界 밀교密教의 월륜月輪을 상징한다.

보개寶蓋는 보옥寶玉으로써 천개天蓋를 장식한다는 뜻이다. 평정平頂 위에 산개傘蓋와 같은 것으로, 불좌佛座 위에 있는 칠보七寶 화개花蓋를 상징한다.

보병寶瓶은 병 모양의 물건으로, 군지軍持라고도 한다. 원래 물병이었는데, 불교도들이 사용하면서 법구法具가 되었다. 관정灌頂이나 욕불浴佛 때에 사용하기 때문에 보병寶瓶이라고 한다. 관세음보살이 들고 있는 보병은 군지의 변형이다. 탑찰 위의 보호로寶葫蘆는 보병을 상징한다.

보주寶珠는 불교에서 많이 보이는 마니보주摩尼寶珠나 여의보주如意寶珠의 약어이다. 여러 불諸佛이 열반涅槃에 들어갈 때, 쇄신사리碎身舍利를 남기는데, 이러한 사리가 나중에 마니보주로 변하는 것이다. 보주는 깊은 바닷속에 있으며, 용왕의 머리 장식(혹은 龍王의 가슴 속에서 생긴다고도 함)이다. 보주에서는 보물을 담은 그릇처럼 모든 보배나 의식용품이 생긴다고 생각한다. 선우태자善友太子가 마니보주를 구하러 바다에 들어갔다는 전설이 여러 경전에 전한다. 보주는 항상 탑찰의 정상 부분에 위치하며, 아랫부분이 화염형을 하고 있기 때문에 화염보주火焰寶珠 혹은 화주火珠라고 한다. 그러나 탑에 불이 나는 것을 우려한 장인들이 이것을 화보주火寶(焰)珠라 부르지 않고 수연水烟(수염水焰)이라고 하였다. 탑찰의 보주는 보통 한 개이지만 세 개에서 아홉 개까지 사용된 예도 있다.

산뚱山東 창칭長淸 닝안쓰靈岩寺 탑림塔林

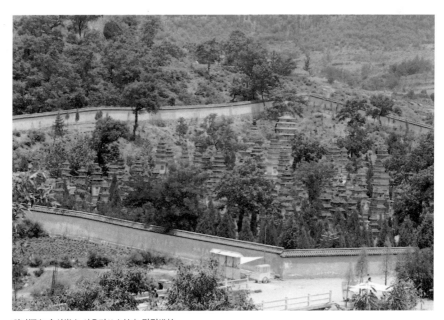

허난河南 숭산嵩山 샤오린쓰少林寺 탑림塔林

탑원塔院은 승려들의 무덤으로, 그 속에 있는 탑은 모두 묘탑墓塔이다. 탑에 봉안되는 분은 높은 지위의 승니僧尼들이다. 탑원에 탑 수가 많을 때는 탑림塔林이라고도 한다. 베이징의 딴쩌쓰檀柘寺나 산뚱성山東省 창칭長淸의 링안쓰靈岩寺, 허난성河南省 숭산嵩山의 샤오린쓰少林寺 등에 탑림이 있다.

2. 경당經幢

도리천은 33천으로 구성되어 있으며, 제석천帝釋天과 32분의 여러 천이 각각 하나의 천을 주관한다. 이들 중에 선주천자善住天子는, 자기가 7일 후에 죽게 되고 죽은 다음에는 일곱 번의 윤회를 거쳐 축생신畜生身으로 태어나 최후에는 지옥에 떨어진다는 사실을 알고 두려워하였다. 이에 제석천이 그를 위하여 기원정사祇園精舍에 계신 석가모니를 찾아가 구제해 줄 것을 청하였다. 석가모니가 제석천에게 말하길, "다라니가 있는데 여래불정존승이라고 이름하며, 능히 일체의 악도를 정화할 수 있으며, 일체의 생사고뇌를 제거할 수 있다(有陀羅尼, 名爲如來佛頂尊勝, 能淨一切惡道, 能淨除一切生死苦惱)"고 하였다. 불이 제석천에게 말한 것은 바로 『불정존승다라니경佛頂尊勝陀羅尼經』으로, "만약 이 경을 귀로 들으면 선세에 지은 모든 지옥악업이 소멸된다(若有人聞一經于耳, 先世所造一切地獄惡業皆悉消滅)"는 영험이 있다고 한다.

존승불정尊勝佛頂은 밀교의 오불정五佛頂 중 하나이다. 밀교에서 석가모니불의 머리 위에 나타나는 한 존의 윤왕輪王—법륜法輪을 굴리는 대법왕大法王—상이다. 이 때의 석가모니불은 결가부좌를 하고 설법하는 모습이다. 머리 위에 있는 윤왕輪王불은 백색白色으로 머리에 오불보관五佛寶冠을 쓰고 손에는 금강구金剛鉤를 들고 있다. 두광과 신광은 모두 원광이며, 2개의 원광이 합쳐진 모습은 마치 수레바퀴와 같기 때문에 제장불정륜왕除障佛頂輪王이라고 한다. 이 상이 오불정 중에서 가장 숭고하기 때문에 존승불정尊勝佛頂이라고 하는 것이다. 그가 한번 나타나면 모든 번뇌업장煩惱業障이 제거된다. 즉 그가

출현하면 시방세계十方世界에서 6종류의 진동震動—비재해성 대지진—이 생겨서, 모든 지옥에서 윤회한 중생들의 악업이 제거됨과 동시에 천국 혹은 시방청정국토十方淸淨國土로 왕생하게 된다는 것이다. 따라서 바로 칠반악도지신七返惡道之身이었던 선주천자善住天子의 문제도 쉽게 해결되었던 것이다.

『불정존승다라니경』은 당대에 밀교가 유행할 때 중국으로 전래되었다. 여섯 가지 종류의 당대 번역본이 있으며, 모두 한 권으로 되어 있다. 다라니陀羅尼는 범어인 다라니dhāranī의 음역으로, 주어呪語나 진언眞言을 뜻한다. 밀교에서는 이 경전을 근본이 되는 경주經呪의 하나로 간주하여 석경당石經幢 위에 새겨서 존현尊顯함을 나타낸다.

당幢은 범어 드바자Dhvaja의 의역으로, 음역은 타박약駄縛若이다. 본래 기둥 모습의 물건으로, 윗부분에 마니주摩尼珠(如意寶珠)를 상징하는 원주圓柱 모양의 물건이 있다. 그 아래에는 원형(8각, 6각)의 개蓋가 있으며, 개 아래로 길게 꼬아 만든 비단실 같은 것이 드리워져 있다. 그 중에서도 황색의 비단실로 만든 긴 통 모양(팔각일 때는 8가닥으로, 육각일 때는 6가닥으로 땋아서 긴 통 모양을 만듦)의 당을 금당金幢, 화당華幢, 보당寶幢이라고 한다. 당 위에 경의 내용이나 불명佛名이 수놓아졌으며, 항상 불상 앞에 걸어 두거나 세워 두는데, 거는 형식에는 장주간長柱竿이 필요하지 않다. 이러한 공양법구는 불이 중생들을 다스리는 데 필요한 항마降魔의 법기法器로 사용되었다.

밀교에서는 이후 전각殿閣 앞에 세워 두는 석주형石柱形으로 변하였다. 석주에는 경주經呪가 새겨지는데, 대부분 『불정존승다라니경』의 내용이다. 당대 사람들은 이것을 존승당자尊勝幢子라고 하였다. 경우에 따라서는 석주에 불명佛名이나 육자진언六字眞言 경주와 함께 새기거나 경주를 생략한다. 이 밖에 『반야심경般若心經』, 『금강경金剛經』, 『미륵상생경彌勒上生經』, 『부모은중경父母恩重經』 등을 새기기도 한다. 이러한 석주형의 당을 경당經幢 혹은 석당石幢이라고 한다. 당대 즉천무후則天武后 말기에 밀교가 유행하면서 성행하였다가 송·원 이후에 쇠퇴하였다. 현존 유물의 상당수가 주로 화베이華北

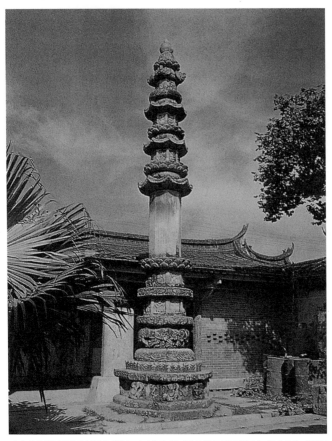

다라니경당陀羅尼經幢 푸지엔福建 난안南安 펑저우豊州 도원궁桃源宮, 북송北宋, 1025년

지방에 많이 남아 있다. 형태는 4각, 6각, 8각, 10각 등이며, 이 중 8각 주형柱
形이 가장 많다. 연화대 위에 세워지며 위에는 보개가 있고, 보개 위에는 보주
가 있다. 각 면마다 경의 내용을 새겼으며, 어떤 경우에는 아랫 부분에 경전의
내용이, 윗부분에는 저부조의 불상이 새겨져 있다. 석주石柱 아래위 가장자리
는 연화문으로 장식되는 것이 상례이다. 또한 석주가 2~3단의 층을 이루고
있는 경우 팔릉비八楞碑라고 한다.

　　경당經幢은 경전의 문자가 새겨져 있어 서예사를 연구하는 데 중요한 자
료이다. 청대의 금석학자이자 경당 연구에서 일가를 이룬 이에창츠葉昌熾는

오백경당관五百經幢館을 세우고, 탁본 육백여 개를 모아서『연독려일기緣督廬
日記』에 수록하였다. 이 외에『팔경실금석보정八瓊室金石補正』권 46~48에도
많은 수의 당당唐幢이 수록되어 있다.

경당 연구는 금석학 분야에서 중요한 부분을 차지하고 있다. 현존하는 중
요한 경당의 예로 짜오시엔趙縣의 다라니경당陀羅尼經幢, 정띵시엔正定縣 롱
싱쓰龍興寺의 다라니경당陀羅尼經幢, 싱탕行唐 펑숭쓰封崇寺의 다라니경당陀
羅尼經幢, 우타이산五臺山 이엔칭쓰延慶寺의 북송경우北宋景祐 2년(1035)의
석경당石經幢, 광지쓰廣濟寺 문수전文殊殿 앞의 당대 팔각다라니경당八角陀羅
尼經幢 및 뤄양洛陽 치엔샹이엔千祥庵 존고각存古閣의 경당 등이 있다.

민간에서 전해오는 이야기에 의하면, 불의 이름과 다라니를 외우면서 오
른쪽 방향으로 당을 7번 돌면 선주천자와 같이 7번 축생신으로 태어나는 괴로
움으로부터 벗어날 수 있다고 한다.

제11장

불문 제자佛門弟子

1. 칠중七衆

불교는 엄격한 조직과 기율紀律을 갖춘 종교이다. 신도들이 지켜야 할 계율은 정도에 따라서 여러 부류로 나뉘어진다. 남녀의 성에 따른 구별도 있다. 이는 크게 일곱 가지로 나뉘며, 칠중이라고 한다.

비구比丘(乞士, 빅슈Bhikṣu)는 출가 후에 구족계具足戒를 받은 남자 승려로, 화상和尙이라고도 한다.

비구니比丘尼(乞士女, 빅슈니Bhikṣuṇī)는 출가 후에 구족계를 받은 여자 승려로, 니고尼姑라고도 한다.

비구와 비구니는 출가한 사람들로서, 불교도 중에서는 가장 지위가 높다.

식차마나式叉摩那(學戒女, 식사마나Śikṣamāṇā)는 18세가 되어 사미계沙彌戒(十戒)를 받은 여자를 말한다. 구족계를 받기 전 단계로, 약 2년 동안 육법계六法戒를 받는데, 이들을 식차마나式叉摩那라고 한다. 남성은 십계를 받으면, 이런 과정을 받지 않고 바로 비구계比丘戒를 받으므로 이것은 여성들만 행하는 과정이다.

사미沙彌(勤策男, 스라마네라Śrāmaṇera)는 7세에서 18세 사이에 십계를 받고 출가한 남자를 말한다. 소화상小和尙이라고도 한다.

사미니沙彌尼(勤策女, 스라마네리카Śrāmaṇerīka)는 7세에서 20세 사이에 십계를 받고 출가한 여자를 말한다. 소니고小尼姑라고도 한다.

사미와 사미니는 출가자들의 나이어린 후보자들이라고 할 수 있다.

우바새優婆塞(信士, 近事男, 우파사카Upāsakā)는 삼귀三歸와 오계五戒를 받은 재가의 남자 신도를 말한다.

우바이優婆夷(信女, 近事女, 우파시카Upāsikā)는 삼귀와 오계를 받은 재가의 여자 신도를 말한다.

우바새와 우바이는 불교도 중에서는 가장 낮은 위치로, 재가의 신도들이다. 재가는 출가의 반대말이다. 우바새는 일반적으로 거사居士라 하고, 우바

이는 여거사女居士라고 한다. 거사의 중국적인 뜻은 은사隱士인데, 범어 쿠라파티Kulapati(迦羅越)에서 유래되었다. 원래의 뜻은 돈이 많은 사람을 가리키는데, 이후 집에 거주하면서 도道를 닦는 사람으로 의미가 바뀌었다. 한화불교에서는 거사라는 말이 우바새優婆塞, 신사信士, 근사남近事男보다 많이 사용되는데, 재가 신도의 통칭이자 경칭敬稱이다. 거사는 사원의 법사에 의해 삼귀와 오계의 의식을 받은 후에 합격이 된 자만을 지칭한다.

출가 5중과 재가 2중을 합쳐서 7중이라고 한다. 이것은 모든 불교도를 지칭하는 것으로, 받은 계戒의 깊이에 따라 구분된다. 계율戒律은 다음과 같다.

삼귀의三歸依(三歸, 트리사나가마나Triśanagamana)는 가장 기본이 되는 불교의 신조로, 삼귀계三歸戒라고도 한다. 불교 신도가 되기 위해서는 반드시 거쳐야 하는 과정으로, 본사本師―입교入敎를 접수하는 비구比丘와 비구니比丘尼― 앞에서 받는다. 삼귀의라는 것은 불에 귀의하는 것, 불법에 귀의하는 것, 그리고 승에 귀의하는 것을 말한다. 불佛을 스승으로, 법法을 즐거움으로, 승僧을 친구로 삼는다는 뜻이다.

오계五戒(판카실라pañcaśīla)는 계를 구성하는 다섯 개의 기본 조항이다. 모든 불교도들은 이것을 엄격히 준수해야 하며, 이 계를 받으면 신사信士와 신녀信女가 된다. 오계란 살생하지 말 것, 도적질하지 말 것, 사음邪淫하지 말 것, 망언하지 말 것, 술을 마시지 말 것 등이다. 오계의 반대는 오악五惡으로, 재가 2중은 자주 이것을 범하여 후회한다.

십계十戒란 사미와 사미니가 지켜야 할 10개의 계로, 출가 5중은 반드시 이것을 준수해야 한다. 내용은 오계에 다섯 가지의 내용, 즉 향만香鬘하지 말 것, 가무歌舞를 하거나 즐기지 말 것, 높고 넓은 자리에 앉지 말 것, 때에 맞춰서 먹을 것, 재산을 축적하지 말 것 등을 더한 것이다.

향수를 바르거나 장식하지 않는다는 것은 얼굴에 분을 바르거나 몸에 향수를 뿌리지 않고 머리도 장식하지 않으며, 오로지 규정된 승복僧服만 입는 것을 말한다. 즉 화려한 모습을 해서는 안된다는 것이다.

일반 거사들도 예불을 하거나 재계齋戒할 때, 특히 팔관재계八關齋戒 중 계를 받을 때에 만의縵衣를 입는 것은 회색 등 어두운 색의 의복을 입어야 한 다는 관념에 의한 것이다.

가무를 하지 않아야 한다는 것은 오락 장소에 가는 것도 안된다는 것을 뜻한다. 그러나 승려들이 법사法事를 위하여 불교 음악을 연주하는 곳에 가는 것은 예외이다.

높은 자리에 앉지 않는 것은 누워서는 안된다는 의미가 포함되어 있다.

때아닌 시기에 먹어서는 안 된다는 것은 정오가 지난 다음에는 먹어서는 안 된다는 뜻이다. 옛날 승려들은 탁발托鉢 걸식乞食을 했는데, 이러한 습속이 사라지면서 하루 중 새벽에 한 번만 밥을 먹고, 식사 후에는 선정에 들어간다. 이러한 습식習食 행위는 남전南傳불교에서 보다 엄격한데, 규율이 엄격한 승려 는 끓인 물만 먹고, 일반 승려들은 약간의 우유나 주스, 차, 과자 등을 먹는다.

한화불교 중 선종에서 행하는 농선農禪제도는 스스로 농사를 지어 생계 를 유지하는 것이다. 일을 하기 위해서는 먹지 않으면 안 되기 때문에 이러한 계율이 사라지게 된다. 계율이 사라진 이후에 음식을 먹기 시작하였는데, 이 때 먹는 음식을 약식藥食이라고 한다. 또한 이러한 음식은 모여서 먹는 것이 아니라 자기의 방에 가져와 먹기 때문에 방찬房餐이라고도 하며, 재당齋堂(食 堂)에서는 먹지 않는다.

부를 축적하면 안된다는 것은, 출가인이 의복—臥具도 포함—, 발鉢, 체 도剃刀, 물주머니, 옷을 깁기 위한 바늘 등 생활 필수품 외에 사사로운 재산을 모아서는 안 된다는 뜻이다. 의발衣鉢은 승려들이 반드시 갖추어야 할 것으 로, 없어서는 안 되는 것이다.

구족계具足戒(大戒, 우파상프나Upasaṃpnna)는 마지막으로 받는 가장 중요한 계이다. 계를 받은 후에 정식 불교도인 비구나 비구니가 된다. 계를 받 을 때는 모든 조건을 충분히 갖추어야 하기 때문에 구족계, 수구受具라고 한 다. 방법은, 일정한 장소(주로 계단戒壇)에 모여 감찰승려監察僧侶—중원中原

지방에서는 10명, 변방에서는 최소한 5명 - 앞에서 서약誓約하는 것이다. 이런 과정은 대·소승에서 동일하나 조문條文 내용에 차이가 있다.

구족계의 조항은 복잡하여 여러 가지 설이 있다. 한화불교에서는 수·당 이후 『사분률四分律』에 의거하여 수계한다. 비구계는 250조항이며, 비구니계는 348조항이다. 만 20세 이하의 사람들은 이 계를 받을 수 없다.

한화불교는 기본적으로 대승불교로서, 마음을 발하여 대승법大乘法을 수행하면 보살계를 받을 수 있다. 보살계에는 재가 보살계와 출가 보살계가 있다.

재가보살계在家菩薩戒는 재가 2중에게 주는 것으로, 모두 6항의 엄한 계율이 있다. 즉 오계와 설사중과계說四衆過戒이다. 4중四衆은 출가 이중인 비구, 비구니와 재가 이중을 말한다. 또한 28항의 가벼운 계율이 있다.

출가보살계出家菩薩戒는 출가인들에게 주는 것으로, 모두 10항의 엄한 계율이 있다. 즉 재가보살계인 6항에 자찬훼타계自讚毁他戒, 고간계故慳戒, 고진계故瞋戒, 방삼보계謗三寶戒가 더해 지고, 48항의 가벼운 계율도 여기에 포함된다.

보살계법菩薩戒法과 그 실천을 삼취정계三聚淨戒라고 한다. 여기서 취聚는 다른 종류라는 뜻으로, 삼취정계는 3종류의 계를 의미한다. 그 중에 **섭률의계**攝律儀戒는 초단初壇이나 2단二壇에서 받은 각종의 계 조항條項을 준수하는 것을 말한다. **섭선법계**攝善法戒는 선을 쌓아 공덕을 닦는 것이며, **섭중생계**攝衆生戒는 불교를 널리 알려 중생을 제도하는 것이다.

뒤의 2개 조항은 계율 조항이 아니라, 불법을 실천하는 행위이다.

정식 계율 외에 팔관재계八關齋戒는 단기간 동안 출가의 경험을 갖게 되는 재가거사在家居士나 신녀信女들이 준비하는 것이다. 팔계八戒로 약칭되는 이것은 십계 중에서 재산을 축적하지 않는다든가, 때가 아닌 시간에 밥을 먹지 않는다는 계율을 제외한 나머지 8개 항의 내용을 준수하는 것이다. 계율을 지켜야 할 기간은 최소한 하루이며, 몇 일을 하든 제한은 없다. 계를 지키지

못할 때 다시 수계할 수 있으며, 몇 번이든 상관없다. 『서유기西遊記』에 나오는 저팔계猪八戒의 팔계는 임시로 출가한 것을 뜻한다. 최근 우리 나라에서도 일반인들이 임시로 출가하여 승려들의 생활을 체험하는 일이 간혹 있는데, 이것도 이러한 영향에 의한 것이다.

2. 삼단전계三壇傳戒

법단法壇과 계단戒壇을 설치하여 칠중들이 계법戒法을 전수받는 것을 전계傳戒, 개계開戒, 방계放戒라고 한다. 수계자의 입장에서는 수계受戒, 납계納戒, 진계進戒가 되는 것이다.

전계는 삼급三級 삼차三次로 나뉘는데, 이것을 삼단三壇이라고 한다. 초단初壇에서는 십계十戒를 전수하는데, 법당이나 기타 적당한 장소를 선택하여 거행한다. 종을 울려 사람들을 모은 다음, 계를 전수하는 승려가 십계의 내용과 의미에 대하여 설명하고, 수계자들에게 일일이 "한평생 동안 받들어 모실 수 있는가(盡形壽能持否)?"라고 묻는다. 이에 수계자가 "가르침에 따라 봉행하겠습니다(依敎奉行)"라고 하거나 간단히 "할 수 있다"고 하면 초단이 마무리된다.

십계를 전수할 때는 삭발削髮하는데, 체화상두剃和尙頭라고 한다. 즉 수계자는 마치 사미나 사미니와 같은 모습으로 삭발을 하며, 2단계가 시작되기 전에 다시 한 번 삭발한다. 남자들은 삭발할 때 수염도 반드시 깎아야 하지만, 한화불교의 승려들 중에서는 수염을 기른 경우도 있다. 계를 받을 때는 수염을 깎고, 그 이후에 기른 것이다. 한화불교의 나한상에서도 수염이 표현된 경우를 간혹 볼 수 있다. 그러나 남전불교에서는 계를 받은 후에는 수염도 기를 수 없다. 삭발하는 이유는 다음과 같다.

불전佛傳에 의하면, 싯다르타 태자는 성을 넘어 출가에 성공한 후, 자신의 두발頭髮과 수염을 자르면서 "지금 수염과 머리칼을 잘라 일체의 번뇌와

습장이 제거되기를 원한다(今落須髮, 願與一切斷除煩惱及習障)"고 발원한다. 그 후 태자는, 길을 가던 도중에 만난 가난한 자와 옷을 바꿔 입고 달려있던 장식을 떼어 버린다. 태자가 탁발 걸식으로 다시 태어난 것이다. 승려들이 이 것을 답습하고 있는 것이다. 승려들이 수계를 받을 때는 반드시 두발과 수염 을 깎고 염의染衣와 발우鉢盂를 받는데, 의발상전衣鉢相傳이라고 한다.

삭발하는 것은 내적으로 교만자시심驕慢自恃心을 제거하고, 외적으로는 비불문非佛門의 수행자와 구별하기 위함이다. 내적인 교만은 불손한 마음으 로, 불문佛門의 마음과는 반대되는 것이다. 싯다르타 태자가 출가할 때 삭발 한 것은, 이 세계에 존재하는 모든 유정有情들의 번뇌를 제거하기 위한 것이 었다.

번뇌는 범어인 크레샤Kleśa의 의역으로, 혹혹惑의 뜻이다. 중생들이 가지고 있는 미혹迷惑이나 고뇌苦惱 등을 총칭하는 것이다. 번뇌하는 습관(煩惱習)과 그로 인한 장애障碍(煩惱障)는 7중들이 수행해야 하는 번뇌의 문제와 연관된 다. 번뇌습은 수행을 통하여 번뇌를 제거한 후에도 그 습관이 남아 있는 것을 말한다. 유명한 나한羅漢인 손타라난타孫陀羅難陀(艶喜)가 출가 전에 연교戀 嬌의 아내인 손타리孫陀利(艶)를 탐했는데, 과위를 얻은 후에도 남녀가 모여 있는 집회에서 여전히 그의 시선이 아름다운 여자의 얼굴로 가는 습관은 대표 적인 예이다. 번뇌장이란 번뇌로 인하여 적정寂靜함이나 마음을 다하여 수행 할 수 없는 것을 말하는데, 진瞋-화내는 것-, 에恚-화내는 것-, 우愚-어 리석음-, 치痴-어리석음- 등이 그 예이다.

싯다르타 태자가 삭발하고 서원한 것은, 모든 번뇌를 제거하는 동시에 소 박한 생활을 시작한다는 것을 상징한다. 후대의 사람들도 이러한 태도로 삭발 했던 것이다. 청말 이후의 사원에서는 전계傳戒할 때, 보통 3단을 연속적으로 행한다. 그 중에서 2단이 가장 중요하며, 이 때 구족계를 전한다. 3사람이 1조 가 되는 것이 일반적이다.

사람들은 사원에서 계단은 발견할 수 있지만, 수계의식受戒儀式은 쉽게

볼 수 없다. 한편 계단이 없는 사원도 상당수 있다. 계단을 갖추고 있는 사원을 보면, 보통 사원의 좌측 뒤편이나 우측 뒤편에 독립된 원院으로 구성된다. 원의 중앙에는 정전正殿인 계단전戒壇殿이 있으며, 정전 앞에는 산문전山門殿이 있다. 이곳을 통하여 원 안으로 들어갈 수 있다. 즉 수계란 해탈을 얻어 공문空門(佛門)에 들어가는 것을 뜻한다. 정전의 정면에는 석가모니의 십대 제자 중에서 율장律藏에 가장 능한 지율持律 제일의 우파리優婆離가 봉안되는데, 이 전각을 우파리전優婆離殿이라고 한다.

계단전은 일반적으로 방형의 대전으로, 가운데에 옥석玉石을 잘라 쌓아 올린 3층의 계단이 있다. 계단은 정방형이며, 각 층 사면에 석감石龕이 있다. 감 안쪽에는 작은 계신戒神을 봉안하며, 밖에는 감 안의 존상에 비해 큰 계신이 서 있다. 계신은 계단의 수호신으로, 제천諸天, 범석사왕梵釋四王, 천룡팔부天龍八部, 가람伽藍, 토지土地, 금강역사金剛力士 등이 속하는데, 판별하기는 매우 어렵다. 즉 불, 보살, 나한 계통이 아닌 호법신들은 모두 다 있으며, 도교의 여러 신들이 계신으로 사용되는 경우도 있다. 이들은 주로 소조상으로, 단에 고정된 것이 아니라 움직일 수 있기 때문에 남아 있는 예가 많지 않다. 현존하는 계단은 많으나 계신들은 거의 남아 있지 않다. 베이징 지에타이쓰戒臺寺의 계단전戒壇殿에는 최근에 만든 계신이 백여 존 있다. 계단 위의 연화좌 위에는 석존상이 봉안되어 있고, 그 아래에 삼사칠증三師七證이 의좌倚坐하고 있다.

삼사와 그의 좌법坐法은 다음과 같다. 중간에 수계의 주사主師인 의발전등본단아카랴衣鉢傳燈本壇阿闍黎가 앉아 있다. 아카랴Ācārya(阿闍黎, 軌范師, 導士)는 제자들에게 가르침을 주거나 행동을 바로 잡는 역할을 하는 사범을 뜻한다. 왼쪽에는 갈마아카랴羯磨阿闍黎가 앉아 있으며, 갈마사羯磨師라고도 한다. 갈마羯磨(캄마Kamma)는 불교도들의 일상 생활을 의논하는 회의를 말하며, 갈마사는 이 회의를 주관하는 사람이다. 오른쪽에는 교수아카랴教授阿闍黎가 앉아 있으며, 교수사教授師라고도 한다. 이들은 수계자에게 불교 생활

베이징北京 먼터우꺼우門頭溝 지에타이쓰戒臺寺, 청淸 베이징北京 지에타이쓰戒臺寺 계단전戒壇殿, 청淸

의 규범이나 규장規章 제도를 전수하는 역할을 맡는다. 삼사는 한 분이라도 없으면 안되지만, 칠증은 존증아카랴尊證阿闍黎로서, 정확히 일곱 분이 아니라도 가능하다. 이들은 단순히 증명하는 사람일 뿐이다.

2단계를 받을 때, 종을 울려 법당에 사람들을 모은 다음 다시 삼사칠증이 계단에 들어간다. 이후 수계자는 한 사람 내지 세 사람이 한 조가 되어 계단에 들어가 수계를 받는다. 먼저 교수사가 수계를 받기 위해 들어온 사람들에게 의발衣鉢의 뜻에 대하여 설명한 후 "지금 의발이 너희에게 있느냐?"라고 묻는다. 수계자는 "있다"고 대답을 한다. 다시 교수사가 수계자들에게 "13중난十三重難과 16경차十六輕遮를 범한 적이 있느냐?"라고 묻는다.

13중난은, 나한이나 부모를 죽이거나 불신佛身을 잘라 피가 나오게 한 일, 비구니를 간한 일 등 열세 가지의 중대한 죄나 문제를 말한다. 16경차는 부모가 출가를 허락하지 않는 것, 의발이 없어 책무가 없는 것, 노예의 신분으

로 활동이 자유롭지 않는 것, 현재 관직에 있는 것, 승가의 단체 생활을 할 수
없을 정도의 병이 있는 것 등과 같은 16가지의 출가에 방해가 되는 문제를 말
한다. 수계자들은 이러한 문제에 대하여 쉽게 대답할 수 있어야 한다. 이것은
수계 전에 치러야 하는 초보적인 심사인 예심預審이다. 이러한 과정을 마친
다음 단에 오른다. 단에 오른 다음에는 다시 한 번 묻는 과정이 있다. 두 번에
걸쳐 질문을 끝낸 후에 삼사칠증이 구족계를 줄 것을 표결하여 결정한다.

　수계를 마친 후에 전계화상傳戒和尙은 구족계의 근본적인 내용인 사근본
계四根本戒에 대하여 설명한다. 모든 계의 내용은 사계에서 파생된 것으로, 그
중 하나라도 어기면 비구의 자격을 상실하게 된다. 모든 과정이 끝나면 단을
내려가 공부하게 한다. 한화불교에서는 비구는 250조의 비구계를 공부해야 하
며, 비구니는 348조의 비구니계를 학습해야 한다. 이로써 2단이 끝난다.

　한화불교에서는 비구나 비구니 등이 2단계를 받은 후, 3단계 전에 머리
를 향으로 태웠다. 출가보살계를 받은 자는 12주十二炷의 향을 태워 12곳의
흔적을 남긴다. 재가보살계를 받은 자는 9주九炷를 태운다. 사미보살계는 3주
를 태우는데, 소향파燒香疤라고 한다. 이것은 원대 이후부터 전래되어 내려온
잘못된 관행이다. 일설에는, 원대에 지덕智德을 갖춘 승려가 원 세조元世祖의
존경을 받았는데, 그가 전계를 행할 때 수계자는 반드시 향으로 정수리를 태
웠다고 한다. 이후 한화불교에서 설정爇頂-머리에 향을 태우는 것-이 유행
하게 된 것이다.

　설정의 유래에 관해서는 두 가지 설이 있다. 첫째, 고대 남인도의 수행자
중에 자기의 몸에 상처를 입혀 수행의 목적에 이르는 방법을 사용하는 사람들
이 있었다. 원시 불교에서는 이러한 방법을 반대하였으나, 불교가 발전하면서
기타 다른 종교와의 융화 과정에서 이러한 행위가 남북조 시대부터 청말에 이
르기까지 계속되었다. 금대金代의 최법진崔法珍이 팔을 잘라 대장경(趙城藏)
판각을 완성하여 당시의 미담이 된 것은 대표적인 예다. 손가락을 태우거나
팔을 자르는 것은 비일비재한 일이었다. 한족들은 "신체와 머리칼과 피부는

부모에게서 받은 것으로 감히 훼상할 수 없다(身體髮膚受之父母, 不敢毁傷)"
는 교훈을 엄숙하게 지키고 있어서 이러한 행위에 대하여 기본적으로 반대하
는 입장이었다. 그러나 보통 사람들에게 살신하는 것은 불가능한 일이어서 이
러한 행위를 한 수행자들은 종종 존경을 받았다. 사실 이러한 행위는 수행이
나 불교의 입장에서 중요한 것은 아니었다.

둘째, 원대에는 한족漢族의 승니僧尼만 설정을 하고, 라마교喇嘛敎 승려
들은 설정하지 않았다. 이것은 승려들 중에 종족을 구별하기 위함이며, 다른
한편으로는 한족 중에 승려와 세속인을 구별하여 통치하기 위한 조치였다. 설
정은 원래 치욕적인 표시였는데, 불가에서 도리어 수계를 받는 과정의 하나로
받아들인 것은 본래의 의미를 모르고 한 일이다. 설정은 정통적인 불교의 교
의와는 전혀 관계가 없으며, 수행에도 별다른 도움이 되지 않기 때문에 중국
불교협회에 의해 1983년에 폐지되었다.

3단에서는 보살계를 전한다. 주로 대전 안에서 행하지만 사람이 많을 때
는 대전 앞(丹墀)에서 거행한다. 모두 모인 후, 보살계법사菩薩戒法師가 삼취
정계三聚淨戒에 대해 설명한 후에 수계자를 이끌어 예를 올리는데, 석가모니불
을 예배할 때에는 교수아카랴가 행하고, 문수보살을 예배할 때에는 갈마아카
랴가 행한다. 그리고 미륵보살을 예배할 때에는 교수아카랴가 하고, 시방일체
여래十方一切如來를 예배할 때에는 존증아카랴尊證阿闍黎가 이끌어, 시방의
일체 보살을 동학同學으로 생각하게 한다. 이것이 제1단계이다. 다음 단계에서
는 계사가 수계자들을 가르치고 이끌어 삼세죄업三世罪業을 참회하게 하고,
14보살행대원十四菩薩行大願을 발하게 한다. 마지막으로, 계사는 10중48경十
重四十八輕의 출가보살계(비구, 비구니가 되기 위한)나 6중28경六重二十八輕
의 재가보살계(우바새, 우바이가 되기 위한)를 설하면서, 능히 준수할 수 있는
지에 대하여 일일이 질문한다. 이에 대한 대답이 끝나면 의식이 완료된다. 초
단이나 2단, 3단계의 의식을 행하기 전에 반드시 하는 연습을 연의演儀라고
한다. 정식 전계 때는 의식이 엄격하여 일반인들의 출입이 허락되지 않는다.

　　수계를 마친 뒤에 전계한 사원에서는 수계자들에게 계첩戒牒(受戒證明書)과 동계록同戒錄(受戒者名簿)을 준다. 칠중은 수계를 받은 다음 반드시 계율을 지켜야 하며, 계율을 어기는 것을 개계開戒라고 한다. 사람을 죽이는 것, 도적질하는 것, 음욕에서 비롯된 일을 하는 것, 망령된 일을 하는 것 등 오계 중의 사계를 사근본계四根本戒라고 한다. 나머지 계율은 평상시에 잘 지켜야 하는 것이 당연하지만, 어떤 경우에는 어길 수 있다. 비구계를 받은 후에도 본인이 원하면 비구의 신분을 쉽게 버릴 수 있다. 만약 계율을 어기고도 비구계를 버리지 않으면 강제로 파계破戒시킨다. 경미한 잘못은 승려들의 회의를 통하여 징벌한다. 오계를 받은 재가 거사도 자원하면 우바새나 우바이의 신분을 버릴 수 있다.

　　도첩度牒은 국가에서 승려들을 통제하기 위하여 만든 것으로, 득도입도得度入道한 승려들을 비준하는 증명서이다. 요진姚秦 때에 처음으로 승관僧官을 만들어 도행道行이 있는 승려로 하여금 승려들의 명부인 승록僧錄을 관장하게 하였다. 국가에서 이러한 명부를 만들어 승려들의 활동과 자질을 심사하였던 것을 도첩이라고 한다. 도첩 제도가 언제부터 시작되었는지 알 수 없으나, 당대의 승니는 사부祠部에 속해 있었으며, 사부에서 승니에게 첩牒을 준 것을 도첩의 시작으로 본다. 도첩은 당대에 사부첩祠部牒이라고 하였다. 이후에 관청의 이름은 여러 번 변하였으나, 도첩의 이름은 그대로 사용되어 청대 건륭년간 말기까지 계속되었다.

　　승니는 도첩을 지님으로써 신분 보장을 받고, 여러 가지 혜택을 입는다. 토지세나 요역을 면제받는 것은 대표적인 예이다. 또한 첩을 받을 때는 국가에 돈을 납부해야 했기 때문에 국가의 입장에서도 이익이 되는 일이었다. 돈이 많은 사람들은 가짜 도첩을 구입하여 면세의 혜택을 받기도 하였다. 어떤 사람들은 이미 죽은 승려의 도첩을 다른 사람에게 팔기도 하였는데,『수호전水滸傳』에 나오는 무송武松의 도첩은 그러한 예에 속한다. 국가에서는 때때로 돈이 필요하여 도첩을 대량으로 파는 경우도 있었다. 청대 건륭제는 이러한

모순을 알고, 이 제도를 폐지하였다.

계첩戒牒은 전계傳戒 사원에서 출가 수계자들에게 주는 증명서이다. 이 것은 단지 출가인의 신분을 증명하는 것으로, 특권이나 혜택과는 관련이 없 다. 현재 중국의 계첩은 중국불교협회에서 전계 사원에 위촉하여, 삼사칠증三師七證의 도장이 찍혀 있는 것을 원칙으로 한다.

3. 의발상전衣鉢相傳

승복僧服, 즉 법복法服은 승려들이 입는 정식 제복이다. 불교가 중국에 전래된 후에 한족이나 장족藏族 등 여러 민족 사이에는 다른 전통의 불교가 존재하고 있었기 때문에 승려들의 복장도 가지각색이었다. 한족의 경우만 보더라도, 활동 지역이 추운 지방에서 더운 지방에 이르기까지 광대하기 때문에 승려들 간에도 복장의 차이가 있으며, 인도 본래의 복식과는 크게 구별된다.

인도의 승복 중 법복은 세 종류로, 삼의三衣라고 한다. 첫째, 안타라바사카antaravāsaka(安陀會)로, 하의下衣, 내의內衣, 중착의中着衣라고 한다. 5조 각으로 기웠기 때문에 오조의五條衣라고 하며, 몸에 붙여서 입는다. 둘째, 우타아상가uttaraāsaṅga(郁多羅僧)로, 상의上衣라고 한다. 7조각으로 기워서 입 기 때문에 칠조의七條衣라고 하며, 오조의 위에 입는다. 셋째, 상가티saṃghāti(僧伽胝)로, 대의大衣(復衣), 조의祖衣라고 한다. 9조각에서 25조각으로 기워서 입기 때문에 구조의九條衣라고 하며, 깁는 실이 매우 많기 때문에 잡쇄의雜碎衣라고도 한다. 이러한 의복은 승려들이 설법을 하거나 존장尊長을 뵙거나, 아니면 왕궁에 가거나, 혹은 걸식·보시할 때 입는 대례복大禮服이다. 삼의三衣는 기운 모양이 장방형이거나 방형 논水田의 형상을 하고 있기 때문에 전상의田相衣, 수전의水田衣, 할재의割裁衣라고 한다. 여러 조각을 서로 이어서 기워 만든 것이기 때문에 백납의百衲衣, 납의衲衣라고도 한다. 이런 형태의 옷을 입은 승려를 납자衲子라고 한다. 삼의는 가사袈裟(카사야Kaṣāya)라고

총칭하며, 주로 황색과 적색으로 되어 있다.

이 밖에 화려한 금란가사金欄袈裟가 있는데, 석가모니가 카샤파에게 부법符法한 것을 상징하는 옷이다. 승려들도 본래 석가의 뜻을 따르기 위해서는 금란가사金欄袈裟를 입어야 하지만 거의 입지 않는다. 그러나 최근에 대법사가 설법할 때에 착용하는 경우가 간혹 있다.

인도 승려들에게는 삼의 이외에 두 가지 종류의 의복이 더 있다. 하나는 승지지僧祇支(僧竭支, 僧脚敧迦, 상카지카Saṃkakṣikā)로, 복박의覆膊衣나 엄액의掩腋衣의 뜻이다. 모양은 장방형으로, 입는 방식은 오른쪽 어깨를 노출시키고 왼쪽 어깨를 덮으면서 양쪽 겨드랑이가 가려지도록 한다. 다른 하나는 열반승涅槃僧(泥縛些那, 니바사나Nivāsana)이다. 허리에 걸치는 요의腰衣로, 선군禪裙이라고 의역된다. 목욕 후에 걸치는 큰 수건과 같다. 이 옷은 열대 지방의 사람들이 착용하는 것으로, 등 부분이 패여져 있는 현재의 옷과 같다. 여기에 삼의를 합하여 오의五衣라고 한다. 이 옷은 중국의 기후와는 맞지 않기 때문에 한족 승려들은 착용하지 않았다. 중국은 추워서 삼의만 착용해서는 견딜 수 없었으므로, 속에 상복常服을 입었다. 일상 생활에서는 상복만 착용한다.

불교나 도교를 막론하고 남북조 시대의 종교도들은 주로 치의緇衣―회색 혹은 검은 색―를 입었으며, 일반 중생들은 흰옷白衣을 입었다. 이후에 도교의 도사들이 황색으로 개복改服함에 따라서 치의緇衣는 승려들의 전용 복장이 되었다. 회색이나 검은 색은 불교의 대표적인 색이 되었다. 치소緇素라고 함은, 승려―검은 색의 옷인 치의를 입는 집단―와 중생―흰색의 옷인 소복素服을 입는 일반인―을 모두 일컫는 말이다.

명대 초기에 승복의 색이 다시 정리되었다. 홍무洪武 14년(1381)에 "선승은 다갈색 상복에 청조와 옥색 가사를 입고, 강승은 옥색 상복에 녹조와 옅은 홍색 가사를, 교승은 검은 색 상복에 흑조와 옅은 홍색 가사를 입어야 한다(禪僧茶褐常服, 靑絛, 玉色袈裟. 講僧玉色常服, 綠絛, 淺紅色袈裟. 敎僧皂常服, 黑絛, 淺紅袈裟)"는 영令을 내리고 있다. 명말의 저서『산당사고山堂肆考』에는

"지금 선승의 옷은 갈색이고 강승의 옷은 붉은 색이며, 유가승의 옷은 푸른 빛이 도는 흰색이다(今制禪僧衣褐, 講僧衣紅, 瑜伽僧衣蔥白)"라고 기록하고 있다. 지금의 장난江南 지방에 있는 율종律宗 계통의 사원에서는 전계를 행할 때, 주지는 검은 색의 상복을 착용하고 붉은 색의 가사를 입으며, 수계자는 붉은 색의 상복 위에 검은 색의 가사를 걸친다. 명대의 복제를 따른 것이다. 지금 승려들의 상복은 대체로 갈색, 황색, 흑색, 회색 등의 4가지 색이 비교적 많다. 북방 지역의 상복은 황록색으로, 상색湘色이라고 한다. 이 오색五色은 각기 의미를 가지고 있지만, 일정한 규정은 없다. 복장 중 내의內衣는 시대에 따라 변하여서 중생들의 내의와 구별이 어려울 정도가 되었다. 그렇다고 하더라도 승려들의 내의는 화려하진 않다.

상복이나 법복은 복잡하다. 당대 즉천무후 때에, 3품 이상인 경우 자색紫色의 복장을 착용하게 하였다. 사문沙門 법랑法朗을 포함한 아홉 명에게도 자가사紫袈裟를 내렸는데, 송대까지 그 전통은 지속되었다. 자가사를 수여받는 것은 승려들에게 있어서 영광된 일이다. 이후 계율의 규정이 무시되면서 상복과 가사의 색이 다양해졌다. 어떤 승려들은 붉은 색의 복장을 착용하는 전통을 고수하였다. 사실 이러한 색들은 순색純色이 아니라 검은 색에 홍색이 가미되는 것과 같은 상색上色으로, 계율에 보이지 않는 내용이다.

가사의 대의에는 항상 왼쪽 어깨 아래에 커다란 고리環가 있다. 가사를 착용할 때 양 끝단을 고정하기 위한 것으로, 발차나跋遮那, 철나환哲那環이라고 한다.

삼의는 비구와 비구니가 입는 옷으로서, 사문임을 나타내는 것이다. 사미와 사미니는 구족계를 받지 않으면 삼의를 착용하지 못하고, 만의縵衣만 입을 수 있다. 만縵은 만漫을 뜻한다. 전상田相의 모습도 아니며, 정식 가사도 아니다. 이 옷은 비구와 비구니도 원하면 입을 수 있다. 남녀 거사는 삼귀오계를 받은 후에 만의 하나를 얻어 입을 수 있다. 다만 일상 생활 때는 입지 못하고 불사佛事나 예배, 참회懺悔 때에만 착용하기 때문에 예참의禮懺衣라고 한다.

승려들은 모두 광두光頭—삭발 머리—를 하며, 보통 모자를 쓰지 않지만 승모僧帽는 있다. 현재 중원中原 지방의 승려들은 벙거지 모자 같은 것을 착용한다. 회교도回敎徒들도 비슷한 모양의 모자를 쓰지만 흰색이며, 중원 지방의 승려들이 쓰는 모자는 회색이다. 북방 지역에서는 겨울에 귀를 보호하는 풍모風帽를 착용하는데, 관음두觀音兜라고도 한다. 옛날에 부용모芙蓉帽라는 것이 있었다. 제공濟公이 쓰던 모자와 같은 것으로, 원보모元寶帽라고도 한다. 이밖에 비로모毘盧帽, 보공모寶公帽—보지寶志가 쓰던 모자—, 천관天冠—당대唐代 승려들이 쓰던 모자— 등의 여러 가지 예모禮帽가 있다. 이들은 법사法事를 할 때 대법사大法師가 쓰던 모자이다.

고대에 승려들은 망혜芒鞋(草鞋), 포혜布鞋, 포말布袜 등을 신었다. 지금도 그러한 풍속에 따라서 승려는 가죽신을 신지 않는다.

승려들이 수계를 받을 때에 삼의 외에 발우鉢盂를 받는 것은 탁발화연托鉢化緣을 뜻한다. 발은 범어 파트라Pātra의 음역인 발다라鉢多羅의 약칭이며, 발우鉢盂로 의역된다. 둥근 형태에 바닥이 평평하며 아가리가 작은 것이 특징으로, 승려들만 사용하는 밥그릇이다. 주로 도자기나 철기로 제작되었지만, 평생 동안 사용하는 것으로 부서져서는 안되기 때문에 후대에는 동으로 만들어졌다. 지금 사원 식당에서 사용되는 식기는 대부분 속세의 것과 비슷하며, 발우는 상징적인 기물이 되었다. 사원에는 의발衣鉢을 승려 수만큼 구비하고 있다. 선종에서는 사제지간에 법을 전할 때에 발을 주는 것으로 징표삼는다. 이것을 의발상전衣鉢相傳이라고 한다.

4. 염주念珠와 선장禪杖

가. 염주

염주念珠는 범어 파사카마라Pāsakamālā(鉢塞莫)의 의역으로, 불주佛珠나 수주數珠라고도 한다. 불호佛號나 경주經呪를 외울 때 수數를 헤아리는 용

염주수	내 용
1080	십계十界에 각각 108개씩, 1,080개
108	108 번뇌煩惱, 108 존尊, 108 삼매三昧
54	수생54위修生五十四位
42	주행향지등묘住行向地等妙의 42위四十二位
27	27현성二十七賢聖
21	본유10지本有十地, 수생10지修生十地 및 불과佛果
14	14 인忍
36	108의 1/3, 36
18	108의 1/6, 18

표 7. 염주 수와 의미

도로 만들어졌다. 대개 구멍이 뚫린 원형의 물체를 실로 꿰어 만든다. 염주에 관해 정리하면 다음과 같다.

첫째, 염주에 소요되는 과顆(낱알)의 수이다. 대략 9가지의 설이 있다. 내용은 표와 같다. 이 중 백팔 과가 주로 사용된다.

둘째, 염주 중에 커다란 1과의 염주, 즉 금주金珠를 넣어 모주母珠로 삼고, 다시 10과의 은주銀珠를 포함하여 기자記子로 한다. 모주는 무량수불無量壽佛을 뜻하며, 기자는 십바라밀十波羅密을 의미한다. 이것은 정토종에서 불호를 외울 때 사용하는 염주이다. 밀교에서는 진언을 외울 때 7번 혹은 21번 하는 것을 일반적인 규칙으로 한다. 밀교의 염주는 매 7과나 21과마다 종류가 같지 않거나, 동일 종류이나 크기가 약간 작은 4과를 삽입한다. 이것을 사천주四天珠라고 하며, 기자의 용도이다. 일반적인 사원에서 판매하는 수주는 항상 정토종의 규칙에 의해 제작된 것이다. 보통 검은 색이나 갈색으로, 그 중간에 황색의 금주와 옅은 황색이나 흰색의 은주를 끼워 넣는다.

셋째, 수주의 재료이다. 일설에 의하면, 수주의 재료가 같지 않으면 공덕

염주의 재료	공덕배수功德倍數
철鐵	5 倍
적동赤銅	10 倍
진주珍珠, 산호珊瑚	100 倍
목환자木槵子	천 倍
연자蓮子	만 倍
제석청자帝釋青子	백만 倍
수정水精	백억 倍
금강자金剛子	천억 倍
보리자菩提子	無數 倍

표 8. 염주 재료와 공덕 효과

도 각각 달리 나타난다고 한다. 즉 재질이 좋아야 공덕이 많이 쌓인다는 것이다. 사용되는 재료에 대해서는 여러 가지 설이 있다. 여기서는『수주공덕경數珠功德經』의 내용을 소개하고자 한다. 표 8을 참조하기 바란다.

목환자木槵子는 범어 아리스타Ariṣṭa(阿梨色迦紫)의 의역으로, 목환은 일종의 우환憂患이 없게 하는 나무로, 귀신들이 무서워한다. 나무의 열매는 귀신들을 항복시키는 힘을 가지고 있다. 제석청자帝釋青子(因陀羅尼羅迦叉, 인드라니락사Indranilākṣa)는 천청주天青珠로, 제석천이 거처하는 곳에서 자라는 보수寶樹에서 열리는 보주 열매를 말한다. 금강자金剛子는 전설 속 금강나무의 열매를 말한다. 이 열매는 복숭아씨 형태로, 크기는 앵도櫻桃와 비슷하고 자주색이다. 보리자菩提子는 보리수菩提樹의 열매이다. 원형으로, 표면에는 원과 여러 개의 점이 있다. 이것을 성월보리星月菩提라고 한다. 인도에서 전래된 것으로, 중국에서는 광뚱성廣東省 일대에서만 서식하고 있다. 중국 내지에서는 자라지 않기 때문에 일년생 초본草本 식물인 천곡川穀의 열매로 그것을 대신한다. 원형의 흰색으로, 보리자라고 한다. 티벳에서 보디치Bodici라

고 한다. 설산雪山에서 생산되며, 수주로 만들면 보리자라고 명명한다.

나. 선장

선종에서는 좌선坐禪을 강의하고 연구한다. 선림禪林에서 좌선할 때, 한 사람이 선장을 가지고 다닌다. 대나무 등으로 만든 장곤長棍으로, 표면을 부드러운 면포로 감싼다. 좌선하는 사람이 졸 때, 가볍게 두들겨 정신을 차리게 한다. 석장錫杖(喫棄羅, 카크카라Khākkhara)은 성장聲杖, 명장鳴杖이라고도 한다. 커다란 지팡이로, 머리 부분에 금속제의 고리가 있다. 고리의 수는 일정하지 않으나 보통 아홉 개이기 때문에 구환석장九環錫杖이라고 한다. 걸식 승려들이 돌아다닐 때에 방어용 도구로 사용된다. 걸식을 하려 할 때, 고리 부분으로 대문을 두들기면 시주자는 그 소리를 듣고 바로 스님이 온 것을 안다. 걸식할 때 개를 쫓거나 격투할 때 이용된다. 또한 법사法事를 행하는 대법사가 지니는 용구로도 사용된다. 스님들은 때때로 이것을 걸어 두기 때문에 탁장卓錫이라고도 한다. 후대의 사람들은 선장과 석장을 혼동하는 경우가 더러 있다.

5. 총림叢林 승직僧職

여러 명의 승려들이 모여 사는 사원을 총림叢林이라고 한다. 승려들이 모여 사는 모습이 마치 숲 속 나무들과 같다는 데에서 유래된 것이다. 원래 선종 사원의 이름은 선림禪林이었다. 선종 사원의 제도는 비교적 잘 정비되어 있는데, 청규淸規 혹은 선규禪規라고 한다. 청말 이후의 사원들은 표면상, 종파에 의해 전승되고 있지만, 그다지 엄격한 규율이 있는 것은 아니다. 일반적으로 선종의 총림제도(선림제도)에 준하여 첨삭된 것이다. 주로 원대의 『칙수백장청규勅修百丈淸規』의 내용에 준하고 있으며, 시대에 따라 변화되었다.

승려들은 사원에서 각각의 직무를 가지고 있다. 그 내용은 청규 속에 기록되어 있다. 주지主持는 사원의 우두머리로, 그는 방장方丈에서 거주한다.

『유마힐경維摩詰經』에 "보살위의 위치에 있는 유마힐 거사의 침실은 일장견방一丈見方이나, 용량容量은 무한하다"는 기록이 있다. 선종 사원에서는 이 기록에 근거하여 주지의 침실을 정하고, 그 속에 거주하는 주지를 방장이라고 한다. 또는 당두화상堂頭和尙이라고도 하는데, 출당出堂—징식으로 열을 지어 대전이나 법당에 들어가는 것—할 때, 주지가 가장 앞에서 걸어들어가기 때문이다.

주지 아래의 승려들은 대개 수계를 받은 순서에 의해 결정된다. 어떤 승니가 음력으로 올해 7월 15일에 수계를 받았다면, 법랍法臘은 일랍一臘이 되며, 승적僧籍에 오른 지 일 년이 된다는 뜻이다. 매년 1랍씩 더해진다. 법랍은 승적에 들어간 햇수를 말한다. 반면 승려들의 실제적인 나이는 속랍俗臘이라고 한다. 예를 들어 한 분의 승니가 20세에 수계를 받아 70세에 입적했다면, 속랍은 70세가 되고, 법랍은 50세가 되는 것이다. 총림에서 어떤 일로 회의를 할 때, 법회의 좌위座位는 법랍의 햇수에 의해 결정되며, 그 중 법랍이 가장 긴 사람을 상좌上座라고 하며, 발언권이 가장 강하다.

일상적인 일은 여러 사람들에 의해 나누어 처리되는데, 주지 아래에 여러 집사執事가 있다. 집사는 서집序執과 열집列執으로 구분된다. 이들은 동서東序와 서서西序로 나뉘며, 세분된 일은 80종류 이상에 달한다. 서집序執은 소향燒香, 상전上殿, 장경각藏經閣, 문건의 왕래, 대외적인 일, 손님의 접대, 의약(진료와 관련된 것) 등의 일을 담당한다. 열집列執이 주관하는 일은 재정적인 것, 창고, 먹는 문제, 상하수도 관리, 종과 북을 관리하는 것 등이다.

동서와 서서 중 동쪽은 중요한 자리이며, 서쪽은 부수적인 자리이다. 주지를 우두머리로 하는 사원의 주인들은 동서의 배열에 속한다. 반면 주지를 보조하는 일을 하는 사람들은 서서의 배열이다. 현재는 이러한 구별이 모호해졌다.

집사는 80여 종에 이른다고 하였으나, 사원의 규모나 승려들의 수에 따라 차이가 있다. 1930년대, 남방南方 사원에서 보이는 48단單 집사의 이름은 다음과 같다.

㉠ 열집列執 서열序列

동서東序 : 도감都監, 감원監院, 부사副寺, 고사庫師,
감수監收, 장주庄主, 마두嘛頭, 요원寮元,
전주殿主, 종두鐘頭, 고두鼓頭, 야순夜巡

서서西序 : 전좌典座, 첩안貼案, 반두飯頭, 채두菜頭,
수두水頭, 화두火頭, 다두茶頭, 행당行堂,
문두門頭, 원두園頭, 청두圊頭, 조객照客

㉡ 서집序執 서열序列

동서東序 : 유나維那, 열중悅衆, 조시祖侍, 소향燒香,
기록記錄, 의발衣鉢, 탕약湯葯, 시자侍者,
청중淸衆, 청객請客, 행자行者, 향등香燈

서서西序 : 좌원座元, 수좌首座, 서당西堂, 후당后堂,
당주堂主, 서기書記, 장주藏主, 승직僧値,
지장知藏, 지객知客, 참두參頭, 사수司水

이들 중 팔대집사八大執事와 비교적 중요한 일을 처리하는 승직은 다음과 같다.

감원監院은 실제적인 모든 일을 책임지고 담당한다. 사원에서 가장 지위가 높은 승려는 주지이지만, 실제적인 일을 직접 처리하지 않는다. 일반 중생들이 방장에 가서 주지를 만나기란 쉽지가 않다. 주지를 대신하여 사원의 모든 일을 처리하는 역할을 하는 승려를 감원이라고 하며, 국무총리 격이라고 할 수 있다. 그는 사원의 재정적인 권리를 가진다.

지객知客은 객당客堂의 책임자이다. 사원을 방문하는 승·속인들을 접대하는 외무부장관이라고 할 수 있다.

유나維那의 유維는 망유網維로, 승려들을 통제하는 것을 뜻한다. 나那는 범어 카르마다나karmadanā(羯磨陀那)의 약어로, 의역은 수사授事이다. 유나

는 도유나都維那, 열중悅衆, 사호寺護 등으로도 번역된다. 원래 승려들의 서무를 주관하는 주요 인물이며, 주지 다음의 위치에 있다. 지금의 사원에서는 주로 선당禪堂을 책임지며, 대전이나 법당에 법사를 행하기 위해 오를 때 행도의식行道儀式을 주관한다.

승직僧值은 규찰糾察이라고도 하며, 승려들의 위의威儀를 관리하고 검사하는 역할을 한다. 위의란 위덕威德과 의칙儀則을 말한다. 승려들에게는 걸어가는 것, 서 있는 것, 앉아 있는 것, 누워 있는 것 등의 네 가지 위의가 있다.

전좌典座는 주방廚房과 재당齋堂의 책임자로, 식당의 관리주임과 같은 존재이다. 사원의 주방을 향적주香積廚라고 한다. 불경에 의하면, 중향衆香 세계의 불을 향적불香積佛이라고 하며, 유마힐도 일찍이 중향 세계로 가서 향적불과 그 곳의 여러 보살들과 함께 밥을 먹었다고 한다. 이들은 중향발衆香鉢에 향반香飯을 가득 담아 유마힐에게 주었으며, 유마힐은 돌아와 중생들에게 공양하였다. 지금 승가僧家에서 주방을 향적주라고 하는 것도 향적 세계의 향반을 상징하는 것이다. 승려들의 식당을 재당齋堂이라고 하는데, 외부인들에게는 개방되지 않는다. 지금 사원에서는 일반인들에게 음식을 보시하기 위하여 식당을 마련하고 있는데, 향적주, 재당과는 구별되는 것이다.

요원寮元은 운수당雲水堂의 책임자이다. 운수당은 큰 사원에서 외부 승려들이 방문했을 때 임시로 거처하는 곳을 말한다. 수계를 기다리는 속인도 이곳에서 머문다. 운수당은 사원의 접대소이다.

의발衣鉢은 큰 사원 방장실의 책임자이다. 방장의 비서라고 할 수 있다.

서기書記는 문건의 수발과 기록을 담당하는 승려이다.

이상의 팔대 집사 외에도 큰 사원에는 부사副寺가 있다. 그는 감원의 보조자이다. 보통 고방庫房을 관리하기 때문에 지고知庫라고 한다. 장경각과 도서관을 관리하는 승려들을 지장知藏이라 하며, 이들은 상당한 수준의 지식을 가지고 있다. 지장의 아래에는 장주藏主가 있으며, 그의 임무는 서고書庫와 장경각의 열쇠 및 도서 출납을 관리하는 것이다. 일반적으로 사원에서 빌린 책

은 산문山門 밖으로 나갈 수 없다. 이 밖에 주지의 시종인 시자侍者와 방장실
의 전령傳令인 청객請客 및 노역에만 종사하는 행자行者가 있다.

제12장

사원 생활과 종교 활동

1. 일상 생활

인도의 원시불교 시대에 승려들의 일상 생활은 밖으로 나가 걸식하는 것 외에는 매일 각자 수행을 하였다. 수행의 방법은 두 가지이다. 즉 교리를 학습 하는 일과 선정하는 것이다. 교리를 학습한다는 것은 불이나 법사法師의 설법 을 듣고 서로 토론하는 것이다. 선정을 닦는 방법은 가부좌跏趺坐를 하고 앉 아 있거나, 경행經行―숲 사이를 배회하는 일―하는 것이다. 특히 성불했던 장 소인 보리수를 돌면서 걸어가는 관수경행觀樹經行이 유행하였다. 후대의 사원 에는 불상이 모셔졌으며, 문자로 경전이 기록되기 시작하자, 공양 예배나 경 전을 독송하는 행의行儀가 출현하게 되었다. 불교가 중국으로 전래된 이후, 제자들은 스승을 따라 수행을 할 뿐, 일상 생활은 일정하지 않았다. 동진東晉 시대에 고승 도안道安이 양양襄陽에 있을 때 제자가 수백 명이나 되었는데, 이 때에 승니의 규범이 제정되었을 것으로 추정된다. 당시 전국의 사원들이 이 규범을 준수하였다고 생각되나 문헌 기록이 남아 있지는 않다. 지금 사원 생 활 속에서 과송課誦을 행하는 것은 명말에 시작되었다. 승려들은 매일 공동적 인 종교 생활을 하는데, 이것을 조모과송朝暮課誦이라고 한다. 조전무殿과 만 전晚殿은 아침과 저녁에 승려들이 대전이나 법당에 가서 경문을 외우고 예불 하는 것이다. 조전은 2항項으로, 만전은 3항으로 나뉜다. 항은 과목이라는 뜻 이다. 즉 하루 중에 하는 수업은 다섯 과목인데, 오당공과五堂功課, 양편전兩 遍殿이라고 한다.

조과早課에 모든 사원의 승려들은 새벽 인시寅時와 축시丑時 사이(해 뜨 기 전후)에 대전에 집결하여 두 과목의 경전을 외우기 시작한다. 그 중 한 과 목은『대불정수능엄신주大佛頂首楞嚴神呪』로, 427구句 2,620자字의 매우 긴 내용으로 구성되어 있다. 주문을 외움으로써 재앙을 제거해 주는 역할을 한 다. 이 밖에『대비주大悲呪』,『십소주十小呪』,『반야바라밀다심경般若波羅蜜多 心經』등도 한 과목이다.『십소주』는『여의보륜왕다라니如意寶輪王陀羅尼』,

『소재길상신주消災吉祥神呪』, 『공덕보산신주功德寶山神呪』, 『준제신주准提神呪』, 『성무량수결정광명왕다라니聖無量壽決定光明王陀羅尼』, 『약사관정진언藥師灌頂眞言』, 『관음영감진언觀音靈感眞言』, 『칠불멸죄진언七佛滅罪眞言』, 『왕생정토신주往生淨土神呪』, 『대길상천녀주大吉祥天女呪』 등이다.

경주를 외우는 목적은 천룡팔부의 도움을 받아 사원의 안녕무사를 기원하는 데 있다. 이렇게 자신의 공덕이 제삼자에게 가게 하는 것을 회향回向, 전향轉向, 시향施向이라고 한다. 명문에 중생회향衆生回向이나 회시중생回施衆生이라는 것은 다 이러한 연유에서 비롯된 것이다. 공덕功德의 공功은 좋은 일을 행하는 것이며, 덕德은 복과 덕을 얻는 것을 말한다. 일반적으로 공덕을 닦는다는 것은 염불念佛, 송경誦經, 보시布施, 행선行善 : 放生 등을 말한다. 일이 바쁠 때에는 『대비주』 등 후後 1당堂만을 외우는 것으로 대신한다. 어떤 사원에서는 평상시에는 한 과목만을 외우고, 절일節日에는 두 과목을 외운다.

만과晩課에는 해가 진 후 곧(저녁 7~8시경) 행하는데, 세 과목을 외운다. 『아미타경阿彌陀經』과 불호를 외우는 것을 한 과목으로 하는데, 자신이 서방극락정토에 왕생하기를 기원하기 위함이다. 또 88불을 예배하고 『예불대참회문禮佛大懺悔文』을 외우는 것을 한 과목으로 삼는다. 88불이란 53불에 35불을 더한 것이다. 53의 불명佛名은 『관약왕약상이보살경觀藥王藥上二菩薩經』에서 확인되며, 사바 세계의 과거불過去佛들이다. 35불명은 『결정비니경決定毘尼經』에 보이는데, 시방 세계의 불이다. 이들 88불은 모두 중생들을 위하여 참회하는 참회주懺悔主들이다. 따라서 사람들은 88불에게 자기가 저지른 잘못된 일과 이것을 반성한다는 원망願望을 말한다. 『대참회문大懺悔文』도 『결정비니경』에 기록되어 있다. 참회의 참懺은 범어 크사마Kṣama의 음역을 약칭한 것으로, 회悔의 뜻이다. 즉 사람들에게 자신의 과오를 솔직하게 나타내고 관용과 용서를 구하는 것을 말한다. 이 용어는 범어와 한어가 합쳐져서 만들어진 것이다. 그러나 한화불교에서는 참을 과거의 숙업宿業을 없앤다는 의미로, 회는 앞으로 후회할 만한 일을 하지 않는다는 것으로 구분해서 사용하고

있다. 옛날에는 참회과문懺悔課文을 외움과 동시에 108번의 예를 올렸는데, 근대에 와서는 참회문만 몇 번 외울 뿐, 예는 올리지 않는다.

몽산시식蒙山施食하는 것이 마지막 한 과목이다. 몽산시식이라는 것은 점심 공양 때 음식을 약간 남겨 놓았다가, 저녁이 되어 『몽산시식의蒙山施食儀』를 외우면서 아귀餓鬼들에게 나누어 주는 것을 말한다. 멍산蒙山은 쓰촨성 야안시엔四川省 雅安縣에 위치하고 있으며, 감로甘露법사가 이 산에서 이 경전을 저술하였다는 데에서 유래한다. 이러한 행위는 기본적으로 풍송諷誦과 참회의 후혜后惠와 유명幽冥에서 발상된 것이나.

만전의 세 과목은 일반 사원에서는 단일單日(1, 3, 5일 등)에 『아미타경』과 불명을 외우며, 쌍일雙日에는 88불을 예배하고, 『대참회문』을 외우는 것으로 간략하게 한다. 몽산시식은 매일 행한다.

조·만 2전 외에 승려들은 매일 아침과 점심 시간 때에 『이시임재의二時臨齋儀』에 의거하여 불·보살을 공양하고, 시주들을 위하여 회향하며, 중생들을 위하여 발원하고 난 후에 음식을 먹기 시작한다. 그러나 저녁 식사는 원래 정오 이후에는 음식을 먹지 않는다는 계율에 따라 먹지 않는 것이 원칙이나, 한화불교에서는 승려들이 노동을 하기 때문에 먹지 않을 수 없다. 이러한 음식을 약식葯食, 병호반病號飯, 보양반輔養飯이라고 하며, 이 때에는 예불하지 않는다.

이 밖에 승려들의 하루 일과는 조각早覺―잠자리에서 일어나는 일―, 문종聞鐘―종소리를 듣는 일―, 착의着衣―옷을 입는 일―, 하탑下榻―방에서 나오는 일―, 도등측到登厠―解憂所를 가는 일―, 세수洗手―손을 씻는 일―, 정면淨面―얼굴을 씻는 일―, 음수飮水―물을 마시는 일―, 수구漱口―치아를 닦는 일―로부터 시작하여 잠들기 전까지 각종의 주어와 경전을 수시로 외운다. 그러나 보통 승려들은 이러한 절차를 엄격하게 지키지 않는다. 일을 행할 때의 주어는 다음과 같다.

조각早覺 : 수면시오睡眠始寤, 당원중생當願衆生, 일체지각一切智覺, 주고시방周顧十方.

문종聞鐘 : 문종성聞鐘聲, 번뇌경煩惱輕, 지혜장智慧長, 보리생菩提生, 리지옥離地獄, 출화갱出火坑, 원성불願成佛, 도중생度衆生.

착의着衣 : 약착상의若著上衣, 당원중생當願衆生, 획승선근獲勝善根, 지법피안至法彼岸, 착하군시著下裙時, 당원중생當願衆生, 복제선근服諸善根, 구족참괴具足慙愧, 정의속대整衣束帶, 당원중생當願衆生, 검속선근檢束善根, 불령산실不令散失.

하탑下榻 : 종조인단직지모從早寅旦直至暮, 일체중생자회호一切衆生自回護, 약간족하상기형若干足下喪其形, 원여즉시생정토願汝卽時生淨土.

행보行步 : 약거우족若擧于足, 당원중생當願衆生, 출생사해出生死海, 구중선법具衆善法.

출실出室 : 종사출시從舍出時, 당원중생當願衆生, 심입지혜深入智慧, 영출삼계永出三界.

정면淨面 : 이수세면以水洗面, 당원중생當願衆生, 득정법문得淨法門, 영무구염永無垢染.

음수飲水 : 불관일발수佛觀一鉢水, 팔만사천충八萬四千蟲, 약불지차주若不持此呪, 여식중생육如食衆生肉.

착의著衣 : ① 오의五衣 : 선재해탈복善哉解脫服, 무상복전의無上福田衣. 아금정대수我今頂戴受, 세세불사리世世不舍離. ② 칠의七衣 : 선재해탈복善哉解脫服, 무상복전의無上福田衣. 아금정대수我今頂戴受, 세세상득피世世常得披. ③ 대의大衣 : 선재해탈복善哉解脫服, 무상복전의無上福田衣. 봉지여래명奉持如來命, 광도제중생廣度諸衆生.

예불禮佛 : 천상천하무여불天上天下無如佛, 시방세계역무비十方世界亦無比. 세간소유아진견世間所有我盡見, 일체무유여불자一切無有如佛者.

수식受食 : 약견공발若見空鉢, 당원중생當願衆生, 구경청정究竟淸淨, 공

무번뇌空無煩惱, 약견만발若見滿鉢, 당원중생當願衆生, 구족성만具足盛滿, 일체선법一切善法. 법력불사의法力不思議, 자비무장애慈悲無障碍, 칠립변시방七粒遍十方, 보시주사계普施周沙界.

시자송식侍者送食 : 여등귀신중汝等鬼神衆, 아금시여공我今施汝供, 차식변시방此食遍十方, 일체귀신공一切鬼神共.

식걸食訖 : 소위보시자所謂布施者, 필획기이익必獲其利益. 약위락고시若爲樂故施, 후필득안락后必得安樂, 반식이흘飯食已訖, 당원중생當願衆生, 소작개판所作皆辦, 구제불법具諸佛法.

세발洗鉢 : 이차세발수以此洗鉢水, 여천감로미如天甘露味, 시여제귀신施與諸鬼神, 실개획포만悉皆獲飽滿.

수구漱口 : 수구연심정漱口連心淨, 문수백화향吻水百花香, 삼업항청정三業恒淸淨, 동불왕서방同佛往西方.

부단좌선敷單坐禪 : 약부상좌若敷床座, 당원중생當願衆生, 개부선법開敷善法, 견진실상見眞實相. 정신단좌正身端坐, 당원중생當願衆生, 좌보살좌坐菩薩座, 심무소저心無所著.

수면睡眠 : 이시침식以時寢息, 당원중생當願衆生, 신득안은身得安隱, 심무동란心無動亂.

체발剃髮 : 체제수발剃除須髮, 당원중생當願衆生, 원리번뇌遠離煩惱, 구경적멸究竟寂滅.

목욕沐浴 : 세욕신체洗浴身體, 당원중생當願衆生, 신심무구身心無垢, 내외광결內外光潔.

한화불교에서 승려들은 농선제도農禪制度에 따라서 농업·임업 등 부업에 참가하여 스스로 부양한다. 밖으로 나가 부업에 참가하는 것을 출파出坡라고 한다. 사원의 승려 전원의 노동력을 필요로 할 때는 보청普請이라는 공고를 한다.

인도의 승려들은 일을 하지 않고, 화연化緣−걸식乞食이나 시주施主−
등에 의해 끼니를 해결한다. 시주받은 음식이면 어떤 것이든 다 먹는다. 심지
어 육식도 거절하지 않는데, 사자의 고기를 포함하여 어떤 동물이든 다 먹는
다. 비구의 계율 속에 고기를 먹지 말라는 내용은 없다. 한화불교의 대승경전
속에는 분명히 육식하는 것을 금지하고 있어서 한족 승려나 보살계를 받은 거
사들도 고기를 먹지 않는다. 한화불교에서 채소를 먹는 풍습이 시작된 것은
양梁나라 무제武帝 때부터이다. 이 때 출가 2중은 물론, 재가 5중들 사이에 이
러한 풍습이 유행하였다. 이것은 불교의 자비사상과 살생하지 않는다는 것이
상통한 것이다. 불교를 믿는 사람이 계율을 잘 지키고 채식을 하는 것은 올바
른 행동이다. 장전藏傳이나 남전南傳불교도들은 한화불교의 이러한 점을 높이
평가한다.

2. 절일활동節日活動

계율에 의하면, 승려들은 매월 망회望晦 양일(양력 15일, 30일)에 한곳에
모여 『계본戒本』을 외우면서 스스로 계율을 어긴 것이 있는지 살펴본다. 혹시
위반한 것이 있으면 법에 따라 참회한다. 이 행사는 포살布薩(우파바사타
Upavasatha)로, 정주淨住, 선숙善宿, 장양長養, 단증장斷增長의 뜻이다. 한화
사원에서는 습관적으로 설계說戒, 송계誦戒라고 한다. 재가 거사들은 매월 육
재일六齋日(음력 8, 14, 15, 23, 29, 30일)에 팔계八戒를 실행하며, 사원에서
는 팔관재계八關齋戒를 거행한다. 이것도 포살의 일종이다.

한화불교의 승려들은 일 년 중에 두 번 안거安居한다. 안거란 범어 바르
시카Vārṣika의 의역이다. 인도는 일 년 중 5월에서 8월 사이의 3개월이 우기雨
期이다. 이 기간 동안은 외출이 쉽지 않기 때문에 석가모니께서도 승니들이
외출하는 것을 금하였다고 한다. 또한 외출을 하면 초목과 작은 벌레들이 해
를 입기 쉽기 때문에 사원에서 좌선하면서 선을 배우며 예불한다. 이 기간을

안거기安居期라고 한다.

한화불교에서는 안거기를 음력 4월 16일에서 7월 15일까지로 정하고 있다. 남아시아나 동남아시아에서는 우안거雨安居라고 하며, 한화불교에서는 하안거夏安居, 하좌夏坐, 좌하坐夏라고 한다. 만약 사정이 있어서 안거에 들어갈 수 없으면, 늦어도 5월 15일까지는 들어가야 한다. 이것을 후안거後安居라고 한다. 안거일이 만료되는 날인 7월 15일이 되면, 승려들은 한집에 모여 스스로 일체의 잘못을 참회한다. 이것을 자자自恣라고 한다. 자자(프라바라나 pravāraṇā)는 다른 사람들에게 자기의 과오를 말하고, 진심으로 참회하는 것이다. 동시에 다른 사람들의 뜻에 따라 자신의 과실을 솔직하게 드러내는 것을 말한다. 한화불교에서는 음력 7월 15일을 승자자일僧自恣日로 정하고 있다. 이렇게 하면 불이 기뻐하기 때문에 불환희일佛歡喜日이라고도 한다. 자자를 치른 후에 수계受戒의 연령이 한 살 더 먹은 것으로 간주한다. 즉 법랍法臘을 계산하는 기준이 된다. 따라서 좌하도 좌랍坐臘이라고 하며, 7월 15일을 승수세일僧受歲日이라고 한다.

인도는 아열대 지방으로, 우안거를 제외하고는 가뭄 시기가 되면 승려들은 여러 곳을 돌아 다닌다. 그러나 중국의 경우는 다르다. 추운 겨울에는 여행하기가 불편하여, 한화불교에서는 하안거의 법칙을 모방하여 매년 음력 10월 15일에서 다음 해 정월 15일까지 9순九旬(10일) 동안 총림 속에서 안거하는데, 이것을 동안거冬安居 혹은 결동結冬이라고 한다. 청대 이후부터는 인도와 상반되게, 결동은 하지만 결하結夏하지 않는 현상이 발생하는데, 기후에 그 원인이 있다. 현재는 동참하강冬參夏講이라는 편법을 사용하는데, 겨울에는 좌선을 하고 여름에는 경전과 계율을 배우는 것이다.

7월 15일은 우란분절盂蘭盆節로, 절에서는 우란분회盂蘭盆會를 거행한다. 우란분盂蘭盆은 범어 울람바나Ullambana의 음역으로, 구도현救倒懸의 뜻이다. 서진西晉시대 축법호竺法護가 번역했던『불설우란분경佛說盂蘭盆經』에 근거하여 역대 조상을 기리는 불사이다.

경전에 의하면, 목련目連－10대 제자 중 한 분－의 어머니는 죽은 후에 아귀로 태어나 거꾸로 매달리는 지옥의 고통을 받고 있었다고 한다. 목련은 자기의 신통력을 다해 어머니를 구하려 하였지만 구할 수 없어 여래께 구원을 요청하였다고 한다. 여래는 목련에게 매년 7월 15일에 승려들이 자자할 때, 여러 가지 음식으로 시방의 자자 승려들에게 공양하라고 한다. 그러면 공덕으로 인해 고통 속에 있는 칠세 부모七世父母와 현생現生 부모가 해탈을 얻을 수 있다는 것이다. 불교에서는 이러한 전설에 의거하여 집회를 연다.

한화불교에서 우란분회를 처음 행한 것은 양무제 대동大同 4년(538)으로, 동태사同泰寺에서 우란분재를 거행했다는 기록이 있으며 이후 민간에서 유행하였다. 당대가 되면서 매년 황실皇家에서 분분을 각 관사官寺에 보내고 여러 가지 잡물雜物을 봉헌한다. 이 때, 음악 의장儀仗과 송분 관인送盆官人들이 함께 파견되고 민간에서도 여러 가지 물건을 봉헌한다. 송대에 이르러 승려들에게는 분공盆供하지 않으며, 죽은 이들의 득도得度를 위하여 귀신들에게만 분시盆施하였다. 승려들은 이 날 많은 돈과 쌀을 모을 수 있다. 후대가 되면, 하등河燈을 띄우거나 법선法船을 태우는 행사도 출현한다. 이것은 민간 풍속이다. 우란분회는 민간적인 성격이 강한 행사이다.

우란분회는 보통 음력 7월 15일인 중원절中元節 하루 동안 행한다. 며칠 전부터 삼단三壇을 준비한다. 삼단이란 불단佛壇(中元壇), 보시단普施壇, 고혼단孤魂壇을 말한다. 중원절 당일 아침에 여섯 명이 한 조가 된 승려 악단樂團이 악기를 연주하며 등장한다. 제일 앞에는 도사導師가 있다. 행사를 주관하는 사람으로, 손엔 방울을 쥐고 있다. 단상壇上에 오르면 준비된 여의척如意尺(戒尺)을 준다. 그 뒤를 다섯 명의 승려가 각각 큰 북, 목어木魚, 인경引磬, 당자鐺子, 합자鈴子, 소수고小手鼓 등을 가지고 따른다. 그들은 연정演淨을 시작하는데, 즉 먼저 단을 깨끗하게 한 다음 단을 개설하는 것이다. 불단에서는 『대비주大悲呪』, 『십소주十小呪』 등과 같은 진언과 『심경心經』을 외운다. 다시 붉은 색 종이에 기록된 소문疏文을 외워 불·보살들로 하여금 하계下界를 제도

濟度하게 기원한다. 보시단에는 공양품이 가장 많으며, 보통 『심경』과 『삼진언三眞言』을 읽으며 단을 깨끗이 한다. 고혼단 위에는 연위패蓮位牌를 세워두는데, 단을 깨끗이 한 다음 인혼引魂 의식을 한다. 노란 색 종이에 기록된 소문은 귀혼鬼魂을 단으로 인도하는 역할을 한다. 소문을 읽은 후에 『심경』과 『왕생주往生呪』, 『삼진언三眞言』 등을 외운다. 마지막으로, 주관하는 공덕주가 붉은 색의 방榜으로 알리면 개단開壇이 종료된다.

배참拜懺은 대부분 『자비수참慈悲水懺』에 의해 행해진다. 이 책은 세 권으로 나뉜다. 오전에 상권上卷을, 오후에 중·하권을 읽는다. 저녁에 보시普施가 시작되어 늦은 밤까지 계속된다. 행사는 염구焰口—餓鬼에게 施主하는 것—하는 것으로부터 시작된다. 하등河燈을 띄우고 법선法船과 영방靈房 등을 태우면서 마무리된다.

법선法船은 원래 경전 속에서 상용되는 비유어이다. 즉 불법에 비유되며, 능히 중생들을 삼계三界 생사윤회의 고해苦海로부터 해탈하게 하여 열반의 피안에 이르게 할 수 있다고 한다. 따라서 우란분회가 진행될 때 종이로 배 모양을 만드는 것이다. 영방靈房도 종이로 만든 집 모형이다. 수레, 말, 여자 아이 등이 그 속에 있으며, 최근에는 기차나 자전거 등 죽은 이가 좋아하던 것들이 포함된다. 이 밖에 종이로 만들어진 사람이 종이 말을 타고 있는 큰 모형이 있다. 실제 사람과 거의 비슷한 크기로, 사마공赦馬公이라고 한다. 종이로 만든 사람은 실제 사람이 죽으면 영혼보다 먼저 천제天帝에게 나아가 장차 영혼이 도착할 것이라는 것을 알리고, 모든 죄를 용서해 줄 것을 청하는 역할을 한다. 또한 보다 빨리 도착하기 위하여 종이 말의 입에 실제의 풀을 먹이기도 한다. 중국에서는 1949년 이후 미신으로 보아 폐지하였고, 다만 법선과 하등은 여전히 행해지고 있다. 하등은 하화등荷花燈이라고도 한다. 연판 모습으로, 그 속에 종이 등롱燈籠을 둔다. 하등을 띄우는 목적은 물 속의 낙수귀落水鬼나 고혼孤魂을 널리 제도하기 위함이다.

항저우杭州의 사원에서는 관음성탄일觀音聖誕日인 음력 6월 19일 전야에

시후西湖에 하등을 띄우는 전통이 있는데, 고혼을 위로할 목적으로 행해진다. 이 날에 행해지는 이유는, 모든 것이 관음의 회향공덕回向功德에 의해 이루어지는 것이기 때문이다.

불교 절일은 석가모니의 불탄신佛誕辰, 성도일成道日, 열반일涅槃日과 관음성탄觀音聖誕, 승자자일僧自恣日 외에도 다음과 같은 것이 있다.

보현보살 성탄일인 2월 21일, 문수보살 성탄일인 4월 초4일, 지장보살 성탄일인 7월 30일, 연등불燃燈佛의 성탄일인 8월 22일, 약사불의 성탄일인 9월 30일, 달마조사達摩祖師의 성탄일인 10월 초5일 및 아미타불의 성탄일인 11월 17일 등이 있다. 절일이 되면, 승려들은 관련되는 전당에 나아가 법사法事를 행하고, 방생放生하며 불호佛號를 외운다.

이 밖에, 매월 초8일, 14일, 15일, 23일, 29일은 북두성군北斗星君이 하강하는 날이다. 한화불교에서는 이 성군이 인간의 생사선악生死善惡의 모든 일을 주관한다고 믿고 있다. 따라서 불교도인 칠중에게는 매우 중요한 존상이다. 이들 절일은 모두 음력에 의거하고 있다.

재천齋天은 출가 오중의 내부 활동이라고 할 수 있다. 재천은 매년 음력 정월 초하루에 제천諸天을 공양하는 새해 아침에 행하는 불사佛事이다. 이 의식은 청대의 승려인 홍찬弘贊이 편집한 『공제천과의供諸天科儀』에 의해 진행된다.

방생放生은 일상 속에서 행해지는 것으로, 특히 불탄일 등의 절일에 방생회放生會를 개최하여 행한다. 일반적으로 『방생의궤放生儀軌』에 의해 일이 진행된다. 이 의궤는 『금광명경金光明經』 중의 『유수장자자품流水長者子品』의 내용을 중심으로 이루어진 것이다. 각 사원에는 방생지放生池가 있는데, 서방정토의 칠보연지七寶蓮池를 모방한 것으로, 반드시 연화가 있다.

3. 욕불浴佛과 행상行像

불탄일에 행하는 것으로 가장 대표적인 것은 욕불과 행상이다.

욕불浴佛은 싯다르타 태자가 태어났을 때, 아홉 마리의 용이 물을 뿜어 목욕시켰던 것을 상징한다. 사실 인도에서는 불탄생 이전에 이미 성인의 몸을 씻는 전통이 있었다. 불교에서의 욕상浴像은 아마도 고대 브라흐만교 등 외교外敎에서 모방한 것이라고 생각된다. 중국에 전래되 이후에 변화되어 매일 존의尊儀를 씻으면 좋은 일이 많이 생길 깃으로 생각하였다. 이러한 행위가 시작된 것은 의정義淨이 인도에서 귀국하면서부터였다. 그의 기록에 보이는 "천축(인도)은 더워 승려들이 자주 목욕을 하고, 불 또한 자주 목욕시킨다(五쯘多熱, 僧旣頻浴, 佛亦勤灌耳)"라는 내용은, 이후 중국의 욕불 의식에 영향을 많이 주었을 것으로 추정된다.

중국의 겨울은 추워서 목욕하기가 불편하다. 따라서 불탄일을 정하여 욕불을 하게 된 것이다. 음력 사월 초파일은 봄으로, 춥지도 덥지도 않다. 이 날 각 사원은 욕불재회浴佛齋會를 거행하는데, 탄생불상誕生佛像을 꺼내어 목욕시킨다. 목욕 방법은 대부분『욕상공덕경浴像功德經』의 내용에 의거한다. 의궤는『칙수백장청규勅修百丈淸規』권 2의「불강탄佛降誕」의 기록에 따라 행한다. 우선 향탕香湯을 끓인 다음, 방형의 단 위에 묘좌妙座를 깔고, 그 위에 불을 안치한다. 주지가 당에 올라가면 향을 피우고 설법하며, 여러 사람들을 이끌고『욕불게浴佛偈』를 부르면서 욕불이 시작된다. 향탕을 담은 그릇에는 작은 바가지 형태의 도구를 2개 마련하여 향수香水를 차례로 부어 불신佛身을 씻는다. 향수로 씻는 절차가 끝나면 깨끗한 물로써 다시 씻어 낸다. 이와 같이 반복되게 게偈를 부르며 승려들이 욕불을 행한다. 욕불에 참여했던 사람들은 불상을 씻은 물을 약간씩 취하여 자기의 머리 위에 붓는다. 이것이 마지막 과정인 회향취산回向取散이다.

선종 사원에서는 욕불하는 날 승려들도 몸을 씻기 위하여 향탕을 끓인다.

고사庫司에서는 흑반黑飯을 만들어 주지의 이름으로 여러 승려들에게 간식을 대접한다. 흑반은 도교의 청정반青精飯의 속칭이다. 만드는 방법은, 난주南燭라는 나뭇잎을 구하여 즙을 짜서 쌀과 섞어서 밥을 하면 청록색이 된다. 도가에서는 이런 색을 수명을 연장시켜 주는 것으로 생각하여 보신하는 밥이라고 여긴다. 두보杜甫의『증이백贈李白』에 "어찌 청정반을 먹지 않았는데 내 안색이 좋다고 하는가豈無青精飯, 使我顔色好"라는 문구가 있다. 이것은 이 밥의 치료 효과를 기록한 내용이다. 육유陸游의『소게장생관반이수행小憩長生觀飯已遂行』에도 "도사청정반道士青精飯"이라고 기록하고 있어, 주로 도사들이 먹는 밥이라는 것을 알 수 있다. 승려들이 이러한 밥을 먹는 것은 도교의 영향이다.

행상行像은 행성行城, 순성巡城이라고도 하며, 불탄일에 거행하는 의식의 하나이다. 보배로 장엄된 수레 위에 불상을 모시고 마을을 순회하는 것이다. 이런 의식은 고대의 남아시아, 중앙아시아, 신장新疆 지역에서 많이 볼 수 있다. 5세기에 법현法顯은 인도 마가다국摩揭提國과 호탄于闐에서 이런 의식을 보았다고 기록하고 있다. 특히 호탄의 행상은 2주간 계속되었다고 한다. 이후 현장玄奘도 수십 일 동안 계속되는 추계행상秋季行像을 보았다고 한다. 이것은 가을에 행하였던 것으로, 불탄일에만 한정해서 행사했던 것은 아님을 나타내는 것이다. 그러나 지금은 불탄일에만 이런 의식을 한다.

4. 염구焰口

불사佛事란 일종의 불교 의식을 말한다. 불기佛忌나 기도祈禱, 추복追福 등을 위하여 거행하는 법회이다. 법회라는 것은, 불교에서 설법說法, 공불供佛, 시승施僧, 배참拜懺 등을 행하여 사람들—특히 죽은 자들이 해탈하여 서방 정토에 태어나는—에게 복을 주는 종교 집회를 말한다. 이런 활동은 불교의 세속화에 큰 역할을 한 것으로, 주로 시주에 의해 이루어진다. 그 중 가장 중요한 것이 바로 염구와 수륙법회水陸法會이다. 1949년 이전에는 시주자가 승려

들을 자기의 집으로 청하여 행사하는 것이 일반적이었다. 이후에는 중국불교 협회에서 승려들이 사원 밖으로 나가서 행사하는 것을 폐지하였다.

염구는 유가염구瑜珈焰口의 약칭으로, 본래 밀교의 행의行儀였다. 유가 는 범어 요가Yoga의 음역으로, 밀교적인 해석은 밀부密部의 총칭總稱을 뜻한 다. "손으로 밀인을 결하고, 입으로 진언을 외우며, 마음으로 관상한다. 몸과 입, 입과 마음, 마음과 몸이 서로 조화를 이룬다(手結密印, 口誦眞言, 意專觀 想, 身與口協, 口與意符, 意與身會)"는 것이 특징이다. 신신身·구口·의意의 "삼 업이 상응하여 유가라고 한다(三業相應, 故曰瑜珈)"는 것이다.

염구-입 속에서 火焰을 吐하는 것-는 아귀왕의 이름을 의역한 것으로 서, 면연面然(혹은 燃)이라고도 한다. 즉 얼굴에서 불이 뿜어나온다는 뜻이다. 전하는 바에 의하면 염구의 모습은 매우 마르고, 코는 바늘과 같이 뾰족하며, 입에서 화염이 뿜어나온다고 한다. 하루는 아난다가 선정에 들어가 있는데, 염구 귀왕焰口鬼王이 홀연히 와서 그에게 말하기를 "너는 3일 후면 죽어 아귀 로 태어나 나와 같이 된다. 만약 그러한 고난을 벗어나고자 한다면 내일 귀신 에게 보시를 하라. 마가다국摩揭陀國에서 주로 먹는 곡식으로 귀신들에게 보 시하라"고 하였다. 아난다가 불에게 여쭈어 보니 시식施食의 방법을 가르쳐 주었다. 아귀에게 시식施食할 때 사용되는 경주經呪와 의궤儀軌는 당대의 불 공不空이 번역했던 『유가집요구아난다라니의궤경瑜珈集要救阿難陀羅尼儀軌 經』과 『시제아귀음식급수법施諸餓鬼飮食及水法』이다.

청말 이후의 염구는, 명대의 천기선사天機禪師가 편찬한 『수습유가집요시 식단의修習瑜珈集要施食壇儀』(『천기염구天機焰口』)를 기본으로 하여 후대의 승려들이 주석註釋과 수정修訂을 거쳐 만들어진 책에 의해 행해진다. 수정본 중에서 대표적인 것이 청 강희康熙 32년(1693)에 빠오화산寶華山 덕기대사德 基大師가 편찬했던 『유가염구시식집요瑜珈焰口施食集要』(『화산염구華山焰 口』)이다. 이 때의 염구는 주로 『천기天機』와 『화산華山』 두 권의 내용에 의거 하여 행해졌다. 보통 해가 저물 때나 밤에 거행되는데, 귀신들에게 음식을 공

양하고, 마지막에는 음식을 뿌리면서 "여러 선인은 유수에서 잡수시고, 귀신은 정지에서 드십시오(諸仙致食于流水, 鬼致食于淨地)"라고 소리내어 외운다. 지금의 염구는 항상 상중喪中이나 법회 때에 행하며, 단독으로는 행하지 않는다.

염구는 시주자가 원하는 장소에서 행하는데, 상중喪中에 있는 시주자의 집이나 우란분회 등에서 이루어진다. 염구를 하기 위해서는 우선 법단法壇, 즉 유가단瑜珈壇을 세우고, "불佛"자가 쓰여진 U자 형태의 세 장의 천으로 단을 덮는다. 정면의 한 장은 주단主壇이며, 양측의 것은 배단陪壇이다. 염구를 하기 위해서는 세 명의 승려가 필요하다. 이들은 주단 위에 앉아 있는데, 제일좌주第一座主, 제이좌주第二座主, 제삼좌주第三座主라고 칭한다. 법사法事가 시작되면 이들은 비로소 비로모毘盧帽를 쓴다. 제일좌주는 여의척如意尺ー일종의 계척戒尺ー을 잡고 있으며, 그 양측에는 각각 4명 내지 8명이 시좌하고 있다. 이들은 모자를 쓰지 않고, 손에 법기法器를 들고 있다.

근대의 염구는 법기와 경經을 외우는 방식에 따라 두 가지 종류로 나뉜다. 난징南京 쉬샤棲霞와 전장鎭江 진산金山 등에 있는 사찰이 그 하나이다. 법기로 인경引磬, 목어, 북, 종, 방울 등이 사용되며, 비교적 조용한 것이 특색이다. 경전 속의 진언을 외울 때, 세 명의 좌주가 번갈아 가면서 한 번씩 외운다. 보통 다 외우면 법사法事가 완료된다. 대략 6시간 정도가 걸린다. 다른 하나는 해조음파海潮音派이다. 중국 전역에서 행해지는 방식이다. 그 중에서도 푸지엔성福建省 꾸산鼓山의 경우는 방식이 약간 다르기 때문에 꾸산파鼓山派라고 하며, 주로 화난華南이나 타이완·동남아시아 등지에서 유행한다. 법기 외에 악기를 반주에 사용하여 소리가 비교적 크다는 것이 특징이다. 또한 제일좌주만이 진언을 외우기 때문에 소요되는 시간은 서너 시간으로 짧다. 그러나 측단側壇의 배승陪僧의 수는 많은데, 이들은 주로 악기를 연주한다.

유가단은 반드시 실내에 설치하며, 실내의 주단과 대치되게 실외에는 면연대사단面然大士壇 혹은 영단靈壇을 세운다. 면연대사面然大士라는 것은 귀신을 존칭하는 별명이다. 남방 유파의 행사 방법은, 우선 종이로 사람 크기의

모형을 만드는데 그 모습은 흉악하게 하며, 입에서는 붉은 색의 화염이 세 갈래 뿜어나오듯이 표현한다. 얼핏보면 혀가 세 갈래로 나온 것 같아 사람들을 놀라게 한다. 현재 중국에서는 위패를 세우는 것으로 대신한다. 영단靈壇 위에 세우는 것은 영혼의 위패이다. "불력초천□□□□왕생연위佛力超薦□□□□往生蓮位"라고 보통 기록한다.

유가단과 면연대사단, 영단은 염구의 필수적인 삼단이다. 정식의 염구는 다음과 같은 절차를 따른다. 우선 좌주가 승려들을 거느리고 『양지정수찬楊枝淨水贊』을 부르면서 단을 깨끗이 한다. 이것은 준비 작업이다. 이후에 단을 개설하여 먼저 유가단 앞에서 향찬香贊을 외우며, 좌주와 공덕주(시주)가 향을 피운다. 그리고 승려와 속인들이 예배한다. 좌주와 승려, 공덕주들은 다시 영단으로 가서 향을 피우고 예를 올린다. 승려들은 『심경心經』, 『왕생주往生呪』, 『변식진언變食眞言』을 외우고, 『연지찬蓮池贊』을 부르고 아미타불의 명호를 외운다. 다시 면연대사단에 가서 향을 피우고 예를 올린다. 『대비주大悲呪』와 『변식진언變食眞言』을 외우고, 『관음찬觀音贊』을 부른다. 이러한 순서로 염구는 진행된다.

이후 승려들은 단에 올라가 『유가염구시식요집瑜珈焰口施食要集』과 같은 경전을 펴 놓으며, 좌주가 질문을 한 다음, 여의척을 한 번 친 후에 경전을 펴서 읽기 시작한다. 좌주가 먼저 한 문구를 읽으면, 승려들은 다음 문구를 읽는다. 예를 들어 "회계유가최승연會啓瑜珈最勝緣"이라고 좌주가 읽으면, 다음 문구인 "각황수범리인천覺皇垂范利人天"이라고 승려들이 독송한다. 아울러 항상 보살의 이름을 부르거나 육자진언六字眞言을 소리 높여 108번 읽는다. 어떤 경주經呪는 속으로 외우며, 진언을 외울 때에는 손으로 인계印契를 결한다. 수인은 『요집要集』 등의 경전에 잘 기록되어 있다. 즉 견마인遺魔印, 복마인伏魔印, 화륜인火輪印, 진공주인眞空呪印, 원심공양인遠心供養印, 변공주인變空呪印, 봉식인奉食印, 관음선정인觀音禪定印, 파지옥인破地獄印 등이다.

마지막 단계는 원만봉송圓滿奉送으로, 면연대사 모습의 종이 인형紙俑이

나 위패, 영단 위의 영패靈牌 등을 경주經呪를 외우면서 태우는 것이다. 이것
은 공덕이 원만한 것을 뜻하며, 망령을 보내는 역할을 한다. 이후에 좌주는 음
식을 뿌린다. 일설에 의하면, 밥과 같은 음식은 물 속에 버린다고 한다. 현재
남방에서는 사탕 같은 것을 단상에 두어 행사를 마치면서 아이들로 하여금 가
져가게 한다. 이 때 한바탕 소란이 일어나는 데, 좌주는 모자를 벗고 일어서서
세 번 질문을 하고『회향게回向偈』를 부르면서 행사는 종료된다.

염구는 여러 가지 면에서 민간에 쉽게 유행되는 불교 의식이다. 장소를
제한받지 않는다든가, 소요시간이 반나절이면 충분한 점, 규모도 시주자의 능
력에 따라 자유자재로 할 수 있다는 점, 다른 행사가 있을 때 같이 할 수 있다
는 점, 금기시하는 것이 적다는 점, 그리고 경주의 내용에 교훈적인 것이 많다
는 점 등이 그것이다.

5. 수륙법회水陸法會

수륙법회는 수륙도량水陸道場, 수륙재水陸齋라고 한다. 수륙은 음식 공양
을 통하여 수륙의 모든 망혼亡魂을 제도할 수 있다는 뜻이다. 한화불교에서 가
장 이른 수륙도량은 양무제가 죽은 비 치郗씨를 위하여 열었던 것이다. 이 법
회는 북송 때에 와서야 유행하기 시작하였다. 주된 내용은 경전을 외우고 재齋
를 개설하고, 예불하며 참회함으로써 모든 망혼을 위로할 수 있다는 것이다.

법회의 특징은 다음과 같다. 소요되는 시간이 길어 7일에서 49일까지 행
하며, 최소한 3일 이상은 필요하다. 규모도 상당히 큰데, 참가하는 승려 수가
70~80명 전후로, 사람이 많을수록 좋아 천 명이 넘는 경우도 있다. 법사에는
불교의 거의 모든 행사에 사용되는 내용을 포함하고 있다. 120(크게는 200여
폭) 폭이나 되는 수륙화水陸畵를 걸어서 예배용으로 사용한다. 법당 안에 걸기
에는 너무 크기 때문에, 한 번 법회를 거행하는 것은 여간 힘든 일이 아니다.

수륙화는 불교의 수륙법회 때 사용하기 위해 제작한 전문적인 조화組畵

로, 인물화의 범주에 속한다. 내용은 세 가지로 분류된다. 불, 보살, 제천, 명왕, 나한, 호법신 등 불교 계통의 존상들, 삼청三淸, 십이진군十二眞君, 오악五岳, 이십팔숙二十八宿, 나요羅曜, 육정육갑六丁六甲, 팔선八仙 등 도교와 민간 신앙적인 존상들, 그리고 용왕龍王, 염왕閻王, 지옥의 아귀, 축생, 육도윤회 속에 있는 모든 영혼 등 한화된 존상들로 구성되어 있다.

수륙법회를 행할 때에는 수륙화를 먼저 걸어 두는데, 어떤 존재를 불러들이는 것을 뜻한다. 경전에서는 이것을 광강光降이라고 기록하고 있다. 법회를 마친 후에는 이 존재를 되돌려 보내고, 그림을 다시 사용하기 위해 말아 둔다. 평상시에는 걸지 않는 종교적인 인물화의 전형적인 것이다.

수륙화는 수륙법회가 유행하면서 그 수가 더욱 증가하였다. 『동파후집東坡后集』 권 19의 소식蘇軾이 기록한 『수법법상찬인水法法像贊引』에 다음의 내용이 있다. 소식이 쓰촨성四川省 메이산眉山의 고향 집에서 죽은 아내 왕王씨를 위하여 수륙도량을 열 때에 걸었던 수륙화는 모두 16조로 나뉘어져 있다고 한다. 위로부터 일체불一切佛, 보살, 나한, 제천, 신선에서 아래로 모든 사람, 귀신, 축생 등에 이르기까지 극락과 지옥의 모든 내용이 그 속에 표현되어 있다고 한다. 명말 청초에 수륙화의 기본형이 정립되었으며, 120폭 이상이다. 산씨성 여우위시엔山西省 右玉縣에 있는 빠오링쓰寶寧寺의 명대 수륙화는 대표적인 예로 139폭이다.

수륙도량의 내용과 의식은 다음과 같다. 도량은 내단內壇과 외단外壇으로 구성된다. 내단이 중심이 되며, 보통 대전大殿이나 법당에 설치된다. 내단의 주요 내용은 쇄정灑淨, 결계結界, 견사발부遣使發符, 청상당請上堂, 청하당請下堂, 공상당供上堂, 공하당供下堂, 봉욕奉浴, 수계授戒, 시식施食, 송성送聖 및 방염구放焰口 등이다.

첫째 날, 삼경三更에 외단(경經을 읽는 단壇)에서 쇄정을 진행한다. 법수法水로 계단을 씻고 주문을 외우는 것으로, 이렇게 하면 계단은 정토가 된다. 사경四更에 내단에서 결계를 하는데, 즉 경주經呪를 외워 법력으로서 도량 법

회를 할 때, 내·외단이 외계外界의 간섭을 받지 않게 분리하는 역할을 한다. 오경에는 견사遣使를 하는데, 귀사신차鬼使神差를 파견하여 발부한다. 발부는 위로 불, 보살, 천신에서부터 아래로 육도중생에 이르기까지 알려서 법회에 올 것을 청하는 것이다. 이 때 대전의 좌측에 네모난 나무에 "수건법계성범수륙보도대재승회공덕보번修建法界聖凡水陸普度大齋勝會功德寶幡"이라고 쓰여진 긴 깃발을 걸어 대회의 표식으로 삼는다.

둘째 날, 사경에 다시 상당上堂을 청한다. 상당이란 능히 법력으로 중생들을 제도할 수 있는 제불, 보살, 나한, 명왕, 제천, 천룡팔부, 도교 제신 등을 말한다. 청하는 방법은, 경주를 외우면서 경건한 마음으로 이들의 모습을 그려 수륙화의 화축畫軸에 걸면서 향을 피우면 된다. 오경에는 봉욕하는데, 상징적인 의식으로, 향수가 담겨 있는 욕분浴盆을 마련하여 초청해서 온 상당들이 목욕하는 것을 뜻한다.

셋째 날, 사경에 다시 상당을 공양한다. 상당 제위들이 정식으로 단에 도착하여 개회하는 것이다. 방법은 화축 아래에 이름이 적힌 위패와 공양 탁자를 마련해 둔다. 탁자 위에는 촛대, 향화香花, 철에 따라 나는 과일, 맛있는 요리, 과자 등을 놓아 둔다. 탁자 위 정중앙에는 비로자나불이, 왼쪽에는 석가모니불이, 그리고 오른쪽에는 아미타불의 도상圖像이 배치된다. 이것은 밀교의 안치 방법이다. 탁자 앞에 다시 4개의 법대法臺를 마련하고 경磬, 발鈸, 영鈴 등의 법기와 경전을 둔다. 법대는 법회를 주관하는 네 사람의 주법主法, 정표正表, 부표副表, 재주齋主가 사용하는 것이다. 앞의 세 명은 덕망있는 스님으로 구성되나, 마지막 사람은 법회의 경비를 제공한 사람이다. 이 사람은 자기가 직접 법회에 참여하거나 아니면 다른 스님에게 자신을 대신하게 부탁한다. 오경이 되어 청사를 하는데, 불이 자비심을 베풀어 초천을 허락받는 것이다. 초천은 신이나 불에게 보고하여 허락이 되면 보고된 육도윤회 속의 중생들이 초도超度로부터 벗어날 수 있다는 것이다. 초도는 보고된 영혼들 중에 지옥의 고난을 받고 있는 자는 그 곳으로부터 벗어나는 것을 말한다. 청사는 매우 엄

숙한 과정이다. 한 번 쉰 후에 오시午時가 되면, 여러 승려들에게 음식이 공양
된다.

넷째 날 삼경에는 청하당을 한다. 하해 용신河海龍神이나 명관冥官과 그
의 권속 등과 같이, 땅이나 물에 거주하는 신령神靈과 초천을 기다리는 육두
중생을 청하는 일이다. 사경에 봉욕을 하고, 오경에 설계說戒한다. 설계는 법
회에서 준수해야 할 계율을 설명하는 것이다. 청래請來의 방법도 그림을 거는
방식으로 진행된다. 규정에 의하면, 상당의 화축은 노란색 비단으로 표구하
고, 하당은 붉은색 비단을 사용하여 쉽게 구별된다.

다섯째 날, 사경이 되면 승려들은 『신심명信心銘』을 함께 외운다. 오경에
는 하당을 공양하고, 오시午時가 되면 승려들에게 음식을 공양한다.

여섯째 날, 사경에 하당을 경축하고 오전에 방생한다.

일곱째 날, 오경에 상·하당을 두루 공양하고, 오시에 승려들에게 음식을
공양한다. 미시未時에는 상·하당을 외단에서 맞이하며, 신시申時에는 송성한
다. 송성은 여러 가지 부첩符牒을 불로 태워 보냄으로서 상·하당의 제위를 환
송하는 것이다. 이로써 법회는 종료된다.

칠 일 동안, 매일 밤에 염구를 행한다. 여섯째 날의 염구는 가장 규모가
크며, 오방염구五方焰口라고 한다. 동·서·남·북과 지하의 유명幽冥을 위한 것
이다. 상방신불上方神佛은 중생들의 초천을 허락하는 역할을 하기 때문에 상
방염구는 포함되지 않는다. 이 때 모든 승려들이 참가하기 때문에 수륙도량의
분위기가 고조된다.

외단은 주로 대전을 둘러싸고 있는 주위의 배전配殿에 설치된다. 경전을
외우는 도량으로, 그렇게 번잡하지도 않고 사람들도 많지가 않다. 그 곳에는
불경 외우는 소리만 들릴 뿐이다. 외단에는 모두 여섯 개의 단장壇場이 있다.

대단大壇은 스물네 명의 승려들이 『양황보참梁皇寶懺』을 독송하는 곳으
로, 양황단梁皇壇이라고 한다. 보참寶懺은 참법懺法을 다루고 있는 책으로서,
양무제가 찬했다고 하여 이렇게 명명된다. 혹은 양무제 때에 보지寶志·보창

寶唱 등의 승려들에 의해 찬해진 것이라고 한다. 현행본은 열 권이며, 원대 사람들의 수정본으로서, 참법을 다룬 책으로는 가장 오래된 것이다. 참법은 죄과罪過를 제거하기 위하여 적극적으로 수행하는 불교 의식이다.

대단의 배치 형식은 다음과 같다. 위에 주존인 석가모니불, 아미타불, 미륵불 3존의 그림을 걸어 둔다. 이들은 모두 보살과 나한 등 협시상을 가지고 있다. 3존 양측에 호법 사천왕상을 건다. 이들 존상 뒤편에는 10전 염왕과 판관상을 걸어 둔다. 어떤 경우에는 8전八殿을 거는데, 좌우에 각각 4전四殿씩 배치한다. 주단主壇에는 5존의 명휘明諱를 모시는데, 이들은 석가모니불, 아미타불, 미륵불, 관음보살, 성황아城隍爺 등이다. 불단 앞에는 경전을 읽기 위한 경대經臺가 마련되어 있으며, 그 위에 오공五供과 향香, 물水, 과일果, 음식茶 등의 공양물을 둔다.

여러 경단(諸經壇)은 7명의 승려들이 여러 경전을 외우는 곳이다. 배치 방식은, 주단의 뒤편 위쪽에 대단에서 보는 바와 같은 3존 불화를 걸어 두고, 양측에 호법신상을 건다. 주단에는 관음보살 입상을 모신다. 4개의 경대가 있다.

법화대法華壇는, 역시 7명의 승려가 『묘법연화경妙法蓮華經』을 외우는 곳이다. 배치 방식은, 주단 뒤 위쪽에 관음보살을 중심으로 하는 제등각위 보살상諸等覺位菩薩像들을 걸어 둔다. 주단에는 천수관음소조입상千手觀音塑造立像과 『묘법연화경』이 들어 있는 경함經函을 둔다.

정토단淨土壇도 7명의 승려가 아미타불의 명호를 외우는 곳이다. 주존은 당연히 아미타불소조입상이며, 그 뒤편에는 정토도가 걸려 있다. 단의 특징은, 양측 벽이나 특별히 마련한 장막 위에 여러 장의 연위패蓮位牌를 붙인다는 점이다. 속칭 생연조生蓮條라고 하며, 그 격식格式 : 두 줄로 횡서橫書함은 다음과 같다.

불력초천□□□□□생연지위
佛 力 超 薦 □ □ □ □ □ 生 蓮 之 位

양세□□□
陽 世 □ □ □

생연지위生蓮之位 앞에는 죽은 자의 이름과 휘호를 적는데, 예를 들어 "선고□□□공先考□□□公"이나 "선비□문□태부인先妣□門□太夫人" 혹은 "□가역대조선□家歷代祖先" 등이 그것이다. 양세陽世 아래에는 시주자의 이류을 적는다.

화엄단華嚴壇은 두 명의 승려가 『대방광불화엄경大方廣佛華嚴經』을 읽는 곳이다. 『화엄경』 중에 주로 60권본과 80권본을 읽는데, 내용이 너무 길어 단시간에 다 읽지 못한다. 따라서 두 승려는 도서실에서 대충 책의 내용을 보듯이 훑어 읽는다. 단의 주존은 비로자나불이며, 양측에 문수와 보현보살이 협시한다. 주단에는 『화엄경』이 들어 있는 경함을 안치하고, 경대에는 읽고 있는 경권을 둔다.

유가단瑜珈壇(施食壇)은 밤에 염구할 때 사용한다. 인원도 각 단에서 임시로 차출되어 구성된다.

이 밖에 감단監壇이 있는데, 내·외단에서 행하는 모든 일을 지휘하는 역할을 하는 것으로, 외단에 속한다. 이상의 외단에 참여하는 승려 수는 모두 마흔여덟 명이다.

어떤 수륙법회에서는 유가단을 설치하지 않고 약사단藥師壇으로 대신한다. 약사단의 특징은, 정토단의 연위패蓮位牌와 같이 속칭 소재조消災條라고 하는 붉은 색의 종이를 붙이고, 종이 위에는 "불광보조□□□□장생록위佛光普照□□□□長生祿位"라고 쓴다. 비어있는 네 글자는 장생 소재를 기원하는 사람의 이름이다. 여섯 개의 경대가 있는데, 『약사경藥師經』을 읽기 위한 용도로 사용된다. 이러한 단은 남방 사원에서 많이 볼 수 있다.

부록

도판 목록

찾아보기

역자 후기

몇해 전 눈 오는 어느 겨울날 오후, 서가 깊숙이 놓여 있던 이 책을 오랜만에 다시 펼쳐보게 되었다. 이미 몇 번을 읽은 뒤였건만 나는 또 다시 중국을 답사하고 있는 새로운 기분을 경험할 수 있었다. 책을 가까이하는 사람이라면 누구나 한번 쯤 책 속의 재미에 흠뻑 빠져 본 경험이 있을 것이다. 이 책은 읽을 때마다 나에게 그러한 기분좋은 순간을 맛보게 해 준다.

이 책의 저자인 바이화원白化文은 베이징 대학 교수를 지냈던 불교학자로, 경전·사원·문학 및 불교미술 등 불교문화 연구에 평생을 바쳐온 대大 학자이다. 특히 불교사원 속의 문화와 미술에 대한 그의 연구는 중국문화사에 있어 가히 선구적인 업적이라 할 수 있다. 중국의 제1 세대 학자로서 불교미술 자체에 대한 미술사학적인 기초는 없지만 폭넓은 학문적 섭렵을 통한 거시적인 관점의 연구자세를 보여 주고 있으며, 이를 통해 중국 불교미술에 대한 폭넓은 이해를 도모하고 있다.

이 책에는 불교 미술과 문화에 대한 그의 심오한 지식을 일반인들이 알기 쉽도록 풀이해 놓았는데, 『한화불교와 사원생활(漢化佛敎與寺院生活)』(天津人民出版社, 1989)이라는 제목에서도 알 수 있듯이 중국 내 한문漢文 문화권의 사원을 중심으로 나타나는 불교 미술과 사원 생활에 대해 상세히 소개하고 있다. 때론 두서없고 간혹 중복된 내용이 있긴 하지만, 저자는 우리들이 꼭 알아야 할 기본적인 상식들을 아주 편안하게 들려주고 있다. 독자들에게 이해의 폭을 넓혀 주기 위해 저자는 불경에서부터 고전 문학에 이르기까지 다양한 장르의 내용을 인용해 가면서 이야기 보따리를 천천히 풀어헤친다.

중국의 불교 미술과 문화의 중심은 크게 두 개의 영역으로 나뉜다. 즉 '석굴'과 '사원'이다. 석굴은 초기의 것에서부터 근대의 것에 이르기까지 아주 많은 예가 남아 있고, 소개된 책이나 논문의 수도 상당히 많다. 반면 사원의 경우는, 문헌 기록은 많지만 실존하는 예가 적고, 남아 있는 것마저 명·청대 이후의 것이 대부분이라 지금까지 도외시되어 온 것이 사실이다. 우리나라 불교 문화의 원류를 탐구하는 데 있어서는 중국의 사원이 석굴보다 더 중요하다. 그러한 점에서 이 책이 주는 정보는 기본적이면서 상식적인 내용에 불과하지만, 그간 우리나라의 사원 문화나 미술 중에서 모호하게 해석해 왔던 일부 내용에 대한 간접적인 이해를 돕는 데 흡족한 안내서가 되어 줄 것이다. 또한, 좀처럼 재판을 찍지 않는 중국 출판계의 현실 속에서 여러 번 재인쇄 된 점을 통해서 이 책의 가치와 인기를 미루어 짐작할 수 있다.

번역 초고는 이미 삼년 전에 완성되었으나, 역자의 게으름과 저작권 등의 여러가지 문제로 말미암아 금년에 와서야 이 책을 출간할 수 있게 되었다. 우선 어려운 사정을 감수하면서까지 출간의 기회를 주신 도서출판 예경의 한병화 사장님과 수고해 준 편집진에게 감사드린다. 또한 초고를 완성한 후, 전체 문장을 꼼꼼히 읽어준 용인대학교박물관의 김윤정 연구원에게도 감사드린다. 필자의 연구 방향을 바로잡아 주시고 격려를 잊지 않으시는 은사이신 홍익대학교 미술사학과의 김리나 선생님께는 항상 감사하는 마음이다. 초역에서 출간까지 여러가지 고민을 함께해 준 아내에게도 고마움을 전한다. 그러나 누구보다도 감사하게 생각하는 분은 역시 원저자인 바이화원 선생이다. 그 분께 역서譯書 출간의 영광을 돌리고 싶다.

2001 년 7 월, 부아산 연구실에서 역자 씀